一本就通
中國建築

丁援◎主編

丁援・萬謙・趙逵・李杰
鄧蘊奇・王吉・吳珊珊
姜一公・任虹・孫雅・方天宇
◎著

序　阮儀三（同濟大學建築城市規劃學院教授）

說到建築，人們一般都會想到滿眼的高樓大廈。這些年來，人們的生活有很大的改善，蓋起了億萬幢的住宅樓，也出現了許多摩天樓和吸引人眼球的奇異造型的建築物，這些都是新時代的作品，有的的確也很精采。

但是值得我們思考的是，這些建築都是外來的東西，是西方的文化和技術，有人說這是科學的交流與普及，是先進文化的傳播。但是，縱觀中國大地上這些年的新建築，你覺得缺失了什麼？我們自己的東西呢？我們原來那些非常富有民族特點、地方特色的千百年來的歷史文化沉澱到哪裡去了？你如果有機會到歐洲去看看，你會看到英國的房子就是英國式，法國的是法蘭西味，義大利的是義大利風格，更不用說那些特色鮮明的北歐的城市了；就是我們近鄰的日本國，他們的建築無論新的、老的，大多也是日本味道十足。他們都十分注意自己文化的傳承，沒有像中國在大規模城市建設中，只注重速度，只要把樓房蓋起來，所謂的「一年一個樣，三年大變樣」，變成了全國萬屋一面，千城一貌。人們認識的片面性，導致大多數的城市失去了原來的特色和風貌，城市也就失去了記憶，一切變成了淺薄和醜陋。

中國古代的建築是獨具特色的，不僅因為其歷史悠久，還由於其人文和歷史環境的獨特，形成了與西方完全不同的體系與類型。近些年來西方世界提倡生態、低碳、人性，而中國建築一出現就尊重自然，講究「天人合一」。中國人建造房子一開始就是用木結構，早在六千年前，在浙江餘姚河姆渡村先民們創建的木屋，用榫卯結構造成的屋架、梁、柱，這種結構方式能抵禦地震的災害，它庇護了成千上萬的中國民眾，而在麗江和汶川的大地震中，也印證了中國木結構房屋的減震功效。可是，我們現在都丟棄了這些，在中國大學裡現今學建

築的學生也很少有人去學習和研究木結構的技術了。

如果說中國的皇家宮殿和寺廟形式都有些相像，則各地的民居就特別的豐富多彩，還有一個重要的中國特色，這就是：中國的傳統民居，無論是北方的四合院，還是江南的廳堂以至上海的石庫門，它們的平面布局，都是有堂屋、兩廂、前廳、後房。堂屋是不放床的，是禮儀和會聚的場所，但不能沒有天地。西方人所追求的是物化了的概念：「住宅是居住的機器」，不考慮人的本性，只注重個人的物質需求。中國人還崇尚人與人之間的和睦相處，四合院相連而成胡同，宅院組合有街巷；上海的石庫門排列在一起就是里弄。它們雖然沒有間距、密度、綠地率等科學指標，在過去人口不是那麼膨脹和壅塞的情況下，安居樂業、近鄰勝遠親，就出現了四合院情結、街巷風情以及割捨不了的里弄親情，住過這些老居民區的人們會有那些美好的回憶。而現在套用西方模式的新公房、居住社區、別墅群，似乎很先進、很科學，卻生成不了社區情結，而只有人們的冷漠和功利。中國建築中蘊藏著許多優秀的傳統，中國建築的博大精深以及傳統的技術和藝術中精采的地方實在太豐富了，我們要呼喚中國建築的回歸。我們造了這許多沒有地方特點的房屋，也該好好地反思一下。

中國建築是部巨著，許多初學者和外行有興趣者會覺得無從下手，這本書可以給人一個入門的階梯。我粗讀一過，這不是一本簡化了的教科書，而是有選擇地撰寫了一些章節內容，刪繁就簡，提綱挈領，有自己的觀點。如第一章概述裡把中西建築主要的不同做了剖析，樹立了正確認識中國建築的理念。有關風水和堪輿的論述，也沒有迎合當今房地產市場上那種胡謅亂編，把古人好端端的風水觀變成騙錢的把戲，在此特向大家推薦。

作為中國人，我期待著學建築的有心人，認真地回顧一下這些年來的建築發展和演變，要沉下心來，甚至是要耐得住寂寞，做出些好作品來。不是搞建築的，也要關心建築事業，畢竟建築與我們每一個人息息相關。

我希望大家都能懂點建築，並且能真的讀懂中國建築。

我們共同來努力改變當今建築的這種尷尬——中國建築沒有中國味、地方建築沒有地方特點的情況，讓有中國特色的建築和城市重新躋身於世界城市與建築之林。

目次

第一章 中國建築概述

中國古代建築作為一個獨特的體系，與西方建築有著迥然不同的風格。從某種意義上講，中國的傳統建築就是一部凝固的中國歷史教科書，是理解中國傳統文化的一把鑰匙。

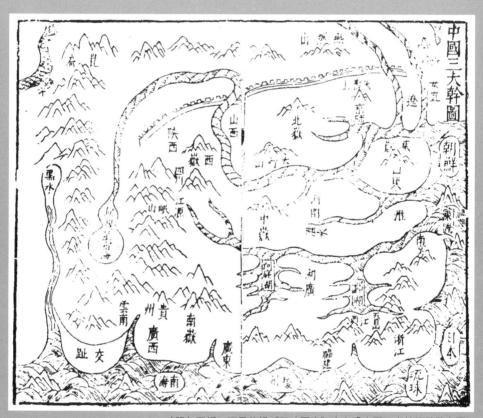

（明）王圻、王思義輯《三才圖會》中之「中國三大幹龍總覽之圖」

「營造」與「建築」：中西建築的比較

「建築」一詞是「舶來品」，中國傳統字典裡其實很難找到與之對應的詞彙——正如「營造」一詞沒有對應的英文單詞。

文化、環境的不同造就了世界上七個獨立的建築體系。這些體系中，古埃及、古西亞、古代印度和古代美洲建築，或早已中斷，或流傳不廣，成就和影響相對有限；只有中國建築、歐洲建築、伊斯蘭教建築被認為是今天仍然發揮重大影響的世界三大建築體系。

有意思的是，中國傳統建築的成就，在很長的時間裡不被歐洲建築學家所認同，著名的歐洲建築史學家弗萊切曼在其大作《世界建築史》裡將中國建築放到了一個很低下的位置。

當然，要一位沒有到過中國的歐洲學者理解「院落組合」、「園林意趣」、「天人合一」是不容易的。從某種意義上講，中國的傳統建築就是一部凝固的中國歷史教科書，集傳統的政治、經濟、文化、哲學、倫理觀念、科學技術等為一體；中國文化的理念在傳統建築中得到了充分的體現。

作為一個獨特的建築體系，中國古代建築與西方建築有著迥然不同的風格。

一、中西建築選材的不同

中西方建築藝術的差別首先來源於選材的不同：傳統的西方建築是以石頭為主要材料；而傳統的中國建築則一直以木頭為主要材料。在現代建築未出現之前，世界上所有已經發展成熟的建築體系，包括屬於東方建築的印度建築在內，基本上都是以磚石為主要建築材料營造的，屬於磚石結構系統。諸如埃及金字塔、古希臘神

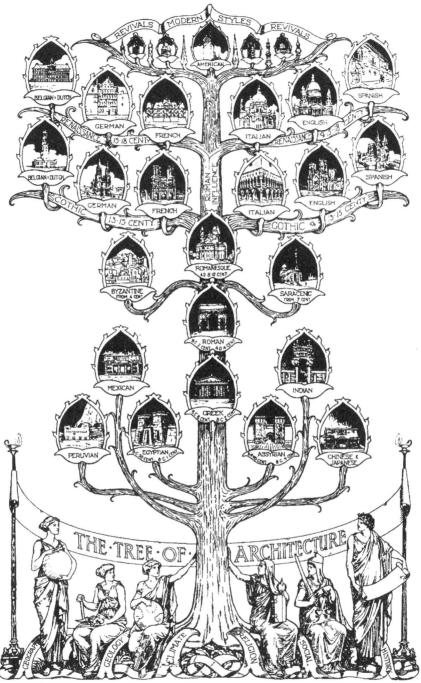

BANISTER FLETCHER. INV.

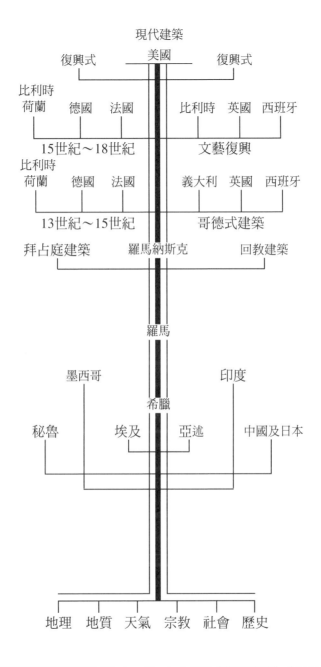

附圖：建築樹（原載於英國弗萊切曼〔Banister Fletcher〕著的《世界建築史》〔*A History of Architecture on the Comparative Method*〕一書中扉頁的插圖。在弗萊切曼的觀點中，中國及日本建築不過被視作早期文明的一個次要的分支而已。原圖有此附注：這棵「建築之樹」表示各種建築形式主要的成長或者演進過程，實際上只不過是一種示意圖，因為較小的影響不能在這樣的圖解中表達出來。）

廟、古羅馬鬥獸場、中世紀歐洲教堂……無一不是用石材築成的，唯有中國傳統建築（包括依附於中國傳統建築的日本、朝鮮建築）是以木材來做房屋的主要構架，屬於木結構系統，因而被譽為「木頭的史書」。

中西方的建築對於材料的選擇，除由於自然環境的不同之外，更重要的是由於不同文化、理念的結果，是不同的民族性格在建築中的材料的普遍反映。

從西方人對石材的肯定，可以看出西方理性在人與自然的關係中強調人是世界的主人，人的力量和智慧能夠戰勝一切，達到永恆。

中國以原始農業為主的經濟方式，造就了原始文明中重生長、偏愛有機材料的特點，由此衍生發展起來的中國傳統哲學，所宣揚的是「天人合一」的宇宙觀。中國人相信，自然與人乃息息相通的整體，人是自然界的一個環節，中國人將木材選作基本建材，正是重視了它與生命之親和關係，重視了它的生長、腐壞與人生循環往復的關係的呼應。

另一方面，採用木結構的建築有許多優點：首先，它施工簡易、工期短。其次，木結構房屋有良好的抗震性能。木結構由於結構的彈性和自身重量輕，地震時吸收的地震力也相對較少，所以具有較強的抵抗重力、風力和地震力的作用。

而西方傳統建築主要採用的是壘石結構，荷重完全是靠石牆──即使後來創造出石質的梁、柱和牆壁共同承擔的建築，這是因為石料形體比較小、跨度不可能很大。由於牆壁用以荷重，牆上開闢門窗必然減損荷重能力，因而其門窗的位置、大小、數量的安排就受到極大的限制，門窗與牆壁構成了建築中的一對矛盾。

據梁思成和林徽因的意見，在歐洲各派建築中，除去現代的鋼架和鋼筋水泥構架法外，只有哥德式中的所謂「半木結構法」則與中國構架極相類似，但同時也因有壘石制的影響，這種半木結構法的應用始終未能如中國構架之徹底、純淨。

一般較少用於承重，結構上較為自由。此外，木結構房屋室內的內隔牆經用過構架原理，但是哥德式建築仍然是壘石發券作為構架，規模與單純木架甚是不同，哥德式建築曾

老子像　　　　　　維特魯威人（完美比例）　達文西作

二、中西建築設計理解的不同

在西方，一直以來建築物都被人們看作是由各種物質材料按一定的結構方式砌築、搭建起來的一種實用性雕塑，是一種與雕塑無異的造型藝術。在建築的兩大構成要素——實體與空間中，西方古代建築師們顯然對建築的實體部分更加看重，他們像塑造雕塑作品一樣極力刻畫著建築物本身，在實體介面（立面牆壁、屋頂天花、地面、梁柱、各種隔斷……）上做足了功夫，山花、柱頭、梁頭、瓦當等無不精益求精，在造型、裝飾方面取得了極高的藝術成就。

然而，在中國古代有一句建築上的俗話：三分匠人、七分主人。主人就是負責空間安排的文人，匠人就是建築工匠。匠人負責中國古建築的梁架、柱子、斗拱、藻井等結構部件的造型、施色，甚至彩繪；但中國建築的主要決定權在於主人，在於空間的理解和安排。所以，中國建築不可能如西方建築一般，把建築師的塑像置於建築之前，或者把建築師的頭像放在建築立面的某一位置。

有意思的是，美國建築大師法蘭克·洛伊·萊特（Frank Lloyd Wright）是第一位以中國古代哲學家老子的話說明自己的創作意圖的西方建築師——「埏

填以為器，當其無，有器之用；鑿戶牖以為室，當其無，有室之用；故有之以為利，無之以為用。」萊特把這

裡的「無」稱為「空間」，他在闡述其建築理念時曾多次談到老子，他說：

據我所知，正是老子，在耶穌之前五百年，首先聲稱房屋的實質不是四面牆和屋頂，而在其所圍合的內部空間。這個思想完全是「異教徒」的，是古典的所有關於房屋的觀念的顛覆。只要你接受了這樣的概念，古典主義建築就必然被否定。一個全新的觀念進入了建築師的思想和他的人民的生活之中。這個觀念精確地表達了曾經在我的思想和實踐中所抱有的想法，原先我曾自詡有先見之明，認為自己滿腦子裝有人類所需要的偉大預見，但我終究不得不承認，我只是後來者，幾千年前就有人做出了這一預言。

作為異代知音，建築師萊特隔著兩千四百多年的歲月煙塵，以自己的方式向老子表達了敬意。這之後，西方建築便逐漸擺脫了「造型藝術」的身分，開始被當作「空間藝術」來看待了。

三、中西建築空間布局的不同

建築空間的布局不同，反映了中西方制度、文化的區別。

從建築的空間布局來看，中國建築是封閉的群體的空間格局，在地面平面鋪開。中國無論何種建築，從住宅到宮殿，幾乎都是一個格局，類似於「四合院」模式。

中國建築的美是一種「集體」的美。例如北京明清宮殿、明十三陵、曲阜孔廟都是以重重院落相套而構成規模巨大的建築群，各種建築前後左右有主有賓、合乎規律地排列著，體現了中國古代社會結構形態的內向性特徵、宗法思想和禮教制度。

與中國建築不同，西方建築是開放的單體的空間格局，向高空發展。以北京故宮和巴黎羅浮宮比較，前者是由數以千計的單個房屋組成的波瀾壯闊、氣勢恢宏的建築群體，圍繞軸線形成一系列院落，平面鋪展異常

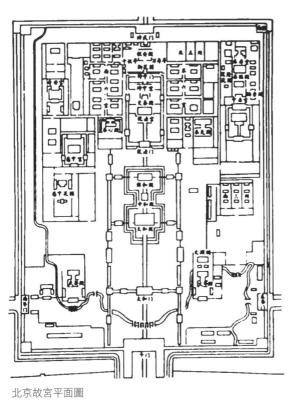

北京故宮平面圖

龐大；後者則採用「體量」的向上擴展和垂直疊加，由巨大而富於變化的形體，形成巍然聳立、雄偉壯觀的整體。其實，從古希臘、古羅馬的城邦開始，西方建築就廣泛地使用柱廊、門窗，以增加資訊交流及透明度，用外部空間來包圍建築，從而突出建築的實體形象。這可能與西方人很早就經常通過航海互相交往及社會內部實行奴隸民主制有關。古希臘的外向型性格和科學民主的精神不僅影響了古羅馬，還影響了整個西方世界。

如果說中國建築占據著地面，那麼西方建築就占領著空間。譬如羅馬可里西姆大鬥獸場高為四十八公尺，文藝復興建築中最輝煌的作品聖彼得大教堂高達一百三十七公尺，中世紀的聖索菲亞大教堂的中央大廳穹窿頂高達六十公尺，萬神殿高為四十三‧五公尺。這些莊嚴雄偉的建築物固然反映西方人崇拜神靈的狂熱，但更多是利用了先進的科學技術成就，給人一種奮發向上的精神力量，以此來掩飾自身的恐懼感，將安全寄託於外界。

中國古代建築在平面布局方面有一種簡明的組織規律，就是每一處住宅、宮殿、官衙、寺廟等建築，都是由若干單座建築和一些圍廊、圍牆之類環繞成一個個庭院而組成的。一般地說，多數庭院都是前後串聯起來，通過前院到達後院，這是中國封建社會「長幼有序，內外有別」的思想的產物。家中主要人物，或者應和外界隔絕的人物（如貴族家庭的少女）就往往生活在離外門很遠的庭院裡，這就形成一院又一院層層深入的空間組織。「庭院深深深幾許」和「侯門深似海」都形象地說明了中國建築在布局上的特徵。

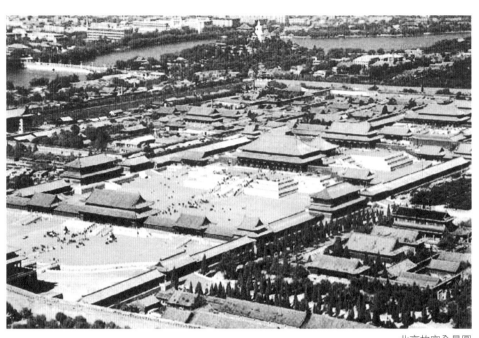

北京故宮全景圖

這種「庭院深深」的組群與布局，一般都是採用均衡對稱的方式，沿著縱軸線（也稱前後軸線）與橫軸線進行設計。比較重要的建築都安置在縱軸線上，次要房屋安置在它左右兩側的橫軸線上；北京故宮的組群布局和北方的四合院是最能體現這一組群布局原則的典型實例。這種布局是和中國封建社會的宗法和禮教制度密切相關的。它最便於根據封建的宗法和等級觀念，使尊卑、長幼、男女、主僕之間在住房上也體現出明顯的差別。

中國的這種庭院式的組群布局所造成的藝術效果，與歐洲建築相比，有它獨特的藝術魅力。一般來說，一座歐洲建築是比較一目了然的，而中國的古建築，卻像一幅中國畫長卷，必須一段段地逐漸展看，不可能同時全部看到。走進一所中國古建築，只能從一個庭院走進另一個庭院，必須全部走完才能看完。北京的故宮就是最傑出的一個範例，人們從天安門進去，每通過一道門，進入另一庭院；由庭院的這一頭走到那一頭，「移步換景」，給人以深切的感受。故宮的藝術形象也就深深地留在人們的腦海中了。

中國古代的「單體建築」不同於西方的個體建築，基本不具有獨立性，單體建築只是一處組群建築中的一個空間使用單位，或曰組群建築的一個構成元素，這是

中西方建築在空間形態上的本質區別。例如同屬宗教建築，如果說西方的某教堂，多可以指定為一棟獨立的個體建築（當然也包括一些配屬建築在內），說中國的某佛寺卻不能指為任何一棟獨立的建築物——單體建築，而必須是指由若干棟「單體建築在內」所組成的建築群體——組群建築，一般情況下也都不會聯想到它的主體建築——大雄寶殿本身，因為所有的大雄寶殿幾乎是一樣的形制。

中國古代有很多建築名稱，如廳、堂、樓、閣、宅、館、軒、榭、房等，基本上都指的是單體建築，但是這些名稱本身並不代表某種固定的功能和用途，所以並不能作為或屬於通常以功能來劃分的建築。只有當這些單體建築組合在具體的組群建築之中，按照整體組群建築的功能性質和其在整體組群中所處的位置與環境，才能獲得其本身的功能性質，並決定其形式和體量。

四、中西建築「性格」的比較

關於東方和西方建築「意趣」的不同，古今中外有不少有趣的論述：

實與空

法國文學家維克多‧雨果曾概括過東西方兩大建築體系之間的根本差別：「藝術有兩種淵源：一為理念——從中產生了歐洲藝術；一為幻想——從中產生了東方藝術。」西方建築在造型方面具有雕刻化的特徵，其著力處在於兩維度的立面與三維度的形體等；而中國建築則具有中國繪畫的特點，其著眼點在於富有意境的畫面，不很注重單座建築的體量、造型和透視效果等，而往往致力於以一座座單體為單元的、在平面上和空間上延伸的群體效果。西方重視建築整體體與局部，以及局部之間的比例、均衡、韻律等形式美原則；中國則重視空間，重視人在建築環境中「步移景異」的審美感受，是動態美、靜態美、意象美的統一。

形與意

亞里斯多德認為，藝術起源於模仿，藝術是模仿的產物。古希臘建築中的不同柱式就是模仿不同性別的人體美。歐洲人較為重視形式邏輯，講求逼真，依仗論證，注重體現幾何分析性，在建築的藝術構思與總體布局

上較為強調對稱、具象以及類比幾何圖案美。中國人則重視人的內心世界對外部事物的領悟、感受和把握，以及如何藝術地體現出這種心智的領悟和內心的感受，具有很強的寫意性。它是一種抽象美的概括與感悟，是某種有形實景與它所象徵的無限虛景的結合或者融匯，所追求的是「得意忘象」的意境。中國人也講究逼真、論證，但須以寫意性的「傳神」為前提，且形似遜於神似。

理與情

禮樂的概念來源於春秋時期的《樂記》，即美與善、藝術與典章、情感與理性、心理和倫理的密切關係。禮是社會的倫理標準，樂是社會的情感標準，「禮樂相濟」就是中國理性精神的表現形態。可以說，中國建築的藝術感染力就是在理性（禮）基礎上所散發出的浪漫情調（樂），它所體現與蘊涵的是中國建築的某種「詩意」。這一點與中國人在行為方式上的「思方行圓」的處世方略有著異曲同工之妙。西方建築文化比較注重邏輯與論證，其特徵可歸結為理性與抗爭精神、個體與主體意識、天國與宗教理念、建築藝術處理的合理性與邏輯性，以及強調藝術、技術、環境的協調與布局，重視比例的適當與藝術的精巧，等等。所有這些特性，在歐洲人的建築理論中都有所提及或有較多的闡述，在其建築實體中也有較多的表現。

分與合

中國的四合院、圍牆、影壁等，顯示出某種內向、封閉甚至「一勞永逸」的思想傾向，乃至有人認為「中國是一個『秦磚漢瓦』的圍牆的世界」；西方強調應以外部空間為主，稱中心廣場為「城市的客廳」、「城市的起居室」等等，有將室內轉化為室外的意向。比如，始建於一七五六年的法國凡爾賽宮，其占地兩百二十畝的後花園與兩旁對稱且裁剪整齊的樹木、一個接一個的水池群雕相即相融，一直伸向遠方的城市森林。中國一些較大的宅院或府第一般都把後花園模擬成自然山水，用建築和院牆加以圍合，內有月牙河，三五亭台，假山錯落……顯然有將自然統攬於內的傾向。可以說，這是中國人對內平和自守、對外防範求安的文化心態在建築上的反映和體現。

個與群

中國建築尤其是院落式建築注重群體組合，「院」一般是組合體的基本單位，這是中國文化傳統中較為強

調群體而抑制甚至扼制個性發展的反映，或與之有很大的關係。比如，一望無際的大大小小、方方正正的四合院，從地面上層層展開，在時間中呈現她的音韻，每一片清一色的灰色屋頂下，安住著一個溫暖的家。而西方的單體建築則表現個性的張揚和性格的獨立，認為個體突出才是不朽與傳世之作。像法國巴黎的萬神廟、高達三百二十公尺的艾菲爾鐵塔，義大利佛羅倫斯的比薩斜塔，美國波士頓的約翰·漢考克大廈等等，都是這一理念的典型表現，這些卓然獨立、各具風采的建築，能給人以突出、激越、向上的震撼力和感染力。

含與露

中國較為強調曲線與含蓄美，即「寓言假物，不取直白」。園林的布局、立意、選景等，皆強調虛實結合，文質相輔，或追求自然情致，或鍾情田園山水，或曲意寄情託志。工於借景以達到含蓄、姿態橫生之妙；巧用曲線以使自然、環境、園林在個性與整體上互為協調，相得益彰而宛若天開。「巧於因借，精在體宜」的手法，近似於中國古典詩詞的「比興」或「隱秀」，重詞外之情、言外之意，看似漫不經心、行雲流水，實則裁奪奇崛、縝密圓融而意蘊深遠。西方則以平直、外露、規模宏大、氣勢磅礡為美，比如開闊開闊平坦的大草坪、實則是深蘊其中的重要特徵，與中國建築的象徵性、暗示性、含蓄性分屬不同的美學理念。巨大的露天運動場、雄偉壯麗的高層建築等等，皆強調軸線和幾何圖形的分析性、平直、開闊、外露等無疑都

動與靜

中國園林裡的水池、河渠等，一般都呈現某種婉約、纖麗之態，微波弱瀾之勢，其布局較為注重虛實結合，情致較為強調動靜分離且靜多而動少。這種構思和格局較適於塑造寬鬆與疏朗、寧靜與幽雅的環境空間，有利於凸現清逸與自然、變換與協調、寄情於景的人文氣質，表達「情與景會、意與象通」的意境。宛如中國的山水畫，一般都留有些許的「空白」，以所謂的「知白守黑」達到出韻味、顯靈氣、現意蘊的藝術效果和感染力。而西方園林中的噴泉、瀑布、流泉等，大都氣韻恢宏而且動態感較強，能表現出某種奔放、靈動、熱烈、前湧之勢。這一點猶如中國人發明了氣功（靜態），而西方人發展了競技體育（動態）一樣，其間的異同與意趣，既令人困惑，又耐人尋味。

杜仙洲先生總結中國古建築和西方傳統建築的區別，認為由於自然條件、社會制度和生活習俗存在顯著

差異，歷史背景有別，東西方在建築技術和建築藝術方面形成了不同的歷史傳統。其次，中國古建築的相地、興造講究群體組合，軸線突出、主次分明、繁而不亂，能適應多種功能需求；結構設計採用「模數制」，尺度準確、結構嚴密，有很好的整體性。在古建築的建築施工上，中國採用「預製安裝法」，材料耗費有度、速度快。同時在結構上，木結構採用榫卯結構，便於拆卸安裝，便於落架維修，有很好的「可逆性」。另外，中國古建築的藝術造型有著突出的民族性和地方特色，豐富多彩，美麗動人；空間構圖高低錯落，富有詩意感和節奏感；建築語言極其豐富。而與中國古建築緊密相連的磚石木雕和油漆彩畫以及各種精緻門窗裝修，提高了中國傳統建築美的表現力，美化了建築環境，起到了賞心悅目的藝術效果。

建築小學堂

開間：中國木構建築正面相鄰兩簷柱間的水平距離稱為「開間」，也叫「面闊」，各開間寬度的總和稱為「通面闊」，漢代以後多為廳數。

檁：位於斗拱以上、椽以下，平行於建築正面的一種屋頂構件，長度與建築總開間相等，截面多為圓形。宋稱樽，清稱桁或檁。

椽：位於樽以上、瓦以下的屋頂主要構件，按部位不同可分為腦椽、花架椽等。平面上與檁互相垂直，交錯接頭釘牢於檁上，承受望板或望磚和上面瓦的荷重。

步：屋架上檁與檁之間中心線間的水平距離，清代稱為「步」。

進深：各步距離總和或側面各開間寬度的總和稱為「通進深」，即前後簷柱間的水平距離。有時則用建築側面面間數或以屋架上的椽數來表示「通進深」，簡稱為「進深」。

「風水」與「堪輿」：中國建築的自然和人文環境

中國古人用一種學問把建築從選址到細節裝飾、名稱選擇一而貫之，使天、地、人有機地結合在一起——這就是「堪輿」（俗稱「風水」）。中國人虔誠地尋覓自家的「風水寶地」，而從不習慣於標榜自己的建築是「環境中的建築」。

事實上，風水思想不僅是中國建築的重要理念和背景，它作為一種文化現象，其起伏跌宕、盛極轉衰的過程，也是一路與中國傳統建築同行的。

在歸納了中西建築的橫向比較之後，我們不妨再以「堪輿」為剖面，縱向觀察一下中國建築的「內心」發展。

一、風水和堪輿學的發展

堪輿是風水的學名，是典籍中的正式名稱。在中國歷史上，它還有很多其他的名稱：地理、相宅、青烏、形法、卜宅、圖宅、陰陽等。這些不同的稱謂都表達了中國人對於建築的一種希望：融宇宙天文（天）與社會實際（地）於一體，天人合一。

風水最早的定義來自於晉代的郭璞。他在《葬書》中寫道：「葬者，乘生氣也。氣乘風則散，界水則止。」清人范宜賓為《葬書》作注時云：「無水則風到而氣散，有水則氣止而風無，故風水二字為地學之最，而其中以得水之地為上等，以藏風之地為次等。」這就是說，風水是古代一門有關生氣的學問。只有在避風聚水的情況下，才能得到生氣。這說明古人用「氣」的概念來分析自然

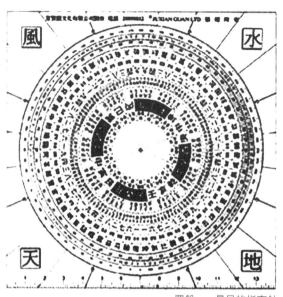

風水天地

羅盤──最早的指南針

記載卦象的甲骨文

環境。

雖然堪輿產生的確切時間現在已難以考證，但文字記載的歷史已有三千多年，其發展大體上可以劃分為五個階段：萌芽階段（西元前十三世紀至西元前三世紀），完善階段（西元前三世紀至西元六世紀），成熟階段（七世紀至十三世紀），氾濫階段（十四世紀至十九世紀），衰落階段（二十世紀）。

在漫長的萌芽階段，出現了最早的有關相地的紀錄和最早的風水工具──羅盤。同時，還出現了「堪輿學」的理論基礎教材──《易經》。經過約一千年的積累，在西元前三世紀到西元六世紀，出現了一批最早的堪輿專著，以及《葬書》中關於風水的最早的解釋。

七世紀至十三世紀，即唐宋時期，伴隨著中華文明的大發展，堪輿也走向了成熟。堪輿學成為了當時很多知識分子必備的知識，一批著名的堪輿師出現在正史的記載中。這時的堪輿不僅影響到中國幾乎每一個角落，而且影響了佛教等外來文化的建築形式。堪輿學也開始從宮廷逐漸走向民間。

明清時期，約為十四世紀至十九世紀，是堪輿的氾濫時期。此時的堪輿不僅廣為大眾接受、為皇家推崇，也是當時人們日常工作生活的一部分。此時的史

太保相宅圖

書裡有了正式的《堪輿篇》；戰爭時破壞敵將祖墳的風水成了常見的武器之一；而人們為了爭奪一塊風水寶地，或者為了動幾棵樹木（風水林），也可以演變成為一場「風水」的戰爭。

二、堪輿學與中國建築

中國傳統上宗教風氣不濃，但有「一命二運三風水」的觀念，風水被認為是可以通過自身努力來認識和改善命運的一種手段。堪輿學被廣泛運用於建築選址、建築設計、室內裝修中，成為研究中國古建築不可或缺卻又經常回避的話題。西方學者伊芙琳·利普（Evelyn Lip）在總結中國古建築特色時做了如下排列：選擇環境、規劃、建造、結構、屋頂、顏色、牆體，等等。而她所列舉的所有元素在實踐中都和堪輿有直接或間接的聯繫，所以利普最後就用《風水》作為她這本書的書名。

簡而言之，堪輿作為中國建築的一大背景，並不僅僅作用於無形的文化背景方面，還作用於有形的物質實體方面。

堪輿的理論基礎源於《易經》。作為中國最古老的典籍和儒家、道家共同的經典，《易經》的基本思想後來被發展成為「天人合一」的理念。《易經》還直接影響了陰陽、五行理論，後來這些都融入堪輿學中，成為其重要的理論來源。

正因為如此，在堪輿學中十分重視「平衡」、「和諧」的理念，認為一個理想的建築選址是天、地、人三者平衡的結果，是宇宙環境的人間縮影。在堪輿裡，有四種象徵性的動物分屬四個方向：

左青龍，屬木，東方，象徵春，陽；

右白虎，屬金，西方，象徵秋，陰；

前朱雀，屬火，南方，象徵夏，陽；

後玄武，屬水，北方，象徵冬，陰。

這些靈物其實來自於中國古人對於自然的觀察。他們用這些觀察的結果，借助這些動物的形象來說明人與自然的平衡關係，尋找人間的理想對應地址，以期「天人合一」。

另外，堪輿還十分重視建築與時間的關係。中國古人認為，「氣」是有時間區別的，而傳統曆法也是以六十年為一週期，用「天干」、「地支」相結合的獨特方式來紀年。

三、堪輿的遺忘與回歸

作為一種傳統建築理念，堪輿在二十世紀迅速衰落。堪輿的沒落，是以十九世紀後半葉關於中西文化的討論為前導，二十世紀上半葉的「新文化運動」對傳統文化的顛覆為第一波衝擊，二十世紀下半葉的「文化大革

在實踐中，堪輿需要「覓龍、察砂、觀水、點穴、定向」。

堪輿的目的在於找「穴」。一個好的「穴」就像針灸時人體的穴位一樣，是一個有生氣的地方。為了找到「穴」，首先要找到「龍」。「龍」一詞在堪輿學中是指山脈，又稱「龍脈」。「龍脈」的起點位於中國西北的崑崙山，「龍」從起點到入海按遠近大小分為「遠祖」、「老祖」、「少祖」。「砂」與「龍」都是指山體，但是有區別：「砂」是僕人，「龍」是主人。當「龍」挺身獨行時，「砂」則隨「龍」兩旁護送，面對面相向。「觀水」則是要有水流在前經過，而且水型向外凸伸，不能沖刷建築用地；「穴」就在有「龍」、有「砂」、有水的地方。最後「定向」是為「穴」中的建築確定方向。

命」對「四舊」的嚴厲打擊為第二波衝擊，改革開放後的再次「西學東漸」為第三波衝擊，最終使正統的「堪輿學」（不完全是民間的「風水」）逐漸淡出中國年輕一代的視野。

一八四〇年鴉片戰爭的失敗使中國人傳統的優越感受到衝擊，政府也不得不積極尋找應對措施。晚清時期的文化論爭即是在這個大背景下展開的。保守者強烈地反對當時發起的「洋務運動」，認為治國在德不在技；而洋務派則認為必須「師夷長技以制夷」，只有學習西方的科學技術，才能保護中國傳統文化本位。

這個時期的堪輿學依然處於自己的頂峰時期。人們並沒有因為中西文化理論上的探討而立即改變他們現實上對堪輿的推崇。相反，多數中國人對西方文化充滿著敵意，對陌生的西方建築物充滿著敵意，「破壞風水」依然是人們再度否決修築鐵路的最重要的原因。

然而，在十九世紀末「中體西用」理論大旗的掩護下，

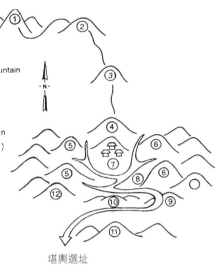

(1) 崑崙山
(2) 祖山
(3) 少祖山
(4) 主山
(5) 白虎山
(6) 青龍山
(7) 穴
(8) 水
(9) 水口山／水口砂
(10) 案山
(11) 朝山
(12) 羅城

堪輿選址

「西用」（西方科學技術）得以插足於「陰陽五行」的世界，並逐漸對「中體」形成了衝擊。而二十世紀初至一九五〇年的中國社會經歷了巨大變化：帝制廢除、軍閥內戰、世界大戰、共產黨的興起。正是在這五十年的時間，「新文化運動」由萌芽到開花結果，知識份子對於傳統文化的反對態度日趨激進，許多社會習俗逐漸改變，「風水」也漸漸成為了萬惡之源和封建迷信的典型。

以今天的眼光看，雖然「新文化運動」在很多方面對中國文化的發展有貢獻，然而也存在對傳統文化矯枉過正的情況。以堪輿學為例，中國知識份子把國家的困境，歸因於封建迷信和缺乏西方科學文化知識，而堪輿正是中國傳統文化之糟粕——迷信的代表。作為「新文化運動」的主要成果之一，文言文在一九二〇年代被廢

武當山

止，文字的阻隔讓以後的中國人在閱讀傳統文獻時，備感困難。正是因為「新文化運動」造成中國後一代人對中國傳統文化價值的普遍低估，從根本上動搖了堪輿和中國傳統建築體系的順利繼承的基礎。直至「破四舊、立四新」運動（「打破舊思想、舊文化、舊習俗、舊習慣，樹立新思想、新文化、新習俗、新習慣」），大量傳統文獻被焚毀，大量傳統建築被破壞，教科書上絕口不提中國傳統建築與堪輿學的關係。字典裡，風水被定義為「舊中國的一種迷信」（《辭海》）；現實中，人們不知道「堪輿」這一古代常用詞的含意——在一段時間內，至少在表面上，堪輿被徹底剷除了。

然而，令改革開放後的中國人驚奇的是，堪輿在西方被廣為接受，「Feng-shui」（風水）成為了少數在西方字典裡出現的中文詞彙。西方建築、規劃學者從「環境科學」、「環境美學」、「文脈主義」、「場域效應」、「生態建築」等學科方面去解釋中國的風水。在探討「建築物的性質、它同城市的關係、地段四周的現狀、道路、地形、朝向、風向、陽光、水質、污染等等」（《建築十書》）問題後，人們發現，以堪輿為代表的中國理念其實甚合國際最新的建築理念：

整體系統原則。《華夏意匠》中曾指出：「中國建築在遠觀時呈現出的十分完善的效果，並不是出於偶然。」中國建築設計重視建築的選址，講究從大環境著眼，由整體到局部，使建築成為環境中的建築。

因地制宜原則。根據客觀的環境條件，採取適宜於自然環境的建築形式。如湖北武當山，當時政府明令禁止不能劈山改建，只能依託山勢建造宮殿。而北方的窯洞，南方的干闌、圍樓，都是符合堪輿理論的建築樣式。

依山傍水、坐北朝南原則。冬天寒風從北方來，有背後的山為屏障，夏季暖氣從南方來，可以沿坡而上。此外，這還有利於水土保持、系統排污、良好的日照，以及形成小氣候的調節。

土質、水質分析原則。傳統的堪輿師對地質條件的考察是很嚴格的，在相地時往往親自研磨、觀察當地土質，分析、品嘗當地水質，並有所謂不取「五箭」（極端的地形）之地的說法。

適中居中原則。堪輿講究平衡、對稱，主張大與小、天與人的調和，同時也要求突出中心，一條中軸的北端最好是橫行的山脈，形成丁字形組合。

圍繞堪輿的是是非非，既不是一兩句話可以說清，也不是西方的認同或不認同可以判定。然而，回顧歷史，在「堪輿」、「風水」、「Feng-shui」的名詞轉換中，我們或許可以更真切地看到中國建築「內心」的變化，以及「世界建築之樹」的延續和發展。

建築小學堂

負陰抱陽：反映了中國古代建築和環境力求協調的自然觀，古代建築多北憑山而負陰，南臨水而抱陽，這種山環水抱的生態景觀模式對古代建築、聚落乃至城市的選址均產生了深遠的影響。

過白：為中國古代民居確定建築間距的方法之一，是時間靜止時對視覺重點處建築關係的要求。其做法要求後棟建築與前棟建築間距要足夠大，使坐在後進建築中的人通過門楹能看見前一進屋脊，即在陰影中的屋脊及門楹之間要看得見一條發白的天光。

平水：是指未進行建築施工之前，先決定一個高度標準，然後根據這個高度標準決定所有建築物的標高。這樣一個高度標準就是古建施工中的「平水」。平水不但決定整個建築群的高度，也決定著台基的實際高度。

第二章

不同時期的中國傳統建築

中國古代建築是從西元前兩千年前的穴居和巢居開始，至唐宋基本定型，至明清而收尾。中國建築集傳統的政治、經濟、文化、哲學、倫理觀念、科學技術等為一體，將各個時期的理念融入抽象的「營造」，將中國歷史的跌宕起伏形象於中國建築的起承轉合。

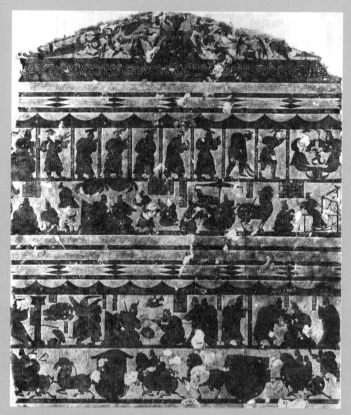

東漢武梁祠畫像石拓本

原始社會建築（西元前二○七○年以前）

穴居與巢居是最為原始的居住方式，也是建築最初的原型。在原始社會早期，社會生產力低下，「冬則居營窟，夏則居橧巢」，原始人群曾利用天然崖洞作為居住處所，或構木為巢。這種「穴居」、「巢居」就是建築的最早形式。

早在五十萬年前的舊石器時代，生活在今日中國土地上的原始人類就已經知道利用天然的洞穴作為棲身之所。在北京、遼寧、貴州、廣東、湖北、浙江等地均發現有原始人居住過的崖洞。

到了新石器時代，黃河中游的氏族部落，利用黃土層為牆壁，用木構架、草泥建造半穴居住所，進而發展為地面上的建築。長江流域，因潮濕多雨，常有水患獸害，因而發展為干欄式建築。對此，古代文獻中也多有「構木為巢，以避群害」、「上者為巢，下者營窟」的記載。據考古發掘，約在距今六、七千年前，中國古代人已知使用榫卯構築木架房屋（如浙江餘姚河姆渡遺址），黃河流域也發現有不少原始聚落（如西安半坡遺址、臨潼姜寨遺址）。這些聚落，居住區、墓葬區、製陶場，分區明確，布局有致。木構架的形制已經出

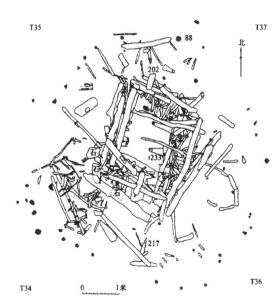

浙江餘姚市河姆渡文化聚落水井

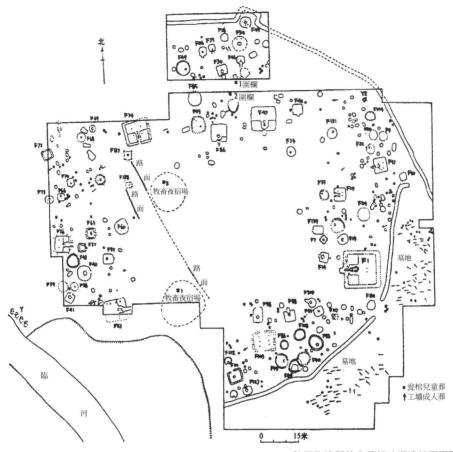

北

1圍欄
2圍欄

路面
路面

#2
牧畜夜宿場

路面

#1
牧畜夜宿場

墓地

臨

河

墓地

● 甕棺兒童葬
↑ 土壙成人葬

0　15米

陝西臨潼縣姜寨仰韶時期建築平面圖

現，房屋平面形式也因造作與功用
不同而有圓形、方形、呂字形等。
這是中國古建築的草創階段。

三十萬年前出現的古人（早期
智人），腦量增加，所使用的石器
已有刃和尖，已會取火，大約就是
傳說中的燧人氏時代。在掌握了火
的使用以後其活動地域日益廣闊，
從事採集與狩獵，也出現了血緣家
族制。這時在中國土地上生存的原
始人類仍採用天然洞穴居住，並出
現了埋葬死者的行為。

從西元前四萬年到西元前一
萬年，人類已經逐漸告別了動物
本能，開始從蒙昧時期邁向文明的
萌芽。他們從事採集、狩獵與捕魚
業，發明了弓箭，這一時期就是傳
說中的伏羲時代，后羿射日的故事
大約也就在此時發生。新人（晚期
智人）衣獸皮、戴飾品，發展出母
系氏族社會。有了族外婚，這意

34

味著超越單一部族的大規模文明社會組織形式已經具備了基礎。他們的住處仍是穴居野處，上為居室，下為墓室，從墓葬中看已有了靈魂的概念。

原始社會的建築處於胚胎期，但對後來的建築影響很大。

從居住狀況來看，近水而居是一種最基本的要求。先民的穴居要求具備這些特點：洞口標高較高，避免水淹；洞口較為乾燥，以利生存；洞口背寒風——穴居極少有朝向北方或東北方的；居住使用接近洞口部分，洞內低凹處埋死者。這些習俗在後來成熟的建築中成為種種習俗或者禁忌，從而以某種符號化的表現在中國建築的風水觀念中得以體現。

中國地域的廣大以及地緣上相對封閉的特點，決定了中國文明本身的多樣性與複雜性，在建築形式上則表現為多根系、多元性的特點。新石器時代，北方的仰韶文化——龍山文化，和南方的河姆渡文化，對於中國傳統建築的樣式形成有著重要的影響。

一九二二年於河南澠池仰韶村首次發現距今五千至七千年前的新石器時代遺址，發掘中有彩陶，所以仰韶文化又稱為「彩陶文化」。仰韶文化時期為母系氏族社會繁榮時期，已從族外婚發展為對偶婚，以從事農業為主。中國傳說中的神農氏時代大約就對應這一時期。此

中國新石器時代
文化多中心發展
示意圖

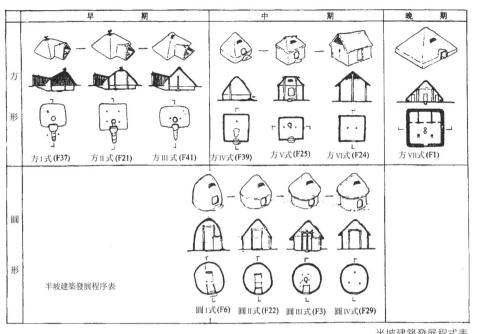

	早　　期			中　　期			晚　期
方形	方Ⅰ式 (F37)	方Ⅱ式 (F21)	方Ⅲ式 (F41)	方Ⅳ式 (F39)	方Ⅴ式 (F25)	方Ⅵ式 (F24)	方Ⅶ式 (F1)
圓形	半坡建築發展程序表			圓Ⅰ式 (F6)	圓Ⅱ式 (F22)	圓Ⅲ式 (F3)	圓Ⅳ式 (F29)

半坡建築發展程式表

時，我們的祖先在利用黃土層為壁體的土穴上，用木架和草泥建造簡單的穴居或淺穴居，以後逐步發展到地面上，開始了定居的農耕生活，出現了房屋和聚居村落。如西安附近滻河中游因地勢較高，沒有河水氾濫之患，現在發現了聚落遺址十三處之多，最著名的是西安半坡遺址。遺址中四、五十座可見密集排列住房，大都為木骨泥牆的方形的淺穴棚屋和圓形的平地建築。住房中心是大小為十二‧五十四公尺，用作氏族會議、節日慶祝、宗教活動的的公共建築。居住區周圍有防衛用的壕溝，居住區內和溝外分布著窯穴作為公共倉庫，居住區北是公共墓地，東邊是窯場，聚落布局很有條理。

半坡遺址中的半穴居型的房子，與二十世紀中期在中國曾經廣泛使用的「乾打壘」其實就是同一類型，只是建築材料更加原始。而半坡遺址群落中居於核心地位的大房子，除了規模較大外，其餘與周圍的房子無異，還沒有出現明顯的階級差異。可以說，這一時期，「建築」還沒有真正出現。

而與仰韶文化時期半坡的半穴居遺址大約同時期，在南方出現了干欄式木構建築。長江下游原始建築遺址有兩種方式，一種是建於黏土崗地上的窩棚，另一種是位於河流湖泊附近地勢低窪、地下水位較

高地區的架空式干欄結構建築。聞名中外的浙江餘姚河姆渡建築遺址即為後者。浙江餘姚河姆渡建築遺址是在今日中國可見的最古老的干欄（巢居）建築，是中國已知最早採用榫卯技術構築房屋的一個實例。

一九二八年於山東章邱龍山鎮發現四千年前的新石器時代晚期遺址，其中發現了薄如蛋殼的黑陶，金屬器物如紅銅、銅鏡也已經出現，而石製的農業工具更表明原始農業已經出現。龍山文化的先民已會打井、琢製玉器、製弓箭，已有占卜；隨著生產發展，有了商品交換；出現了對偶家庭；夫妻合葬，在墓中有殉葬品，說明財產已經私有。

龍山文化是進入父系氏族公社時期以後創造的，為了適應父權家庭生活的需要，建築的平面布置和構造均有改進。一是居室面積縮小，適宜一夫一妻個體小家庭生活，也有前後二室相連，起居室內是臥室，如長安縣客省莊遺址即是如此；二是房子低於室內地坪處有房基，草泥土牆外常刷白灰面層；三是陶器加工場分散在各家附近，製陶燒窯工藝有較大提高，為後來建築用陶質材料——瓦、磚、井筒、排水管等的出現，準備了條件。

史前建築儀式中，核心內容是正其位，奠其居，安其宅，這一方面是受信仰觀念的支配，另一方面是合乎實際生活的自然規則條件。住房的主要功能是隱閉性，將人的本身生活與自然界相對隔離開來，室內的採光、取暖、避風雨功效如何，與住房的坐向直接相關，故房屋的正位十分重要。當時的正位一般均採取太陽定向，

河南安陽市後崗龍山文化房屋示意圖

在北半球的中國，坐北朝南的布局也就成為單體建築的必然選擇。

龍山時代也是發生部落戰爭的時代，傳說中黃帝與炎帝、黃炎與蚩尤，舜與共工之戰就是這一時期發生的故事。與軍事行動相聯繫的建築行為就是興築城防設施。這一時期開始出現了不同於普通民居的建築，其建築營造儀式趨繁，而且日漸酷烈，有人殉等行為出現在當時的城垣營建場合。如山東壽光縣邊線王城城牆東北角西側的基槽填土中，就發現了奠基人骨架和豬、狗等多種獸類的完整骨架。在大型房屋建築過程中，殘酷的人殉營造儀式也可見到。如山東鄒平丁公城址，城內房基分半地穴式和地面建築兩類，前者面積較小，一般不超過十平方公尺，應為普通民眾居住；後者較大，有的近五十平方公尺，屬於權力建築，在其基址有用小孩或成人奠基現象。

到了龍山文化末期，黃河流域許多氏族部落先後進入更大規模的軍事聯盟時期，形成了一批在古史傳說中很有影響的軍事集團，產生了一些有代表性的、神化了的酋長，如黃河下游的皋陶氏、伯益氏，黃河中游的顓頊氏、帝嚳氏，渭水流域的炎帝神農氏，淮河流域的太皞氏等等。這些大的軍事集團經過數百年的交流與融合，大約在西元前二十二世紀之前，各自成為城邦制的軍事酋長國。黃土高原的黃帝部落集團統轄下的六個巨大的部落聯盟，成為活躍在陝西、山西、河南交界地區最強大的力量，隨著一系列的部落戰爭，大規模的部族融合與兼併，意味著華夏開始走向國家形態，最終建立了中國歷史上第一個王朝夏朝。這是原始社會趨於崩潰而後來禹最終傳位於其子啟從而開創夏朝的傳說，在剝離了後來附加的道德意味後，實際是國家統治形態取代部族政治的真實寫照——最強大的部落取得了國家統治機器，並以父系血緣傳承的方式實現統治權的傳遞。王朝政治的建立也意味著華夏國家正式進入了文明時代，而大規模的建設也就此拉開了序幕。

建築小學堂

姜寨遺址：山西臨潼姜寨發現的仰韶時期建築村落遺址。其特點為居住區分五組，每組以一棟大房子為核心，其他較小房屋圍繞中間空地與大房子作環形布置，反映了氏族公社生活的情況。

襄汾陶寺村遺址：龍山文化時期（父系氏族）位於山西襄汾陶寺村的建築遺址。出現了中國已知最早的居室裝飾。

客省莊遺址：龍山文化時期位於陝西客省莊的建築遺址。出現了家庭私有的跡象，為雙室相連的套間式半穴居。

夏商周時期建築（西元前二○七○年至西元前二二一年）

這一時期建築開始與文化密切結合在一起。進入階級社會以後，商代甲骨文字中有相當一部分描繪了建築之形象，有些字如「高」、「京」、「宮」、「宗」、「崇」等一直流傳延續到了後世，更是直接與古代美學思想相關聯。另外夯土、築城、開渠已開始採用簡單機械。在商代，已經有了較成熟的夯土技術，建造了規模相當大的宮室和陵墓。

從考古發掘的結果來看，夏、商、周時代宮室的規模、形制已遠遠高於一般民居，即所謂「美宮室、高台榭」，高台建築很是盛行。像蘇州姑蘇台等古蹟便可能是春秋時期建築之遺跡。西周及春秋時期，統治階級營造了很多以宮室為中心的城市。

而原始時代簡單的木構架，經商、周以來的不斷改進，已成為中國建築的主要結構方式。土木建築也由此成為中國傳統建築乃至營造體系的代稱。

夏朝建立，標誌著原始社會結束，經過夏、商、西周而到春秋時代，在中國的大地上先後營建了許多都邑，夯土技術已廣泛應用於築造台，木構技術較之原始社會也有很大提高，已有斧、刀、鋸、鑿、鑽、鏟等加工木構件的專用工具。西周興建了豐京、鎬京和洛陽的王城、成周；春秋以後的各諸侯國均各自營造了以宮室為中心的都城。這些都城均為夯土版築，牆外周以城壕，闢有高大的城門。春秋時期宮殿布置在城內，建在夯土台之上，木構架已成為主要的結構方式，屋頂已開始使用陶瓦，而且木構架上飾用彩繪。這標誌著中國古代建築已經具備了雛形，這也是以後中國古代建築歷代發展的基礎。

河南洛陽偃師二里頭村於一九五九年發現了一處大型遺址群落。作為一處比有著明確年代的殷墟更古老的

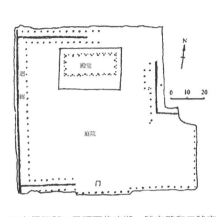

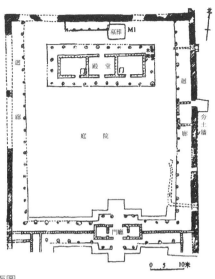

河南偃師縣二里頭夏代晚期一號宮殿和二號宮殿基址平面圖

文明遺址，二里頭遺址直接指向了華夏文明最初的輝煌——夏代。在「夏商周斷代工程」結束後，學術界基本傾向於認為二里頭是夏王朝中晚期的都城之所在。經過幾十年的發掘，已經廓清了遺址的實有範圍，找到了遺址中部的井字形街道，勾勒出城市布局的基本構架，還發現了宮城城垣，證實了宮城的存在。

夏都遺址發現的貴族統治集團的大型宮室建築群體，組合有序，左右對稱，主體建築居北部中央，南北中軸線與當地太陽緯度方向一致，可以看出是經過全面規劃的。夏都遺址中的宮殿建築群與之前龍山文化時期的大房子相比，在建築過程中大量用成人來奠基，兼用少量獸類，鮮用孩童；宮殿與一般居室的建築儀式相比也更加繁複，所使用的犧牲也更加高級，這種不同則顯示了禮俗的等級制。

在偃師二里頭夏都遺址上方較晚期的土層中，也發現了一系列商代建築的遺存。西元前一千六百年，成湯戰勝夏桀，商王朝成為當時中華文明的代表。在河南偃師二里頭發現的成湯都城——西亳宮殿遺址，遺址為一殘高三公尺至八公尺的夯土台，南高北低，台東西寬為一百零八公尺，南北深一百零一公尺，近於方形，東北角有缺。遺址周邊環廊，形成庭院，南邊正中是門，庭院北部有一堂基，上有一座寬八間、進深三間的殿堂；計三十六個柱位，柱徑為四公尺，

每柱外有兩個擎簷柱，柱徑為一·八至兩公尺。殿東廊下突出部應是東廚。這是目前發現的中國最早的封閉式庭院和最大木構架夯土建築。其堂廡式對稱布局，昭示著在單體建築上逐漸形成中國傳統建築軸對稱的特點。

商中期，河北藁城台西村宮殿遺址占地面積約五百多平

河南偃師縣商城二號宮室建築群上層

方公尺，共十二座房子，其中一座為半穴居，其餘皆為地面建築。房子大小不一，有單間的，有二間三間相連的。其中一座兩開間二號房子，其正面朝東，南北面寬十·三五公尺，東西進深三·六公尺。在房基溝槽兩邊，雲母粉畫出的白線線條筆直、轉角規整，說明該建築是根據設計畫線的，這是中國建築史上最早的一例。地基平整後挖去〇·五公尺活土層再填入純淨的暗褐色膠性土，每〇·五至〇·八公尺厚就用小石夯實，這是中國早期建築的特點。外牆下部為版築夯土牆，上半部用土坯壘成。十二號房子有二十一層土坯，土坯之間用草泥膠結，土坯尺寸是三·九×三×六公尺。使用土坯是一大進步，也是用磚的先聲。隔牆用草泥垛成；牆內外有〇·三公尺厚的草泥粉刷，並用火烘烤室內的牆面和地面，使其平整堅硬，且避免潮濕。屋頂為兩坡懸山頂，椽子為方形，〇·六×〇·六公尺，長十六公尺，上敷草泥。堂間的兩個柱洞深達十公尺，直徑分別為兩公尺、一·八公尺；寢間柱洞底由陶片、草泥夯實，洞深兩公尺，應為金柱。三個洞的周圍都有樹皮，說明原來用的是原木。在房子四周及房基上，均有殺殉或「奠」的奴隸及牛羊豬的骨架。而七號房子保存一完整的兩坡頂山牆，高三十三·八公尺；在距屋地面二十三公尺處，有一個不規則的長方形孔，應是「向」，也就是窗。

商第二十代王盤庚時遷都到殷，即今河南安陽小屯村，這是晚商十二王活動的地方，也是商極盛與衰落之地。遺址面積約二十四平方公里，緊靠洹水曲折處，有分區，卻不嚴格。遺址中部靠洹水灣曲處是宮殿區，西面、南面有製骨、冶銅作坊區；北面、東面是墓葬區；居民區分散在西南、東南與洹水以東地區；在墓葬區也有居民點和作坊遺址，宮殿區也有作坊和墓葬。

中國傳統建築的平面布局可以用一句十六字口訣來總結：「中心軸線，南向為尊，縱深布局，左右對稱。」這種對稱布置的宮殿，於商末已初具雛形。這一布局最初的建築原型，就可以在殷墟中看到。而殷墟南邊中部可能是門址，其他以此為線軸對稱；牲畜葬於東，牲人葬於西，整齊不紊。

西元前一〇四六年，周武王伐殷紂成功後，建立周王朝，都鎬京，稱為西周。周公強制商人遷到洛邑（洛陽），建東都，叫「成周」。周初，「封蕃建衛」，大小封了七十一國，其中姬姓五十三國，分封中對地方實行軍事統治，當時有「國」、「野」之分，居民也就相應有「國人」與「野人」之別。這一王朝直至西元前七七一年周幽王為犬戎所殺而終結。

西周的「國」，即「城」。周朝建立之後，完善了宗法分封制度：天子世世相傳，嫡長子繼承為大宗，其餘子弟封侯，為小宗；侯亦如上，分大宗、小宗，小宗為士；大夫的小宗為士。按照宗法實施嚴格的等級制度，其中天子和諸侯可以建「國」；因此，出現了一系列奴隸主實行政治、軍事統制的城市。

西周時期，造城規模按等級來決定：諸侯的城大的不超過王都的三分之一，中等的五分之一，小的九分之一。城牆高度、道路寬度以及各種重要建築物都必須按等級製造，否則就是「僭越」。《周禮·考工記》載：「匠人營國，方九里，旁三門；國中九經九緯，經塗九軌；左祖右社，前朝後市，市朝一夫。」這也是周代王城制度最基本的規定。

在陝西岐山鳳雛村發掘出土的西周時期建築遺址，可見類似於後世四合院的封閉式合院布局，前後兩進院子，依次為大門，門前有樹（影壁），前院，前堂，中廊，後室；前堂、中廊和後室形成最早的工字殿。兩側

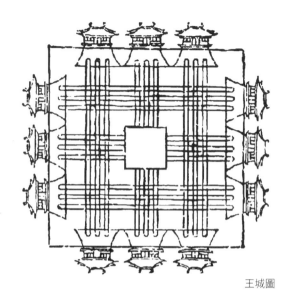

王城圖

陝西岐山鳳雛村西周遺址

廂房圍合成封閉式庭院，四周有簷廊環繞；南北朝向稍偏東，前面「隧」（門）占一間，東塾西塾各三間；門內即由四面房間圍合「庭」，庭北為主體建築「堂」，堂為六間；堂前有三階，中階在軸線上；後庭以廊分為二，庭後正室三間，其餘為小間；可以看出，正在向中軸對稱的單數間平面組合發展，體現一條明顯的軸線。

這一建築遺址南北長四十五‧二公尺，東西寬三十二‧五公尺。發現有半瓦當和脊瓦，這是中國現在能找到的最早的瓦；版築土牆與土坏牆，牆面有三合土（白灰、沙、黃泥）抹面；庭院地下設有排水陶管和卵石疊築的暗溝。

周代宮殿與住宅的格局基本相同：封閉院落，中軸線對稱，前堂後室，前朝後寢，其特徵在於：朝重於寢，多重宮門，莊重威嚴。周朝宮室制度主要表現在「三朝五門」、「前朝後寢」，對後世宮殿格局有深遠影響。「三朝」中外朝為詢視眾庶、議政之所；治朝為帝王每日視朝聽政之所；燕朝為休息之所。天子「五門」

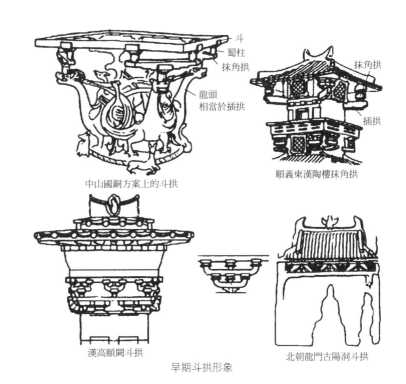

中山國銅方案上的斗拱

斗
蜀柱
抹角拱

龍頭
相當於插拱

順義東漢陶樓抹角拱

抹角拱

插拱

漢高頤闕斗拱

早期斗拱形象

北朝龍門古陽洞斗拱

宮殿台榭建築已有較複雜的平面組合和立面造型。看，周朝建築已出現了簡單的斗拱。為帝王服務的出現了紋飾美麗的瓦當。據青銅器的形姿和紋飾來瓦屋面之坡度由於防水好而降低，並個重要進步。瓦的出現，是中國古建築的一與使用，解決了屋頂防水問題，是中國古建築的一在戰國以後被廣泛應用於高等級建築中。瓦的出現西周時期出現的板瓦、筒瓦、脊瓦及瓦釘，始，到戰漢時期則成為宮室的主要形態。高台榭自春秋時期更為發達，並出現了磚和彩畫。高台榭自春秋時期戰國時期，城市規模比以前擴大，高台建築

道」。子用四出「羨道」，諸侯只可以用南北兩出「羨四向有斜坡道由地面通至槨室，稱為「羨道」。天槨就是井幹式布局的木結構地下建築。其東南西北商周時期的陵墓，在地下以木槨室為主，木木架建築今已不存。高七公尺，面積為七十五×七十五公尺；高台上的陽等地都有發現。山西侯馬晉故都有一夯土台，殘瓦，如山西侯馬晉故都，陝西鳳翔、江陵，河南洛在春秋時期的遺址中發現大量筒瓦、板瓦和脊

只能用三門。是皋門、庫門、雉門、應門、路（畢）門。而諸侯

建築小學堂

工官：是城市建設和建築營造的具體掌管者和實施者，對古代建築的發展有著重要的影響。

司空：周至漢朝國家的最高工官稱為「司空」。

將作：漢以後至唐，工官稱為「將作」。秦至西漢稱「將作少府」，東漢稱「將作大匠」，唐宋為「將作監」。明清不設將作，而設營繕司，清康熙以後則設內工部（營造司）。

都料：漢唐時期，掌握設計與施工的技術人員稱作「都料」，「都料」專業技術熟練，專門從事公私房設計與現場指揮，並以此為生。「都料」的名稱直到元朝仍在沿用。

秦漢時期建築（西元前二二一年至西元二二〇年）

秦漢時期木構架結構技術已日漸完善，其主要結構方法抬梁式和穿斗式已發展成熟，高台建築仍然盛行，多層建築逐步增加。石料的使用逐步增多，東漢時出現了全部石造的建築物，如石祠、石闕和石墓。秦漢時期還修建了空前規模的宮殿、陵墓、萬里長城、馳道和水利工程。

西元前二二一年，秦滅六國，建立了中國歷史上第一個中央集權的大帝國，在咸陽及附近模仿六國的宮室建築建造規模巨大的宮苑，使當時各種不同的建築形式和技術經驗初步得到了融合和發展，始皇驪山陵墓與阿房宮便是秦代建築之代表。今人從阿房宮遺址和始皇陵東側大規模的兵馬俑列隊埋坑，可以想見當時建築之宏大雄偉。陝西咸陽秦宮殿遺址，有高大的夯土台基，建築組群利用台基的高低錯落自由布局，無軸向，有殿堂、臥室、浴室、地窖等。室中有火坑、壁爐和地窖等，有陶管排水系統。

秦朝「關中計宮三百，關外四百餘」。大朝在渭南信宮，像天極，為咸陽各宮中心，其「東西八百里，南北四百

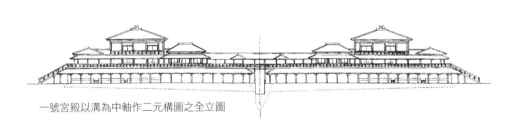

一號宮殿以溝為中軸作二元構圖之全立圖

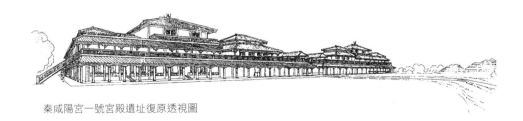

秦咸陽宮一號宮殿遺址復原透視圖

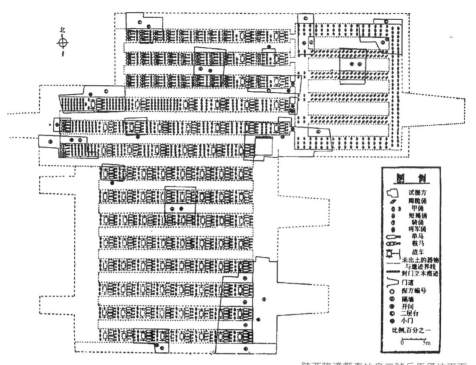

陝西臨潼縣秦始皇二號兵馬俑坑平面

里」，「離宮別館，彌山跨谷，輦道相屬」。信宮前殿甘泉宮，為皇帝避暑處。渭南上林苑建朝宮，前殿阿房宮，夯土台遺址東西長一公里，南北長〇‧五公里，殘高七至八公尺。

秦又修築通達全國的馳道，築長城以防匈奴南下，鑿靈渠以通水運。這些巨大工程，動輒調用民力幾十萬，幾乎都是同時並進，秦帝國終以奢欲過甚，窮用民力，二世而亡。

漢代繼秦，經過約半個多世紀的休養生息之後，又進入大規模營造建築時期。漢武帝劉徹先後五次大規模修築長城；開拓通往西亞的絲綢之路；又興建長安城內的桂宮、明光宮和西南郊的建章宮、上林苑。西漢末年長安南郊建造明堂、辟雍。東漢光武帝劉秀依東周都城故址營建了洛陽城及其宮殿。

西漢疆域比秦大，並開闢了通過西域的中西貿易通道，促進了工商業的發展和城市繁榮。漢代長安、洛陽規模宏大；宮殿、苑囿壯麗華美，如西漢未央、長樂兩宮均是周垣長達一萬公尺左右的大建築群。西漢大朝未央宮，周垣八千九百公尺，利用龍首山崗地削成高台，狹長形平面的

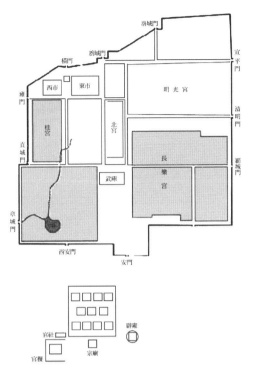

漢代長安的宮殿群

前殿，大朝居中，左右為常朝，為東西廂之制，屬漢宮室特點。長樂宮在秦興樂宮基礎上所建，太后所居，宮城周垣萬公尺。北宮在未央宮之北，為太子居所。建章宮在長安西郊，是苑囿性質的離宮。

漢代禮制建築布局嚴整，肅穆莊嚴，如長安南郊禮制建築──明堂、辟雍形制嚴整，體形雄偉。又受儒家「慎終追遠」思想影響，漢代盛行厚葬制度，陵墓大，陪葬多。當時流行將人們的日常生活器物、建築等縮小製成陶器陪葬，稱為明器。據出土的漢代明器，已知當時民居、庭院等已經具有木結構建築的許多特徵。富貴

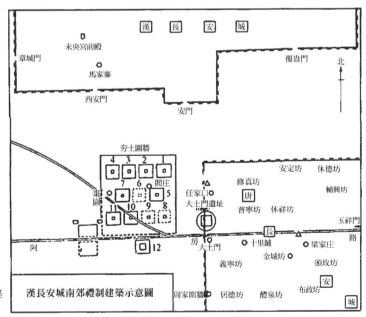

漢代長安南郊禮制建築示意圖

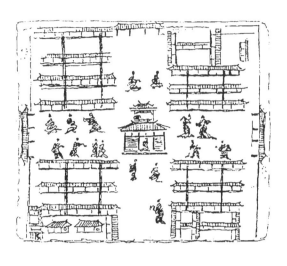

四川出土東漢畫像磚表現之市肆

之家的墓室四壁常嵌有畫像磚、畫像石，成為研究漢代建築及文化藝術的珍貴資料。

秦、漢兩朝五百年間，由於國家統一，國力富強，中國古建築在歷史上出現了第一次發展高潮。其結構主體的木構架已趨於成熟，從明器、畫像石等所反映的建築形象中可以看到斗拱在重要建築物上的普遍使用，以及樓閣建築的發展。屋頂形式多樣化，廡殿、歇山、懸山、攢尖頂均已出現，有的被廣泛採用。製磚及磚石結構和拱券結構有了新的發展。

建築小學堂

明堂：古代一種最隆重的建築物，用作朝會諸侯，發布政令，秋祭大享祭天，並配祀祖宗。

辟雍：原為周天子所辦的大學的學宮，東漢後辟雍有祭祀性建築的性質，其形制為圓形水池中設方形建築（群）。

魏晉南北朝建築（二二一年至五八九年）

魏晉南北朝時期是中國古建築體系的發展時期。

魏晉南北朝是中國歷史上一次民族大融合時期，在此期間，傳統建築持續發展，並有佛教建築傳入，可說是中國古建築體系的發展時期。西晉統一中國不久，就爆發了「八王之亂」，處於西北部邊境的游牧民族進入中原，先後建立了十幾個政權，史稱十六國時期。西元四三九年，鮮卑人建立的北魏才統一了中國北方，繼而又分裂。在南方，晉室南遷建立了東晉政權，接著先後出現了宋、齊、梁、陳四個朝代。這就是歷史上的南北朝時期。自此，中國南北兩方社會經濟才逐漸復蘇，北朝營建了都城洛陽，南朝營建了建康城，這些都城及其中的宮殿均係在前代基礎上持續營

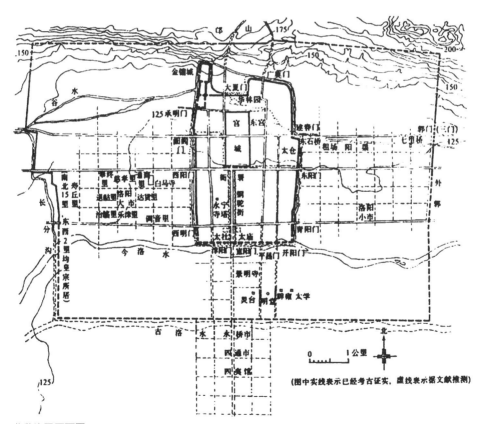

北魏洛陽平面圖

東晉顧愷之《女史箴圖》中的床

造，規模氣勢遜於秦漢時期。

東漢時傳入中國的佛教此時發展起來，南北政權廣建佛寺，一時間佛教寺塔盛行。據記載，北魏建有佛寺三萬多所，僅洛陽就建有一三六七座佛寺，南朝都城建康也建有佛寺五百多所。在不少地區還開鑿石窟寺，雕造佛像。重要的石窟寺有大

同雲岡石窟、敦煌莫高窟、天水麥積山石窟、洛陽龍門石窟、太原天龍山石窟、邯鄲南響堂山和北響堂山石窟等。這就使這一時期的中國建築融進了許多源自印度、西亞的建築形制與風格，佛塔等建築類型也因此在中國得以出現和流行。

由於北方游牧民族進入中原，中華民族的大融合在這一時期以鐵血方式表現出來。游牧民族的習性與傳統中國建築的融合更多體現在建築的室內。從此以後，傳統的席地而坐逐漸變成了垂足而坐。

在建築材料方面，磚瓦的產量和品質有所提高，金屬材料被用

立塔為寺的佛寺平面模式圖

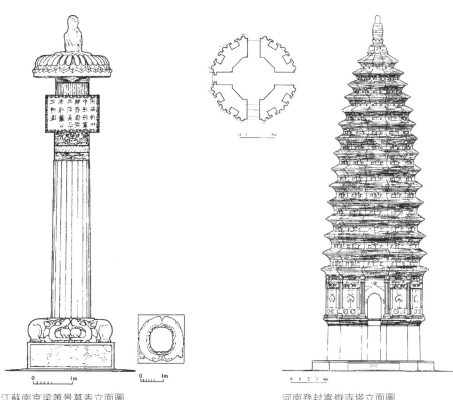

江蘇南京梁蕭景墓表立面圖

河南登封嵩嶽寺塔立面圖

作裝飾。在技術方面，大量木結構的建造顯示了木結構技術的提高；磚結構被大規模地應用到地面建築，河南登封嵩嶽寺塔的建造標誌著石結構技術的巨大進步；石工的雕鑿技術也達到了很高的水準。南朝的帝王陵墓中使用的石闕和石辟邪，也是石雕藝術發展的重要象徵。大量興建佛教建築，出現了許多寺、塔、石窟和精美的雕塑與壁畫。

建築小學堂

石闕：宮殿、陵墓、官衙大門前兩側各立一座建築，形如門樓而中缺門扇，稱闕。天子用三出闕，諸侯、大臣用二出闕。

石辟邪：辟邪為陵前儀仗石雕，常與天祿配對，俱屬神獸之列。此獸以巨型青灰色石灰岩石塊雕鑿而成，形如虎似獅，態極兇猛。其代表為南朝蕭景墓前的石辟邪。

隋唐時期建築（五八一年至九六○年）

隋唐時期是中國古建築體系的成熟時期，是中國古代建築發展史上的第二個高潮。隋唐時期的建築，既繼承了前代成就，又融合了外來影響，形成為一個獨立而完整的建築體系，把中國古代建築推到了成熟階段，並遠播影響於朝鮮、日本。

隋朝雖然統治不足四十年，但在建築上頗有作為。它修建了規劃嚴整的都城大興城，營造了東都洛陽。在宮殿形制上結束東西堂之制，恢復三朝五門的宮廷主軸線，建築群處理手法也十分成熟──隋代宇文愷設計明堂，用一百分之一的圖及模型送宮廷審查。經營了長江下游的江都（揚州）。開鑿了南起餘杭（杭州），北達涿郡（北京），東始江都，西抵長安（西安），長約二千五百公里的大運河。還動用百萬人力，修築萬里長城。煬帝大業年間（六○五至六一八年），名匠李春在現今河北趙縣修建了世界上最早的一座敞肩券大石橋安濟橋。

唐代前期，經過一百多年的穩定發展，經濟繁榮，國力富強，疆域遠拓，於開元年間（七一四至七四一年）達到鼎盛時期。唐朝的城市布局和建築風格規模宏大，氣魄雄渾。

唐朝長安城在隋大興城的基礎上繼續經營，城東西長九千七百二十一公尺，南北寬八千六百五十一．七公尺，每面三門，縱橫相交的棋盤形街道將全城分成一百零八個里坊，有西、東兩個集市，是當時世界上最大的城市。全國出現了許多著名地方城、商業和手工業城，如廣陵（揚州）、泉州、洪州（南昌）、明州（寧波）、益州（成都）、幽州（北京）、荊州（江陵）、廣州等。由於工商業的發展，這些城市的布局出現了許

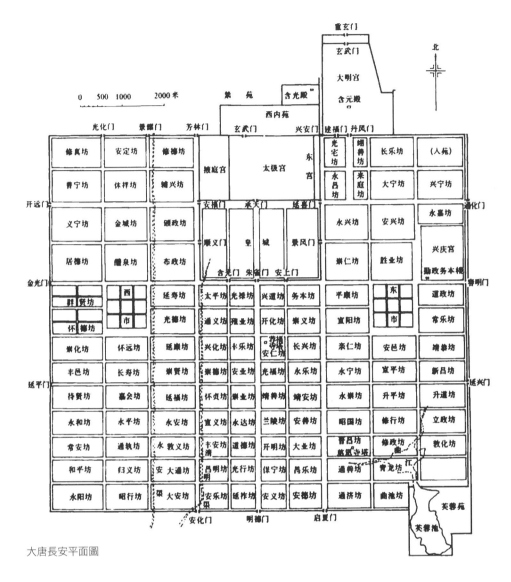

大唐長安平面圖

多新的變化。

唐朝在首都長安與東都洛陽繼續修建規模巨大的宮殿、苑囿、官署。唐代大明宮的主體建築也按照隋朝的規劃位於中軸線上。以大明宮麟德殿為代表，表明中國的木構建築群已經基本解決了大面積大體量的技術問題。唐代長安承天門、含元殿，洛陽應天門均採用了「門」形平面的門闕之制。這一平面格局作為皇宮的正門形式，經過五代洛陽五鳳樓、北宋東京宣德門（又作端門）、故宮午門等繼承下來。

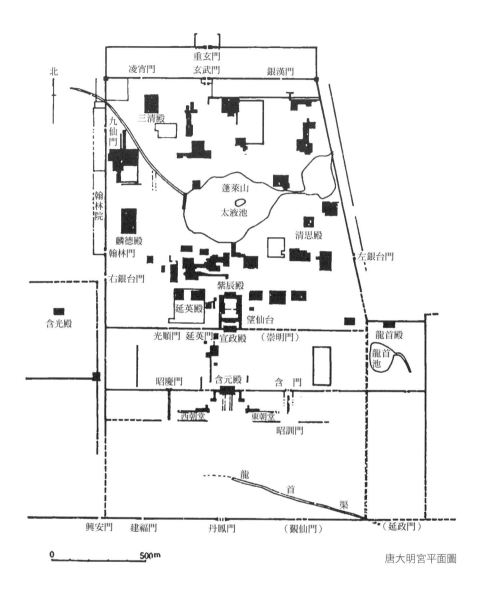

北

重玄門
凌霄門　玄武門　銀漢門

三清殿

九仙門

翰林院

蓬萊山
太液池

麟德殿
翰林門

清思殿

左銀台門

右銀台門

紫辰殿

含光殿

延英殿

望仙台

光順門　延英門　宣政門　（崇明門）

龍首殿

龍首池

昭慶門　含元殿　含　門

西朝堂　東朝堂

昭訓門

龍　首　渠

興安門　建福門　　丹鳳門　　（觀仙門）　（延政門）

0　　　　　500m

唐大明宮平面圖

陵墓承繼兩漢厚葬風俗，在布局上有新發展，唐高宗和武則天合葬的乾陵，因應地形按照「因山為闕」的手法組織軸線，更顯示出對於軸線運用的高度成熟。皇帝陵墓有大量雕刻，如昭陵六駿等。

唐佛教發展很快，主要城市和風景名山興建了大量佛寺、塔、石窟。留存至今的有山西五臺山南禪寺和佛光寺大殿、西安慈恩寺大雁塔、薦福寺小雁塔、興教寺玄奘塔、大理千尋塔，以及一些石窟寺等。現在能確證

唐代陵寢制度及

56

的中國現存最早的木結構建築的實物，僅有五臺山南禪寺和佛光寺部分唐代建築。

唐朝的住宅，根據主人不同的等級，其門廳的大小、間數、架數以及裝飾、色彩等都有嚴格的規定，體現了中國封建社會嚴格的等級制度。

唐代是古代建築發展的成熟時期，在繼承漢代成就的基礎上，吸收、融化了外來建築的影響，形成了一個完整的體系。此期間，建築技術更有新的發展，木構架已能正確地運用材料性能，建築設計中已開始運用以「材」為木構架設計的標準，構件的比例、形式逐步趨向定型化。朝廷制定了營繕的法令，設置有掌握繩墨、繪製圖樣和管理營造的官員。建築與雕刻裝飾進一步融化、提高，創造出了統一和諧的風格。唐代建築斗拱的裝飾效果很好，也標誌著建築藝術加工的真實和成熟。

陝西乾縣唐乾陵總平面示意圖

1. 闕
2. 石獅一對
3. 獻殿遺址
4. 石人一對
5. 蕃酋像
6. 無字碑
7. 述聖記碑
8. 石人十對
9. 石馬五對
10. 朱雀一對
11. 飛馬一對
12. 華表一對

北

0　100　500米

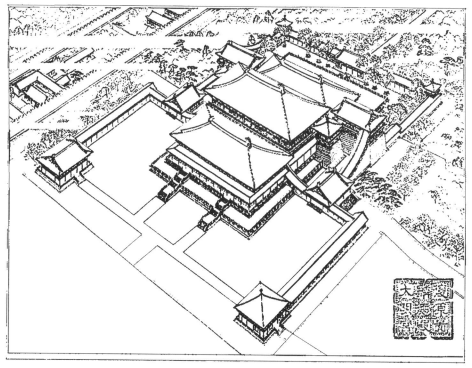

唐長安大明宮麟德殿全景復原圖

0 1 2 3 4 5m

唐長安明德門立面復原圖

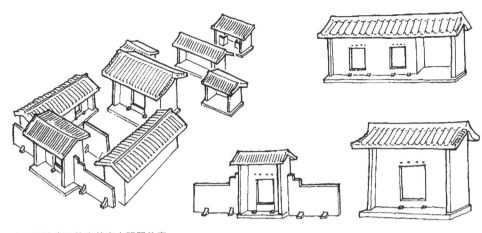

山西長治唐王休泰墓出土明器住宅

在建築材料方面，木構件已經標準化，無過大或過小的構件，構件受力作用明確，並富有藝術性。磚的應用逐步增多，磚石加工逐步精細，磚墓、磚塔的數量增加；琉璃的燒製比南北朝進步，使用範圍也更為廣泛。

這一時期遺存下來的殿堂、陵墓、石窟、塔、橋及城市宮殿的遺址，無論布局或造型都具有較高的藝術和技術水準，雕塑和壁畫尤為精美，是中國封建社會前期建築的高峰。唐代建築對日本影響很大，日本平城、平安兩京城之規劃、日本佛寺及住宅庭院的式樣，均帶有很大程度的唐風。

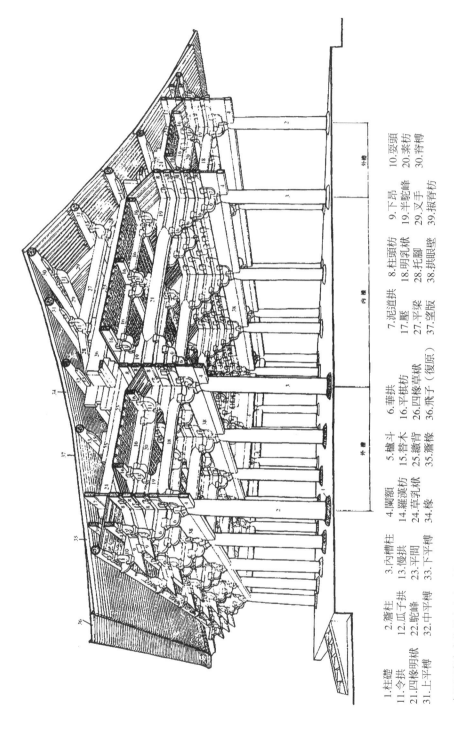

山西五臺山唐代佛光寺大殿構架透視圖

1.柱礎	2.簷柱	3.內槽柱	4.闌額	5.櫨斗	6.華拱	7.泥道拱	8.柱頭枋	9.下昂	10.耍頭
11.令拱	12.瓜子拱	13.慢拱	14.羅漢枋	15.替木	16.平棋枋	17.壓	18.明乳栿	19.半駝峰	20.素枋
21.四椽明栿	22.駝峰	23.平閣	24.草乳栿	25.襯青	26.四椽草栿	27.平梁	28.托腳	29.叉手	30.脊槫
31.上平槫	32.中平槫	33.下平槫	34.椽	35.簷椽	36.飛子（復原）	37.望版	38.拱眼壁	39.撩簷枋	

60

宋遼金元時期建築
（九六○年至一三六八年）

從晚唐開始，中國又進入三百多年分裂戰亂時期，先是梁、唐、晉、漢、周五個朝代的更替和十個地方政權的割據，接著又是兩宋先後與遼、金的南北對峙，因而中國社會經濟形態發生了重大變化，再沒有長安那麼大規模的都城與宮殿了。由於商業、手工業的發展，城市布局、建築技術與藝術都有不少提高與突破。譬如城市漸由前代的里坊制演變為臨街設店、按行成街的布局。與兩宋先後對峙的北方遼、金建築的漢化程度很高。在建築技術方面，前期的遼代較多地繼承了唐代的特點，而後期的金代建築則繼承了唐代、宋兩朝的特點而有所發展。在建築藝術方面，自北宋起，就一改唐代宏大雄渾的氣勢，而向細膩、纖巧方面發展，建築裝飾也更加講

北宋東京城（汴梁）平面圖

究。元帝國疆域大，民族多，經過滲透交流，給傳統建築藝術和技術注入了新的血液，這在都城宮苑和佛教、道教、伊斯蘭教等宗教建築上反映得甚為明顯。

宋朝是中國古建築體系的大轉變時期。五代十國的割據戰爭使經濟受到巨大損失。北宋初，採取均定賦稅、興修水利、開墾荒地等措施，使農業迅速恢復並發展。同時，手工業分工細密，技術進步，作坊規模擴大，不少農村集市逐漸成為城市。據記載，唐代十萬戶以上城市只有十個，北宋已發展到四十個。市民生活也逐漸多樣，促進了民間建築的多方面發展，並影響了宮殿、寺廟等建築。宋代以後，江南地區的建築技術，尤其是木工技術方面對於中原的建築影響重大，大量的建築技術傳統由此而融合為一體。

汴梁（今開封）是宋代最大的城市，已取消了唐朝的里坊和夜禁制度，而採用開敞街道，使得城市建設、消防、交通、商店、橋梁都有了新的發展。由於臨街設店，形成了多處商業街市，並興建了邸店（旅舍）、酒樓和其他娛樂性建築，不少寺廟、酒樓等還附有園林。城市的商業與夜生活也變得空前繁榮。

汴梁的宮殿始用御街千步廊之制，而主殿置於工字台基上，始用全琉璃瓦、五彩遍裝。這一傳統及於元、

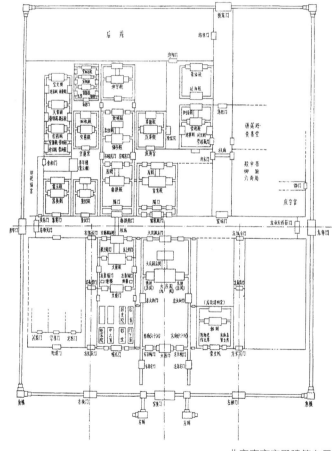

北宋東京宮殿建築布局

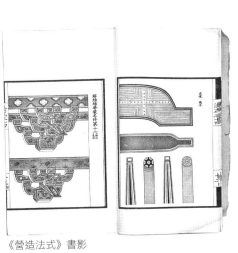

文杏館
斤竹嶺
木蘭柴
茱萸沜
宮槐陌
鹿柴
北垞
臨湖亭
柳浪
欒家瀨
金屑泉

宋畫中的園林

明、清，成為今天我們在北京故宮尚能看見的形態。

從總體上講，宋朝建築的規模一般比唐朝小，無論組群建築與單體建築都沒有唐朝建築那種宏偉剛健的風格，但比唐朝建築更為秀麗、絢爛而富於變化，出現了各種複雜形式的殿閣樓台。

北宋時期，汴梁、洛陽等城市中園林也十分興盛。宋徽宗時期建造的皇家園林——艮嶽及其背後的「花石綱」故事在歷史上雖然多有罵名，但從建築藝術上看，也是一個奇蹟。到南宋時，統治地域大大縮小，宮室等重要建築規模比北宋更小，但精巧秀麗的建築風格卻進一步發展。傳統的園林風景建築，更為密切地和江南自然環境相結合，創造了一些因地制宜的手法，一直影響到明清。

宋朝建築裝飾絢麗而多彩。流行仿木構建築形式的磚石塔和墓葬，創造了很多華麗精美的作品。磚石建築的水準達到新的高度，如河北定縣開元寺料敵塔高八十四公尺；河南開封祐國寺塔是最早的琉璃飾面建築；福建泉州開元寺雙石塔是仿木建築

《營造法式》書影

形式。建築構件的標準化在唐代的基礎上不斷發展，各工種的操作方法和工料的估算都有了較嚴格的規定，並且出現了總結這些經驗的建築學文獻《營造法式》。

《營造法式》是北宋政府為了管理宮室、壇廟、官署、府第等建築工程，於北宋崇寧二年（一一〇三）頒行的，是各種建築的設計、結構、用料和施工的「規範」。《營造法式》總結並規範了古典模數、材制，使得古典模數的使用延續於整個封建社會時期的建築中，也利於建築技術的發展，並成為後來近一千年中國木匠營造房屋的基本手冊。

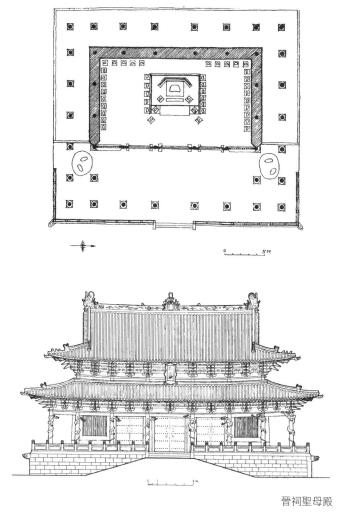

晉祠聖母殿

現存的宋代建築有山西太原晉祠聖母殿、福建泉州清淨寺、河北正定隆興寺和浙江寧波保國寺等。其建築特徵是：屋頂的坡度增大，出簷不如前代深遠，重要建築門窗多採用菱花隔扇，建築風格漸趨柔和。在建築群組合方面，總平面的空間更加豐富、更趨複雜，層次深厚，主體建築突出，屋頂的組合多變。建築裝修上一改唐代的直櫺窗和板門，而多用格子窗、格子門，增強了裝飾效果。在

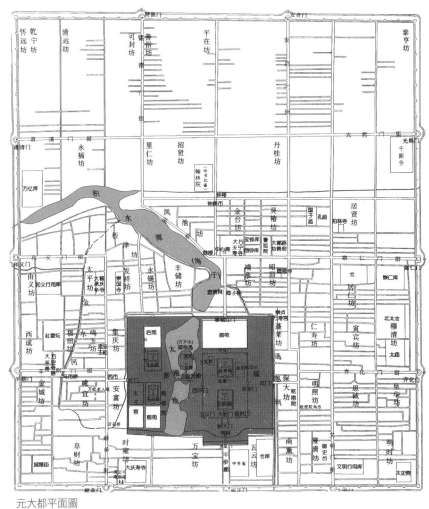

元大都平面圖

建築色彩上一改唐以前朱、白兩色為主的做法，出現了「五彩遍裝」、「碾玉裝」、「青綠迭暈稜間裝」、「解綠裝」和「丹粉裝」等多種彩畫；並開始大量使用琉璃瓦。

元朝是中國古建築體系的又一發展時期。

元世祖忽必烈遷都大都（今北京），由劉秉忠和黑迭兒（阿拉伯人）進行規劃，並由科學家郭守敬設計給水及水運系統，使大都成為規劃完整、合理的大城市。元代城市進一步發展了各行各業的作坊、店鋪和戲台、酒樓等娛樂性建築。

宮殿是大都主要建築，位於全城中軸線的南

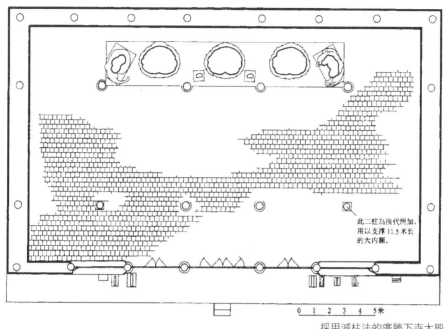

此二柱為後代所加，用以支撐 11.5 米长的大内額。

0 1 2 3 4 5米

採用減柱法的廣勝下寺大殿

端，西邊是太液池及西苑（即今日「三海」）。建築用材很奢麗，多為紫檀、楠木、室內還保留著某些游牧民族的特點，如牆上掛氈毯毛皮、絲質帷幕等；建築造型也有創新，宮內出現了棕毛殿、維吾爾殿等異國情調的建築。

流行西藏的藏傳佛教是元代的國教，因此從西藏到大都建造了很多藏傳佛教寺院和塔，如北京妙應寺白塔便是當時尼泊爾青年匠師阿尼哥設計的傑作。因與西亞聯繫密切，元代伊斯蘭教亦大有發展，大都、新疆、雲南及東南地區的一些城市陸續興建伊斯蘭教清真寺，除部分清真寺採用中亞的形式外，已出現以漢族建築布局和結構體系為基礎的寺廟。其他如道教建築興建亦頗多。藏傳佛教和伊斯蘭教的建築藝術逐步影響到全國各地。中亞各族的工匠也為工藝美術帶來了許多外來因素，使漢族工匠在宋、金傳統上創造的宮殿、寺、塔和雕塑等表現出若干新的趨勢。在這些建築內多繪有壁畫，如山西永濟永樂宮（已遷至芮城）、廣勝水神廟等地的壁畫，很形象地反映了元代的生活場景。

使用遼代所創的「減柱法」已成為大小建築的共同特點，梁架結構又有了新的創造，許多大構件多用自然彎材稍加砍削而成，形成元代建築結構的主要特徵。

明清時期建築（一三六八年至一九一一年）

明清時期是中國古建築體系的最後一個高峰時期。

明、清兩朝統治中國達五百多年，其間除了明末短時割據戰亂外，大體上保持著統一的局面。由於中國古代社會的發展已屆尾聲，社會經濟、文化發展緩慢，因此建築的歷史也只能是最後的發展高潮了。

元代營建的大都宮殿，在明代初年一度被廢棄，但北京城市的格局大致依據大都的南垣予以保留。明初先後營造南、北兩京及宮殿，在建築布局方面，較之宋代更為成熟、合理。

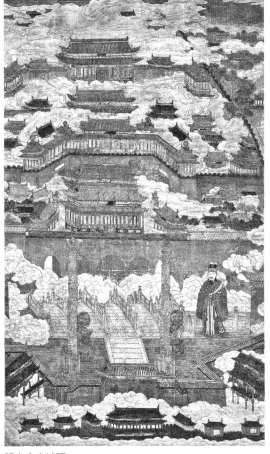

明南京宮城圖

明清時期大肆興建帝王苑囿與私家園林，為中國歷史上一個造園高潮。明清兩代距今最近，許多建築佳作得以保留至今，如京城的宮殿、壇廟，江京郊的園林，兩朝的帝陵，江南的園林，遍及全國的佛教寺塔、道教宮觀，及民間住居、城垣建築等，構成了中國古代建築史的光輝華章。

中國民居

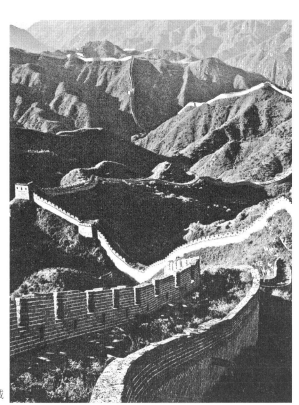

長城

明代都城北京是在元大都的基礎上擴建而成，清代完整地沿襲了這座都城，其規劃鮮明地體現了繼承傳統禮制，以宮室為主體的思想。一條自南而北長七・五公里的中軸線為全城主幹，所有宮殿和其他重要建築均沿此線而排列，其餘則是小而狹的胡同，宏大壯觀的宮殿與低矮灰色的民居適成對比。由於氣候、地形、歷史等原因，陪都南京和南方中小城市在布局上較為自由靈活。

68

明代宮苑、陵寢規模宏大，而清代的離宮、園林數量之多、品質之高又超過明代。由於統治階級的提倡，不僅在都城興建大型壇廟等祭祀建築，而且地方上也建造大批祠廟、牌坊、碑亭。這些建築的布局、造型和裝修，均要比普通民居高級，是建築中之精華。

明代皇家和私人的園林在傳統基礎上有了很大的發展，並留下了許多優秀作品。明末還出現了一部總結造園經驗的著作——《園冶》。

明代宗教建築規模大、範圍廣、形式新，比前朝有較大發展。明代南京報恩寺琉璃塔、北京大正覺寺金剛寶座塔、山西洪洞縣廣勝上寺飛塔是宗教建築中之精品。

明代是一個市民社會趨於成熟的年代，城鄉公共建築發展快，出現了許多書院、會館、宗祠、戲院、旅店、飯館。明代嘉靖年以後，隨著民間祠堂建築開禁，社會經濟發展，大規模的遠程貿易與人口流動成為一種社會常態，建築風格的融合與建築技術的傳播在民間建築中表現得極為充分。民居建築品質也不斷提高，三四層樓已常見，並普遍採用木、石、磚雕來裝飾。與日趨定型的官式建築相反，民間建築極為多樣化，並呈現明顯的地方特色。

明清時期大力營造宮苑。北京故宮和瀋陽故宮是明清宮殿建築群的實例，與前代相比變化較大：明清建築出簷較淺，斗拱比例縮小，「減柱法」除小型建築外重要建築中已不採用。木結構方面，經過元代的簡化，到明代形成了新的定型的木構架——斗拱的結構作用減少，梁柱構架的整體性加強，構件卷殺簡化。

明嘉靖（一五二二年至一五六六年）到清乾隆（一七三六年至一七九五年）近三百年是園林建設的高潮，完成了西苑三海（北海、中海、南海）、御花園、清漪園（頤和園）、靜宜園（香山）、靜明園（玉泉山）、

明代建築施工工藝和技術水準有較大提高。銅、鐵製品，琉璃磚瓦，傢俱製作達空前水準。但過分追求細緻，也導致了堆砌、繁瑣和缺乏生氣的缺點。

明初為防禦蒙古，修築長城、建造關隘。為防倭寇，沿海亦建造各種城堡海關，城牆多為磚、石包土砌，非常堅固。地方建築也大量使用磚瓦。

圓明園及承德避暑山莊等著名園林。這些宮苑是歷代朝廷集中大量財力、物力，調集全國的能工巧匠，精心設計施工的結果。明清時期的園林總結了幾千年來中國傳統的造園經驗，融會了南北各地主要的園林流派與風格，在藝術上幾乎達到了完美的境地，是中國園林的寶貴遺產。在這些園林的建築中，還吸取了蒙、藏、維吾爾等少數民族的建築風格，甚至西方的古典建築風格。

可分為皇家園林和私家園林，其中皇家建築在資源占有上與私家園林處於不同層次，可利用皇家建築的輝煌與規模，以真山真水為基礎設計規劃，水闊山高，建築宏大，富麗而完整。在具體建築與小的景點分區上，則仿造江南私家園林的意趣與風格，形成別致的空間。而私家園林多在蘇南、浙江一帶，大的幾十畝，小的一畝、半畝，多與住宅結合，極其精巧。在造園過程中融合了好的構思、設計，以及好的工匠、工藝；在手法上引泉疊石，植花樹木，造成咫尺山川的氣勢；在意境追求上崇尚自然，尚雅避俗，詩畫點景。

清代出於政治需要，在蒙、藏、甘、青等地廣建藏傳佛教寺廟，僅承德一地就建有十一座。這些廟宇規模宏大，製作精美，是中國古代建築發展史上的一個獨特類型。清代西藏拉薩布達拉宮、甘肅夏河拉卜楞寺、承德避暑山莊外八廟、雲南潞西傣式佛塔群等均是宗教建

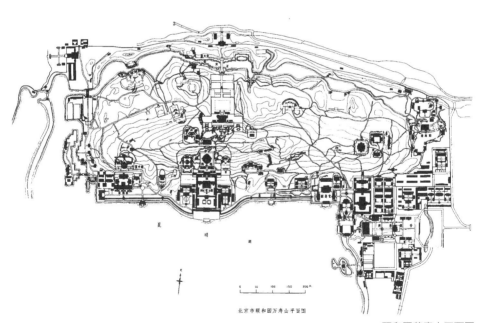

北京市頤和園万壽山平面圖

頤和園萬壽山平面圖

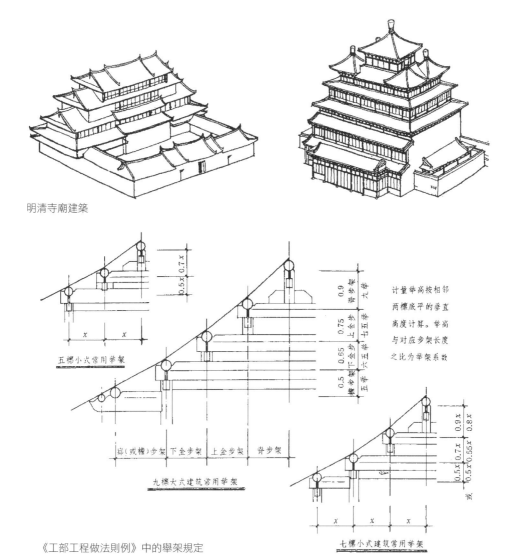

明清寺廟建築

計量舉高按相鄰兩檁底平的垂直高度計算。舉高與對應步架長度之比為舉架係數

五檁小式常用舉架

九檁大式建築常用舉架

七檁小式建築常用舉架

《工部工程做法則例》中的舉架規定

築中之精品。

　清朝於一七二三年頒布了《工部工程做法則例》，統一了官式建築的模數和用料標準，簡化了構造方法。

　清代的古典建築設計與施工進入了成熟與輝煌的時期，樣式雷家、算房高家、興隆馬家等家族成為長期負責皇家建築設計、預算、施工等門類的著名建築世家，他們所代表的中國古典建築相關門類也基本齊全而成熟。但這一曾經輝煌的建築體系，在近代以來也隨著中國社會的變遷遭遇了重大衝擊。

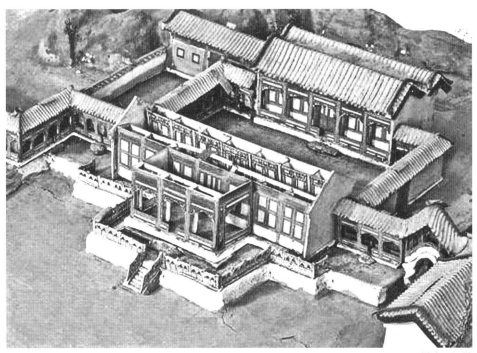

樣式雷燙樣

建築小學堂

卷殺：建築中拱、梁、柱等構件端部作弧形，形成柔美而有彈性的外觀，此種做法宋代《營造法式》中稱為卷殺。

第三章

中國傳統建築類型

中國傳統建築的外延不僅包括一般意義的建築（殿、堂、樓、閣、亭、台、榭），也包括古代橋梁、坊表等。中國地大物博，不同地域和民族的建築藝術風格、組織布局、空間、結構、建築材料及裝飾藝術等方面在大同中又各有差異。

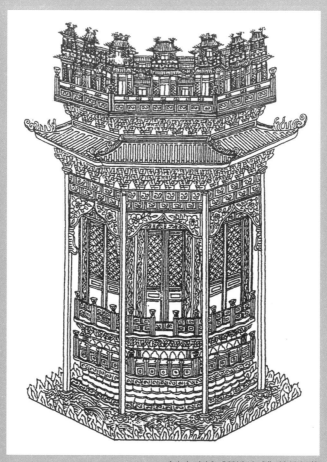

（宋）李誡《營造法式》轉輪經藏

宮殿，是皇家專用的建築群。如果仔細區分的話，「宮」和「殿」其實是兩種不同的建築，「宮」是給皇帝及其親族居住的地方，「殿」則是處理朝政的地方。和一般的民居相比，宮殿其實也是由一進一進的院落構成的四合院組合，只不過尺度更為宏偉。在宮殿建築的發展過程中，又逐漸產生了滿足皇室玩樂需要的皇家園林。這些園林中經常會設置一些皇帝辦公的場所，因此也是中國古代宮殿建築中不可或缺的一部分。

中國最早的宮殿可以追溯到夏代，但由於是木構建築，今天只剩了遺址。自夏代之後，宮殿建築經過了漫長歲月的演變，規模不斷地擴大，但是有一些基本的原則卻被保存了下來。比如，為了突出皇權的威嚴，宮殿建築一般都規模宏大、氣勢雄偉，其中支撐屋頂的斗拱尤其體現了皇室的威嚴，十分碩大，屋頂鋪以金黃色的琉璃瓦，梁枋等結構構件上繪有絢麗的彩畫，天花藻井雕鏤細膩，從藝術角度看，既有細部的精緻，又有整體的磅礡大氣；建築的主要色調是黃色和紅色，黃色用於屋頂，紅色用於屋身，盡顯皇家的雍容大度。從布局上說，宮殿建築一般都採取嚴格的中軸對稱，一般分為「前朝」、「後寢」兩部分。「前朝」是帝王上朝治政、舉行大典之處，「後寢」是皇帝與后妃們居住生活的所在，而中軸線兩側還有一些平行的次要軸線，這些軸線上的建築與中軸線兩側的建築相比，沒有那麼高大華麗，主要是一些附屬建築。中國傳統的禮制思想對宮殿的影響也十分深遠。禮制提倡崇敬祖先，提倡孝道，重五穀，因此宮殿的左前方通常會設祖廟（也稱太廟）供帝王祭拜祖先，右前方則設社稷壇供帝王祭祀土地神和糧食神（社為土地，稷為糧食），這種格局被稱為「左祖右社」。

著名建築史家劉敦楨先生在《中國古代建築史》中將中國古代建築藝術歸納為四個方面：第一，組群建築的藝術處理，包括建築群總體的規劃和布局、建築高低起伏的變化。由於中國式的屋頂線條十分飄逸瀟灑，通

過錯落的變化，形成猶如中國畫卷一般美麗的輪廓。第二，單體建築的藝術加工，也就是對單體建築從整個形體到各部分構件進行藝術加工，達到建築的功能、結構與藝術的統一。第三，建築的室內裝修，作為建築整體的一部分，或奢侈繁細，或質樸簡潔，亦成為建築藝術的重要組成部分。第四，建築的色彩，它體現於牆體、屋面、柱、門窗的彩畫上。——上面所說的四個方面，適用於所有的古代建築藝術，但由於宮殿建築的特殊性，宮殿建築在這四個方面更是把中國古代建築藝術發揮到了極致。

紫禁城

紫禁城也就是北京故宮，始建於明成祖朱棣統治時期。它位於北京城的中心，這和中國古代的城市規劃思想有關，天子居中，也就是居住在皇城裡，百姓則居住在皇城的外圍，最後再用城牆將臣民們保護起來。故宮作為明清時代的皇宮，共有二十四位皇帝在其中居住過，是中國現存最大、最完整的古宮殿建築群，總面積七十二萬多平方公尺，有殿宇宮室九千九百九十九間半，被稱為「殿宇之海」，氣魄宏偉，極為壯觀。

在中國古代的城市規劃思想中，軸線是十分重要的。整個故宮也被一條中軸線所貫通，這條中軸線又與古北京城的中軸線重疊，構成了整個北京的主心骨。三大殿、後三宮、御花園都位於這條中軸線上。中軸線的近端是景山，站在景山上，就可以俯瞰整個故宮。三大殿和後三宮又分為前後兩部分，前一部分是皇帝舉行重大典禮、發布命令的地方，也就是「前朝」，主要建築是太和殿，後面的中和殿和保和殿則是宴請賢士、殿試進士的地方。這些建築都建在漢白玉砌成的八公尺高的台基上，建築形象莊嚴壯麗，屋頂分別是重簷廡殿頂、單簷四角攢尖頂和重簷歇山頂，使得建築群主次分明；內部也裝飾得金碧輝煌，充分顯示了皇家的威嚴華貴之氣。

太和殿作為主殿，又被稱為「金鑾殿」，光從名字就能想像到它的富麗堂皇，殿高二十八公尺，東西長六十三公尺，南北寬三十五公尺，是故宮裡規格最高的建築，光直徑為一公尺的大柱就使用了九十二根，可見在建造時動用了極大的人力和物力，其中圍繞御座（也就是龍椅）的是六根瀝粉金漆的蟠龍柱。御座設在殿內高兩公尺的台上，前有造型美觀的仙鶴、爐、鼎，後面有精雕細刻的圍屏，突出了皇帝至高無上的統治地位。

一本就通：中國建築

76

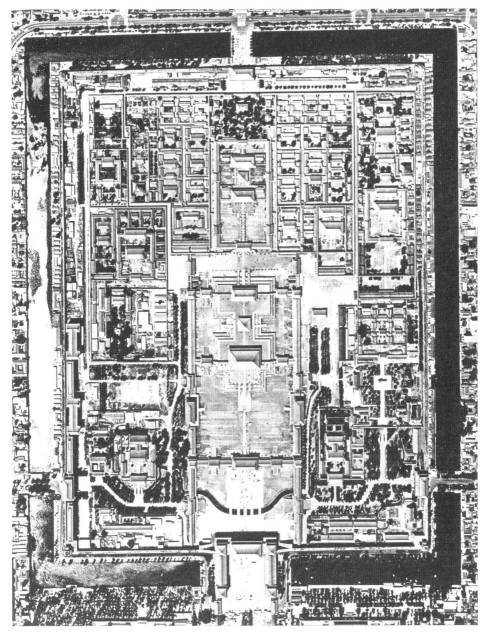

紫禁城總平面圖

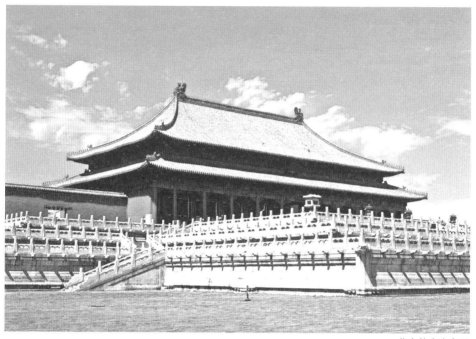

北京故宮太和殿

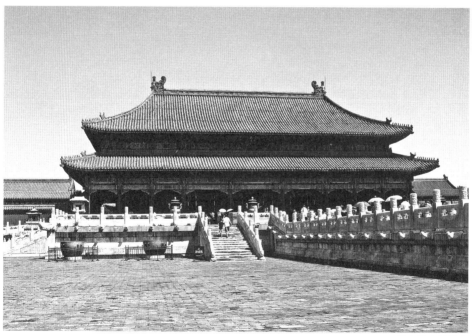

北京故宮乾清宮

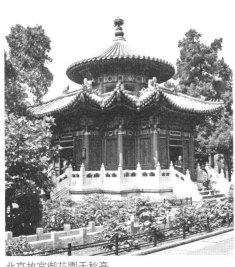

北京故宮御花園千秋亭

北京故宮御花園

故宮的後一部分「內廷」——也稱為「後寢」——是皇帝和后妃們居住的地方，這一部分主要包括乾清宮、交泰殿、坤寧宮、御花園等，其中乾清宮是皇帝的正寢，而坤寧宮是皇后的居所。三宮的兩邊是供太后太妃居住的西六宮、供皇妃居住的東六宮和供皇子居住的東西御所，御花園則在這組建築的最後，是皇帝一家子平常休閒的好去處。內廷的周圍有宮牆圍護，牆外還有長巷相隔，有警衛在這裡把守巡邏，加強戒備。

除了上面所說的這些宮殿之外，故宮重重的宮門也十分有特點，體現了禮制的秩序與等級。與人們通常所想的門不同，故宮的門都是以建築的形式表現出來的，因此其等級的高低也會通過開間數和屋頂的形制來表現。故宮的南面有四道宮門，分別是大清門、天安門、端門、午門，它們構成了進入故宮的第一序列。其中天安門可以算是這一序列中的第一個建築高潮，午門則是第二個建築高潮。進入午門後算是正式進入了故宮建築群。走過內金水河上的五座橋，就到了太和門。太和門是「前朝」的大門。「前朝」和「後寢」之間有一道乾清門。故宮的北面有一道神武門，通向景山。東、西宮牆上各有一座門，分別叫做東華門、西華門。這些門是故宮和整個北京城相聯繫

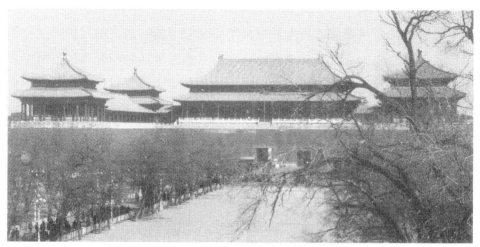

北京故宮午門

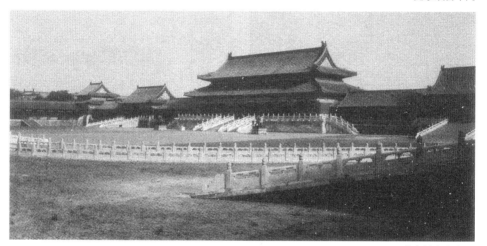

北京故宮太和門

的紐帶。

　　天安門是一座儀式性的大門，在它的南面是一條彎曲的金水河，上面有五座金水橋。金水河的由來和中國古代的風水觀念有關，因為在古代人看來，背山面水是一種理想的居住模式，在紫禁城的北面有一座景山，因此在南面挖出這條金水河來。

　　午門是整座宮城的大門，它採用中國古代最高級的大門形式——闕門，因此與別的宮門不同。午門中央是一座九開間的大殿，用的是廡殿重簷式屋頂，氣勢非凡，兩側各自伸出十三間殿屋，形成一個「凹」字形的平面。兩翼的端部各有一座重簷攢尖頂的方亭，而兩肩上則各有三間鐘鼓亭。午門

的正中有三個門，加上兩側的掖門，共有五座門。其中中間的門基本只能由皇帝使用。明清時，皇帝在此下詔書、下出征令。官員如果犯了死罪，會被推出午門斬首，實際斬首的地方是在離午門較遠的菜市口，在午門廣場只是執行杖刑，但是也足以使人感覺到午門的威嚴。

神武門是故宮的後門，它雖然也使用了最高等級的重簷廡殿頂，但是大殿只有五個開間，也沒有伸出的兩翼，因此形制上較午門低一個等級。太和門和乾清門都不是宮門，而是建築群體的大門。其中太和門是前朝的大門，因此都是宮殿式的。太和門和乾清門都不是宮門，皇帝平時常在這裡接見百官，「御門聽政」。乾清門則是後朝的大門。

整個紫禁城的守衛異常森嚴。周圍環繞著高十公尺，長三千四百公尺的宮牆，牆外有五十二公尺寬的護城河。在四個城角都有精巧玲瓏的角樓，雖然是用作防禦的建築，但是由於採用了「九梁十八柱」的做法，十分美觀。

北京故宮歷經了明、清兩朝的盛衰，

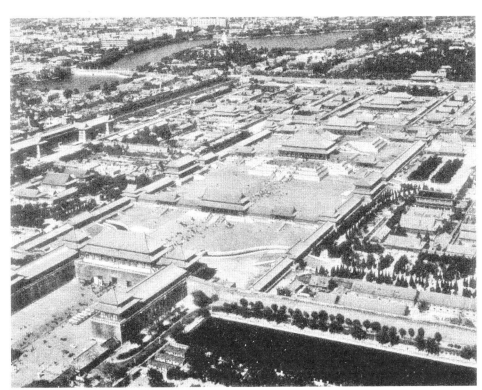

北京故宮建築群

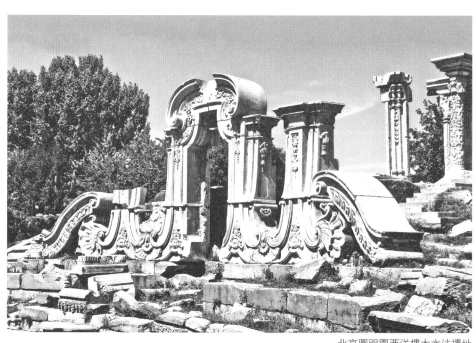

北京圓明園西洋樓大水法遺址

一九二四年中國最後一代皇帝溥儀被馮玉祥逐出皇宮，「清室善後委員會」同時成立。一九二五年十月十日，北京故宮被改作故宮博物院，專門收藏珍貴文物，特別是那些絕無僅有的國寶。

圓明園、頤和園

說到北京故宮，就不得不提一提圓明園和頤和園，它們都是清代有名的宮廷苑囿。這些苑囿主要包括兩種功能類型的建築，一是居住和朝見的宮室，二是遊樂的園林。早期園林的產生也正是為了給帝王騎馬狩獵。與故宮不同，皇家苑囿的建築布局較為自由，都是以組群的形式點綴在山水之間。

圓明園始建於清代康熙四十六年（一七○七），是康熙皇帝賜給皇四子胤禛（雍正）的「賜園」。最早時圓明園只有圓明一園，經過嘉慶、道光、咸豐幾代的續建，又陸續建起了長春、綺春兩個園林，構成一個倒「品」字形的平面，因此又被稱為「圓明三園」。三座園林共占地五千兩百餘畝，著名景群上百處。乾隆時期，在園中仿建了江南四大園林，如仿杭州汪氏園而建的小有天園，仿蘇州獅子林而建的文園，但是規模比江南園林要大許多。他還讓當時在清廷做事的義大利傳教士郎世寧等設計了一組西洋式的

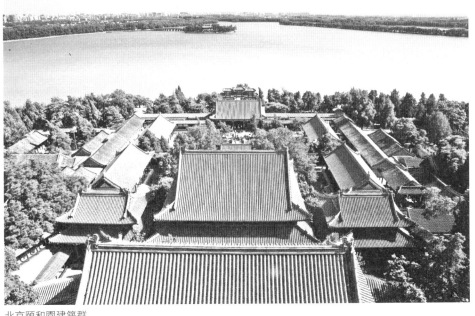

北京頤和園建築群

石頭建築，由中國匠人建在長春園的北部，採用的是華麗的「巴洛克」風格，被人們稱為「西洋樓」。此組建築有諧奇趣、海晏堂、大水法等十餘個，周圍環繞著歐式的庭院。

圓明園曾以其宏大的規模、傑出的造園藝術、精美的建築和豐富的文物收藏聞名於世。在歐洲，圓明園被譽為「萬園之園」、「世界園林的典範」。咸豐十年（一八六○），英法聯軍占領北京，圓明園慘遭劫掠焚毀。中國不僅因此丟失了大量的古代藝術作品，而且園中的中式建築幾乎全部化為灰燼，只留下幾座西洋的門樓，記錄著歷史的恥辱。

遭遇相似命運的還有頤和園。它始建於乾隆十五年（一七五○），前身是清漪園，它是乾隆為了慶祝皇太后六十大壽和整治京城西北郊水系的雙重目的而修建的，於乾隆二十九年（一七六四）建成。一九○○年八國聯軍占領時期，它同樣也遭到了劫掠。一九○二年慈禧太后返回北京後，又動用巨款修復了頤和園，使之成為保存至今最為完整的皇家園林之一。園中的仁壽殿是光緒與慈禧從事內政與外交活動的地方。

頤和園主要由四個部分組成，一是朝廷宮室的部分，主要包括東宮門和萬壽山的東部，二是萬壽山的

北京頤和園景觀

前山部分，三是萬壽山的後山和後湖部分，四是昆明湖、南湖、西湖三個湖。水是整個頤和園中最為重要的景觀元素。

整個園區有東宮門和北宮門兩個重要的出入口，東宮門是正門，主要的宮殿建築都集中在這裡，比如皇帝召見群臣和處理政務的仁壽殿。除此之外，宮門附近還有為慈禧慶祝六十大壽而建的戲台及其寢宮等多處建築。繞過仁壽殿轉到萬壽山的前山，則是園中最為重要的部分——排雲殿和佛香閣，它們都是皇家供奉神佛的地方，因此占據著制高點的位置，而旁邊的建築也是依山就勢，組合成庭院。昆明湖邊點綴著零星小築，自由散漫，是仿蘇州古鎮的布置。

阿房宮

北京故宮與圓明園、頤和園等作為中國宮殿建築的頂峰，完美地呈現了中國建築藝術的輝煌。其實早在秦朝時，就有了一座極負盛名的宮殿——阿房宮。

現在對阿房宮的了解，多存在於文字之中。唐代著名詩人杜牧創作的散文《阿房宮賦》可以說是膾炙人口：「覆壓三百餘里，隔離天日。驪山北構而西折，直走咸陽。二川溶溶，流入宮牆。五步一樓，十步一閣；廊腰縵回，簷牙高啄；各抱地勢，勾心鬥角。盤盤焉，囷囷焉，蜂房水渦，矗不知其幾千萬落。長橋臥波，未云何龍？復道行空，不霽何虹？高低冥迷，不知西東。歌台暖響，春光融融；舞殿冷袖，風雨淒淒。一日之內，一宮之間，而氣候不齊。」在《史記·秦始皇本紀》中也有著相似的記載：「前殿阿房東西五百步，南北五十丈，上可以坐萬人，下可以建五丈旗，周馳為閣道，自殿下直抵南山，表南山之巔以為闕，為復道，自阿房渡渭，屬之咸陽。」秦代一步約合六尺，三百步為一里，秦尺約合〇·二三公尺，如此算來，阿房宮前殿東西大概寬六百九十公尺，南北進深約一百一十五公尺，占地面積約八萬平方公尺。可以想見其規模之大，勞民傷財之巨。

根據《史記》的記載，秦始皇統一中國之後，自覺功績可以與三皇五帝相比，他嫌都城咸陽的宮室太小，不足以顯示自己君臨天下的威儀，因此在始皇三十五年（西元前二一二年），下令在皇家園囿上林苑所在的渭

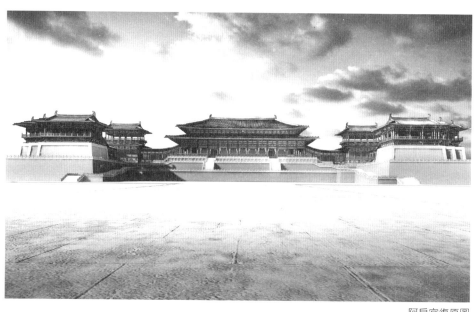

阿房宮復原圖

河之南、皂河之西建造規模龐大的宮殿群落。「先作前殿阿房」，隨後，以前殿阿房宮為中心，在周圍建造了兩百七十餘座離宮別館。宮室之間以「空中走廊」連接，這些走廊又依地勢直達終南山下，在山頂建宮闕作為阿房宮大門。秦始皇死後，秦二世胡亥繼續修建這座宮殿。

阿房宮的遺址在西安西郊十五公里的阿房村一帶，從外觀上看是一座大土台基，周長約三百一十公尺，高約二十公尺，全用夯土築起，漢朝開始，當地人將其稱為「阿城」。二〇〇七年的考古顯示，阿房宮只有一座建了一半的前殿，根本稱不上是一座「宮」，更不用說是中國歷史上最大的宮殿了，其餘部分也只完成了作為地基的土台部分。文學作品和歷史典籍中那些宏大宮室場景的描寫，勾勒的只是該組宮殿的設計藍圖而已。項羽「火燒阿房宮」的傳聞也缺乏考古證據的支持。儘管如此，古代文學作品還是為我們創造了一座華麗的宮殿的形象。

漢三宮

及至漢代，也就是西元前二〇二年的時候，漢高祖在秦朝興樂宮的基礎上建成長樂宮，兩年之後建成未央宮，於是便把都城從櫟陽遷至長安。長安原本只是一個小小的鄉聚的名稱，由於交通便利而成了兵家的必爭之地。

長安城裡先後建起了三座宮殿：長樂宮、未央宮、建

86

章宮，合稱「漢三宮」。

在這三宮裡面，長樂宮是漢高祖劉邦處理政務的地方，因此也可以說是西漢的政治中心。劉邦死後，他的子孫才遷入未央宮居住。長樂宮位於長安城的東南角，平面近似於方形，周圍夯築宮牆面積約六平方公里，相當於漢代長安城的六分之一，可見規模很大。長樂宮位於在形制上一脈相承。宮內建築破壞嚴重，只能從遺跡上推斷出它是由四組宮殿組成的：長信殿、長秋殿、永壽殿、永寧殿，建築的形制已不可考。

在對長樂宮遺址的發掘中，有一個重要的發現就是出土了罕見的排水管道，埋深約為一公尺，共有兩組陶質排水管道，就像兩條南北向的巨龍「聚首」在一條排水渠邊，排水渠長達五十七公尺，寬約一·八公尺，深約一·五公尺，在接納了來自南方和東方的各個排水管道的污水之後，便向西北方向流去。這也從側面表明西漢時期皇宮建築已經達到了十分高超的水準。

未央宮位於長安城的西南部，始建於高祖七年（西元前二〇〇年），自漢高祖開始，它一直是漢朝皇帝朝會的地方，所以它的名氣之大遠遠超過了其他宮殿。在後世的詩詞中，未央宮幾乎成為了漢代宮殿的代名詞。它在規模上比長樂宮稍小，但是也占了整個長安城面積的七分之一。未央宮宮內的主要建築物有前殿、宣室殿、溫室殿、清涼殿、麒麟殿、金華殿、承明殿、高門殿、白虎殿、玉堂殿、宣德殿、椒房殿、昭陽殿、柏梁台、天祿閣、石渠閣等。其殿台基礎依龍首山之勢，逐漸登高，有些殿基甚至高於長安城，傳達出了君臨天下的氣魄。

建章宮位於長安城直城門外的上林苑，也是一座位於園林中的宮殿，

未央宮遺址

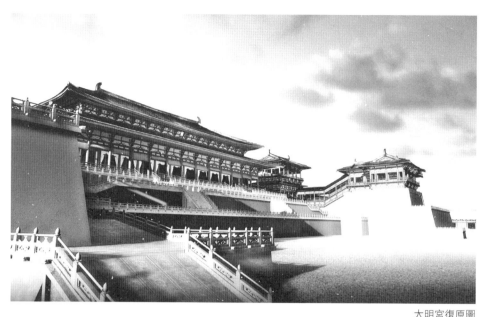

大明宮復原圖

它的形制是仿造未央宮而成。始建於武帝太初元年（西元前一〇四年），由許多宮殿台閣組成，號稱「千門萬戶」。完成後漢武帝遷入宮中舉行朝政，直到漢昭帝時才又重新遷回未央宮。新莽末年時毀於戰火，現在尚存前殿、雙鳳闕、神明台和太液池等遺址。

大明宮

唐朝時最為有名的宮殿建築便是大明宮，它初建於西元六三四年，是李世民為了讓其父李淵在那裡臨時消暑而建的，初名永安宮，但還未完工李淵就駕崩了。貞觀九年（六三五）時永安宮更名為大明宮；龍朔二年（六六二）重加修建，改名蓬萊宮；咸亨元年（六七〇）又改名含元宮；長安元年（七〇一）復名大明宮。此後直至唐末的兩百餘年間，唐朝皇帝基本上都住在大明宮（除開元年間的唐玄宗一度在興慶宮），因此大明宮就成為皇帝處理朝政、接見群臣、舉行閱兵儀式的地方。

大明宮堪稱中國古建築的傑作，但中和三年（八八三）、光啟元年（八八五）與乾寧三年（八九六）連遭兵火，遂成廢墟。經過考古學家的發掘，大明宮的形制也向大家展現出來。中國古代的城市大多都是矩形，唐長安城也不例外。真正的皇城位於長安城的北面正中，而大明宮則在長安城的城牆外，位於東北側的龍首原上，和

長安城的北城牆相接。整個工程依山就勢，不局限於矩形的平面，而是梯形的。

和故宮一樣，大明宮也分為「前朝」和「內廷」兩部分，「前朝」用於處理政務，「內廷」用於生活起居。「前朝」中有三大殿，其中含元殿是正殿，又稱為「外朝」，是舉行慶典和朝會的地方。主殿兩側有翔鸞閣和棲鳳閣，以迴廊與主殿迂迴相連，形成凹字形的平面。含元殿建造時利用了龍首原高地，站在殿前可以俯瞰整個長安城。再往北走是宣政殿，又稱為「中朝」，是中書省、門下省等各個官署的所在地，建築與宮牆圍合成庭院。宣政殿之北是紫宸殿，也就是「內廷」，是皇帝接見群臣的地方。這三朝的格局在後朝被效仿，比如故宮中的太和、中和、保和三殿也是運用了這種格局。

「內廷」是皇帝生活的地方，位於外朝之北。大明宮的「內廷」中，園林占據了很大比重，建築則點綴其間，圍繞著太液池和蓬萊山展開。麟德殿是宮內最大的別殿，是皇帝舉行宴會、接見使節的地方。由於唐朝統治者信奉道教，除了園林有濃郁的道家風範之外，還建造了如三清殿、大角觀等道教建築。

布達拉宮

上面所介紹的這些宮殿，都位於中原地區，因此在建築的整體布局風格上，有著一脈相承之處，都十分強調軸線對稱。但是在西藏自治區拉薩市郊西北海拔三千七百多公尺的瑪布日山上，有一座十分特殊的宮殿——布達拉宮。它是西元七世紀時，吐蕃國王松贊干布為迎娶唐朝的文成公主特別修建的。

布達拉宮依山而建，規模宏偉，占地四十一萬平方公尺，建築面積十三萬平方公尺。宮體為石木結構，牆體每隔一定距離就灌注鐵汁，以加強建築的抗震性能，主樓有十三層，依山就勢，最高直達山頂，約有一百一十五公尺。宮頂覆蓋著鎏金銅瓦，金光燦爛，氣勢雄偉。

松贊干布建立的吐蕃王朝滅亡後，布達拉宮也幾乎被毀於戰火，直至西元一六四五年五世達賴被清朝政府正式冊封為西藏地方政教首領後，才開始重建布達拉宮。以後歷代相繼擴建，布達拉宮才逐漸發展成今天的規模，並且正式成為藏傳佛教的聖地，一些重大的宗教、政治儀式均在此舉行。

布達拉宮主要由兩部分組成，一是東部的白宮，一是中部的紅宮。白宮一如其名，牆體都是白色的。它是

歷代達賴喇嘛生活、起居的地方，共七層樓高，每層都安置了不同的大殿，比如達賴的寢宮「日光殿」就在白宮的頂層，由於等級十分森嚴，只有高級的僧俗官員才能出入其中。殿宇中最大的東大殿措欽廈在第四層，主要用於舉辦親政典禮等重大的儀式。白宮的下方則是其餘喇嘛的住所，他們都是為達賴服務的，牆體也是白色，因此可以看作是白宮的一部分。

如果說白宮是達賴的政治中心，那麼紅宮則是宗教中心。紅宮也是一如其名，牆身是紅色的。它位於布達拉宮的中心，也象徵了這種政教合一的政權中宗教所起的重要作用。宮殿採用的是曼陀羅布局，其中最為重要的建築是歷代達賴喇嘛的靈塔殿，一共有五座，在其周圍環繞著許多經堂和佛殿，與白宮相接。在紅宮前還有一片白色的牆面，為曬佛台，這是每年佛教節慶之日用以懸掛大幅佛像的地方。

除此之外，布達拉宮還有許多其他附屬建築，比如山上的朗杰扎倉、僧舍。它們的布局方式和漢族傳統的宮殿建築完全不同，因此是藏式建築的傑出代表，也是中華民族古建築的精華。一九九四年十二月被聯合國教科文組織列入《世

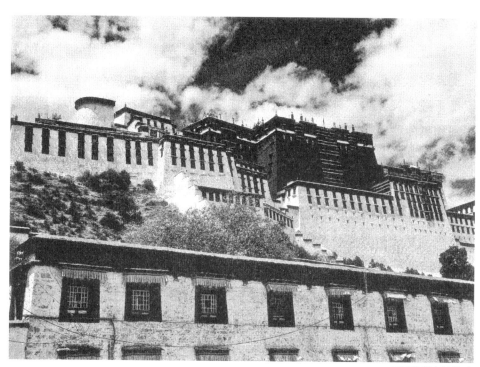

西藏拉薩布達拉宮

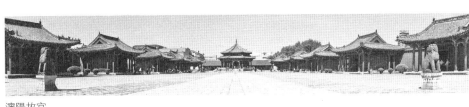

瀋陽故宮

界遺產名錄》。

瀋陽故宮

另一座由非漢族的皇帝建立的宮殿是瀋陽故宮，它建於一六二五年，由後金第一代汗努爾哈赤開始營建，第二代汗皇太極將其修完。瀋陽故宮具有明顯的滿、蒙、藏民族的建築特色。

雖然規模比北京故宮小很多，但是保存得十分完整，是滿清王朝早期歷史的見證。

瀋陽故宮位於當時盛京城的正中，共有東、中、西三路建築群。東路建築群包括大政殿和十王亭，延續了滿清入關前八旗行軍帳殿的布局形制。大政殿雖名為殿，實為一座重簷八角亭式的建築，主要用於舉行大典和議政。中路是瀋陽故宮的主軸線，採用了漢族「前朝後寢」的布局形式，進入主入口大清門後便是皇帝舉行朝會和處理政務的崇政殿，屬於「前朝」，穿過鳳凰樓之後便是「後寢」清寧宮，是皇帝的寢宮。主軸線兩邊有東、西二所，東所為太子住處，西所為嬪妃住所。西路建築較少，最為重要的建築即是文溯閣，是乾隆為了存放《四庫全書》而建造的。

小小一座瀋陽故宮，卻融合了多種民族的建築文化，因此在歷史中也愈發顯得重要。

上面所介紹的一些宮殿建築，在歷史上擁有十分重要的地位，代表了宮殿建築藝術的精華。然而有更多優秀的宮殿建築湮沒在歷史的長河裡，使得人們無法一睹其真顏，只能從故宮雕欄畫棟的華麗裡，感受古代宮殿建築高超的建築藝術。

宮城：是在皇帝為首的皇室所居宮殿區周圍築起一道圍牆，其內的宮殿區便是宮城。

皇城：包括宮城和宮城外的中央衙署及其他皇室所屬建築。

羅城：指古代統治者居住的內城以外的城市部分，又稱為郭。

甕城：又稱月城，是建在大城門外的小城，其作用是增強城池的防禦性。

說起祭祀建築，首先必須了解什麼是祭祀。簡單地說，就是人們通過各種各樣的宗教活動來表達對天神、

地祇、先祖的敬奉，以及對某種願望的祈禱。古人祭祀與供奉的主要目的有三層：一是寄託對祖先養育恩情的

感激與追念，以及報答自然神祇護佑的恩澤；二是為今人祈求福祉，確保平安；三是起到表達政治目的的宣示

作用。從家天下的夏、商、周直到後來的封建時代，祭祀活動一直都是關係到國家興衰存亡的頭等大事。

祭祀建築因為其建築形式又可稱之為壇廟建築，祀天神、祭地祇的建築稱之為壇，祭人鬼的建築稱之為

廟。

《說文解字》中說：「壇，祭場也」，壇中包含著「坦」的意思，還有一種說法是封土為壇，即用於祭祀

的露天台子，就是人們為了溝通天地、日月、星辰、山川諸神的聯繫而設立的台子，從原始石器的自然土丘到

人工夯砌的土丘、石台，到層層台基環以欄杆、壇牆、櫺星門等附屬建築的祭壇，其形體、材料、做法雖歷經

改變，但始終是露天建築。而《說文解字》中釋「廟」為「尊先祖貌也」，即用於祭祀先祖的房子。

最早在新石器時代後期，就出現了良渚文化祭壇、紅山文化祭壇及女神廟等。一九八七年在對浙江餘姚

瑤山遺址考古發掘時，發現了良渚文化的祭壇。瑤山是一座人工堆築的小土山，在其頂部建有一座邊長約二十

公尺的方形祭壇。從平面上看，祭壇共由三重遺跡構成，最中央的是一個略呈方形的紅土台；四周圍繞著一條

灰土溝；溝的西、南、北三面，是用黃土築成的土台，東面則是一座自然土山。從現場殘留的遺跡來推斷，外

面一重台面上原來鋪有礫石，現在西北角仍保存著兩道石砌，殘高〇·九公尺。在祭壇的中部偏南分布著兩排

大墓，共十二座。紅山文化的女神廟，位於遼寧建平牛河梁一個平台南坡，由一個多室和一個單室兩組建築構

成，附近還有幾座積石場群相配屬。

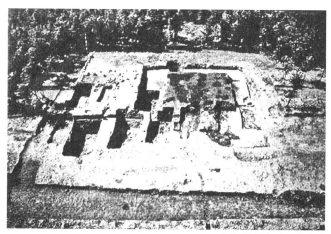

浙江餘姚良渚文化祭壇

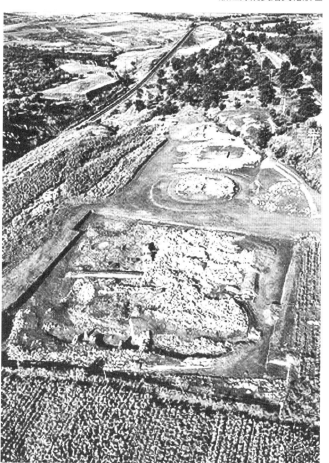

遼寧建平牛河梁女神廟全景

奴隸社會時期的重要遺跡有河南安陽殷墟祭祀坑、四川廣漢三星堆祭祀坑等。根據兩處祭祀坑的出土文物和遺跡形制來判斷，它們既有相同的青銅鑄造工藝，相似的都城布局，類似的自然、鬼神、祖先崇拜以及相同的祭祀方法等，也存在很大差異。殷墟祭祀坑出土的青銅器，鑄造技術十分高超，甲骨文、金文等文字也日臻成熟，在祭祀中還大量地使用人牲，足以顯示當時奴隸制度的昌盛。三星堆的蜀人祭祖雖也祭天、祭地、祭祖先，迎神驅鬼，但祭祀對象多用各種形式的青銅塑像代替，反映了較濃的圖騰崇拜。雖然由於地域或民族的不同導致了這些差異，但是它們均開創了秦漢隋唐乃至明清壇廟的先河。《爾雅·釋天》所記載的「祭天日燔

柴；祭地日瘞埋；祭山日庪懸；祭川日浮沉」等祭儀，在殷人和蜀人的祭祀中都已具備，只是在後朝更為系統化了。兩地的遺址遺物都顯示了燔柴祭天的證據，而且殷墟祭祀坑是圓形的，與後代的天壇圜丘祭天如出一轍。

到了封建社會，在壇廟進行祭祀是帝王們最為重要的活動之一。京城是否有壇廟是立國合法與否的標準之一。明清北京，宮殿前有左祖右社，在郊外則祭天於南，祭地於北，祭日於東，祭月於西，祭先農於南，祭先蠶於北（已泯滅），這些都是壇廟建築的重要留存地。

祭祀性建築的地位，遠遠高於其他的建築類型，始終處於建築活動的首位。古往今來，古人在華夏大地上創造了大量的祭祀建築，其起源之早、延續之久、形制之尊、數量之多、規模之大、藝術成就之高，在中國古代建築中是令人矚目的。

從禮制內容上來說，祭祀性建築可分為三種：神祇壇廟、宗廟與家廟、先賢祠廟。

一、神祇壇廟

神祇壇廟祭祀的對象是自然神，比如天、地、日、月、風、雲、雷、雨、社稷、先農等等，因此壇廟的種

四川廣漢三星堆祭祀坑

類也就有這麼多種。其中天地、日月、社稷、先農等必須由皇帝親祭，其餘則由皇帝派遣官員進行祭祀。以北京城為例，祭天之禮有冬至的郊祀、孟春的祈穀、孟夏的大雩（祈雨），都在京城南郊的圜丘舉行，季秋大享則於明堂舉行，祭時以祖宗配祀。歷代皇帝把祭天之禮列為朝廷大事，慶典極其隆重，都是為了強調自己「受命於天」、「君權神授」，神聖不可侵犯。祭地之禮，夏至在北郊方丘舉行。中國古代認為天圓地方，故分別築圓壇、方壇來舉行祭典。日月星辰既可以在祭天時附祭，也可以另外設壇祭祀，如當時京城東西郊分設日壇、月壇。

社稷壇是祭祀土地之神的，其中社是五土之神，稷是五穀之神。因為古代是以農業立國，因此社稷也象徵國土和政權。社稷壇不僅在京師有，諸侯王國和府縣也有，只是規制低於京師的太社太稷。明朝皇帝的太社稷壇用五色土；而王國社稷只能用一色土，壇比太社小十分之三；府縣要小二分之一。

先農壇是皇帝祭祀神農和行籍田禮之處。為了鼓勵耕作，天子有籍田千畝，仲春舉行耕籍日禮，並祭神農於此。明代北京的先農壇設於南郊

北京先農壇

96

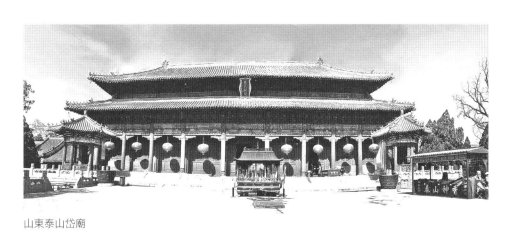

山東泰山岱廟

圜丘之西。

五嶽、五鎮是山神，而四海、四瀆是水神。在五嶽中以東嶽泰山為首，自漢武帝以後，歷代皇帝都以泰山封禪為盛典。「封禪」是告帝業成功於天地，所以泰山之廟（岱廟）仿帝王宮城制度，規模宏大。中嶽嵩山之廟的規制和岱廟相近。其他如北嶽廟、濟瀆廟等，規模也很恢宏。

北京天壇

天壇位於北京正陽門外東側。明初時永樂皇帝遷都北京，剛開始仍然按照南京故宮的舊制，天地合在一起祭祀。嘉靖時，天地分祭，分別立天、地、日、月之壇於四郊。清代基本沿襲了明朝的舊制，只是在乾隆時對天壇做了一次大規模重修，祈年殿、皇穹宇、圜丘等均在此時改建，並一直留存至今。天壇建築除祈年殿和圜丘兩組以外，在其西側有城堡式的齋宮，供皇帝祭掃前夕齋宿之用。整個壇區外圍還有兩道圍牆，派有軍隊駐守，可見戒備之森嚴。靠近西側外牆有神樂署和犧牲所，主要用來備祭典所用的舞樂和祭品。整個天壇遍植柏樹，綠樹成蔭。

圜丘是一座露天的圓形壇地，有三層，是皇帝冬至祭天的地方。每一層的欄板、望柱和台階數目為了符合「九五」之尊的地位，均使用陽數（又叫「天數」，即九的倍數）。壇面用青石板鋪就，其中頂層中心的圓形石板叫做太陽石或者天心石，站在上面呼喊或敲擊，由於壇面的反射作用，會形成顯著的回音。

祈年殿與圜丘之間以一條長三百六十公尺、寬三十公尺的步道相連，叫做「丹陛橋」。這條步道高出柏樹所在地平面四公尺，所以走在步道上

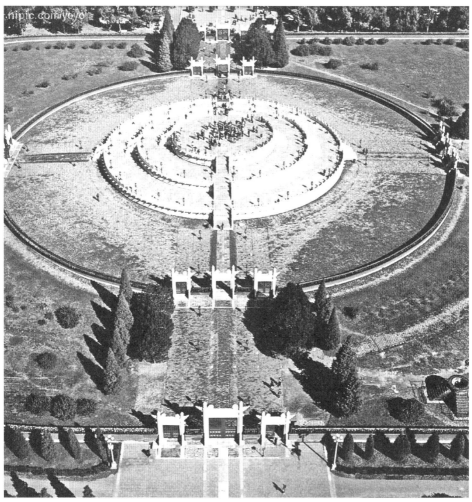

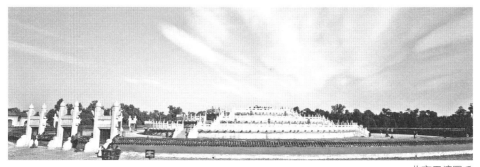

北京天壇

北京天壇圜丘

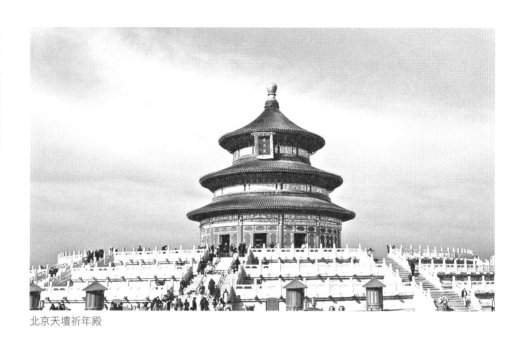

北京天壇祈年殿

時，周圍是一片起伏的綠濤，突出了祭祀所需要的莊嚴神聖的意境。同時，整個祈年殿也坐落在很高的台基上，這種增高接天的辦法，加深了祭祀的人們對於天神的憧憬之情。

祈年殿本身是一座圓形的建築，是一座有鎏金寶頂的三重簷的圓形大殿，覆蓋藍色的琉璃瓦，以象徵蒼天。這座大殿的出色之處是，殿內有二十八根楠木大柱，分別具有不同的象徵意義：中央的四根柱子叫做通天柱，代表四季；中層十二根金柱，代表十二個月；外層十二根簷柱，代表十二個時辰；中外層相加二十四根，代表二十四節氣；三層相加二十八根，代表二十八星宿；如果再加上柱頂八根童柱，就代表三十六天罡；寶頂下有一根雷公柱，代表皇帝一統天下。

皇穹宇是一座鎏金寶頂的單簷攢尖頂建築，大殿直徑十五．六公尺，高十九．○二公尺，由八根金柱和八根簷柱共同支撐起巨大的殿頂。屋頂上也鋪著藍色的琉璃瓦。內部的三層天花藻井層層收進，構造十分精巧。殿中的漢白玉雕花石座上供奉著「皇天上帝」的牌位。

北京社稷壇

北京社稷壇建於永樂十九年（一四二一），一直作為明清兩代祭祀社稷的場所。壇中的主體建築有社稷壇、拜

北京社稷壇戟門

北京社稷壇欞星門

北京社稷壇拜殿

殿、戟門，另外還有一些附屬的建築，如神庫、神廚、宰牲亭等，其中以社稷壇最為重要。它是一座用漢白玉砌成的三層的方壇，高出地面約一公尺。壇面上鋪五色土，分別為中黃、東青、南紅、西白、北黑，分別以五行學說中的五色對應五方，象徵「普天之下皆為王土」。中央有一座土龕，明清時立有代表社神的石柱和代表稷神的木柱各一根，後來兩者合為一根石柱，名為「社主石」或「江山石」，象徵「江山永固，社稷長存」。壇的四周圍有一道矮牆，牆面上也按照東、南、西、北四個方位貼以青、紅、白、黑四種顏色的琉璃磚，每面牆的中部各有一座欞星門，古人就是以這樣一種形式圍合出一個莊嚴肅穆的祭祀空間。

拜殿在社稷壇的北面，也叫祭殿或享殿，是一座斗拱飛簷、金碧輝煌的華麗殿堂。它是為雨天祭祀而建的，沒有雨時，皇帝們會在殿外的壇上祭祀。殿中梁架、斗拱全部外露，並有著彩繪的裝飾，構成一幅美妙的圖案。

山東泰山岱廟

岱廟位於泰山的南麓，又被稱為「東嶽廟」，是歷代帝王舉行封禪大典和祭祀泰山神的地方。它始創

於漢代，到唐代時，已經形成了相當大的規模。宋真宗時大舉封禪，修建了天貺殿等殿宇，規模更為宏大，周環一千五百餘公尺，有古建築一百五十餘間，堪與帝王宮殿相媲美。

岱廟中的主要建築有遙參亭、岱廟坊、唐槐院、天貺殿、漢柏院等。其中天貺殿是岱廟的主殿，是東嶽大帝的神宮。殿面闊九間，進深四間，通高二十二公尺，面積近九百七十平方公尺。屋頂為重簷廡殿式，覆蓋黃琉璃瓦。重簷之間有豎匾，上書「宋天貺殿」。殿內北、東、西三面牆壁上繪有巨幅《泰山神啟蹕回鑾圖》，壁畫高三公尺多，長六十二公尺。「啟」是出發，「蹕」是清道靜街，亦作停留意，「回鑾」是返回之意，描繪了泰山神出巡的浩蕩壯觀的場面，畫中人馬千姿百態，造型生動逼真，是泰山人文景觀之一絕。

二、宗廟與家廟

宗廟和家廟，又稱為祠堂，是舊時祭祀先賢和祖宗的地方。最早可追溯至殷商時期，當時同姓者有共同的宗廟，同族者有共同的禰廟，其中天子的祖廟被稱為太廟。到了秦朝，由於尊天子而輕草民，一般人都不敢建祖廟；後朝慢慢地官員們也可以建祖廟了；但是直到明嘉靖（一五二二至一五六六年）以前，庶人都不能建祖廟。

祠堂的功能十分多樣，除了最重要的祭祀祖先的功能之外，還有著提供家族之間的往來空間、開辦私塾、懲惡揚善等重要的功能，可以說是整個家族中最為核心的空間。家族中的祠廟，還可以分為宗祠、支祠和家祠。其中家祠是最小的祠廟，僅僅在家庭內部供奉。

北京太廟

北京太廟可以說是規模最大、等級最高的一座家廟了，是明清兩代皇帝祭祀祖先的地方。元大都時按照傳統「左祖右社」的做法，把太廟和社稷壇分別設在都城的東西兩邊。明永樂十八年（一四二〇）時，太廟和社稷壇被移到了紫禁城的東西兩側，其中太廟位於天安門與端門的左邊。建築的形制遵循中國古代「敬天法祖」

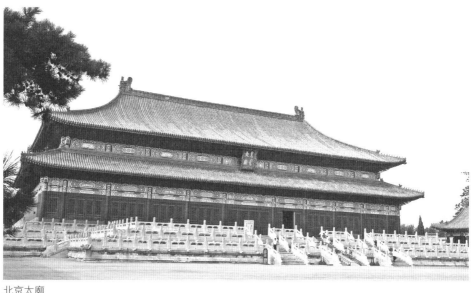

北京太廟

的傳統禮制，裡外共有三層圍牆，院牆之間遍植柏樹。第三層院牆之內才是太廟最中心的部分，包括前殿、中殿、後殿三大殿，是舉行大祀的地方。大殿兩側各有配殿十五間，東配殿供奉歷代的有功皇族神位，西配殿供奉異姓功臣神位。大殿之後的中殿和後殿都是黃琉璃瓦廡殿頂的九間大殿，中殿稱寢殿，後殿稱祧廟。天花板及廊柱皆貼赤金花，製作精細，裝飾豪華。此外還有神廚、神庫、宰牲亭、治牲房等建築，充分顯示了皇家雄厚的財力。

安徽黃山羅東舒祠

羅東舒祠位於安徽省黃山市徽州區呈坎鎮呈坎村，是一座聚落祠堂。根據當地族譜的記載，該祠始建於明嘉靖年間，明萬曆四十年（一六一二）又重新擴建，至萬曆四十五年（一六一七）落成。由於是嘉靖年間和萬曆年間兩度建造，因此整個建築的不同部分有著迥異的形式和風格。祠堂坐西朝東，背山面水，屋頂是歇山頂，氣勢宏大。祠堂前沿溪的照壁寬二十九公尺，呈「八」字形，暗含財源廣進的吉祥寓意。牆後是欞星門、儀門，穿過儀門就是寬大的天井，天井當中是甬道，兩旁各有廡廊，甬道盡頭是露台（陛），登上露台後進入第二進大廳「善廳」。過大廳又是一個天井，天井內有三條寬闊的石台階。位於最後的寢殿高出前堂一·六公尺多，是供奉祖先神位的所在，也是整個祠堂的

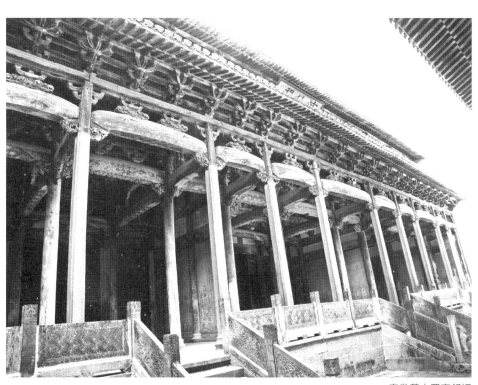

安徽黃山羅東舒祠

精華部分，並列三個三開間，加上兩盡間，共十一間，十根簷柱採用琢成訛角的方形石柱，簷下正中懸掛著吳士鴻手書的匾額「寶綸閣」。寢殿內的梁頭、駝峰、平盤斗等木構件，用各種雲紋、花卉圖案組成，雕刻玲瓏剔透，並且都繪有精妙絕倫的彩繪，色調以青綠、土黃為主，間以橙、赭、玫瑰紅等對比色，圖案清晰豔麗，具有很高的藝術價值。

三、先賢祠廟

先賢祠廟，顧名思義也就是供奉先賢的地方。早在春秋時候，民間就有尊奉前代賢哲以勸勉後人的傳統。到了漢代，祭祀先賢已經被看作是教化黎民的大事。唐貞觀四年（六三〇），太宗下詔命令州、縣學皆建孔子廟，孔子成為天下州縣都可以祭祀的先賢。與此同時，眾多地方先賢也被列入祀典，在地方官員主持下加以祭祀。這種祭祀先賢的風氣一直延續到後朝。

山東曲阜孔廟大成殿

山東曲阜孔廟（局部）

山東曲阜孔廟

曲阜孔廟是第一座祭祀孔子的廟宇，初建於西元前四七八年，也就是孔子死後第二年，為了表彰孔子的學問，魯哀公將他的故居改為孔廟。後代的皇帝推崇儒家思想，不斷加封孔子，擴建廟宇，最終形成了現在這種類似皇宮的規格，在規模上僅次於北京故宮。

孔廟前有一條神道，兩側栽植檜柏，營造出了一種莊嚴肅穆的氛圍。廟內共有九進院落，分左、中、右三路，被南北向的中軸線所貫穿。前三進是引導性院落，只有一些尺度較小的門坊，院落內遍植松柏，綠樹成蔭。第四進以後的庭院裡，黃瓦紅牆的建築與綠樹交相輝映，暗示著孔子思想的博大精深和他對於中國傳統文化的深遠影響。

四川成都武侯祠

孔廟內的重要建築有金元碑亭、明代奎文
閣、杏壇、德侔天地坊等和清代重建的大成殿、
寢殿等。這些建築都有自己的獨特之處，正殿
採用廊廡圍繞的組合方式，是宋金時期封閉式祠
廟形制少見的遺例。大成殿、寢殿、奎文閣、杏
壇、大成門等建築採用木石混合結構，也十分少
見。斗拱布置和細部做法靈活，根據需要，每間
平身科多少不一，疏密不一，拱長不一，甚至為
了彌補視覺上的空缺感，將廂拱、萬拱、瓜拱加
長，使同一建築物相鄰兩間斗拱的拱長不一，這
也是孔廟建築獨特的做法。

四川成都武侯祠

武侯祠位於四川省成都市南門武侯祠大街，
最早時是一座君臣合祀祠廟，由劉備、諸葛亮的
蜀漢君臣合祀祠及惠陵組成。一千多年來幾經毀
損，現存祠廟的主體建築是清朝康熙年間重建
的。

武侯祠也是一座軸線對稱的建築。進入大門
後，在樹蔭中矗立著六座石碑，兩側各有碑廊，
其中有一座「蜀漢丞相諸葛武侯祠堂碑」，立於

唐憲宗元和四年（八〇九），具有很高的文物價值。穿過第二道門之後，就是劉備殿，劉備殿的後面是諸葛亮殿，殿西側是劉備墓。

祭祀建築充分體現了中國的禮制。直到今天，孔廟、武侯祠、關帝廟之類的建築還在接受人們的朝拜，見證中國人民的禮儀。

建築小學堂

斗拱：中國古建築特有的結構構件，由方形的斗、升和矩形的拱以及斜置的昂組成。在結構上起承重、挑簷的作用，並具有裝飾作用和標誌建築等級的作用。

鋪作：狹義上說是指斗拱；廣義上說是指斗拱所在的結構層。最簡單的鋪作由四部分組成：方形斗、矩形拱（昂）、耍頭、襯方頭。

華拱／翹頭：斗拱中垂直於正脊的向外挑出的拱。宋稱華拱，清稱翹頭。

泥道拱／正心瓜拱：櫨斗之上與闌額平行的拱。宋稱泥道拱，清稱正心瓜拱。

令拱／廂拱：位於裡外跳上層跳頭之上的拱，上承簷枋，屋內拱下亦可用令拱。宋稱令拱，清稱廂拱。

慢拱／萬拱：位於瓜子拱和泥道拱之上，並與之平行的拱，實際上是拱上之拱。宋稱慢拱，清稱萬拱。

瓜子拱／瓜拱：華拱或昂之上且與之垂直的拱。宋稱瓜子拱，清稱瓜拱。

殷墟婦好墓墓坑

一、先秦時期的陵墓

中國歷史上第一個有文獻可考並為考古發掘所證實的古代帝王陵墓是河南安陽的商代王城遺址——殷墟。從一九三〇年代至今，在殷墟相繼發現了王陵十三座，陪葬墓、祭祀坑、車馬坑兩千多座。其中最著名的是「婦好墓」，墓上建有被甲骨卜辭稱為「母辛宗」的享堂。

東周時期開始出現陵園，初期的陵園大多在陵墓的四周挖掘隍壕或夯築圍牆，也有利用天然溝崖作屏障的，早期的陵園內只有墓。兩周時期的墓室保持了商代以來的形制。據文獻記載，春秋晚期才開始在墓上構築墳丘。自戰國中期

在古代，陵墓是中國帝王的墳墓，又稱為陵寢。中國從夏朝到清朝，歷經三千餘年，共有帝王五百餘個，目前經考古發掘，時代明確的帝王陵墓有一百多座。帝王陵墓布局嚴謹、建築宏偉、工藝精湛，其風格在世界古代陵墓中是獨一無二的。

起，趙、秦、楚、燕、齊、韓等國的君主都營建有高大的墳丘，並設有固定陵區，尊稱為陵。

燕侯墓在燕下都，它是目前發掘出來的兩周時期最大的墓葬，它與眾不同的地方是在墓室四角開設有墓道。而燕王墓在燕下都西北，陵墓由一條古河道分隔為兩個墓區，這些墓呈南北方向排列，井然有序，墓室是長方形，墓壁是夯築後再用火燒加以堅固。

湖北省隨州擂鼓墩發現的曾侯乙墓，是目前已發現的戰國墓葬中規模較大、隨葬品最豐富的墓葬。墓室是一座長方形土坑木槨墓，槨室全用長方形木構築，被分隔成中室、北室、東室和西室，各室之間的牆壁上都挖有高、寬約○‧五公尺的方形小洞相通。東室放置曾侯乙木棺，中室有青銅樂器和禮器，北室有車馬器和兵器，西室是陪葬墓。

湖北隨州曾侯乙墓內放置編鐘的墓室

二、秦漢時期的陵墓

秦朝是中國歷史上第一個統一的、中央集權的封建制國家，秦始皇陵是中國第一座皇家陵園，陵墓布局既保留了秦國的陵寢制度，又吸收了東方六國陵寢的一些做法，規模更加宏大、設施更加完備，同時延續了建造祭祀建築的做法。

秦始皇陵區地處陝西省臨潼縣東的驪山北麓，是中國現存最大的帝王陵墓，它包括地上陵園建築和地宮建

築。秦始皇陵陵園在陵區的中部，整個陵園由南北兩個狹長的長方形城垣構成，象徵著皇城和宮城，內外城廓有高約八至十公尺的城牆。內城中部有一道東西向夾牆，將內城分為南北兩部分。高大的封塚坐落在內城的南半部，它是整個陵園的核心。陵園建築集中在封塚北側，封塚的東西兩側分布著陵園的陪葬坑。

　　考古人員因擔心文物出土後會出現氧化現象，秦始皇陵的地宮至今沒有進行考古發掘，但通過遙感考古技術發現秦始皇陵地宮部分位於封土堆下，面積約十八萬平方公尺，距地面深約三十五公尺。《史記》記載：「穿三泉，下銅而致槨，宮觀百官，奇器異怪徙藏滿之。以水銀為百川江河大海，機相灌輸。上具天文，下具地理，以人魚膏為燭，度不滅者久之。」地宮內有一道土質宮牆和石質宮牆，高約三十公尺，前所未有，相當壯觀；地宮東、北、西三面，都有通往地宮深處的甬道；考古人員通過多次取樣分析，發現地宮中心瀰漫大量的水銀氣體，分布面積達一．二萬平方公尺（其他地區則無），地宮內水銀分布有一定規則，構成幾何圖案，可以反映地宮的部分結構，地宮周圍還有規模巨大的排水渠，落差達八十五公尺，能有效保護墓室不遭水浸。秦始皇開創的陵寢制度對以後歷代帝王陵園建築具有重大影響。

　　西漢繼承了秦代陵寢制度並有所發展。西漢初期，皇帝與皇后在同一座陵園內異穴合葬。從文帝開始，

秦始皇陵地宮內的俑坑

帝、后各建一座陵園。景帝時，開始在陵墓旁建造廟宇，這種陵旁立廟的制度一直延續到西漢末。西漢十一個帝陵有九個在渭河北岸的咸陽原上。

西漢中晚期，墓室結構發生了重大變化，出現了「鑿山為陵」的形制。陵墓改用磚和石料構建墓室，形制完全模仿現實生活中的房屋、宮殿和院落，墓室起到了以前槨的作用，因此墓室裡只有棺而無槨。這種建築形制對唐代依山為陵的建制具有極大的影響。

西漢第二代帝王漢文帝的陵墓——霸陵，位於漢長安城未央宮前殿遺址東南，是中國歷史上第一個依山鑿穴為玄宮的墓。據記載，霸陵在白鹿原原頭的斷崖上鑿洞為玄宮，陵園名「盛德園」。霸陵上設有四出水道，每面闢有高大的闕門，陵墓內都是用石砌築，並有排水系統。

梁孝王墓是西漢梁王在芒碭群山開鑿的第一座大型石質洞穴墓，也是發現最早的西漢梁王陵墓。梁孝王墓開鑿在距山頂二十公尺處。墓道由斜坡墓道和平底墓道兩部分組成。主室是整座墓葬的核心，主室底部有一個與下水道相通的凹坑，南北兩側的三個耳室中有儲藏室、庖廚室、棺床室、室底還有浴池。梁孝王王后墓距離梁孝王墓的北面兩百公尺，整個墓室基本上把後山鑿空，並仿照當時地面皇宮的布局建造。墓室布局有客廳、臥室、壁櫥、糧倉、冰窖、馬廄、兵器庫、廁所，生活設施一應俱全。兩墓之間還有一條地下通道「黃泉道」，是為梁孝王和王后死後靈魂幽會而修建的通道，據稱「黃泉路」之說即源於此。

西漢梁孝王王后墓地宮內的墓道

東漢採用了以血緣關係為基礎的宗法制度，特別重視喪葬禮儀，為了適應政治上的需要，將祭祀祖先祠堂的辦法也運用到了陵寢制度中，開始在陵前建築祭殿。東漢陵園不築垣牆，改用「行馬」，並開創了在神道兩側建置石像生的先例，這一建置為以後各朝沿用並發展。陵墓的地下建築改變了西漢以柏木黃心為槨的制度，多用石頭砌建槨室，稱為「黃腸石」。

三、魏晉南北朝時期的陵墓

漢代滅亡之後發生了十六國動亂，國家動盪不安，朝代更換頻繁，社會秩序混亂。鮮卑拓跋部建立北魏王朝後，加速了封建化的進程，孝文帝時把國都從山西平城南遷至河南洛陽，因此在山西大同和河南洛陽都發現了北魏的帝陵與墓葬，陵寢建置也隨之出現了一些變化：陵寢逐漸恢復了秦漢以來的陵寢規制，一般有高大的封土堆，陵前建有祭殿，為上陵拜謁之所。陵園內增置佛寺、齋室，表明佛教的影響已經滲入到陵寢制中。

文明太后馮氏的「永固陵」規模宏大，結構堅實，是目前中國發掘的南北朝時期最大的陵墓之一。墓塚前有一長方形建築基址，在基址前約兩百公尺處，還有一座圍繞迴廊的方形塔基遺跡一處。墓室為磚築，由墓道、前室、甬道、後室四部分組成。墓內甬道前後各有一道石門，門框側柱上雕刻著童子和孔雀等，門框石礎作臥虎狀。

西漢梁孝王墓與王后墓之間的黃泉道

晉代陵墓的特點是：墓室前都有一個長墓道，最長可達三十公尺。墓道皆出口寬底窄，或作數層台階式或作斜坡形。墓室多呈方形，四角攢尖頂，前面有一短甬道。少數墓內還分前室、後室和耳室。

西晉元康九年（二九九）的徐美人墓，是一座較大的西晉磚室墓。前有長三七・八六公尺的斜坡墓道和長二・三七公尺的甬道，有雙重石墓門。墓室的四個角有內凸的起稜鈍角柱，頂部為四角攢尖頂。墓內還有大型圭形石墓誌。

西晉徐美人墓誌

南朝時的社會經濟大力發展，因此陵寢建築規模較大、布局規整、有較大的地宮，並恢復了東漢的謁陵制度。從已發掘的南朝陵墓來看，其陵墓建築具有以下特點：陵墓依山而築，一般在山上開鑿較規整的長坑為墓室，然後填土夯平再起墳丘。南朝陵墓的地宮包括墓室、墓道、甬道、封門牆和排水溝。陵前建置神道，神道兩側有大型石像生以及石柱、穹碑，寢殿的石柱上雕刻有蓮花，說明佛教在南朝有較大影響。

丹陽胡橋鶴仙坳南齊大墓，就是依山建墓，墓前有天祿、辟邪石刻。墓坑鋪有九層磚，在鋪底磚上砌築一個長方形磚墓室和甬道。甬道中有兩重石門，門額上為供石，上雕平梁、叉手等仿木結構，門外也有兩道封門牆。墓室前部下面鑿有陰井，井下連接一條長一百九十公尺的排水溝，直通墓外水塘。圍繞墓室外壁，還有二十三條擋土牆，工程可謂巨大。更為特別的是在墓室的內壁、甬道兩側壁和墓室頂部皆嵌有大幅模制磚雕畫，磚雕畫周圍壁面上

江蘇丹陽胡橋鶴仙坳南齊大墓前的天祿、辟邪石刻

砌築有紋飾華麗、排列有序的花磚。

四、隋唐時期的陵墓

隋文帝統一全國後，結束了魏晉以來全國長期分裂與混亂的局面。由於隋代立國僅四十年，因此現在已發現的能確定為隋代的墓葬比較少。隋代墓葬分土室墓和磚室墓，墓內葬具除木槨、木棺外，也有石槨和石棺。

在陝西西安出土的李靜訓墓，據墓誌稱「此墓位於京兆長安縣林祥里萬善道場之內」。墓室中有一個青色灰石岩製成的石槨，由十七塊石板拼成，石板之間以榫卯結構扣合，槨板頂石的中南端上，刻有「開者即死」四字。石棺置於石槨內，構成石棺的石板之間的接縫處，扣有鐵質的「凹腰」。棺蓋是由一整塊石頭雕成九脊歇山頂，頂蓋的瓦隴間也刻有「開者即死」。石棺外形被雕鑿成一座面闊三間的建築樣式，門、窗、柱等建築構件一應俱全，建築上的門環、門釘、斗拱、山花、脊獸、勾頭、滴水及裝飾雕花等雕刻精細，侍女男僕雕像栩栩如生，棺內壁畫精美。墓主雖為一個九歲的小女孩，但因她是皇親國戚，所以葬具精美，陪葬品豐富。

唐代是中國封建社會的鼎盛時期，唐十八陵大部分都在陝西省的關中盆地、黃土高原和北山嶺的頂部，與都城長安

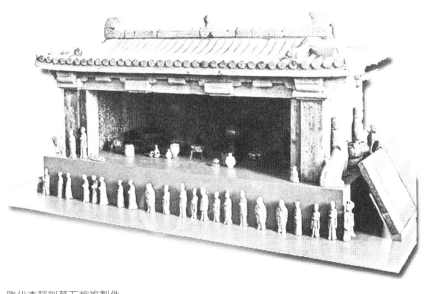

隋代李靜訓墓石棺複製件

隔河相望。唐代皇陵在中國皇陵史上占有重要的地位，可以說是中國皇陵繼秦漢後的第二次發展。唐代陵墓的建築形式有兩種：一種是建築在原上，墓頂的封土呈覆斗形，如獻陵、莊陵、端陵、靖陵；另一種是依山開鑿，墓室在山的南面，如昭陵、乾陵、定陵等十四陵。各陵周圍都有大量的陪葬墓。

唐代陵園建築形式，大體和唐長安城的宮城、皇城、外郭城的布局相似。陵園的門和墓門均朝南，陵墓在北面，周圍有圍牆，自南面的朱雀門向南，共有三對土闕，象徵三重宮門。第一對土闕和第二對土闕之間的神道兩側，排列著整齊而對稱的石像生，象徵著皇帝出巡的儀仗隊，這一部分猶如皇城；第二對土闕和第三對土闕之間，兩側埋葬著星羅棋布的陪葬墓，象徵外郭城內居民居住的地方。

乾陵是中國乃至世界上獨一無二的兩朝帝王、一對夫妻皇帝（唐高宗李治和武則天）的合葬陵。它位於陝西省咸陽市乾縣西北的梁山上，陵區仿京師長安城建制。據文獻記載，陵園原有內外兩重城垣。陵園的城垣近方形，面積約兩百四十萬平方公里，四面城牆中部分別有（南）朱雀門、（北）玄武門、（東）東華門和（西）西華門，門外各有石獅一對，城牆四角各有一個疑似角樓遺跡的大土墩。從乾陵第一道闕門開始，踏完五百三十七級台階後，是一條平寬筆直的神道——司馬道，長約三公里，兩旁豎立著華表一對，

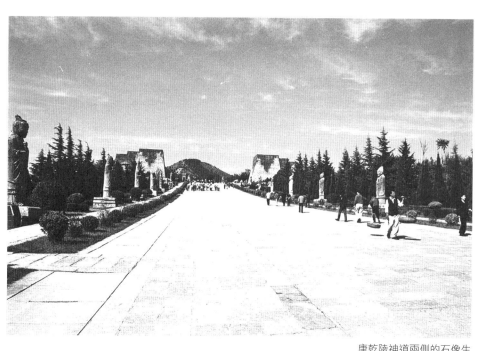

唐乾陵神道兩側的石像生

翼馬、鴕鳥各一對，石馬五對，翁仲十對，石碑兩道。東為無字碑，西為述聖記碑。南門外還有六十一尊代表參加唐高宗葬禮的邊境少數民族和鄰近國家的首腦的石雕人像。據《唐會要》記載，乾陵修建時曾造屋三百七十八間，但如今地面上宏麗的建築早已蕩然無存。乾陵的地宮開鑿於石山之中，一九六三年對其墓道進行過試掘，發掘顯示墓道在梁山主峰東南半山腰部，由塹壕和石洞兩部分組成，墓道呈斜坡形，全長六十五公尺，南寬北窄，平均寬三．九公尺，為防止盜掘，墓道內均用石條由南往北順坡疊扣砌，共三十九層，用石條約八千塊，石條之間用燕尾形細腰鐵栓板拉固，上下之間鑿洞用鐵棍貫穿，熔化錫鐵汁灌注，與石條熔為一體，上面再以夯土覆蓋，使得墓道固若金湯。乾陵是目前未被盜掘的唐代陵墓之一。為了保護乾陵的地宮，中國至今也未對其進行考古發掘。

不過從已發掘的乾陵陪葬墓──章懷太子墓的情況，可以得知乾陵地宮定然具有無可比擬的皇家氣派。章懷太子墓是唐高宗與武則天的次子李賢與妃房氏的合葬墓，墓上的覆斗形夯築封土堆高約十八公尺，封土堆南部約五十公尺處有殘存的土闕，闕南有一對石羊，四周有圍牆。地宮通長七十一公尺。

墓道呈斜坡形，寬有二‧五至三‧三公尺；有四個拱形頂過洞；四個天井，深達九至十二公尺；甬道長十一公尺，有一道鑲有六十六個鎏金門釘、一個鎏金銅鎖的木門，門內設置巨石、鐵箭和弩機等反盜墓機關。前室為穹窿形頂，前後室均繪有天河及日月星辰的壁畫，部分星辰貼金。前後室之間有長九公尺的甬道，皆用磚築，方磚墁地。前室為穹窿形頂，前後室均繪有天河及日月星辰的壁畫，部分星辰貼金。後室內有廡殿式石槨，石槨外壁的門楣上刻蓮花紋與朱雀，門上刻有鋪首及門釘，門兩側雕刻有男女侍者和直櫺窗、一對飛馬、一對獅子。墓室內的兩塊墓誌證實了這個墓的主人身分，記載了遷墓埋葬的前後經過。

五、五代十國、兩宋時期的陵墓

五代十國是中國歷史上的分裂割據時期，這個時期的陵墓建築所剩無幾，在陵寢建築上基本沒有建樹。然而，位於四川省成都市西郊的前蜀國高祖王建的永陵，在中國古代帝陵中實屬罕見。永陵是迄今所知中國古代帝王陵中唯一在地面建地宮的陵墓，是中國最早使用雙心圓券拱結構技術的大型建築，具有良好的抗震性和穩定性，此結構在中國建築史上占有重要地位。地宮的內拱為多重肋狀券拱；地宮的外券拱使用特製大型青磚，最大的青磚長達六十九公分，寬四十四公分，厚十八公分，是中國古代最大的地面建築用磚。墓室由十四道石券構成，石牆之外還可能有磚牆。各室之間有木門相隔，墓頂分單層、雙層和三層，分別用長方形和長條形石材砌券，石牆之外還可能有磚牆。

墓門由板門、栓、鎖、門飾、門枕五部分組成，除木門外其他構件多為銅鐵，銅鐵構件或是鎏金，或飾花紋。

唐代章懷太子墓地宮內的過洞

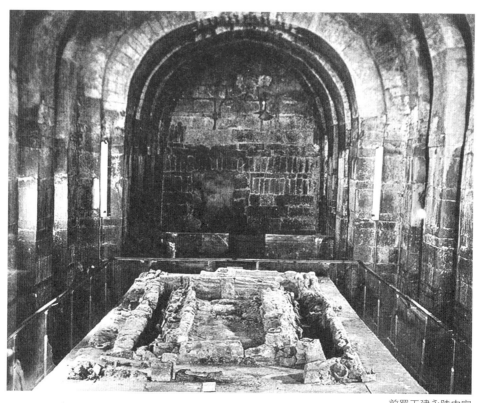

前蜀王建永陵中室

前、中室頂部都嵌有鐵條、鐵鍊和掛鉤，所懸何物不詳。石築棺床周壁作須彌座形，棺床南面和東、西兩面的十一個壺門中，雕刻著二十四個伎樂人，棺床兩側列置相貌兇猛的十二護法神將的貼金半身雕像。木槨與木棺上有鎏金銅構件。後室內的石床上有一尊王建石雕像、寶盞和哀冊匣。永陵除地宮之外，還有相當規模的地面陵廟建築，但在西元一〇一四年時大部分被拆毀，其建築材料被用來重修當時的著名道觀──玉局觀，如今建築全無。

北宋皇陵較集中地分布在北宋都城（今

永陵棺床旁的護法神將

開封）以西的鞏縣境內，陵地多選擇在丘陵起伏、黃土深厚的漫平高地處，周圍分別有陪葬的帝后陵和王室墓、大臣墓。每座陵墓都有坐北朝南的陵園，陵園建築布局由南向北依次是鵲台、乳台、儀仗石刻、南神門、隨後進入陵園（即柏城）陵園四角有角闕，東、西、北三面也有神門。土塚位於陵園正中，地宮在土塚之下。北宋皇陵是目前中國保存較好的重要陵區之一。

北宋后妃政治地位提高，在陵寢制度上，皇后可以單獨起陵。位於宋太宗永陵西北的元德皇后陵，地面建築早已坍塌，現存遺跡最南端是鵲台；東西兩座乳台位於鵲台以北；乳台北有一條長七十公尺的神道；兩側對稱的石刻依次是望柱兩個、控馬官四個、馬兩個、虎四個、羊四個、武臣兩個、文臣兩個；神道之北是宮城，宮城平面接近正方形，四周有神牆，原各面牆中部的神門和門闕都已不存，但尚有部分角闕或遺跡，門闕外的

一對石獅尚存。陵台位於陵園中部，長方形的墓口在陵台外圍一・五至三公尺處。墓室由墓道、甬道和墓室三部分組成，位於甬道中部的墓門由石門檻、門頰、直額、越額、門帖、門扉和槴鎖柱等組成，仿照木建築結構；墓室平面近圓形，一座須彌座形石棺床位於墓室中部，墓室頂是穹窿形，最高處有十二・

二六公尺，頂部有彩繪的星辰和天河等天文圖像，周圍有十根磚砌倚柱，柱間置有磚砌仿木建築的屋架、梁枋、斗拱和磚雕屋簷、瓦片等；墓室內各倚柱間的磚壁面上嵌有磚砌彩繪的桌椅、衣架、盆架、梳粧台等家具和門窗。北宋

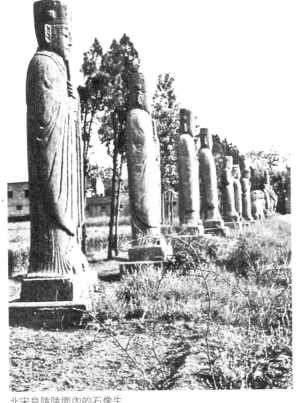

北宋皇陵陵園內的石像生

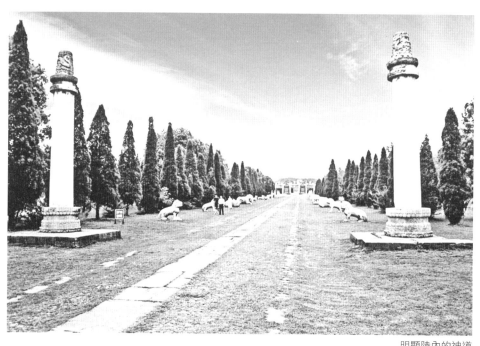

明顯陵內的神道

六、明清時期的陵墓

明朝建立後，明太祖朱元璋為了推崇皇權，恢復了預造壽陵的制度，並對漢唐兩宋時期的陵寢制度做出了重大改革，從而奠定了圓形寶城和方形院落相結合，導之以曲折幽深的神道的嶄新的陵制體系。

明顯陵位於湖北省鍾祥市城東郊的松林山，是明世宗嘉靖皇帝的父親恭睿獻皇帝和母親章聖皇太后的合葬墓，是中國數千年歷史長河中最具特色的一座帝王陵寢。在這廣闊的陵區內，所有的山體、水系、林木植被都作為陵寢的構成要素來統一布局和安排，整個陵園雙城封建，由內外羅城、前後寶城、方城明樓、祾恩殿、祾恩門、神廚、神庫、陵戶、神宮監、功德碑樓、新紅門、舊紅門、內外明堂、九曲御河、龍形神道等三十餘處規模宏大的建築群組成。

陵園的最南端建有敕封純德山碑亭一座，平面呈方形，內供漢白玉石碑一通；陵寢外圍建有高六公尺，厚一・六公尺，長達四千七百三十公尺，平面呈「金

皇后陵的陵園平面布局與皇帝陵基本相同，只是規模較小。北宋皇帝陵的地宮雖沒有進行過發掘，但想必地宮的形制與元德皇后陵的地宮相同。

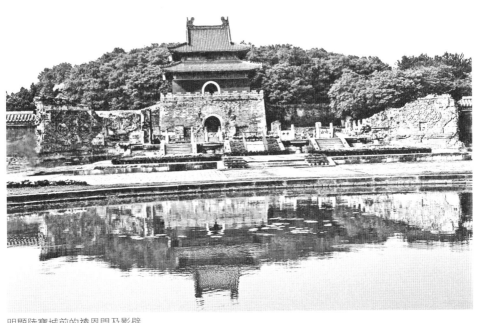

明顯陵寶城前的祾恩門及影壁

「瓶」形狀的外羅城；方城後連接著前後寶城，寶城與方城之間建有月牙城，前後寶城由長方形瑤台相連；前寶城呈橢圓形，後寶城為圓形，寶城內為寶頂，寶頂下分別是一五一九年和一五三九年所建的地下玄宮，兩座寶城上共有向外懸挑的散水螭首十六個，設計精巧，為獨特的排水系統。

清朝是中國最後一個封建王朝，清代十個皇帝除末帝溥儀外，其他九個皇帝都建有陵園，清東、西二陵在規制上基本沿襲明代陵墓，所不同的是在陵塚上增設月牙城，陵園布局與明代相比也發展到了更成熟的階段。

乾隆皇帝繼承父祖之業，使清王朝達到了極盛時期。乾隆帝的陵寢稱為裕陵，工精料美，富麗堂皇，雄偉與豪華程度難以言表。裕陵自南向北依次為聖德神功碑亭、五孔橋、石像生、牌樓門、一孔橋、下馬牌、井亭、神廚、神庫、東西朝房、三路一孔橋及東西平橋、東西監獄、隆恩殿、三路三孔橋花門、二柱門、祭台五供、方城、明樓、寶城、寶頂和地宮，其規制既承襲了前朝，又有拓展和創新。裕陵的石像生設置八對，比其祖父康熙帝的景陵多了麒麟、駱駝、獬豸各一對；裕陵大殿東暖閣闢為佛樓，

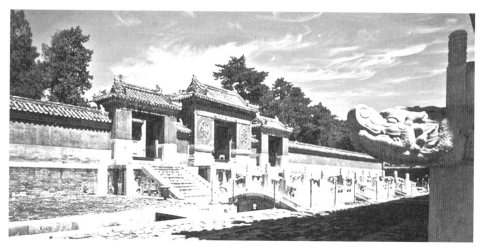

清裕陵陵寢門前的三路一孔橋

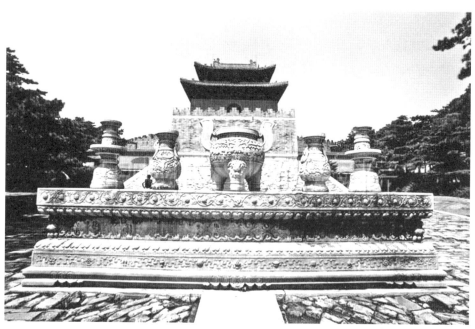

清裕陵陵寢內的祭台

供奉各式佛像及大量珍寶，以後帝陵紛紛效仿，成為定制；陵寢門前的玉帶河上建有三座規制相同的一孔拱橋，龍鳳柱頭欄杆，橋兩端以靠山龍餚住望柱。這三座拱橋造型優美，雕工精細，在清陵中僅此一例；地宮內布滿了精美的佛教題材的雕刻，雕法嫻熟精湛，線條流暢細膩，造型生動傳神，布局嚴謹有序，堪稱「莊嚴肅穆的地下佛堂」和「石雕藝術寶庫」。

七、少數民族特色的陵墓

在中國歷史上還有幾個朝代是由少數民族建立的，他們的陵墓建築有自己的民族特色。

契丹人建立遼國後，由於漢文化的影響，其喪葬習俗既有自己的民族特色，又形成了嚴格的禮俗。在內蒙古、東北、華北地區都發現有遼代墓葬，其中皇族陵墓多分布在遼的上京、中京和東京的城址周圍一

清裕陵地宮

帶。

遼代陵墓除了磚室墓外還有石室墓，陵墓形制與唐朝晚期墓和宋代墓相類似，由墓道、墓門和墓室等部分組成，特別是墓門和墓室內的仿木結構建築和中原地區的宋代磚券墓很相似，但刻有契丹文字的墓誌、圓形墓等都具有遼代特色。

北方女真族首領完顏阿骨打建立了金國，金代墓葬在東北和華北地區有不少發現，以中、晚期墓較多。東北和長城內外的墓葬形制、葬具和隨葬品，凡是金代官吏和地主階級的墓，基本和遼代墓相同。

黨項族建立的西夏王朝，其帝陵獨具民族特色。西夏帝陵位於寧夏回族自治區的銀川市以西約二十五公里

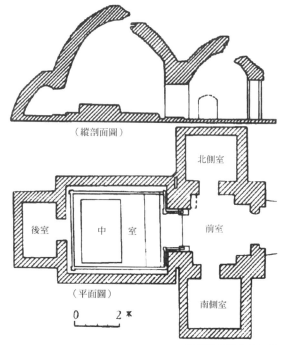

（縱剖面圖）

北側室

後室　中　室　前室

（平面圖）

南側室

0　2米

遼代駙馬贈衛國王墓

賀蘭山東麓，陵園占地面積達十萬平方公尺以上，各帝陵附近有七十餘座陪葬墓。西夏陵園內的地面建築都已成廢墟，但形制猶可考見。從已發掘的李遵頊陵可了解西夏王陵的特點，李遵頊陵地面有一組南北向軸線的建築群，陵周有一重外城；建築群中部為內城，內城建築布局成不規則狀，獻殿在南門內偏西，靠北門處有一座八邊形階梯狀陵台，邊長十二公尺，殘高十六．五公尺，分成七級，逐漸收縮，當年上部

遼代慶陵地宮內壁畫

124

及各層皆有木屋簷，上蓋綠色琉璃瓦，牆身飾褚紅色，很像一座八邊形塔；內城南部為子城，兩城之間有兩列文臣武士像遺跡，子城以南為碑亭、闕台；地宮位於獻殿與陵台之間，陵台與地宮沒有對位關係，不具有封土塚的作用。地宮由中室和墓道組成，中室兩側帶有耳室，耳室的平面為梯形，墓室及墓道完全是在黃土層中挖出的洞穴，未用磚包砌，僅於牆的四壁立木護牆板。

山西侯馬金代董海墓墓門

寧夏銀川西夏王陵的陵台

高句麗將軍墳

「一代天驕」成吉思汗統領蒙古各部滅金，後來忽必烈建立元朝。但至今並未發現有考證的元代帝陵，因為元朝是由游牧民族建立的，這就決定了元朝墓葬的特殊性。據資料記載，成吉思汗的陵墓在成吉思汗埋葬後用萬馬踏平，參建者殉葬，在陵墓上當著母駱駝的面把小駱駝殺死，以備來年祭祀時讓母駱駝尋找墓地。因此元朝皇帝的陵墓不為外人所知，也很難找到。另外，元朝皇帝死後的安葬儀式很簡單。皇帝死後，用兩片厚木板按人形大小鑿空，把遺體放入，再將兩塊木板合上，就成了皇帝的「棺材」。然後挖一個很深的坑，把「棺材」埋下去，用很多馬把該處踏平，不留任何痕跡。同時派兵封鎖住這一地區，不准任何人入內，等長出青草，與四周地面相同時，這些兵才撤走。

高句麗是西元前一世紀至西元七世紀在中國東北地區和朝鮮半島存在的一個民族政權。將軍墳是高句麗第二十代王長壽王的陵墓，建於西元五世紀初。它北依龍山，西靠禹山，東南有鴨綠江，前面是開闊的坡地，朝向好太王碑，遙望高句麗王都。因屬於方壇階梯石室墓，外觀呈截尖方錐形，故有「東方金字塔」之稱。將軍墳由一千一百多塊精琢的花崗岩石條壘砌，墓高十二．四公尺，底部近於正方形，邊長三十一．五八公尺，以上有七級階梯，第三級階梯築起，由二十二層石條逐層內收構成，墓道口開在第五級階梯。室底順置一大一小兩座石棺床。蓋頂石為一塊巨大的花崗岩石板，墓頂部邊長十三．二至十三．七公尺，每邊有二十餘個孔洞，原有欄杆及墓頂建築。曾於土中清理出一批筒瓦、板瓦、蓮花紋瓦當和鑿有「條二」、「條六」字樣的鐵鍊等建築構件。陵墓南面約六十公尺處有一涵洞，

將墓頂和墓室的滲水排出；東北部有一排階壇石室墓陪塚，現僅存一座；西南兩百公尺處有祭祀遺址。將軍墳設計完美，石造工藝精細考究，堪稱高句麗積石結構陵墓的巔峰之作。

建築小學堂

兆域圖：中國古代設計及表達陵墓布局的平面圖，多刻於銅板上。現存最早的為河北平山縣戰國中山王墓兆域圖。

方上：漢代帝陵中，高起的方形截錐體體陵台稱為方上。

孝堂山墓祠：現存東漢時期地面石建築的代表之一，位於山東肥城孝堂山。兩坡為懸山頂，有正脊，用筒瓦、板瓦；正面兩開間，中立八角柱，柱上下各有一斗。

黃腸題奏：漢代帝王墓用短方木疊成槨牆，牆內置棺槨，短方木端部均指向棺槨。此法耗費木材數量巨大，東漢以後不再使用。

祾恩殿：明清帝王陵中享殿的名稱，是明代現任帝王對死去帝王行祭祀禮儀的地方。明嘉靖時改享殿為祾恩殿。

方城明樓：明帝陵墳丘前的樓閣式建築。下為方形城台，上為明樓，樓中立廟諡碑。此式始於安徽鳳陽明皇陵，代表性的有南京明孝陵。

寶城寶頂：明清帝陵墳頭部分稱為寶城寶頂，包括墳頭部分的寶頂和用磚圍成帶有垛口的寶城。

墓表：中國古代陵墓中的一種紀念性、標誌性的石碑，設立在墓前，用來記刻死者生平、表揚其功德。早在東漢時就有了石製的墓表，最具代表性的是南朝梁蕭景墓墓表。

宗教建築

在中國古代，宗教是人民生活中十分重要的部分，其中流傳最為廣泛的有佛教、道教和伊斯蘭教。這些宗教不僅為我們留下了豐富的建築和藝術遺產，對中國古代文化和思想的發展也帶來了深遠的影響。

一、佛教建築

大約在東漢初期，佛教即已正式傳入中國。最早見於史籍的佛教建築，是東漢明帝（劉莊）建於洛陽的白馬寺。那時的寺院是按印度及西域式樣來建造的，即以佛塔為中心做成方形庭院平面。漢末笮融在徐州興造的浮屠寺即是如此，只是寺中的塔已經變成了木閣樓式結構，四周的迴廊殿閣也逐漸改為中國建築的傳統式樣了。不過漢代的佛寺目前基本上都已無跡可循，只能從為數不多的石刻畫像、銅鏡背面和繡作織物上的圖案來推斷出它們當時的模樣。

魏晉南北朝時佛教得到了很大發展。當時建造了大量的寺院、石窟和佛塔。據文獻記載，僅北魏洛陽城內外就建寺一千兩百餘所；南朝建康一地亦有廟宇五百餘處之多。現存的著名石窟，如雲岡、龍門、天龍山、敦煌等，都肇始於這一時期，並且具有很高的藝術水準。

隋唐、五代至宋，是佛教又一個大的發展時期。通過敦煌壁畫等間接資料，能夠大致了解到此時較大佛寺的主體部分仍採用對稱式布置，即沿中軸線排列山門、蓮池、平台、佛閣、配殿及大殿；殿堂逐漸成為全寺的中心，而佛塔則退居到後面或一側，自成院落，或建作雙塔，矗立於大殿或寺門之前；較大的寺廟除中央一組主要建築外，又依供奉內容而劃分為若干個庭院。

到元代時，蒙古族統治者提倡藏傳佛教，不過除了喇嘛塔和為數不多的局部裝飾以外，對中土的佛教建築影響不大。

明清時佛寺更加規制化，大多依中軸線對稱布置建築，如山門、鐘鼓樓、天王殿、大雄寶殿、配殿、藏經樓等；塔已很少；轉輪藏、羅漢寺、戒壇及經幢等仍有興建，但數量也不多；方丈、僧舍、齋堂等布置於寺側。

主要流行於漢族地區的佛教，稱為漢傳佛教，其建築小的稱庵、堂、院，大的稱寺，更大的再在其前冠一「大」字，如大顯通寺。明清時期以四大名山為佛教聖地，即山西五臺山（文殊菩薩道場）、四川峨眉山（普賢菩薩道場）、安徽九華山（地藏菩薩道場）、浙江普陀山（觀世音菩薩道場）。藏傳佛教則主要分布在西藏、甘肅、青海及內蒙等地，以拉薩、日喀則為中心；在一些大寺內，除一般的佛殿、經堂及喇嘛住所外，還設置供僧人學習的佛學院「扎倉」。漢傳佛教與藏傳佛教均屬於大乘佛教。南傳的小乘佛教分布範圍很小，僅限於中國雲南的西雙版納等地，佛寺的平面布局及建築風格與中土大相逕庭。

古代佛寺的組合形式，大體上可分為以佛寺為主和以佛塔為主的兩大類型。

（一）以佛殿為主的佛寺：

這類佛寺的出現最早可能源於南北朝時王公們的「舍宅為寺」。那時正是佛教方興未艾的時期，貴族們紛紛將自己的宅邸捐給寺院，以顯示自己對佛的虔誠。為了利用原有房屋，逐漸發展成了「以前廳為大殿，以後堂為佛堂」的佛寺平面布局。隋唐以後它成為中國最通行的佛寺布局。

山西五台山佛光寺大殿

唐代是中國建築發展的高峰，也是佛教建築大興盛的時代，但由於木結構建築不易保存，留存至今的唐代木結構建築只有兩座，其中一座便是佛光寺大殿。它建於大中十一年（八五七），是中國最早的木構殿堂。

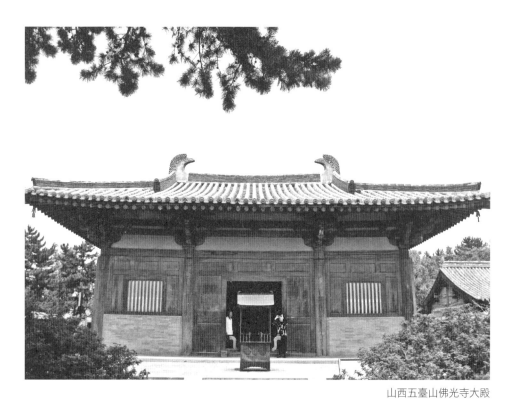

山西五臺山佛光寺大殿

佛光寺坐東向西，大殿在寺的最後即最東的高地上，高出前部地面十二、三公尺。大殿面闊七間，通長三十四公尺；進深四間，為十七．六六公尺；殿內有一圈內柱，後部有一道「扇面牆」，三面包圍著佛壇，壇上放置著唐代雕塑。

大殿的屋頂為單簷廡殿，坡度舒緩，簷下有宏大而疏朗的斗拱，簡潔明朗。柱高與開間的比例略呈方形，斗拱高度約為柱高的二分之一。粗壯的柱身、宏大的斗拱再加上深遠的出簷，都給人以雄健有力的感覺。

大殿的空間構成也很有特點。內柱把全殿分為「內槽」和「外槽」兩部分，內槽空間較高較大，加上扇面牆和佛壇，更突出了它的重要性；外槽較低較窄，是內槽的襯托。但外槽和內槽的細部處理手法一致，一氣呵成，有很強的整體感和秩序感。雄壯的梁架和天花的密集方格形成粗細對比，突出了整體結構的重量感。佛光寺大殿也很重視建築與雕塑的默契，佛壇面闊五間，塑像也相應地分為五組。塑像的高度和體量都經過精密設計，使之與空間相協調，同時也考慮了於瞻禮者較為合適的視線。

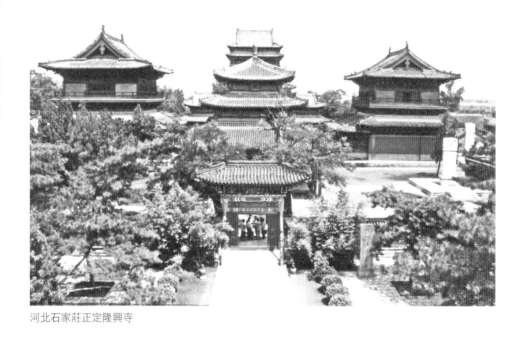

河北石家莊正定隆興寺

河北石家莊正定隆興寺

隆興寺原本是十六國時期後燕慕容熙的龍騰苑，隋文帝開皇六年（五八六）將其改為寺院，初名龍藏寺。唐時名隆興寺。宋開寶四年（九七一），宋太祖趙匡胤命人修建大悲閣，並鑄造起七丈三尺高的千手千眼銅觀音像，因此又俗稱大佛寺。康熙四十七年（一七〇八）寺西側增建帝王行宮，形成了東為僧徒起居之處、中為佛事活動場所、西為行宮三路並舉的建築格局，從而達到了鼎盛時期。

隆興寺現有面積八萬五千兩百平方公尺，平面呈長方形，布局和建築保留了宋代的建築風格。南面迎門為一座高大的一字琉璃照壁，照壁後有三座單孔石橋，再向北依次為天王殿、天覺六師殿（遺址）、摩尼殿、牌樓門、戒壇、慈氏閣、轉輪藏閣、康熙乾隆二御碑亭、大悲閣、御書樓和集慶閣、彌陀殿、龍泉牛亭等，中軸線末端為一九五九年從正定城內崇因寺遷來的毗盧殿。院落南北縱深，重疊有序，殿閣高低錯落，主次分明，是研究宋代佛教寺院建築布局的重要實例。

大悲閣是隆興寺的主體建築，五簷三層，高三十三公尺。閣內矗立著銅佛鑄像，這就是名聞遐邇的正定大菩薩。為建造此佛像，宋太祖共投入了三千工匠。由於

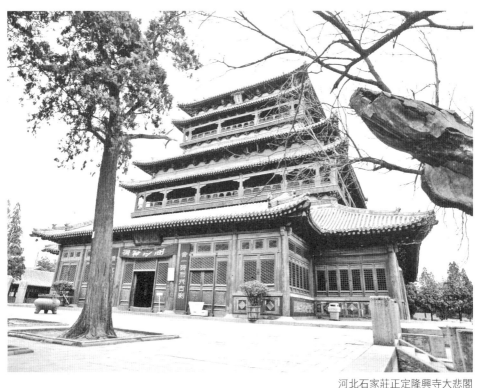

河北石家莊正定隆興寺大悲閣

佛像超高，所以採取自下而上、分段接續鑄造的辦法，第一段澆鑄蓮花座，第二段澆鑄至膝部，直到第七段才澆鑄至頂部。佛像有四十二臂，分別執日、月、淨瓶、寶杖、寶鏡、金剛杵等法器，面部表情端莊恬靜，達到了「瞻之彌高、仰之益恭」的藝術效果。其下須彌座為銅像鑄成後砌築，平面呈「H」形，其上依位置和內容的不同，採用淺浮雕、高浮雕、圓雕和透雕多種技法，將整體表現得既華美多變又嚴謹勻稱。

天津薊縣獨樂寺

獨樂寺，俗稱大佛寺，位於天津薊縣城內西大街。傳說安祿山在此誓師起兵叛唐，因他想做皇帝、「思獨樂而不與民同樂」而得寺名。古寺建於唐貞觀十年（六三七），遼統和二年（九八四）重建，是中國僅存的三大遼代寺院之一。

獨樂寺山門高約十公尺，氣勢不同一般，正中匾額有明代嚴嵩的題字：「獨樂寺」，剛勁渾厚。屋頂為五條脊，四面坡，角如翼斯飛，莊重而高昂。

天津薊縣獨樂寺

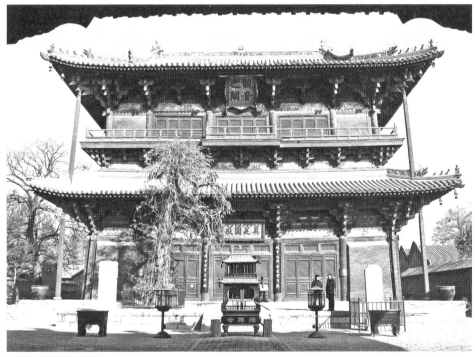

天津薊縣獨樂寺觀音閣

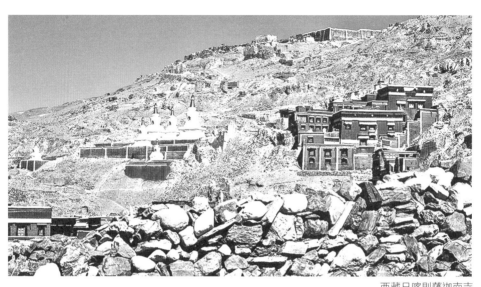

西藏日喀則薩迦南寺

觀音閣在山門的後面，閣上的匾額著名詩人李白在五十二歲北遊幽州時所題寫「觀音之閣」是唐朝十六公尺，頭上還有十個小頭像，因此也被稱為十一面觀音。

觀音閣後有八角小亭，名「韋馱亭」。韋馱是護法諸天之一，亭中的塑像身著鎧甲，雙手合十，威武中又有平和。韋馱像一般都設在天王殿或大雄寶殿裡，單獨給韋馱設亭的寺院是十分罕見的，由此可見獨樂寺之特殊。

觀音閣的西北，有二十八塊乾隆皇帝親筆題寫的書法碑帖，如今看上去已經字跡斑駁。在這樣一個小小的縣城裡卻能看到如此的珍寶，這要歸功於獨樂寺特殊的地理位置，因為清朝的東陵在遵化，薊縣是清朝皇帝去祭祖的一個重要的中轉休息站。

西藏日喀則薩迦南寺

前面介紹的三個古寺，都是漢傳佛寺中比較典型的代表。在藏傳佛教盛行的地區，佛寺的建築藝術與中原地區有著明顯的差異。

薩迦南寺是一座建於元代的寺廟。它具有十分鮮明的西藏特色，建築形體厚重，收分強烈。薩迦南寺的面積並不大，只有一萬四千七百平方公尺。為了利於防守，寺外築起了兩圈城牆，城牆外還挖築了護城河，城內也設置了四個城堡和四個角樓。因此，整個平面圖就像一個大「回」字套著一個小「回」字。

寺中的主體建築為大經堂，面積五千七百方公尺，高十公尺左右。殿內有四十根粗獷的柱子直通殿頂，中間四根尤為粗大，當地人給它們起了一些風趣的名字，比如最粗的那根叫「加納色欽嘎瓦」，意思是元朝送的柱子。大經堂北面的建築叫做「嵌東拉康」，裡面有歷代法王的銀皮靈塔十一座，保存完好；大經堂南側的建築叫做「蒲康」，是過去密宗念蒲巴終（金剛經）的場所。

寺中的壁畫色彩絢麗，最為著名的〈騎象獻寶圖〉更是西藏與國外文化交流的見證。甬道壁畫還有邊舞邊演奏胡琴或邊舞邊吹奏笛子的樂舞菩薩，形象嫵媚動人。通過這些壁畫，我們也可以感受到元代時的音樂、舞蹈等的藝術特色。

河北承德外八廟

避暑山莊原是清朝皇帝們避暑和處理政務的地方，清朝的皇帝們為了以「深仁厚澤」來歸化少數民族，便順應蒙、藏等少數民族信奉藏傳佛教的習俗，興建了外八廟。

從外形上看，外八廟的建築都採用彩色的琉璃瓦，有的甚至用鎏金魚鱗瓦覆頂，遠遠望去，巍峨壯觀，金碧輝煌，一派富麗堂皇的景象，與古樸典

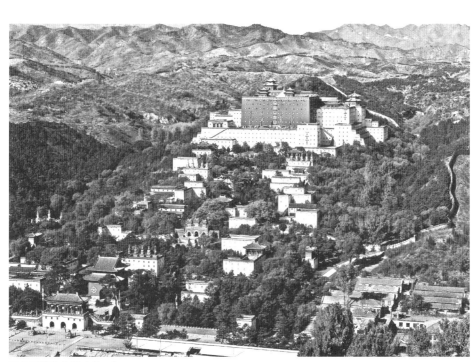

河北承德外八廟（之一）

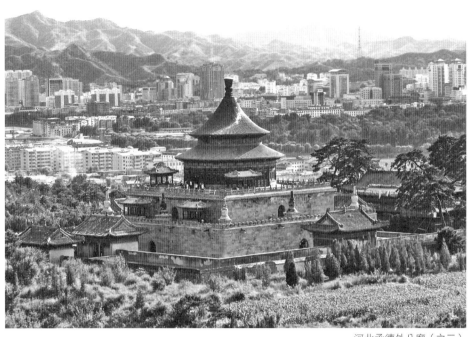

河北承德外八廟（之二）

雅的避暑山莊形成鮮明的對比。

多數寺院建築依山建造，在布局上運用了一些特殊手法。例如將軸線對稱式和自由式布局結合在一起，巧妙利用地形來解決平面高差問題，疊置人工假山來增加空間趣味等。在平面比例關係上多次運用相似比例圖形和矩形的構圖，以獲得和諧感。特別是普寧寺的後半部布局，將一組包括大乘閣、喇嘛塔、小型殿台等十九座建築的群體，組成以建築物來體現的佛教「壇城」，運用象徵手法表達出佛經上的天國世界。這是十分罕見的。

（二）以佛塔為主的佛寺：

以佛殿為主的佛寺在中國有著廣泛的分布，但是最早的時候，佛寺採取的是天竺傳來的制式，它們以一座高大居中的佛塔為主體，周圍環繞著方形廣庭和迴廊門殿，如東漢洛陽的白馬寺、漢末徐州的浮屠寺以及北魏時洛陽的永寧寺等。由於中國和印度的氣候差異很大，特別是北方，冬天十分寒冷，佛殿逐漸就取代了佛塔，成為寺廟的主體。

佛塔可以分為很多種樣式，下面一一講述。

1. 樓閣式塔

樓閣式塔是仿照傳統的多層木構架建築而產生的，很早就出現了，是中國佛塔中的主流。南北朝至唐宋時期，是樓閣式塔的全盛時期，現存的實例以宋代為最多。塔的平面在唐以前都是方形，五代起八角形平面逐漸增多。早期樓閣式木塔和仿木的磚塔只用一層塔壁結構，後來改用雙層塔壁（木塔實例有遼代山西應縣佛宮寺釋迦塔，磚塔有五代蘇州虎丘雲岩寺塔），完全用木頭建造的樓閣式塔在宋代以後已經絕跡。

山西應縣佛宮寺釋迦塔

佛宮寺釋迦塔也叫做應縣木塔，位於山西省忻州市應縣縣城內西北角的佛宮寺院內，是佛宮寺裡最重要的建築。說它重要，是因為它是中國現存最古老最高大的純木結構樓閣式建築，堪稱中國古建築中的瑰寶，世界木結構建築的典範。

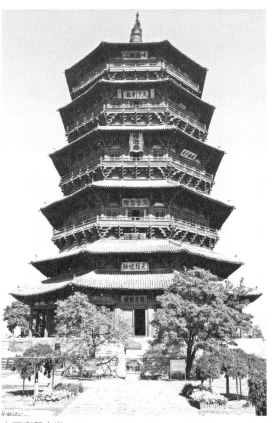

山西應縣木塔

應縣木塔建於遼清寧二年（一○五五），即北宋至和三年，至今已有九百六十年的歷史。塔高六十七．三一公尺，底層直徑三十．二七公尺，總重量約七千四百噸。整個建築由塔基、塔身、塔剎三部分組成。塔基分為上下兩層，下層為方形，上層為八角形。塔身平面亦為八角形，塔高九層，從外觀上看它是五層六簷的，實際上裡面還有四個暗層。塔剎則由基座、仰蓮、相輪、圓光、仰月、寶蓋、寶珠組成，高聳挺拔，直插雲霄。

木塔在設計和施工上匠心獨具，採用內外兩層結構，增加了塔身抵抗地震的能力。每一層都向內遞收，形成一層比一層小的優美輪廓。全塔沒用一個鐵釘子，全靠構件榫卯互相咬合；屋簷處總共使用了五十四種不同形式的斗拱，被稱為「斗拱博物館」，古人譽之為「遠看擎天柱，近似百尺蓮」。塔內各層由木製樓梯相連，二層以上都設有平座欄杆，形成迴廊，人們可以走出古塔，眺望整個佛寺的景象。

江蘇蘇州虎丘雲岩寺塔

虎丘雲岩寺塔是一座仿木構的樓閣式磚塔，約有七層，塔頂部分已經有些缺失，

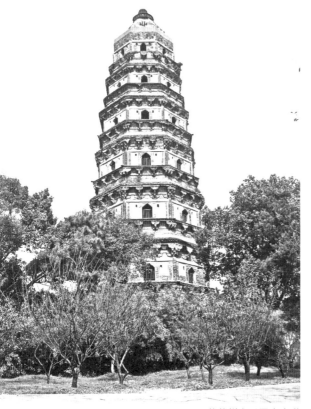

江蘇蘇州虎丘雲岩寺塔

如果將它復原到最初建成的狀態，大約高六十多公尺。塔身是由青磚和黃泥砌築而成，甚至用磚砌築起了來源於木構建築的柱、枋、斗拱等結構構件，造型非常精緻。

塔的平面形狀是八邊形的，和應縣木塔一樣，也有兩層塔壁，彷彿是一座小塔外面又套了一座大塔。每層之間的連接以疊澀砌作的磚砌體連接上下和左右，這樣的結構，性能上十分優良，因此虎丘塔也歷經千年斜而不倒。

虎丘雲岩寺塔的砌作、裝飾等更為精緻華美，如斗拱、柱、枋等都是按木構的真實尺寸做出，斗拱出跳兩次，形制粗碩、宏偉，並且與柱高的

比例較大；其他如門、窗、梁、枋等的尺度和規模也都再現了晚唐的風韻和特點。大家可以走出塔體，登高遠眺，而不像之前的磚塔，只能從極小的窗眼裡一窺塔外的景象。

在之前的磚塔中，都沒有發現塔身外建有平座欄杆的先例，而在虎丘雲岩寺塔的外塔壁外面卻出現了。

江蘇蘇州報恩寺塔

報恩寺塔建於南宋紹興年間（一一三一至一一六二年），為八角形平面，共九層，磚身木簷，是南宋平江（即今蘇州）城內重要一景。塔的結構與形制都與山西應縣釋迦塔相仿。但副階屋簷與第一層塔身的屋簷是一坡而下，沒有重簷。磚砌的塔身每面分三間，正中一間設門。木結構部分曾在清光緒年間重修，並且又在平座上加了許多擎簷柱，已經部分改變了原樣。塔的比例較為瘦長，簷角高舉，在宏偉中蘊含著秀逸的風韻，體現了江南建築的藝術風格。

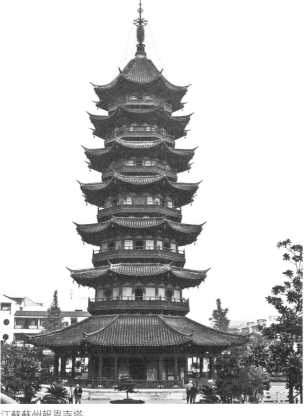

江蘇蘇州報恩寺塔

2. 密簷塔

密簷塔，顧名思義也就是簷口較密的塔。它的主要建築材料是磚石。密簷塔的平面在隋唐多為正方形，遼金多為八角形。現存最早的實例是河南登封嵩嶽寺塔。

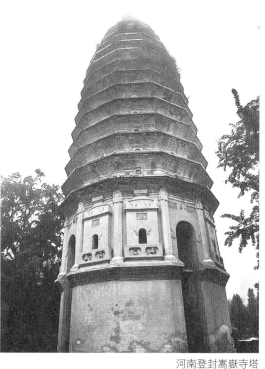

河南登封嵩嶽寺塔

河南登封嵩嶽寺塔

嵩嶽寺塔位於登封縣城西北的嵩嶽寺裡，建於北魏孝明帝正光元年（五二〇），距今已有一四九二年的歷史。

嵩嶽寺塔上下都是以磚砌築而成，外塗白灰。塔分為內外兩層，內為樓閣式，外為密簷式，總高四十一公尺左右，周長三十三‧七二公尺，外層塔身的平面是等邊十二角形，中央塔室為正八角形，上下貫通。塔室之內，原置佛台佛像，供和尚和香客繞塔做佛事之用。這種密簷十二邊形塔在中國現存的數百座磚塔中是絕無僅有的，在當時也是少見的。全塔剛勁雄偉，建築

工藝極為精巧。

嵩嶽寺塔不僅以其獨特的平面形狀而聞名，而且還以其優美的體形輪廓而著稱於世。

陝西西安薦福寺小雁塔

小雁塔坐落在陝西省西安市南約一公里的薦福寺內，與大雁塔東西相向，是唐代長安保留至今的兩處重要的標誌。因為規模小於大雁塔，而且修建時間偏晚一些，故稱作小雁塔。

小雁塔是一座密簷式方形磚構建築，初建時為十五層，高約四十六公尺，塔基邊長十一公尺，塔身每層疊澀出簷，從下往上逐層內收，形成秀麗舒暢的外輪廓線；每層南北面各闢有一門，門框用青石砌成，門楣上用線刻法雕刻出供養天人圖和蔓草花紋的圖案，極其精美，反映了初唐時期的藝術風格。塔的內部是木構式的樓

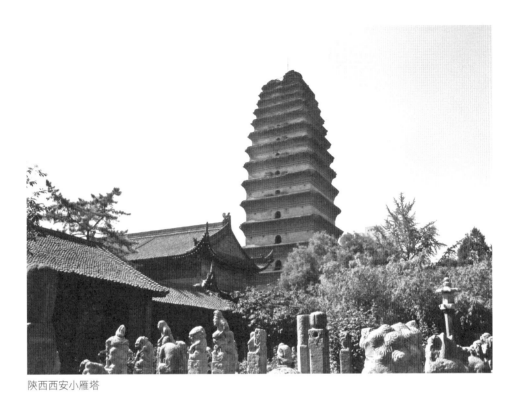

陝西西安小雁塔

層，有木梯盤旋而上，可一直到達塔頂。明清兩代時因遭遇多次地震，塔身中裂，塔頂殘毀，現在僅存十三層。

由於小雁塔的造型秀麗美觀，各地的磚石結構密簷塔大都仿效其建造，在雲南、四川等地區的唐宋時期的密簷塔雖各具地方特色，但仍可以看出與小雁塔的繼承關係。

3. 單層塔

單層塔多用作墓塔，存放高僧的舍利等。最早一例建於北齊；至唐代時，外形已大力模仿木構建築。塔的平面有方、圓、六角、八角多種。

河南安陽寶山寺雙石塔

在河南省安陽市靈泉寺西側台地上，有兩座東西並立的小石塔，東西塔體量、形式基本相同，高約兩公尺，兩塔之間相距三·二公尺，所以世人一直以「北齊雙石塔」相稱。根據專家考證，西塔建於北齊河清二年（五六三），東塔則是建於唐永徽、顯慶年之後。

西塔台基用下大上小的兩塊青色素面正方石壘築，台基立面呈「凸」字形。塔身用整塊青石

雕鑿而成，東、西、北三面為實壁，素面無飾，亦無門窗；南壁開拱門，門楣上鐫刻「寶山寺大論師憑法師燒身塔」的楷書題銘，塔門東側前壁刻有「大齊河清二年三月十七日」的楷書題記。

山東歷城神通寺四門塔

山東歷城神通寺四門塔

四門塔位於山東省歷城縣柳埠村青龍山麓神通寺遺址東側，建於隋大業七年（六一一），是中國現存較早的石塔。塔高十五‧○四公尺，全部用青石砌成，正方形平面，四面各開一道小拱門。塔內有石砌粗大的中心柱，柱四面各安置石雕佛像一尊。頂部為五層石砌疊澀出簷。頂上立剎，為方形須彌座，正中立剎，拔起相輪，和雲岡石窟中的浮雕塔剎完全相同。全塔風格樸素簡潔，和當時摹仿木結構裝飾的磚石塔完全異趣。

河南登封會善寺淨藏禪師塔

淨藏禪師塔也是一座磚塔，平面為八角形，單層重簷，高九公尺多。塔壁南向闢圓拱門，北面嵌銘石一塊，東、西各置假門。塔基是低矮的須彌座，轉角採用五邊形倚柱，柱下沒有柱礎，柱頭用的是較為常用的一斗三升拱，承托起疊澀出簷。塔頂較為殘破，但依稀能夠辨認出須彌座、山花蕉葉、仰蓮、覆缽等。

喇嘛塔多作為寺的主塔或僧人墓，有時也以塔門的形式出現。元代以後，喇嘛塔開始出現在中原地區，並且逐漸變得高瘦起來。

北京妙應寺白塔

白塔的形制淵源於古印度的窣堵波，由塔基、塔身和塔剎三部分組成。塔高五十·九公尺，底座面積一千四百二十二平方公尺。台基分三層，最下層呈方形，台前有一通道，前設台階直登塔基，上、中二層是「亞」字形的須彌座。台基上砌基座，將塔身、基座連接在一起。塔身俗稱「寶瓶」，形似覆缽，上安七條鐵箍，其上又有「亞」字形小型須彌座，再上就是十三天相輪，頂端為一直徑九·七公尺的華蓋，華蓋以厚木作底，上置銅板瓦並做成四十條放射形的筒脊，華蓋四周懸掛著三十六副銅質透雕的流蘇和風鈴，微風吹動，鈴聲悅耳。華蓋中心處，還有一座高約五公尺的鎏金寶頂，以八條粗壯的鐵鍊將寶頂固定在銅盤之上。一九七八年對白塔進行了維修加固，施工過程中，發現了清代乾隆十八年（一七五三）存留在高塔頂部鎏金小境內的《大藏經》、木雕觀世音像、補花袈裟、五佛冠、乾隆帝手書《波羅蜜多心經》、藏文《尊勝咒》、銅三世佛像、赤金舍利長壽佛等。

河南登封淨藏禪師塔

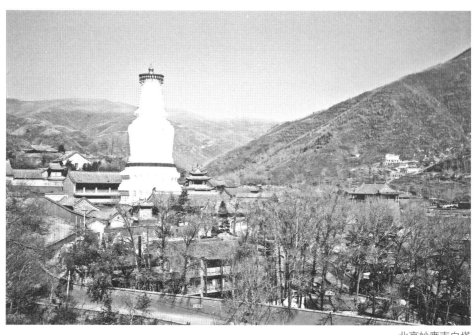

北京妙應寺白塔

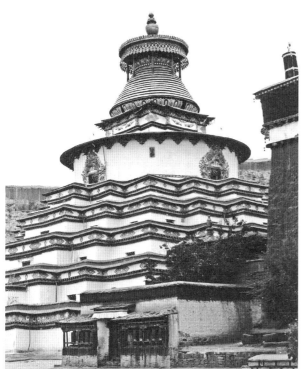

西藏江孜白居寺菩提塔

西藏江孜白居寺菩提塔

「菩提塔」即是白居寺中的白居塔，藏語稱這座塔為「班廓曲顛」。它建於明永樂十二年（一四一四），塔身有九層，高達三十二公尺多。其中有七十七間佛殿、一百零八個門，神龕和經堂以及壁畫上的佛像有十餘萬個之多，因而得名「十萬佛塔」。

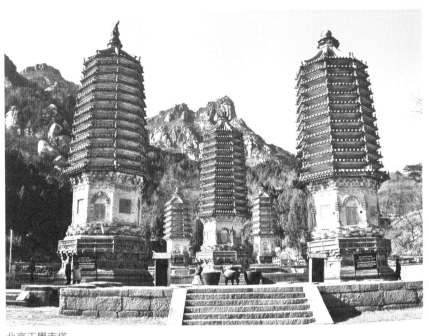

北京正覺寺塔

5. 金剛寶座塔

金剛寶座塔來源於印度佛塔的形式，在高台上建塔五座（中央一座較高大，四個角上各有一座，比中間的低小）。這種塔僅見於明清兩代。高台上塔的式樣，或為密簷塔，或為喇嘛塔。

北京正覺寺塔

正覺寺塔建於明永樂年間，原名真覺寺，因有五塔，故又稱五塔寺，是中國此類佛塔的最典型實例。

塔用磚砌成，外表全部用青白石包砌。塔的下部是一層略呈長方形須彌座式的石台基，台基外周刻有梵文和佛像、法器等紋飾，台基上面是金剛寶座的座身，座身分為五層，每層均有挑出的石製短簷，簷頭刻出筒瓦、勾頭、滴水及椽子，短簷之下全是佛龕，每龕內雕坐佛一尊，佛龕之間用雕有花瓶紋飾的石柱相隔，柱頭並雕出斗拱以承托短簷。寶座的南北兩面正中各開券門一座以通入塔室。塔室中心有一根方形塔柱，柱四面各有一座佛龕，龕內的佛像今已不存。

石台基上是五座密簷式小石塔。小塔為方形，中間一塔較高，有十三層簷，頂部是銅製的覆缽式塔形的剎，傳說印度高僧帶來的五尊金佛就藏在這座塔中。四隅的小塔只有十一層簷，塔剎為石製。

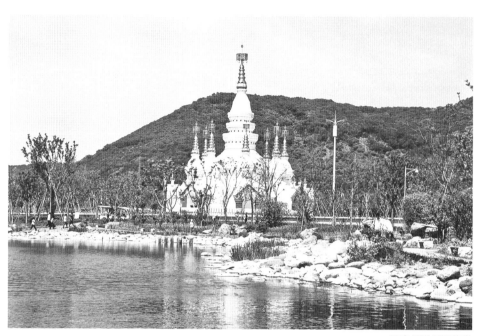

雲南景洪曼飛龍塔

6.小乘佛教塔

小乘佛教塔流行於雲南傣族地區，外觀較瘦高而秀逸，極富當地的民族風格，現存實例均未早於明代。

雲南景洪曼飛龍塔

景洪曼飛龍塔是中國雲南傣族南傳上座部佛教極具代表性的佛塔，據傣文的記載，它建於傣曆五六五年（一二〇四）。塔身為磚石結構，塔基為圓形的須彌座，上為大小九座佛塔，平面的排列呈八瓣蓮花形。

每座小塔的塔座都有一個屋脊外延的佛龕，裡面安放著一尊佛像，內壁則排列著整齊的佛像浮雕。佛龕正脊和垂脊上均飾有龍、鳳、孔雀等陶塑，佛龕券門沿面有花草、卷雲紋飾，剎杆上裝置著上下串聯的華蓋和風鐸，微風拂來，叮噹作響，悠遠肅穆，充分體現了傣族人民的智慧與建造工藝。

（三）石窟、摩崖造像

1.石窟

石窟的鼎盛時期是北魏至唐，宋以後逐漸衰落。

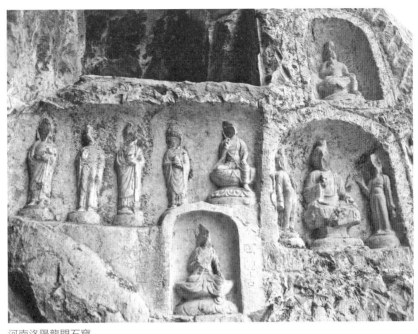

河南洛陽龍門石窟

著名的石窟有甘肅敦煌鳴沙山、山西大同雲岡、河南洛陽龍門、甘肅天水麥積山、甘肅永靖炳靈寺、河南鞏縣石窟寺、河北邯鄲南北響堂山、山西太原天龍山、江蘇南京棲霞山、四川廣元皇澤寺、四川大足北山等地的石窟。

河南洛陽龍門石窟

龍門石窟始建於北魏孝文帝時，後來又歷經東西魏、北齊，到隋唐至宋等朝代又連續大規模營造達四百餘年之久，是中國最為著名的石刻藝術寶庫。龍門諸窟的平面多為獨間方形，沒有前後室或橢圓形平面。

賓陽中洞是石窟中最宏偉與富麗的洞窟，也是建造時耗時最長的洞窟。洞口兩側的浮雕「帝后禮佛圖」，是中國雕刻中的傑作。它們反映了宮廷的佛事活動，刻劃出了佛教徒虔誠、嚴肅、寧靜的心境，造型準確，製作精美，代表了當時生活風俗畫高度的發展水準，具有重要的藝術價值和歷史價值。非常可惜的是，在一九三○、四○年代時被盜往國外，現在分別陳列在美國紐約大都會博物館和美國堪薩斯州納爾遜藝術博物館。

甘肅敦煌鳴沙山石窟

鳴沙山石窟，又叫敦煌莫高窟。它始建於十六國的前秦時期，經過十六國、北朝、隋、唐、五代、西夏、元等歷代的興建，形成巨大的規模，現有洞窟七百三十五個，壁畫四・五萬平方公尺，泥質彩塑兩千四百一十五尊，是世界上現存規模最大、內容最豐富的佛教藝術聖地。鳴沙山由礫石構成，不適宜雕刻，所以用泥塑及壁畫代替。壁畫的內容十分豐富，提供了珍貴的古代生活圖景。

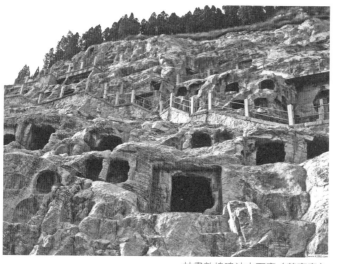

甘肅敦煌鳴沙山石窟（莫高窟）

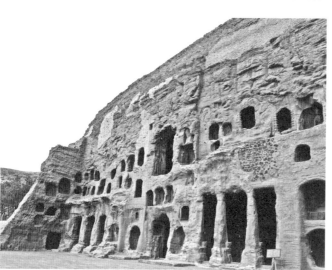

山西大同雲岡石窟

山西大同雲岡石窟

雲岡石窟是中國最早的大石窟群之一，始鑿於北魏文成帝興安二年（四五三），大部分完成於北魏遷都洛陽之前（四九四），造像工程則一直延續到正光年間（五二〇至五二五年）。其中最為有名的是曇曜五窟，建於北魏

興安二年，平面都呈橢圓形，頂部為穹窿頂，前壁開門，門上有洞窗。窟內所鑿的佛像大的可以與山比高，小的僅有幾公分，充分顯示了工匠們高超的技藝。

2. 摩崖造像

摩崖造像就是在山體上鑿刻出佛像，一般都是露天的。

江蘇連雲港孔望山摩崖造像

孔望山摩崖造像位於江蘇省連雲港市南兩公里的孔望山南麓西端，是中國現存最早的佛教造像。相傳孔子曾登臨此山以望東海，故名孔望山。人們依據山岩的自然形勢，雕鑿出各種形態的造像。佛像分成十三組，刻在東西長十七公尺、高八公尺的峭崖上，最大的高一．五四公尺，最小的僅十公分。

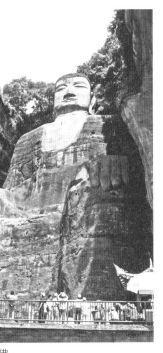

四川樂山凌雲寺彌勒大佛

四川樂山凌雲寺彌勒大佛

樂山大佛是中國現存最大的石刻造像。大佛頭與山齊，足踏大江，雙手撫膝，體態勻稱，神情肅穆，通高七十一公尺，僅頭高就有十四．七公尺，腳面可圍坐上百個人。在大佛左右兩側沿江崖壁上，還有兩尊身高十餘公尺、手持戈戟、身著戰袍的護法武士石刻，以及上千尊石刻造像，它們共同形成了龐大的佛教石刻藝術群。佛像雕成之後，曾建有十三層樓閣覆蓋，時稱「大佛閣」，可惜毀於明末的戰亂，只剩雄壯的大佛仍巍然屹立著。

舍宅為寺：佛教初入中國（南北朝）時一種重要的文化現象，即將私宅捐為寺廟，是當時市井寺廟的源頭。該現象決定了寺廟住宅化的空間布局，也是佛教建築中國化的重要誘因之一。

相輪：傘狀穹頂或亭，有時作為佛塔頂端的塔剎。

十三天：構成佛塔頂相輪的層狀結構。

寶瓶：宋式轉角鋪作斗拱或清式角科斗拱由昂之上，承托角梁的瓶形木塊。

寶蓋：幢身和幢頂寶珠之間的連接裝飾構件。

剎：佛塔頂上所立的柱及相輪、寶蓋等附屬物，統稱為剎。

天宮樓閣：用小比例尺製作宮殿樓閣木模型，置於藻井、經櫃（轉輪藏、壁藏）及佛龕之上，以象徵神佛之居，多見於宋、遼、金、明的佛殿中。

轉輪藏殿：位於河北正定隆興寺的樓閣式建築，建於北宋。由於內設一可轉動的八角亭式藏經櫥而得名。

經幢：在石柱上鐫刻經文，用以宣揚佛法的紀念性建築，柱身多為六角、八角或圓形，一般由基座、幢身、幢頂三部分組成。

平座：古建築中塔、樓閣中的暗層或夾層稱為平座。

二、道教宮觀

一般認為道家思想始於老子的《道德經》，實際最早的肇源應是遠古時候的巫術，後來發展到戰國及秦漢的方士所用的煉丹術，直到東漢時才正式成為宗教。道教在中國宗教中居於第二位，它所宣導的陰陽五行、冶煉丹藥和東海三神山等思想，對中國古代社會及文化曾起過相當大的影響。但就道教建築而言，卻未形成獨立的系統和風格。道教建築一般稱為宮、觀、院，其布局和形式，大體仍遵循中國傳統的宮殿、祠廟體制，即建築以殿堂、樓閣為中心，依中軸線作對稱式布置。與佛寺相比較，規模一般偏小。元代中期的山西芮城縣永樂宮是目前保存較完整的早期道觀，江西龍虎山、江蘇茅山、湖北武當山和山東嶗山等是道教最著名的聖地，其他如四川青城山、陝西華山也都是道教的中心。

湖北均縣武當山道教宮觀

武當山可以說是明朝皇帝的御用道觀，共有兩百多處庵堂祠廟。經過幾百年的擴建，才形成了現在的規模。

其中最為有名的莫過於天柱峰南側的太和宮，它占地面積為八萬平方公尺，明永樂十四年（一四一六）初建時，有殿堂道舍五百餘間，現在僅剩正殿、朝拜殿、鐘鼓樓、銅殿等二十餘棟建築。在這些建築中，又以銅殿最為出名。銅殿殿身由銅鑄鎏金，外形模仿木構建築，重簷疊脊，翼角飛翹，殿脊裝飾有仙人、禽獸，造型生動逼真。殿內有十二根圓柱，蓮花柱礎，斗拱簷椽靈巧精美，額枋及天花板上雕鑄著流雲、旋子等裝飾圖案，線條柔和流暢。殿基為花崗岩砌築的石台，周繞石雕欄杆，益顯莊嚴凝重。日出第一束日光照射到銅殿上時，殿身像是能發出萬丈金光一般，因此又被叫做「金殿」、「金頂」。

永樂十七年（一四一九）時，明成祖朱棣在天柱峰建起了紫金城，周長三百四十五公尺，猶如一道金光環繞著金頂。城牆最高處達十公尺，用條石依岩砌築，每塊條石重達五百多公斤，按中國古代天堂的模式，在城上建起了東、南、西、北四座石雕仿木結構的城樓，以象徵天門。可以說，明朝的統治者在此創造了一幅仙宮

湖北均縣武當山朝拜殿

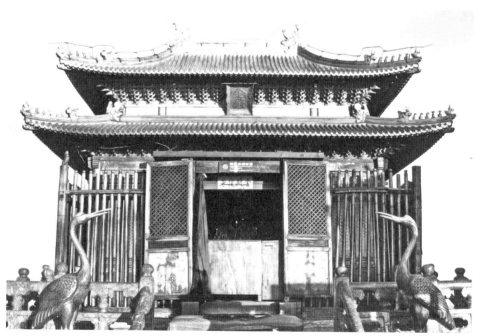

湖北均縣武當山銅殿

的圖景，皇帝們因此而感到與神仙更加接近了。

南岩位於武當山獨陽岩下，在去金頂的必經之路上。它是道教所說的真武得道飛升的「聖境」，是武當山三十六岩中風光最美的一處。南岩宮始建於元至元二十二年至元至大三年（一二八五至一三一〇年），明永樂十年（一四一二）擴建。現存建築二十一棟，建築面積三千五百零五平方公尺，占地九萬平方公尺，有天乙真慶宮石殿、兩儀殿、皇經堂、八封亭、龍虎殿、大碑亭和南天門建築物。天乙真慶宮石殿建於元至大三年（一三一〇）以前，是保存至今最早的石殿，梁、柱、門、窗等均以青石雕鑿而成。頂部前坡為單簷歇山式，後坡依岩作成懸山式，簷下斗拱是遼金建築斗拱的做法。殿外有龍頭香，長三公尺，寬僅〇‧三三公尺，橫空挑出，下臨深谷，龍頭上置一小香爐，令人歎為觀止。

南岩宮往下便到了紫霄宮，它位於武當山東南的展旗峰下，始建於北宋宣和年間（一一一九至一一二五年），是武當山八大宮觀中規模宏大、保存完整的道教建築之一。現存有建築二十九棟，建築面積六千八百五十四平方公尺。中軸線上有五級階地，由上而下分別是龍虎殿、碑亭、十方堂、紫

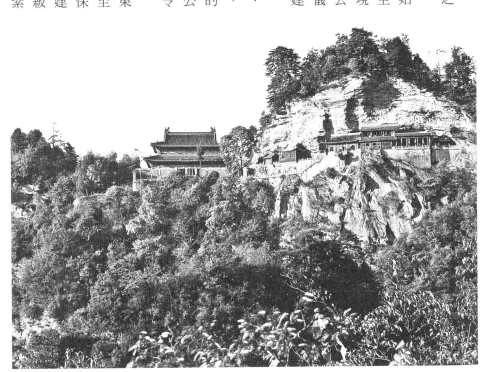

湖北均縣武當山南岩宮

霄殿、聖文母殿，兩側以配房等建築分隔為三進院落，構成一組鱗次櫛比、主次分明的建築群。

宮內的主體建築紫霄殿，是武當山最有代表性的木構建築，建在三層石台基之上，台基前正中及左右側均有踏道通向大殿的月台。大殿面闊、進深各五間，共有簷柱、金柱三十六根，排列有序。屋頂為重簷歇山頂，由三層崇台襯托，比例適度，外觀協調。上下簷、柱頭和斗拱保持明初以前的做法。殿後部建有刻工精緻的石須彌座神龕，供奉著明朝時即已存在的玉皇大帝的神像。紫霄殿的屋頂全部蓋孔雀藍藍琉璃瓦，正脊、垂脊和戧

湖北均縣武當山紫霄宮父母殿

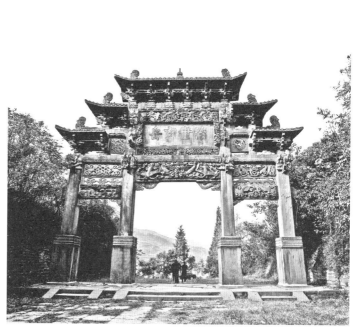

湖北均縣武當山玄岳門

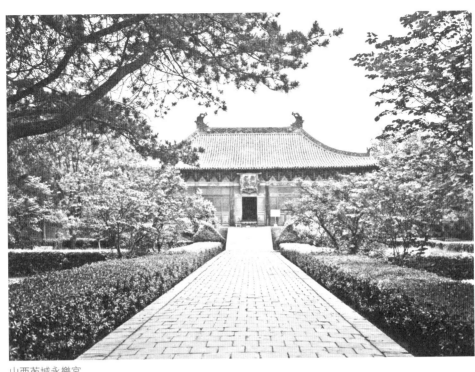

山西芮城永樂宮

脊等以黃、綠兩色為主鏤空雕花，裝飾豐富多彩而華麗，為其他宗教建築所少見。

紫霄宮再往下就到了太子坡。太子坡又名復真觀，現在基本還保持著當年規模。它始建於明永樂十年（一四一二），清康熙二十二年（一六八三）重修。現存建築二十棟，建築面積三千五百零五平方公尺，占地六萬平方公尺。中軸線上有照壁、梵帛爐、龍虎殿、大殿、太子殿等建築。左側道院建皇經堂、芷經閣、廟亭、齋房，隨著山勢重疊錯落。其中有一棟五雲樓，翼角立柱上架設十二根梁枋，交叉層疊，為大木建築中少見的結構，有「一柱十二梁」之稱。

除了上面所說的幾個宮觀，還有玄岳門、玉虛宮、磨針井等許多有名的宮觀，其數量之多、品質之高，充分說明了武當山皇家道場的地位。

山西芮城永樂宮

永樂宮是另一座有名的道教聖殿。它始建於元代，前後歷經一百一十年才建成。永樂宮的宮宇規模宏偉，布局疏朗。除山門外，中軸線上還排列著龍虎殿、三清殿、純陽殿、重陽殿等四座高大的元代殿宇，是中國古建築中的優秀遺產。

在建築總體布局上風格獨特，東西兩面不設配殿等附屬建築物，在建築結構上，吸收了宋代《營造法式》和遼、金時期的「減柱法」，具有極高的藝術價值。

三清殿，又叫做無極殿，是永樂宮的主殿，供奉著「太清、玉清、上清元始天尊」。殿內四壁上布滿了元代的壁畫，畫面上共有人物兩百八十六個，按對稱儀仗形式排列，以南牆的青龍、白虎星君為前導，分別畫出天帝、王母等二十八位主神。圍繞主神，二十八宿、十二宮辰等「天兵天將」在畫面上徐徐展開。整個畫面氣勢不凡，場面浩大，人物衣飾富於變化而線條流暢精美，具有極高的藝術價值。

純陽殿是為了供奉呂洞賓而建。純陽殿內的壁畫繪製了呂洞賓從誕生至「得道成仙」和「普度眾生遊戲人間」的神話連環畫故事。特別是純陽殿內對扇後壁的「鍾、呂談道圖」，是一幅人物描寫極為成功、情景相融的極為珍貴的壁畫。

重陽殿是為供奉道教全真派首領王重陽及其弟子「七真人」的殿宇。殿內採用連環畫形式描述了王重陽從降生到得道度化「七真人」成道的故事。

純陽殿、重陽殿內的壁畫，雖然描述的是呂洞賓、王重陽的故事，卻妙趣橫生地展示了封建社會中人們的活動。這些畫面，幾乎是一幅活生生的社會生活的縮影。畫中，流離失所的飢民，鬱鬱寡歡的廚夫、茶役、樂手，樸實善良的農民與大腹便便的宮廷貴族、帝王將相形成了非常鮮明的對比。

三、伊斯蘭教清真寺

創建於七世紀初的伊斯蘭教，約在唐代就已經自西亞傳入中國。由於伊斯蘭教的教義與儀典的需要，清真寺（或稱禮拜寺）的布置與佛寺、道觀有很大的區別。比如清真寺常建有召喚信徒禮拜的邦克樓或光塔（用於在夜間點燃燈火），以及供膜拜者淨身的浴室；殿內不放置偶像，僅設朝向聖地麥加、供參拜的神龕；建築常用磚或石料砌成拱券或穹窿；裝飾紋樣用《可蘭經》經文或植物與幾何形圖案等等。早期的清真寺（如建於唐代的廣州懷聖寺，元代重建的泉州清淨寺），在建築上仍保持了較多的外來影響。而建造較晚的清真寺（如建於西

福建泉州清淨寺

福建泉州清淨寺

清淨寺為中國現存最古老的阿拉伯建築風格的伊斯蘭教清真寺，位於泉州鯉城區塗門街中段，是全國重點文物保護單位。它創建於北宋大中祥符二年（一〇〇九年，回曆四〇〇年），西元一三〇九年由伊朗艾哈默德重修。寺是仿照敘利亞大馬士革伊斯蘭教禮拜堂的形式建築的，現存主要建築有大門樓、奉天壇和明善堂。寺內有明成祖於永樂五年（一四〇七）頒發保護清淨寺和伊斯蘭教的《敕諭》石刻一方，極為珍貴。

陝西西安化覺巷清真寺

化覺巷清真寺建於明初，時代較早，規模也相當大。全寺總面積為一·三萬平方公尺，建築面積約六千平方公尺，與其他清真寺不同的是，此清真寺的建築形式、基調是一派漢民族風格。寺院內有建於十七世紀初、高達九公尺的木結構大牌坊，琉璃瓦頂，翼角飛簷，精鏤細雕。寺廟共分為四進院落：第一進院的正中央就是大牌坊。經過五間樓後

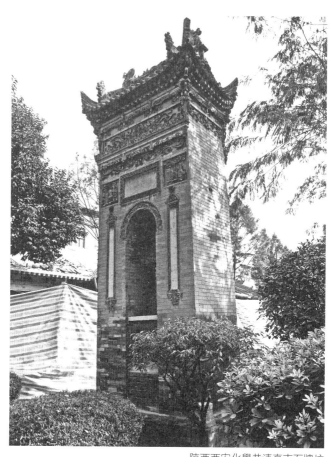

陝西西安化覺巷清真寺石牌坊

進入第二進院，中央又立有石牌坊一座，三門四柱，中楣匾鐫刻「天監在茲」，兩翼楣匾各為為「虔誠省禮」和「欽翼照事」。院內還有明代大書法家董其昌的書法真跡，其筆力飄逸，走筆遒勁，字形勻稱，堪稱中國書法的傑作。第四進院裡有面積約一千三百平方公尺的殿堂，可容納千餘人做禮拜，還有壁畫四百餘幅，書以阿拉伯文圖案，構圖各具千秋。

雖然其建築採用的是漢族民居的形式，不過寺院內的一切布置又是嚴格按照伊斯蘭教制度來的，比如殿內的雕刻藻飾、蔓草花紋裝飾都由阿拉伯文套雕組成。中國傳統建築和伊斯蘭建築藝術風格如此巧奪天工的結合，令人歎為觀止。

衣食住行，可是說是人類生存最基本的需求。要「住」，就要有「家」，從物質方面來說，「家」是一種供家庭使用的居住建築。因此，我們無論走到哪裡，都會發現居住建築的存在。民居建築就屬於居住建築，宮殿建築也屬於居住建築的範疇，但不屬於同一套體系。與宮殿建築相比，民居建築的規格較低，因而藝術表現更為素雅。

居住所需要的生活空間，包含室內活動空間和室外活動空間。室內活動離不開家具等室內陳設；室外活動則需要有院落和其他輔助設施。因此，家具陳設和院落等也是民居建築的重要組成部分。此外，人們還需要參與社會活動，而社會生活將若干住居聚集於一地，於是就形成了村落、城鎮乃至城市。住居的結構直接影響到村鎮及城市的選址及布局，村鎮的規劃同樣也影響著住居的發展。因此，我們要了解和認識民居建築的形成和發展，不僅要著眼於院落、房屋等民居建築本身，而且還要考慮到村鎮乃至城市的布局結構等因素。

大約在一萬年前，先祖們就創造出了能夠抵禦自然界侵害的住所。那時的住宅不過是在地上挖出一個洞穴，再在洞穴上搭出支架覆蓋起來，形成像帳篷一樣的居所。由於各個地區的氣候、地理環境的不同，經歷了漫長而曲折的發展過程後，各地的居所逐漸演化成了各種各樣的類型，呈現出豐富多姿、異彩紛呈的景象。

比如，在以天然洞穴為住居的基礎上產生的穴居，經過上萬年的發展，在河南、山西、陝西、甘肅、寧夏等廣闊的黃土地帶形成了富有特色的窯洞式住居。在巢居的基礎上發展起來的干欄式建築，成為廣西、貴州、雲南等亞熱帶地區少數民族所喜愛的住居。以木構架房屋為單體、用房屋或牆垣構成院落的庭院式住宅，雖然出現的年代稍晚，卻是中國傳統住宅中最主要、最常見的住居類型，廣泛分布於黃河、長江流域及邊遠地區，使用最多的是漢民族，滿族、白族等少數民族中也有使用。青藏高原地區，早在四千多年前就出現了用石

塊壘砌牆體的平頂住房，後來逐步發展成用土坯或石頭砌築、形似碉堡的「碉房」，是當地藏族同胞所喜愛的住居。中國的西北邊陲新疆是維吾爾族聚居的地方，當地流行的「阿以旺」式住宅是土木結構，密梁式平頂，房屋連成片，與漢民族傳統的木構架庭院式住宅迥然不同。生活在中國北方和西北地方廣闊草原上的蒙古族同胞，以放牧牛羊為生，逐水草而居，自古以來居住在便於拆裝運輸的可移動的蒙古包、「帳房」等游牧民族特有的住居中。東北林區及西南山區的多林木地區，有著豐富的林木資源，人們建造房屋不用土石，而是用木料平行向上層層疊置構成房屋四壁，建造成井幹式住居。明末清初以後，福建、廣東等地沿海居民大量出國謀生，在僑鄉地區出現了以傳統民居建築為基礎、吸收僑居國建築文化和藝術的僑鄉民居。近代的上海、武漢等地的近代街區內，出現了毗連建造、分戶使用的里弄民居，它們可以說是中國最早的現代住宅。

不僅民居的類型很多，每一類的民居本身又表現出了千差萬別。比如窯洞民居，根據其選址和建造方法的不同，可分為靠崖式、地坑式和拱券式三類，每類中又包含若干不同的形態。又如廣為游牧民族使用的帳幕式住居，在北方草原流行圓形的蒙古包，而在青藏高原則常見長方形的氈帳。再如干欄式建築，西雙版納傣族的竹樓是底層架空，而瑞麗傣族則將住居底層封閉。就使用最為廣泛的木構架庭院式住宅來說，北京的四合院，內院呈南北長方形，比例大小適中；在關中地區，內院南北狹長，廂房為單坡頂；東北地區的庭院一般為方形或橫長方形，河北及遼西一帶的房屋一般體量小，多為青灰背草泥平頂；山西一帶常見磚瓦到頂的樓房；江浙地區屋面較陡，直接在木椽上鋪以小青瓦；昆明一帶的「一顆印」式住宅地盤方整，且多為樓房；大理白族的住居雖是庭院式住宅，卻是別具一格的「三坊一照壁」、「四合五天井」。由此可見，中國的民居建築真可謂千姿百態。

除了姿態各異，各地民居在建築的細部處理上也各有特色，如門窗的大小、室內外裝飾、色彩的運用等。即使是同一地區的同類型民居建築，也常常表現出因村而異、因宅而異的細部特徵，正所謂「百里不同風，十里不同俗」。因此，當人們談論到中國的民居建築時，似乎都知道幾種，但全國究竟有多少種民居建築，又似乎誰也說不清。不過，以建築的結構和空間布局為基礎，結合地域分布、使用範圍、民族差異、文化背景和建築特色來進行考察的話，還是可以舉出以下十五種作為中國民居建築的代表，即北京的四合院、朝鮮族民

普通民居

居、蒙古包、維吾爾族住宅、窯洞式民居、徽
派民居、蘇杭水鄉民居、客家土樓、僑鄉民
居、上海石庫門里弄民居、「一顆印」式住
宅、白族民居、傣族竹樓、西南山區木楞房和
藏族碉房等。

一、特色民居

北京四合院

在上面所說的民居類型中，北京四合院可
以說是漢族地區傳統民居的代表。也許是因為
接近皇城的緣故，它也採用與宮殿建築類似的
中軸對稱的布局。北京四合院雖是中國封建社
會宗法觀念和家庭制度在居住建築上的具體表
現，但庭院方闊，尺度合宜，寧靜親切，花木
井然，是十分理想的室外生活空間。華北、東
北地區的民居大多是這種寬敞的庭院。

北京四合院有著十分固定的形式。進大
門後首先看到的是一面影壁，影壁之後才是
第一道院子。院南面有一排朝北的房屋，叫做
倒座，通常作為書塾，或者是給賓客和男僕居

住，有時也用作雜間。自此向前，經過第二道門（或為屏門，或為垂花門）進到正院。這第二道門是四合院中裝飾得最華麗的一道門，也是由外院進到正院的分界門。正院裡，小巧的垂花門和它前面配置的荷花缸、盆花等，構成了一幅有趣的庭院圖景。南向的北房是正房，房屋的開間進深都較大，台基較高，圍繞成一個規整的院落，構成整個四合院的核心空間。過了正房向後，就是後院。後院的空間比較次要，有一排坐北朝南的較為矮小的房屋，叫做後罩房，多為女傭人居住，或為庫房、雜間。四合院裡的綠化也很講究，各重院落中，都配置有花草樹木、荷花缸、金魚池和盆景等，生意盎然。

根據房屋主人政治地位的不同，四合院的形制會有所差異。如果屋主的地位較低，是絕對不能建造不符合自己身分的四合院的。這種地位上的差距，單單從入口的大門上就可以反映出來。四合院的大門有許多種形式，其中等級最高的是廣亮大門，它的寬相當於屋子的一間，門在房屋正脊的下方，磚牆和木門的做工都很講究，一般只有京城的文武百官和貴族富商才能使用這種門。比廣亮大門等級略低的是金柱大門，其他還有蠻子門和如意門。要判斷大門等級的高低，可以通過門扇在大門裡的位置來區分，門扇的位置越靠外，等級越低。普通老百姓居住的四合院甚至不用獨立的房屋做門，只在院牆上開出門洞，安上簡單的門罩，這種門叫做隨牆門，等級最低。

在北京東城區東華門有一條金魚胡同，裡面有一座達官顯貴的四合院，叫做「那家花園」。主人那桐曾經是清末時的軍機大臣，宅子比起普通人家的四合院來也是大了許多。不過，由於基地本身受到的限制，那宅並沒有像一般的四合院一樣一進一進地向縱深發展，而是向左右逐漸擴展成了一個很大的宅邸，東接金魚胡同東口，西到現在台灣飯店的東牆，整整有半條胡同之長，南北則貫通金魚胡同與西堂子胡同。其宅邸在金魚胡同開了五座廣亮大門，由此可見主人當年的地位與財富。

金魚胡同二號是「那家花園」的正院，是那桐及其眷屬的住宅，院落共有四進，大門內懸有「太史第」和「鄉舉重逢」的匾額。三號院的布局比較別致，根據張壽崇的回憶，三號院「是一座很具格局的院落，西大院一進門有一排順街南房，進了垂花門，兩邊抄手遊廊，三間帶廊北房、東西耳房。這種布局使院子顯得特別敞

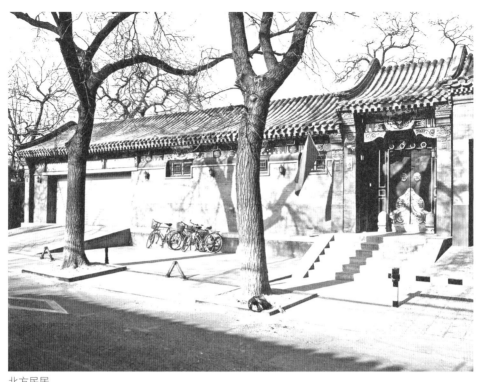

北方民居

亮。跨院還有些群房，其西邊有三大間前後帶廊灰磚紅瓦楞頂的洋式房子，是一個大自然間。過去室內擺放西式餐桌等，附有西式廚房」。一號門內是一座花園，園內堆土疊石為山，掘地注水為池，建有爬山遊廊和亭台樓榭。其中「吟秋館」上書一幅楹聯：「有山可觀水可聽，於室得靜亭得閒」；「翠籟亭」的楹聯是「嫩寒庭院初來燕，楊柳池塘欲上魚」，都顯示了當年主人的閒情雅致。

在北京，有名的四合院還有茅盾故居、魯迅故居等。它們在形制上就是一般的四合院，但是因為居住的人不同，使這些四合院具有了特殊的歷史意義。近年來，由於北京市的飛速發展，四合院也在慢慢地減少。不過政府也已經意識到了這個問題，開始加強對四合院的保護。

窯洞

在北方黃河中上游地區窯洞式住宅較多，比如陝西、甘肅、河南、山西等黃土地區，當地居民在天然土壁內開鑿橫洞，並常將數洞相連，在洞內加砌磚石，建造窯洞。窯洞防火，

窯洞之一

窯洞之二

防噪音，冬暖夏涼，節省土地，經濟省工，將自然圖景和生活圖景有機結合，是因地制宜的完美建築形式，滲透著人們對黃土地的熱愛和眷戀。

窯洞可以分為三種形式，第一種是靠崖式岩洞，也稱為崖窯，也就是在山崖上開鑿出窯洞來。第二種是下沉式窯洞，也叫做地窯。這種窯洞是先在地上挖出一個方形的地坑，然後再從地坑的四壁挖出窯洞，圍合成四合院的形式。人站在地面上時，只能看見窯院裡的樹梢，不能看見房屋，十分有趣。第三種是獨立式窯洞，也叫做箍窯。它是一種掩土的拱形房屋，有土坯拱窯洞和磚拱、石拱窯洞兩種。箍窯相對於崖窯和地窯來說更為自由，同時又保留了窯洞的優點。

建築小學堂

垂花門：中國古代建築門的一種形式，特點是簷柱不落地，懸在中柱穿枋上，下刻花瓣連珠等華麗木雕，屋頂用勾連搭，多用於北京四合院的第二道門。

抄手遊廊：四合院中包抄垂花門、正房、廂房的連廊。

倒座：北方地區院落式住宅中，主要中線上與正房相對的屋，坐南朝北的附屬性房間。

耳房：北方地區院落式住宅中，正房兩側較為低矮的房間。

露地：北方地區院落式住宅中，正方兩側的耳房與廂房、山牆和院牆所組成的窄小空間。

位於陝西省米脂縣城東十五公里橋河岔鄉劉家峁村的姜氏莊園是中國最大的城堡式窯洞莊園，陝北大財主姜耀祖於清光緒年間投資歷時十六年親自監修，終於成就了這棟占地四十餘畝的大型府第。莊園占據了整個山頭，由山腳至山頂分三部分：第一層是下院，由塊石墨砌高達九‧五公尺的寨牆，上部還砌築女兒牆，如同城垣一般堅不可摧。沿第一層西南側道路穿洞門就到達了第二層中院。院西南還有一堵寨

窯洞之三

北方民居

牆將莊園圍住，並留有通向後山的門洞，牆正中建門樓。沿石級踏步到第三層上院，就到了主宅的部分，坐東北向西南，正面一線五孔石窯，兩側分置對稱雙院。莊園的後側設置了一道寨城，可以通向後山。整個建築設計奇妙，工藝精湛，布局合理，渾然一體，充分顯示了先民高超的建築工藝，是漢民族建築的瑰寶之一。

天井式民居

南方的住宅雖然有著四合院的形式，但是由於圍合出來的庭院空間較小，因此習慣稱之為天井式民居。天井式民居在各地也有著不同的表現形式，其中最為有名的莫過於江南的古鎮。

位於浙江嘉興桐鄉的烏鎮，已經擁有了六千多年的悠久歷史。地處江南水鄉之中的烏鎮，因為豐富的水網而具有獨特的美。與中原地區的集鎮不同，烏鎮以水為市，以岸為街，水面上由一座座古橋相連，充滿了濃郁的水鄉風情。水中不時有烏篷船「咿呀」往返；岸邊店鋪林立，叫賣聲不絕於耳。

岸邊的民居比起北方的四合院來，排布得更為緊湊。建築有三合院和四合院等多種形式，天井較

江南水鄉民居之一

江南民居正面

江南水鄉民居之二

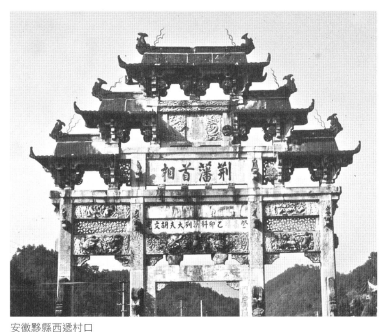

安徽黟縣西遞村口

小，而建築往往又是兩層，因此天井中往往不會有大量的光照，在夏日裡也不至於特別炎熱。住宅的面河與面街的一層部分都用來做商鋪，二層才是居住的部分。

與烏鎮相似的小鎮還有南潯、西塘、同里、角直、周莊，它們合稱為江南六大古鎮，充分代表了江浙水鄉秀麗淡雅的建築藝術。

徽州民居也是南方天井式民居中重要的一支，其中最著名的莫過於西遞與宏村，它們都位於安徽省黟縣。西遞四面環山，兩條溪流從村北、村東流經村落，然後在村南匯聚，在它們匯聚的地方，村民們架起了一座橋，名為「會源橋」。村落中一條縱向的街道和兩條沿溪的道路是最主要的道路。所有街巷均以黟縣青石鋪地。村中古建築多為木結構磚牆，牆壁粉飾成白色，遠遠望去，宛如一幅曼妙的水墨畫。建築上的木雕、石雕、磚雕豐富多彩，可以說是中國徽派建築藝術的典型代表。

宏村位於黟縣縣城東北十公里處，始建於南宋紹興元年（一一三一），村落面積約十九公頃，現存明清時期古建築一百三十七幢。宏村最有特色的地方在於它的整體規劃。從高處看整個村莊，就像一頭斜臥在山前溪邊的青牛，村中半月形的池塘稱為「牛胃」，一條四百餘公尺長的溪水盤繞在「牛腹」內，被稱作「牛腸」，

普通民居之二

天井

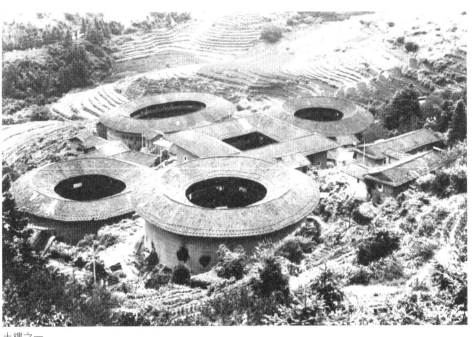

土樓之一

村西溪水上架起四座木橋，作為「牛腳」。這種別出心裁的村落水系設計，不僅提供了村落的各種生活和消防用水，改善了村落的小氣候，還塑造了一個柔和秀美的村落形象。

在雲南有一種特殊的天井式民居，叫做「一顆印」住宅。之所以這樣稱呼，是因為這種住宅的外觀很方整，就像一顆印章一樣。居住在當地的漢、彝先民共同創造了「一顆印」住宅，它的平面近乎正方形，正房三間兩層，兩廂為耳房，組成四合院，中間為一小天井，間廊又稱倒座，進深為八尺，所以又叫「倒八尺」。主房的屋頂稍高，為雙坡硬山式。廂房屋頂為不對稱的硬山式，分長短坡，長坡向內院，院內各層屋面均不互相交接。整個建築的外牆封閉，僅在二樓開有一兩個小窗。現在，「一顆印」住宅也面臨著消失的危險。

土樓

在閩南、粵北和桂北有一種較為特殊的居住建築，叫做「土樓」，是客家人聚居的大型集團住宅，其平面有圓有方，由中心部位的單層建築廳堂和周圍的四、五層樓房組成，防禦性很強。在中國的傳統住宅中，位於中國東南沿海的福建省龍岩市的永定客家土樓獨具特

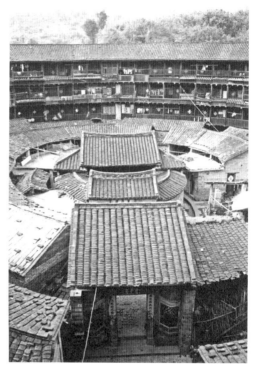

色，有方形、圓形、八角形和橢圓形等形狀的土樓共八千餘座，規模大，造型美，既科學實用，又有特色，構成了一個奇妙的民居世界。

永定振成樓是圓樓中最為富麗堂皇的一座，建於一九一二年，按八卦圖結構建造，卦與卦之間設有防火牆。土樓分為內外兩層，內環還有中心大廳、花園、學堂等，雕梁畫棟，裝飾秀麗，古樸典雅；外圈則用於居住，共四層高，每層四十八間。一九八六年四月，在美國洛杉磯舉辦的世界建築模型展覽會上，振成樓與雍和宮、長城並列為中國三大建築。

土樓之二

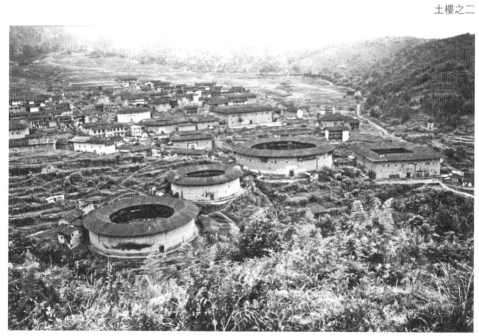

土樓之三

茅草屋頂民居

永定遺經樓是高度最高的土樓，建於清咸豐元年（一八五一）。主樓高十七公尺，五層，共有房間兩百六十七間，五十一個大小廳堂。主樓左右兩端分別垂直連著一座四層的樓房，並與平行於主樓的四層前樓緊緊相接，圍成一個巨大的方樓，裡面又有一組方形的建築，形成一個獨特的「回」字形平面，真是「門中有門，樓中有樓，重重疊疊」，當地人都稱它為「大樓廈」。

除此之外，還有宮殿式土樓奎聚樓、府第式土樓福裕樓，以及現存最早的土樓馥馨樓等，它們共同組成了令人驚奇的土樓世界。

傣家竹樓

中國少數民族地區的居住建築也很多樣，其中以雲南傣族的竹樓最有特色，是一種干欄式住宅。所謂干欄式，就是用竹、木柱子將建築架起來，使之高於地面。這樣做的好處是可以隔離地面的潮氣，同時可以減少在建造過程中對地面的處理。

竹樓的平面呈方形，架空的底層不用牆壁分割，主要用來飼養牲畜和堆放雜物，樓上有堂屋和臥室，堂屋設火塘，是燒茶做飯和家人團聚的地方，因此是十分重要的，；屋外有開敞的前廊和曬台，是竹樓不

干欄式住宅

可缺少的部分。由於竹樓在建造過程中受到了許多限制，比如不能超過村裡的佛寺中佛像的高度，普通老百姓的住宅上下樓層之間甚至不能用通長的木料，這就影響了竹樓在技術上的發展，使得大量竹樓民居不可能保持很長的壽命。

二、歷史古城

除了單個的居住建築之外，中國還有保存較完好的古城，這些古城內均有大量的古代民居。其中，山西平遙古城和雲南麗江古城均在一九九八年被列入《世界遺產名錄》。

平遙古城至今已有兩千七百多年的歷史，是現存最為完整的明清古縣城。它始建於西元前八二七年至前七八二年間的周宣王時期，而現在看到的古城，是明洪武三年（一三七〇）進行擴建後的模樣，充分保持著明朝時中原地區古縣城的風味。

迄今為止，古城的城牆、街道、民居、店鋪、廟宇等建築仍然基本完好，原來的形式和格局大體未動，因此在古城內行走，就彷彿是走進了一座大型的歷史博物館。城牆的平面呈方形，形如龜狀，共有六座城門，南北各一，東西各二。城池南門為烏龜的頭

山西平遙古城

雲南麗江古城之一

雲南麗江古城之二

雲南麗江古城（局部）

部，門外兩眼水井象徵龜的雙目。北城門為烏龜的尾部，是全城的最低處，城內所有積水都要經此流出。

城池東西四座甕城，雙雙相對，上西門、下西門、上東門的甕城城門均向南開，形似龜爪前伸，唯下東門甕城的外城門徑直向東開，據說是造城時恐怕烏龜爬走，將其左腿拉直，拴在距城二十里的麓台上。這個傳說折射出古人對烏龜的崇拜之情，它凝示著希冀借龜神之力，使平遙古城堅如磐石、金湯永固、安然無恙、永世長存的深刻含意。

始建於南宋的麗江古城則是融合納西民族傳統建築及外來建築特色的唯一城鎮。它未受中原城市建築

禮制的影響，城中道路網不規則，沒有森嚴的城牆。黑龍潭是古城的主要水源，潭水分為條條細流入牆繞戶，形成水網，古城內隨處可見河渠流水淙淙，河畔垂柳拂水。水系上修建有橋梁三百五十四座，形制多種多樣，較著名的有鎖翠橋、大石橋、萬千橋、南門橋、馬鞍橋、仁壽橋等。沿著水岸是光滑潔淨的青石板路、完全手工建造的土木結構的房屋。位於古城中心的四方街是麗江古城的中心，可以說是古鎮中的小廣場。這裡歷來是集市中心，每日萬頭攢動，熱鬧非常。

在中國五千年的歷史長河裡，形成的民居和古城形式遠遠不止以上這幾種形式，限於篇幅，只能擷取幾朵英華，起一個拋磚引玉的作用。

建築小學堂

碉房：西藏、四川一帶在地形陡峭處採取分層的辦法修築的樓房，外觀似碉堡，故稱碉房。

阿以旺：本是新疆維吾爾族住宅中帶天窗的大廳，後成為這種帶外廊平頂的土木建築形式的代名詞。

三坊一照壁：雲南白族民居中最主要的布局形式，三坊是三座兩層三開間的房子，分別構成主房和兩邊廂房；一照壁就是一影壁牆，將院子的剩下一面圍合，中間是個大天井。建築形式完整。

河川是孕育人類的搖籃，在歷史的長河中，古人建造了數以萬計的橋梁，它們成為文明的重要組成部分，

也是十分珍貴的建築遺產。

中國古代輝煌的橋梁成就在東西方橋梁史中都占有崇高地位，為世人公認。中國古代的橋梁建設始於殷

商、西周，發展於戰國、秦漢，鼎盛於南北朝、宋朝。其中主要包括浮橋、梁橋、索橋、拱橋四大類型。拱橋

如果以材料劃分又可分為石拱橋與木拱橋。從距今一千四百多年的河北趙州橋到距今四百多年的頤和園玉帶

橋，從〈清明上河圖〉中的虹橋到揚州瘦西湖著名的五亭橋，無不顯示出中國古人的智慧和氣度。

一、浮橋

浮橋在古時被稱為舟橋，它用船舟代替橋墩，屬於臨時性橋梁。由於架設簡便，成橋迅速，在軍事上常被

應用，因此又被稱為「戰橋」。

中國建造浮橋的歷史十分悠久，《詩經》中記敘了周文王為娶妻而在渭水上架起的第一座浮橋，距今已有

三千來年，比古希臘歷史學家所記錄的波斯王大流士侵入希臘時在博斯普魯斯海峽所建造的浮橋還早五百年。

據後人考證，浮橋彼時只有天子才能使用，用畢就要立即撤除，但在戰國時期，「禮崩樂壞」，這種規矩也就

廢除了。

到漢唐時期，浮橋的應用日益普遍，此後千百年中建造了難以數計的浮橋。許多地區在建造永久性的橋梁

以前，總要先造浮橋，以便摸索、了解水情，然後再建造合適的永久性橋梁。據粗略統計，僅在長江和黃河上

就曾架設過近二十座大型浮橋，其中大部分屬軍用。

西元前五四一年，秦景公的母弟因自己所儲存的財物過多，怕被景公殺害，就在今山西臨晉附近的黃河上架起浮橋，帶了「車重千乘」的財富逃往晉國，這可以算是第一座黃河大橋。第一座長江大橋則是建於西元三十五年光武帝與四川割據勢力公孫述的作戰中。公孫述在今湖北宜都荊門和宜昌虎牙之間利用險要的地勢架起一座浮橋，取名「江官浮橋」，以斷絕劉秀的水路交通，後被東漢水師利用風勢燒毀。而第一次用鐵鍊連接船隻架成的浮橋是隋大業元年（六〇五）在洛水上建成的天津橋。

浮橋一般是用幾十或幾百隻船艦（或者木筏、竹筏、皮筏）代替橋墩，橫排於河中，以船身做橋墩，上鋪梁板做橋面。舟船或者繫固於由棕、麻、竹、鐵製成的纜索上，或者用鐵錨、銅錨、石錨固定於江底以及兩岸，或者索錨兼用。由於江河水位的起落對浮橋的影響很大，因此必須做到隨時可以調節，中小河流一般用跳板來調節，大河則用棧橋；對年水位落差大的季節性河流，則採用拆卸或增裝船節的方法。宋朝唐仲友在浙江臨海修建浮橋時，由於臨海距離東海很近，潮汐使得水面在一天內的漲落就達到數公尺。為了採取正確的處理方式，他在建橋前先製成一比一百的模型在水池中試驗，然後才開始正式建造，修建時一端固定於河岸，另一端用可隨水位上下而升降橋面的多孔棧橋來銜接浮橋與河岸。這種浮橋的原理與形式已經和現代浮橋相差無幾了。

江西贛州古浮橋

古時地處交通要衝的浮橋也多具軍事作用。如明洪武初年在今蘭州皋蘭縣西北建成的鎮遠黃河浮橋，一直是西北的要衝。明馬文升曾上言道：「陝西之路可通西涼者，惟蘭州浮橋一座，敵若據此橋，則河西隔絕，餉援難矣。」也就是說鎮遠浮橋一旦失守，甘肅河西走廊等大片領土就會喪失。因此，歷代王朝對重要的浮橋，除雇工維修管理外，還派兵守護。如清朝在東北的遼河、渾河、太子河、大小凌河等河流上的浮橋都屬水師管轄，派了幾十名水手守護。對黃河、長江上的浮橋，州府官員還要經常向朝廷呈報情況。宋朝皇帝主張獎勵維護浮橋有功者，懲罰防護不力而被水沖毀者。宋大觀三年（一一〇九）徽宗曾下詔規定，使橋毀壞的將官要判刑二年，發配一千里，對浮橋不修理者要打一百板子，由此可見浮橋所具有的戰略意義。

二、梁橋

梁橋又稱平橋、跨空梁橋，是以橋墩來支撐起橫梁，並在梁上平鋪橋面的橋。無論古代還是現代，這種橋都極為普遍。古代的梁橋出現得比較早，有木、石或木石混合等形式。《史記》中曾記載著這樣一個故事，一名叫尾生的青年與戀人相約梁橋之下，可是女子沒來，大水卻來了，尾生一直堅持等待，最後抱柱而死。據記載，殷商時候已經有梁橋，漢唐時長安的渭橋、灞橋就是有名的梁橋。唐代著名詩人溫庭筠詩句「雞聲茅店月，人跡板橋霜」中的「板橋」應該也是一座簡易的梁橋。

梁橋現存的實例比較多，比如福建的洛陽橋，最早的跨海梁式大石橋。由宋代泉州太守蔡襄主持建橋工程，從北宋皇祐四年（一〇五二）至嘉祐四年（一〇五九），前後歷時七年之久，耗銀一千四百萬兩，才建成了這座跨江接海的大石橋。橋全部用花崗岩石砌築而成，橋兩旁還立有武士造像，規模巨大，工藝技術高超。建橋九百餘年以來，先後修復十七次。現在橋長七百三十一・二九公尺、寬四・五公尺、高七・三公尺，有四十四座船形橋墩、六百四十五個扶欄、一百零四隻石獅、一座石亭、七座石塔。它所使用的筏型基礎在世界橋梁史上都屬首例。橋中亭的附近歷代碑刻林立，著名的宋碑《萬安橋記》立於橋南有蔡襄祠，著名的宋碑《萬安橋記》立於橋北有昭惠廟、真身庵遺址；橋南有蔡襄祠，著名的宋碑《萬安橋記》立於有「萬古安瀾」等宋代摩崖石刻；橋北有昭惠廟、真身庵遺址；

福建泉州萬安橋

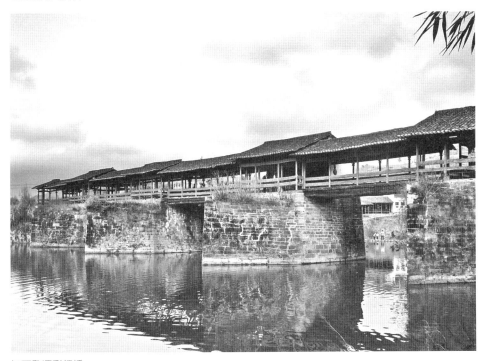

江西婺源彩虹橋

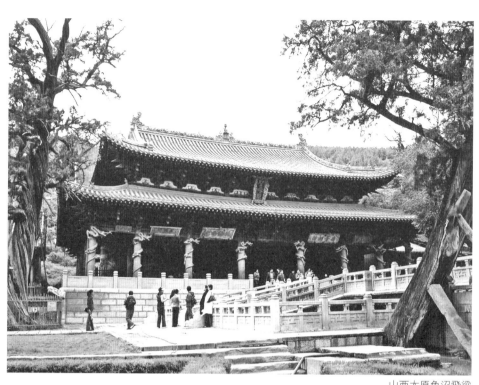

山西太原魚沼飛梁

祠內，被譽為書法、記文、雕刻的「三絕」。

在古鎮婺源有一種頗有特色的橋——廊橋。

所謂廊橋就是一種帶頂的橋，這種橋不僅造型優美，還可以在雨天裡供行人歇腳。宋代建造的古橋「彩虹橋」是婺源廊橋的代表作。這座橋的取名取自唐詩「兩水夾明鏡，雙橋落彩虹」。橋長一百四十公尺，橋面寬三公尺多，四墩五孔，由十一座廊亭組成，廊亭中有石桌石凳。彩虹橋周圍青山如黛，碧水澄清，坐在橋上稍事停留，瀏覽四周風光，讓人深深體會到婺源之美。

魚沼飛梁位於山西省太原市區西南的晉祠聖母殿前，是一座精緻的古橋，與聖母殿同建於北宋，為中國現存古橋梁中此類的孤例。古人以圓者為池，方者為沼。因沼中原為晉水第二大源頭，流量甚大，游魚甚多，所以取名魚沼。沼內立三十四根小八角形石柱，柱頂架斗拱和枕梁，承托著十字形的橋面。橋的東西向連接聖母殿與獻殿；南北斜至岸邊，與地面平行。整個造型猶如展翅欲飛的大鳥，因此被稱為「飛梁」。

安平橋位於福建省晉江市的安海鎮，安海古稱安平，橋因此得名，因橋長五里，又稱之為「五里橋」。它是用花崗岩和沙石構築的梁式石

福建晉江安平橋

橋，橫跨晉江安海和南安水頭兩重鎮的海灘。始建於南宋紹興八年（一一三八），前後歷經十三年建成，明清兩代均有修繕。目前橋全長為兩千零七十公尺，有「天下無橋長此橋」的美譽。橋面以巨型石板鋪架，兩側設有欄杆。橋墩用長條石和方形石橫縱疊砌築法，有四方形、單邊船形、雙邊船形三種形式，狀如長虹。長橋的兩旁，有石塔和石雕佛像，其欄杆柱頭雕刻著雌雄石獅與護橋將軍石像。整座橋上面的東、西、中部分別設有五座涼亭，以供人休息，並雕有菩薩像。兩邊水中建有對稱方形石塔四座，圓形窣堵波（塔）一座，塔身雕刻佛祖，面相豐滿慈善。中亭有兩位護橋將軍，高一·五九至一·六八公尺，頭戴盔，身穿甲，手執劍，是宋代石雕中的精華。

東關橋又稱「通仙橋」，位於福建省永春縣東關鎮東美村的湖洋溪上。這裡歷來是交通要衝，為閩中、閩南往返的必經之地。東關橋始建於南宋紹興十五年（一一四五），是閩南絕無僅有的長廊屋蓋梁式橋，全長八十五公尺，寬五公尺，共四墩五孔二台，橋基採用「睡木沉基」，船形橋墩以上部分為木材構造，技藝精湛、構造

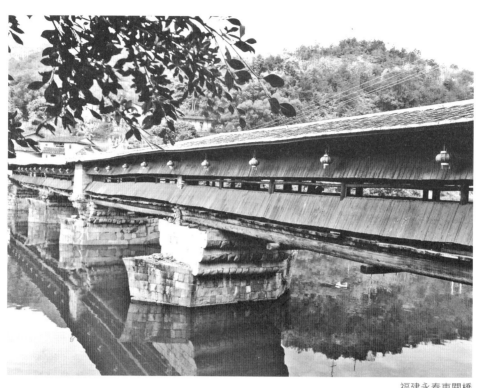

福建永春東關橋

奇特。

在廣東省潮安縣潮州鎮東有一座廣濟橋，又名湘子橋，橫跨韓江。它始建於南宋乾道六年（一一七〇），潮州知軍州事曾汪主持建西橋墩，於寶慶二年（一一二六）完成。紹熙元年（一一九〇），知軍州事沈崇禹主持建東橋墩，到開禧二年（一二〇六）完成。全橋歷時五十七年建成，全長五百一十五公尺，分東西兩段共十八墩，中間一段寬約百公尺，因水流湍急，未能架橋，只用小船擺渡，當時稱濟州橋。明宣德十年（一四三五）重修，又建一墩，並增建五墩，稱廣濟橋。正德年間，又增建一墩，總共二十四墩。橋墩都用花崗岩石塊砌成，中段用十八艘梭船連成浮橋，能開能合，當大船、木排通過時，可以將浮橋中的浮船解開，讓船隻、木排通過，然後再將浮船歸回原處。這是中國也是世界上最早的一座開關活動式大石橋。廣濟橋上有望樓，為中國橋梁史上僅有的一個案例。

八字橋位於紹興城區，始建於南宋嘉泰年間（一二〇一至一二〇四年）。這座橋的奇妙之處在於，它正處在三河四路的交叉點上，

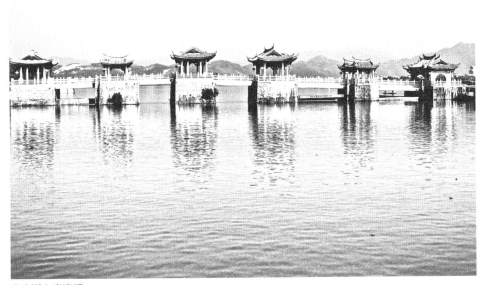

廣東潮安廣濟橋

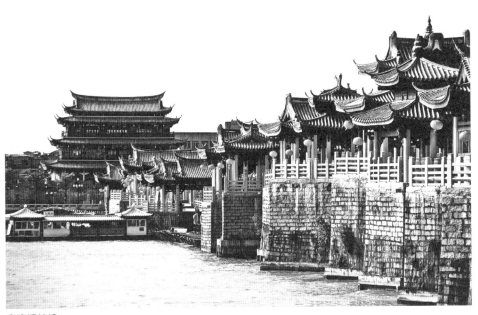

廣濟橋望樓

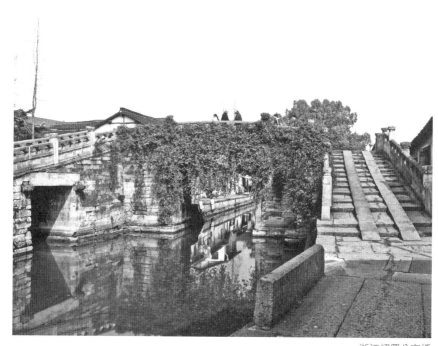

浙江紹興八字橋

於是便在三個方向上落坡，其中兩個落坡下還設有橋洞，解決了複雜的交通問題，堪稱是中國最早的立交橋。

建於明洪武年間（一三六八至一三九八年）的龍腦橋位於四川省瀘州市瀘縣大田鄉龍華村的九曲河上。橋為東西走向，長五十四公尺，寬一‧九公尺，高五‧三公尺，共有十四墩、十三孔。橋的布局非常奇特，中部八座橋墩分別以巨石雕鑿成吉祥走獸，計有四龍、二麒麟、一象、一獅。雕龍造型別致、口中銜「寶珠」，完全鏤空，可用手撥動「寶珠」。風起時，龍鼻能夠發出響聲；象鼻捲曲，長牙上伸、胖身下垂，神態自若，給人以安詳、寧靜之感；雄獅、麒麟也是栩栩如生，各具特色。龍腦橋的另外一個特色，是全橋既未用榫卯銜接，也未用黏接物填縫，全靠各構件本身相互疊砌承托，在建築技術上具有較高的價值，是中國古代橋梁中的罕見之作。

程陽橋又叫永濟橋、程陽風雨橋等，位於廣西北部的砟林溪馬安寨林溪河上。始建於一九一二年，歷時十二年才建成。整座橋長七十七‧六公尺，寬三‧七五公尺，高二十公尺，橋下部分為青料石壘砌的二台三墩，橋墩為六面柱體，尖角朝向河的上下游；橋面是木製的，上面建有十九間橋廊，還有五座塔閣式

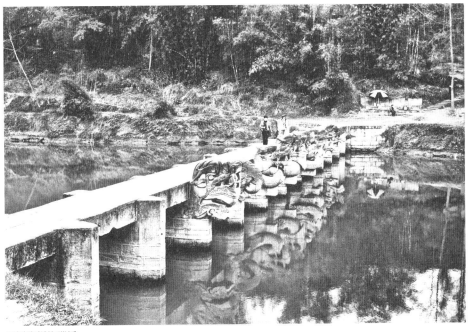

四川瀘州龍腦橋

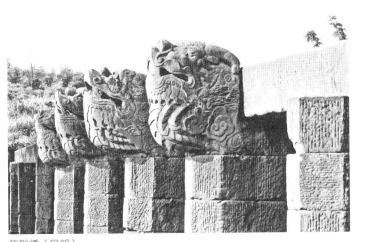

龍腦橋（局部）

橋亭，飛簷高翹，猶如羽翼舒展；壁柱、瓦簷、雕花刻畫無一不是富麗堂皇。整座橋梁不用一釘一鉚，全部以榫銜接。橋上設有長凳供人憩息閒談。程陽橋是侗寨風雨橋的代表作，是目前保存最好、規模最大的風雨橋，也是中國木建築中的藝術珍品。

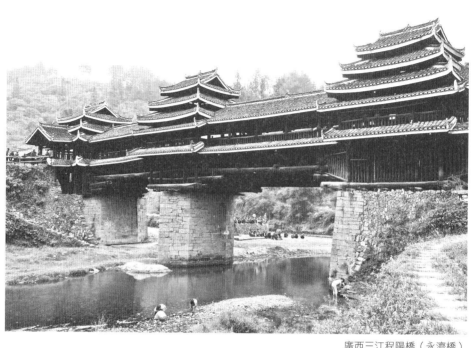

廣西三江程陽橋（永濟橋）

三、索橋

中國四川、雲南、西藏等省、自治區，常用抗拉性比較好的材料如藤、竹、皮繩等絞成拉索，或鍛鐵成鍊，建造索橋。特別是雲南，當地凡用「笮」作地名和水名的必有索橋。而四川的茂州（今茂縣）古時稱為繩州，因那裡的峽谷之中「以繩為橋」（《太平寰宇記》）。徐霞客稱拱橋「拱而中高」，索橋「中懸及下」，這正是對橋體本身結構性能的形象表述。

中國古代索橋形式很多，基本上有六種類型：

單索溜筒橋，雙索雙向溜筒橋，上下雙索步道橋，V形截面雙索或三索步道橋，並列多索步馬橋，多索網狀橋。

溜筒橋的構造相當簡單，是把人和貨物（甚至牛馬）懸在索上，溜放過江。現在峽谷兩邊的村落之間仍有許多這樣的索橋。

V形橋吊起索鍊形成斜面，兩側吊索共同吊起中間的步道木板或步道索。它是一個典型的空間結構，與近代斜面吊索管道橋十分相似。

並列多索步橋則是在索上橫鋪木板，可走人馬，兩側還有保證安全的欄杆索。

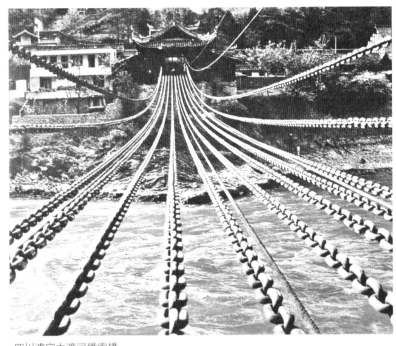

四川瀘定大渡河鐵索橋

四川灌縣珠浦橋建造年代很早，在宋太宗淳化元年（九九○）便有了記載。這是一座多孔連續並列多索的竹索橋。因歷代改弦更張，所以橋址有所移動，橋跨和橋長也有變化。當年橋最長的時候是三百三十公尺，最大跨長六十一公尺。因竹索易朽，現在已經改成鋼絲繩，但是仍盡量維持古橋的外形。

四川瀘定大渡河鐵索橋是現存古代鐵索橋中製作最精良的一座。橋始建於清代康熙四十四年（一七○五），次年完成。橋淨跨長約一百零三公尺，每根鐵鍊長約一百二十七公尺，橋寬二‧八公尺，共九根底鍊，底鍊上橫鋪木板，縱鋪走道板。兩側各有兩根欄杆鐵鍊。兩岸砌石橋台以錨定鐵鍊，橋台上建有橋屋。當年還在左岸鑄鐵犀一頭，右岸鑄鐵蜈蚣一條，目的是用來鎮壓「水妖」。橋位於川藏要道，當年紅軍搶占瀘定橋，使它具有了特殊的歷史價值。

四、拱橋

　　中國的拱橋始於東漢中後期，已有一千八百餘年的歷史，比古羅馬大約晚幾百年。它是由伸臂木

石梁橋、撐架橋等逐步發展而成的。在形成和發展過程中又受到墓拱、水管、城門等建築形式的影響。因為拱橋的主要承重構件的外形都是曲的，所以古時又常稱之為曲橋。在古文獻中，還用「囷」、「竂」、「竇」、「甕」等字來表示拱。

中國建造的拱橋形式與造型非常豐富，有駝峰突起的陡拱，有宛如皎月的坦拱，有玉帶浮水的纖道多孔拱橋，也有長虹臥波、形成自然縱坡的長拱橋；拱肩上有敞開的（現稱空腹拱）和不敞開的（現稱實腹拱）；拱形有半圓形、多邊形、圓弧形、橢圓形、拋物線形、蛋形、馬蹄形和尖拱形。孔數上有單孔與多孔，多孔以奇數為多，偶數較少，一般是中孔最大，兩邊孔徑依次按比例遞減。橋墩輕巧，和橋孔搭配適宜，協調勻稱，自然落坡既便於行人上下，又利於各類船隻的航運。有的橋孔多達數十孔，甚至超過百孔，如一九七九年發現的徐州景國橋，就有一百零四孔。多跨拱橋又分為固端拱和連續拱，固端拱採用厚大橋墩，在華北、西南、華中、華東等地都可見到，連續拱則只見於江南水鄉。按建拱的材料還可以分為石拱、木拱、磚拱、竹拱和磚石混合拱。

河北趙縣的趙州橋，又名大石橋，是世界上第一座敞肩式單孔圓弓形石拱橋。它由著名匠師李春、李通等建於隋朝開皇末、大業初（約六〇五），至今已有一千四百餘年，是一座高度的科學性和完美的藝術性相結合的精品。橋淨跨三十七·〇二公尺，拱的曲線十分平緩，屬於坦拱。英國李約瑟教授認為「李春顯然建成了一個學派和風格，並延續了數世紀之久」，並指出「弓形拱是從中國傳到歐洲去的發明之一」。「李春的敞肩拱橋的建造是許多鋼筋混凝土橋的祖先」。千百年中，趙州橋一直是石拱橋最大跨度的保持者，直到法國於一三三九年建成淨跨四十五·五公尺、寬三·九公尺的拱橋時才被打破，保持紀錄達七百三十餘年。石拱橋另一個技術指標矢跨比，也就是拱高和跨度的比值，直到一五六七年佛羅倫斯的聖三一橋建成為止。如此大的石拱橋，僅用很小的橋台，又建在勉強能承載橋梁自重的地基上，竟能夠維持千年不墜，這是古今中外的建橋史上所罕見的。

廣寧橋位於浙江省紹興市區東，是紹興現存最長的七折邊形石拱橋。它始建於南宋高宗以前，明萬曆二年（一五七四）重修。橋心正對著大善寺塔與龍山，為極好的「水上」對景，自南宋以來，一直是納涼觀景之

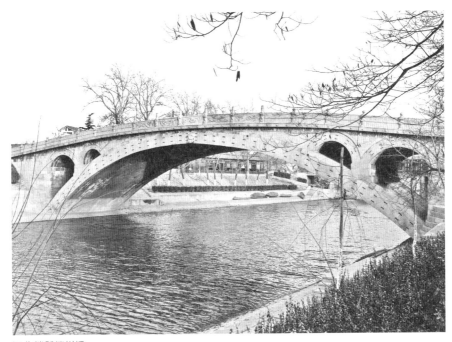

河北趙縣趙州橋

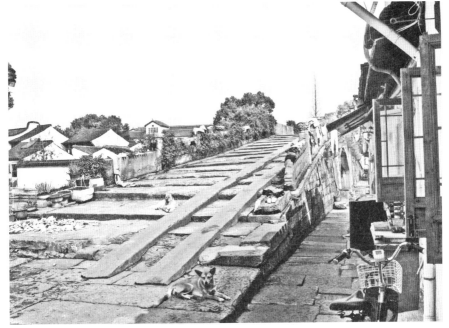

浙江紹興廣寧橋

處。該橋全長六十公尺，寬五公尺，高四．六公尺，跨徑六．一公尺，二十四根橋欄柱都雕以倒置荷花，雄健厚實，柱板上的花紋也很幽雅大方。橋洞拱頂的石頭上刻著「鯉魚跳龍門」等六幅石刻，有面目猙獰奇形怪狀的，也有虎頭獅身振鬣怒吼的，極富生趣。橋拱下還有纖道，可供行走。

盧溝橋位於北京西南郊的永定河上，是一座連拱石橋。橋始建於金大定二十九年（一一八九），成於明昌三年（一一九二），元、明兩代曾經修繕過，到清康熙三十七年（一六九八）又重新修建。橋全長兩百二十二．二公尺，有十一孔，邊上的孔小，中間的孔逐漸增大。全橋有十個墩，寬度為五．三公尺至七．二五公尺不等。橋面兩側築有石欄，各柱頭上刻有石獅，或蹲，或伏，或大撫

盧溝橋石獅子

北京盧溝橋

小，或小抱大，共有四百八十五頭，沒有一頭的動作和神態是相同的，堪稱鬼斧神工。橋兩端各有華表、御碑亭、碑刻等，橋畔兩頭還各築有一座正方形的漢白玉碑亭，每根亭柱上的盤龍紋飾雕刻得極為精細。

後門橋原稱萬寧橋，在地安門以北、鼓樓以南的位置，正處在北京的中軸線上，由於京城百姓俗稱地安門為後門，因此逐漸被叫成了後門橋。橋始建於元代的至元二十二年（一二八五），開始為木橋，後改為單孔石橋。元代在北京建都城大都後，為解決漕運，在郭守敬的指揮下，引昌平白浮泉水入城，修建了通惠河，由南方沿大運河北上的漕運船隻，經通惠河可直接駛入大都城內的積水潭。萬寧橋正好是積水潭的入口，並且設有閘口，漕船要進入積水潭，必須從橋下經過。萬寧橋在當時所起的作用是巨大的，是北京漕運歷史的見證。

泗溪東橋位於浙江溫州泰順的泗溪鎮下橋村，是一座木拱廊橋。始建於明隆慶四年（一五七〇），清乾隆十年（一七四五）、道光七年（一八二七）兩次重修。橋長四十一·七公尺，寬四·八六公尺，淨跨二十五·七公尺。橋拱上建有廊屋十五間，當中幾間高起為樓閣，屋簷翼角飛挑，屋脊青龍繞虛，頗有吞雲吐霧之勢。這座橋沒有橋墩，由粗木架成八字形伸臂木拱，在橋梁史上十分罕見，並且因為橋的外型美觀，被稱為

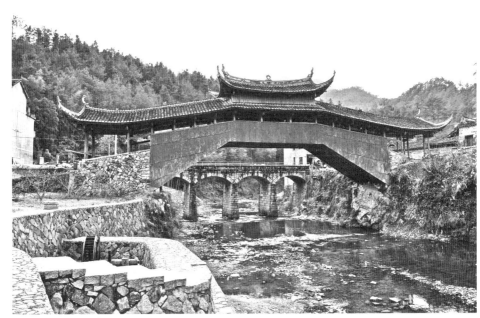

浙江溫州泗溪東橋之一

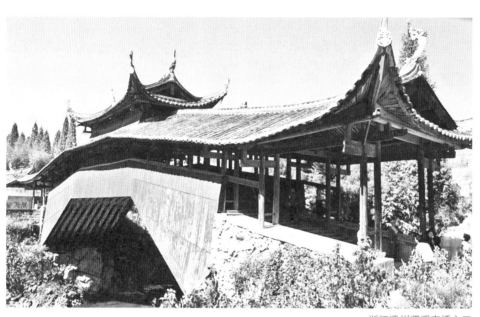

浙江溫州泗溪東橋之二

「最美的廊橋」。

五亭橋位於揚州瘦西湖畔，建於乾隆二十二年（一七五七）。橋上有五座亭子，一座居中，四翼各有一座，亭與亭之間以迴廊相連。中間的亭子為重簷四角攢尖式，四角的亭子都是單簷，上有寶頂。橋基則是由十二塊大青石砌成的大小不同的橋墩組成，共十五孔，總長五十五公尺。橋孔彼此相連，由橋外看去，每個洞都框出了一幅不同的景物。每當晴夜的月滿之時，洞內各銜一月，別具詩情畫意。

雙龍橋位於雲南省建水縣城西三公里處，是一座十七孔大石拱橋，橫亙於瀘江河和塌沖河交匯處的河面上。兩河在此地猶如雙龍盤曲，橋也因此得名。清乾隆年間時只建了三孔，後來塌沖河改道至此，所以又於一八三九年續建了十四孔。整座橋由數萬塊巨大青石砌成，全長一百四十八公尺，寬三至五公尺，十分寬敞平坦。橋上建有亭閣三座，中間大閣為三重簷方形主閣，層簷重疊，簷角交錯。拾級登樓，可遠眺萬頃田疇，千家煙火。南北端橋亭為重簷六角攢尖頂，簷角飛翹，玲瓏秀麗。雙龍橋是雲南省石拱橋中規模最大的一座，它承襲了中國連拱橋的傳統風格，是中國古橋梁中的佳作。

迎仙橋位於浙江省新昌縣桃沅鄉劉門塢附近的惆悵

江蘇揚州五亭橋

雲南建水雙龍橋

溪上，該橋是國內首次發現的近似於懸鍊線拱的古石拱橋，《明萬曆新昌縣誌》內就有記載，清代道光年間重修。迎仙橋長二十九公尺，寬四‧六公尺，淨跨十五‧六公尺。懸鏈線拱橋型是一九六〇年代國外發明的先進橋梁科技，而迎仙橋遠早於國外就應用了這項橋型技術。

古代留下的這些豐富多彩的橋梁，給我們留下了深刻的印象。儘管橋本身並不完全屬於建築，但是中國古代的橋梁卻常和建築相伴相生，比如橋旁建廟、橋上作亭等，這也是屬於中國古代獨特的橋梁文化，一些唯美浪漫的愛情故事也常常在這樣的橋上發生，如白娘子在西湖斷橋上遇見了許仙，於是才有了一段曠世的情緣。而這些美麗的古橋，將會一直承載起中國人對於美的體驗。

第四章
明清以來的會館建築

中國建築類型研究歷來是建築史家研究的重點，但明清以來的會館建築卻一直少有學者問津。其實，中國古代的會館建築一般都盤踞於市鎮核心地段，建築規模宏大、形式華美，是「文化線路」最獨特的建築載體，也是區域和行業間交流的最直觀的表達。

《漢口山陝會館志》西會館全圖

會館是中國明清時因人口大規模遷徙而產生的一種獨特的建築類型，它既不同於官式建築，也不同於普通民居，在《辭海》中關於「會館」的解釋是：「同籍貫或同行業的人在京城及各大城市所設立的機構，建有館所，供同鄉同行集會、寄寓之用。」這是對會館最簡要而權威的解釋。但從目前考察資料看，會館未必僅分布在「各大城市」，特別在因移民而著稱的巴蜀地區，幾乎所有的水陸要衝、集鎮商街都曾經有會館。會館與商業市鎮的關係，類似於祠堂與南方村落的關係，它們一般占據著市鎮核心地段，建築規模宏大，形式華美，非一般民宅商鋪可比。

會館的形式雖然屬於公共建築，但實質上是一種民間性的自我管理的社會組織，主要由異鄉人在客地設立，也有由一地同業人興辦的。它形成的初衷是為了同鄉人聯絡感情，後來逐漸成為有一定的規則，自願結成的不以營利為目的民間社會組織，類似於今天的社團。「所謂仕宦商賈之在他鄉者，易散而難聚，易疏而難親，於是立會館而聯絡之，所以篤鄉誼也。」同鄉組織一般叫會館，同業組織一般叫公所或行業會館，但二者的區分並不嚴格。

由於多數會館都供奉神靈，並定期祭祀，且布局與神廟很類似，所以不少會館又被命名為「某某廟」或「某某宮」。一般「宮」的規模較大，多為外省人所建，如天后宮（福建人建）、禹王宮（湖廣人建）、萬壽宮（江西人建）；「廟」的規模較小，多為當地人所建，如四川人在外省建「川主宮」，在本省則建「川主廟」，另外，還有些當地的行業會館也叫「某某廟」，如王爺廟（船幫會館）、張爺廟（屠夫會館）等。當然，也有些大型會館直接以會館、公所命名，如重慶的湖廣會館、齊安公所、自貢的西秦會館、南陽的山陝會館等。

那麼，會館最早出現於何時呢？《辭海》的「會館」條目中引用明人劉侗《帝京景物略》：「嘗考會館設於都中，古未有也，始嘉隆間。」由此可見，會館最初是作為同籍在京官吏的聚集之所而出現的。史料表明，在明朝永樂年間，安徽蕪湖人、江西浮梁人、廣東人、山陝人等最先在京師建立會館，直至正德、嘉靖時，會館仍主要是官紳聚會的一種場所。也有學者將過去外省進京趕考的學子寄寓的試館稱作會館，清代閩縣陳宗蕃就說：「會館之設，始自明代，或曰會館，或曰試館。蓋平時則以聚鄉人，聯舊誼，大比之歲，則為鄉中來京假館之所，恤寒俊而啟後進也。」隨著科舉制度的發展以及朋黨政治的需要，大約從明中葉開始，會館開始接待同鄉來京應試士子，有的還添設新館作為接待應試子弟的場所。於是，會館與試館並用的現象在京城非常流行。

商人會館最初見於萬曆時期，在明清會館中數量最多，建築最華麗，散布於全國各地，如北京、天津、上海、南京、開封、洛陽、蕪湖、湘潭、漢口、廣州、福州、成都、重慶、雲南會澤等地，其中，徽商、晉商、廣東商、寧波商、陝西西秦商、江西江右商、福建泉州商、山東膠州商、湖北黃州商等都是當時頗具規模、實力雄厚的商幫，在各地建立的會館最多。手工業在中國有著悠久的歷史，明清時期，隨著手工業的進一步發展，行業性會館也在一些地方大量出現，如船幫會館、屠夫會館、鹽業會館等。

會館在各地區出現的時間並不相同，北京的試館在明中期就已風行，湖廣地區會館產生於明末清初，而巴蜀地區會館卻主要出現在清中葉，清末民初才比較盛行。抗戰結束後，會館向兩個方向轉化，地緣性為主的同鄉會館改組成同鄉會，而業緣性為主的行業會館則改組成同業公會。民國晚期，會館作為一種制度在中國大陸漸衰，僅留下一些宏麗的建築。

會館如果以其使用功能進行分類的話，大致可以分為：同鄉會館（移民會館）、行業會館、士紳會館、科舉會館四類。但是，這種分類也不是絕對的，有時多種功能往往又結合起來，很多會館既是行業會館又是同鄉會館，雖然，兩者側重點會有所不同。

一、同鄉會館（移民會館）

同鄉會館也稱作移民會館，移民包括生活移民和商業移民，在不同地域、不同時期，這兩種移民的比重和表現形式各有不同。在東部江浙地區以及運河沿線，商業發展較早，會館由旅居異地的商人建造，商人管理，商業移民在同鄉會館中是主要角色，會館的商業屬性比較明顯；而西部巴蜀地區，商業發展相對遲緩，明清時移民多是生活移民，他們大多被生活所迫，客居他鄉，很少有財力建造同鄉會館，直到清中葉以後，隨著長江水道的通暢及四川鹽業的發展，大批商人擁入巴蜀，他們與當地同鄉一起，在移民通道沿線紛紛建立同鄉會館，但與東部會館不同，巴蜀同鄉會館多由移民集資建造，由生活移民和商業移民共同管理，因此，同鄉會館的移民屬性更加明顯。

同鄉會館的表現形式多種多樣，從範圍看，主要以行政區劃為單位來劃分，有的是以省來劃分，如湖廣會館、山陝會館，還有的因經商的地區相同而建立，如陝西旬陽蜀河鎮的黃州會館、重慶齊安公所等；還有一類行業會館，是由同業組織為應付當地土著的壓迫和保護自己利益而組合的行業會館，如寧波錢業會館、赤水船幫會館、顏料行會館、藥行會館等；從建置看，有的會館規模宏大，有正殿、附殿、戲台、看樓、義家、議事

廳，有的會館僅為一小室，以供一神或數神為滿足；從經費來源看，有官捐、商捐、喜金、租金、抽厘、放債生息等名目，各個會館又各有側重；再從內部管理看，有的是官紳掌印，有的是商人主管，有的還可能是手工業者或農民自理。

同鄉會館名稱及所供奉神祇先賢

所屬省份	會　館　名　稱	所供奉神祇先祖
山西	山西會館	關帝
陝西	陝西廟（會館）、三元堂	劉備、關羽、張飛
山西、陝西	西秦會館、山陝會館、關帝廟、春秋祠	劉備、關羽、張飛
江蘇、安徽	江南會館、新安會館、準提庵、紫陽書院	朱熹
湖南、湖北	湖廣會館（禹王宮）	禹王
湖北	禹王宮、黃州會館、鄂州驛、齊安公所	禹王
江西	萬壽宮（江西會館）、豫章公館、江西廟、旌陽宮、真君宮、軒轅宮、五顯廟、九皇宮、邵武公所	許真人
福建	天后宮、天上宮	天妃、媽祖
廣東	南華宮	六祖慧能
浙江	列聖宮	關帝
四川	川主廟	趙公明
貴州	榮祿宮	

關羽、準提菩薩、

現存數量最多的主要是湖廣會館、江西會館、山陝會館，本節將重點展開論述。

湖廣會館（禹王宮）

湖廣會館主要分布在巴蜀地區。巴蜀毗鄰湖廣，移民的主體是湖廣人，所以湖廣文化對巴蜀文化的影響最為深遠。據統計，全國的湖廣會館總計二百一十九所，而四川的湖廣會館共達一百七十二所，占了百分之七十八・五。

湖廣會館現存較大的有北京湖廣會館、重慶湖廣會館等，湖廣會館中祭拜禹王，因此，各地湖廣會館也稱為「禹王宮」、「禹王廟」，如重慶湖廣會館內就有禹王宮的牌樓，其他如貴州石阡縣的禹王宮、四川洛帶鎮湖廣會館（禹王宮）、河南淅川荊紫關禹王宮等，都規模宏大，保存完好。

一般認為，「湖廣填四川」的主要移民集散地在湖北麻城，很多四川人族譜上都記載有湖北麻城，所以，麻城作為湖廣移民的代表，在巴蜀各地也建有大量地方會館，統稱為帝主宮，祭拜麻城地方神張七。

麻城在明清時一直屬黃州府統轄，因此，四川各地黃州會館也非常多，由於祭拜的地方神張七曾被封為「護國公」（麻城帝主宮中至今仍存有「護國佑民」

湖北麻城帝主宮

重慶湖廣會館（禹王宮）

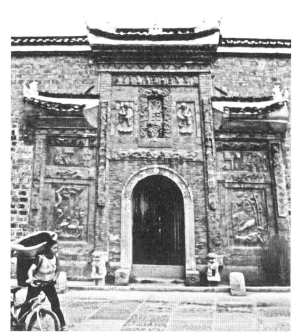

貴州石阡禹王宮

都是湖廣會館的分支類別。

因此，各地也多有武昌會館、鄂州驛等館名，這些也

此外，湖北的武昌、鄂州也都曾是湖廣的府城，

蜀河的護國宮即為黃州會館。

的巨幅牌匾），黃州會館亦稱「護國宮」，例如河南

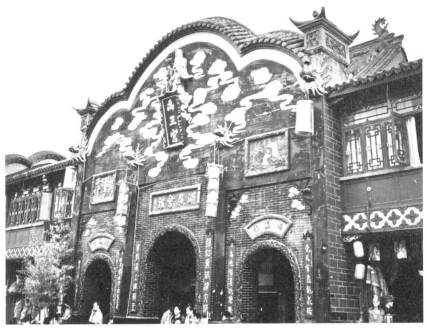

四川洛帶湖廣會館（禹王宮）

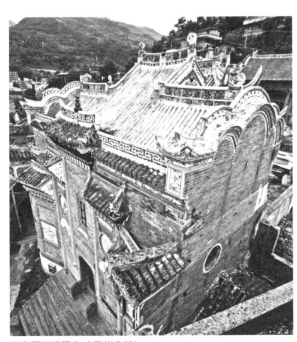

河南蜀河護國宮（黃州會館）

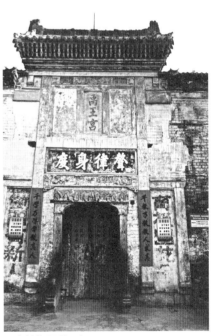

河南荊紫關禹王宮

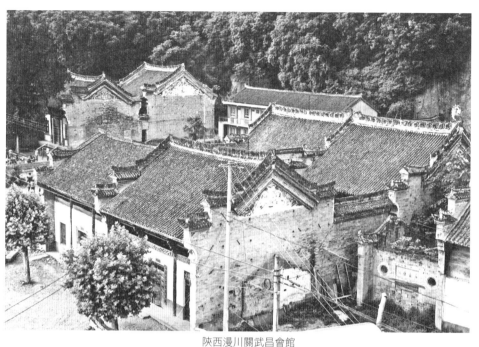

陝西漫川關武昌會館

江西會館（萬壽宮）

江西會館主要稱為「萬壽宮」，其他稱謂也很多，例如，全省性的稱之為「江西廟」、「旌陽宮」、「真君宮」、「軒轅宮」，「五顯廟」、「九皇宮」等。府、縣人民建的贛籍會館稱謂更多，如吉安府人氏的「文公祠」、「武侯祠」，南昌府人氏的「洪都府」、「豫章公館」，撫州府、臨江府人氏的「邵武府」、「蕭公廟」、「蕭君祠」、「婁公廟」、「三寧（靈）祠」、「仁壽宮」等，還有各縣的如「泰和會館」、「安福會館」等。

江西會館之所以稱為萬壽宮，是因為會館中主要祭祀許遜，即許真君，其主要道場在南昌西山的萬壽宮。據文獻記載：許真君，原姓許名遜字敬之，祖籍河南汝南，出生於南昌縣長定鄉益塘坡。相傳許遜生性聰穎，博通經史，精醫理道術。西晉太康元年（二八〇），許遜四十二歲時出任四川旌陽縣令，當時旌陽一帶疫病流行，許遜為民治病藥到病除，深得百姓愛戴。因此之故，江西會館亦稱為「旌陽宮」。

現存的萬壽宮較多，保存較好的有四川洛帶鎮萬壽宮、重慶龍潭鎮萬壽宮、貴州石阡縣萬壽宮等。

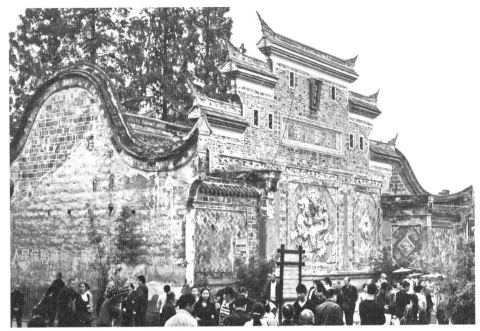

四川洛帶江西會館（萬壽宮）

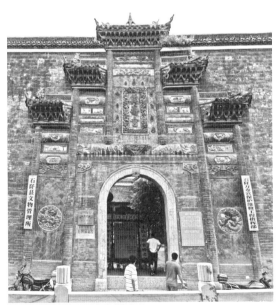

貴州石阡萬壽宮

重慶龍潭萬壽宮

四川洛帶南華宮（廣東會館）

廣東會館（南華宮）

廣東會館大多用「南華宮」命名，也有一些別稱，如「龍母宮」、「元天宮」、「粵東廟」等。廣東會館之所以用「南華宮」來命名，是因為「南華宮以南華山得名，六祖慧能之道場也」。廣東移民會館祭祀的神大部分都是「南華六祖像」，但也有極少部分例外，如名山縣廣東移民會館供奉的是莊子像，中江縣廣東會館供奉的是天妃像，簡陽縣石橋鎮的廣東移民會館供奉的卻是關羽、周倉、關平像。廣東移民供奉六祖慧能像，且以「南華宮」作為會館的名稱，此說明是以家鄉先賢為紐帶來聯絡鄉情，加強自身的凝聚力。

廣東移民會館在四川的建築規模也較為壯觀，裝飾風格豪華氣派，色彩豔麗。如洛帶鎮的「南華宮」，是洛帶鎮的標誌性建築。清乾隆十一年（一七四六）由廣東籍客家人捐資興建。會館坐北向南，重簷歇山頂，龍脊山牆，多重院落，主體建築面積三千三百一十平方公尺，館內石刻楹聯條幅保存完好，聯文取意及書法鐫刻精美，其中「雲水蒼茫，異地久棲巴子國；鄉

關迢遞，歸舟欲上粵王台」一聯最能反映客家先民拓荒異鄉的創業艱辛和對故鄉的思念之情。現存富順縣大岩鄉境內的一所南華宮為磚木結構，面積九百平方公尺，正門向西偏北，三重簷角，頂部簷下浮雕五龍纏繞「南華宮」區額，中部刻有「曹溪香遠」四字，該會館現已被富順縣列為文物保護對象。許多南華宮還建有戲樓舞台，且附設小學校供孩子們讀書，如鍵為縣順城街的南華宮，內有二重兩廂樓戲台抱廳。會館建築規模宏大，一方面與當時每年節慶之日，同籍鄉人在會館「歲時祭祀、演劇、宴會」有關，另一方面兩側廂房用作書院，以期待子孫們學成功名，光宗耀祖。

山東聊城山陝會館

會館建築的宏偉壯麗，成了移民團結力強大的象徵。正因為如此，廣東移民對會館的保護和維修也特別關注，如大竹縣的東粵宮自雍正元年建成後，在乾隆、同治、光緒年間一直修葺不已，使會館日趨壯觀。移民中的鄉紳會首也經常出資或同籍人捐資維修會館，如青神縣的南華宮，嘉慶初年就由會首劉思信等出資重修。彭水縣的南華宮，咸豐年間毀於戰火，鄉人立即捐資重建。廣東移民會館由於不斷修葺和重建，民國年間大多數會館建築還保存完好。

山陝會館（關帝廟）

山陝會館，即明清時山西、陝西兩省工商業人士在全國各地所建會館的名稱。陝西、山西兩省在明清時代形成兩大馳名天下的商幫——晉商與秦商。山西和陝西，一河之隔，自古就有秦

晉之好的佳話。當時，山西與陝西商人為了對抗徽商及其他商人的需要，常利用鄰省之好，互相結合，人們通常把他們合稱為「西商」或「西秦商人」。山陝商人結合後，在很多城鎮建造山陝會館（也稱西秦會館），形成一股強勁的力量。山陝商人在明清時是實力最強的商幫，因此，在全國各地建造的會館也最華麗。著名的如：山東聊城山陝會館、安徽亳州山陝會館、河南南陽山陝會館、河南開封山陝甘會館、四川自貢西秦會館等。

安徽亳州山陝會館

河南南陽山陝會館

河南開封山陝甘會館

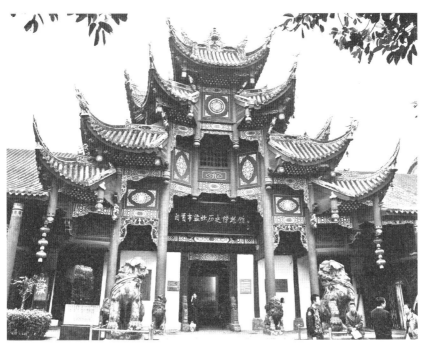

四川自貢
西秦會館

山陝會館祭拜關公，因此也叫關帝廟，一般由山門、祭殿、拜殿、春秋閣幾部分組成，春秋閣內一般放一尊關羽坐讀《春秋》的標準像，以顯示關羽文武兼備、誠信忠義的品性。巴蜀地區最大的山陝會館無疑是自貢的西秦會館，會館占地面積四千多平方公尺，中軸線上布置主要廳堂，兩側建閣樓和廂房，用廊屋連接，組成若干大小院落，四周以圍牆環繞，形成多層次封閉式的布局。整個建築群由前至後可分為三個單元：第一單元包括正面的武聖宮大門、獻技樓，兩側的賁鼓、金鏞二閣，各建築物間用廊樓相接，與後面的抱廳相望，構成四合院落，中間庭院開闊疏朗；第二單元以參天閣為中心，客廳列居左右，後為中殿，前有抱廳，參天閣兩側配以水池花圃，建築比肩接踵，密中有疏；第三單元包括正殿和兩側的內軒、神庖。整個建築物的高度及體量，由前到後逐漸增加。單體建築內部由幾根大柱承托各種橫梁，組成堅實的框架，上建外觀奇特的高度及大屋頂。屋頂造型有歇山式、硬山式、重簷廡殿式，重疊、配合使用。這種多簷的複合結構，為明清兩代建築中所罕見，體現了山陝匠人的高超工藝。

二、行業會館

行業會館名稱及所供奉神祇先賢

資料來源：自繪

行業名稱	會 館 名 稱	供 奉 神 名
製鹽業	鹽業會館、鹽神廟、池神廟	河神
木船運輸業	船幫會館、王爺廟、楊泗廟、水府廟、平浪宮	李冰、楊泗郎、禹王、鎮江王爺
製鐵器工具業（鐵匠幫）	雷祖廟	李腆
酒業	杜康會	杜康
屠宰業	張爺廟、桓侯宮	張飛

燒火業	火神廟、炎帝宮	炎帝
養牛業	牛王會	牛王
縫紉業	軒轅宮	軒轅
錢幣製造業	錢業會館	財神

傳統的具有工商業性質的行業會館主要是工商界中的同行業者之間為溝通買賣、聯絡感情、處理商業事務、保障共同利益的需要而設立的。行業會館在清代中後期也有了較大的發展，許多行業會館為了標榜自己的經濟實力，對其建築往往不惜資金精雕細刻，因而，具有較高的藝術價值。

行業會館與同鄉會館有著不同的信仰，通常選擇歷史上同行業的或相關聯的名人作為其膜拜的行業神，如屠宰業會館供稱為張爺廟或桓侯廟，內供張飛，船幫會館則稱為王爺廟，內供鎮江王爺等。

清前期同鄉會館居多，這時期會館的興建，主要是因清前期大量移民的擁入，在異地的客家人或同鄉人需要聚會的場所而發展起來的。「地緣」觀念漸弱而「業緣」觀念漸興，會館性質也漸由移民（同鄉）會館轉至行業會館。「後期由於移民入川依舊，成為行業幫會結社的場所和商業文化活動匯聚之場館。

行業會館主要包括：船幫會館（楊泗廟、王爺廟、水府廟等）、鹽業會館（鹽神廟、池神廟）、屠夫會館（桓侯宮、張爺廟）、火工會館（火神廟、炎帝宮）、驛馬會館、浙江湖州的錢業會館等。

船幫會館

水運在古代交通中占重要地位，船幫會館是水運碼頭出現最多的行業會館。船幫會館在各地叫法不同，名稱繁多，如漢水及洞庭湖流域叫「楊泗廟」，長江流域叫「王爺廟」，湘西鄂西則稱「水府廟」，還有很多地方叫「平浪宮」，取風平浪靜保平安之意。下面以丹鳳船幫會館、自貢王爺廟、蜀河楊泗廟、荊紫關平浪宮為例做簡要介紹。

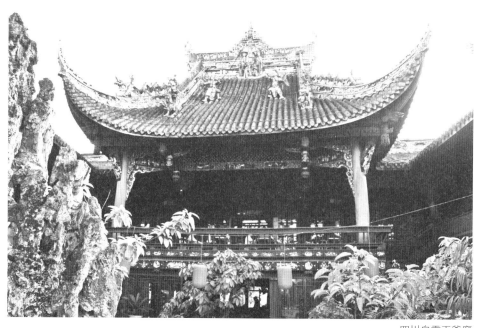

四川自貢王爺廟

（1）丹鳳船幫會館，又名「平浪宮」、「丹鳳花廟」。丹江航道自春秋戰國始即為貢道，為建都長安之歷代王朝主要補給線，龍駒寨江岸當時是水陸換載的著名碼頭。當時從船上每件貨物的運費中抽取三枚銅錢，日積月累，於清朝嘉慶二十年（一八一五）建成船幫會館。建築雄偉，高二十七公尺，坐北向南，其中又祭祀著丹江水神，故俗稱「丹鳳花廟」。大門形似一座三開間的牌坊，頗有江南水鄉建築的風格。南面的花戲樓建築特殊，高三十六公尺，第二層不用柱支撐，而是用巨木構成多角形構架相疊，層層向上遞縮，形成一個錐體籠形結構。從舞台中央仰望，猶如急流中的漩渦，很是巧妙。戲樓是會館的主要建築，它集南北建築之精華，既有北方建築莊重大方的格調，又有南方建築華麗細膩的特點。

（2）自貢王爺廟，坐落在自貢市中區的釜溪河畔，占地面積一千平方公尺，始建年代不詳，但不晚於清同治年間，清光緒三十二年（一九○六）又新建成一座戲樓。該廟坐東北向西南，總建築面積九百平方公尺。戲樓通高四‧一公尺，面闊八‧九公尺，進深八‧八五公尺，戲樓離地面高度二‧八公尺。戲樓採用抬梁式木結構建築，單簷歇山式屋頂，正脊兩端是鴟吻，正中置火龍寶珠一串，色彩斑斕絢麗。王爺廟建造科學、

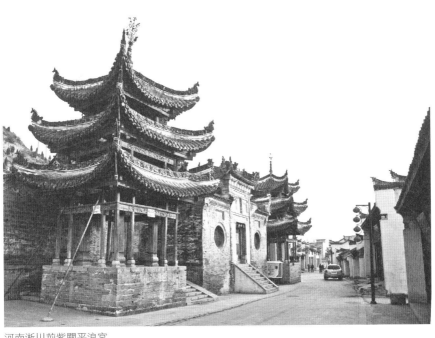

河南淅川荊紫關平浪宮

布局獨特、結構緊湊、小巧玲瓏，裝飾華麗、雕刻精細，裝飾雕塑以人物、戲劇場面為多，這對於研究當時川劇乃至社會習俗、風土人情，都有重要的史料價值。

（3）蜀河楊泗廟，位於蜀河鎮後坡南端，坐西向東，背依山坡，南臨漢江，面對蜀河，站在廟前就能直接鳥瞰到碼頭和船舶，其現存建築主要有上殿、拜殿、樂樓和門樓。廟內供奉的楊泗，人們說法不同，一說楊泗將軍是一個因治水有功而被封為將軍的明朝人，一說楊泗將軍是晉朝周處那樣的敢於斬殺孽龍的勇士，一說楊泗將軍就是南宋農民起義領袖楊幺。不管哪種說法，民間特別是船民都把他作為行船的保護神加以膜拜。蜀河鎮口的這個楊泗廟是當年的漢江船幫留下的，高大的廟門兩側有對聯曰「福德庇洵州看廟宇巍峨雲飛雨卷，威靈昭漢水喜梯航順利浪平風靜」，寄託的就是當年船幫的祈願。

（4）荊紫關平浪宮，又叫楊泗廟，是荊紫關古建築群中較為豪華壯觀的一座。平浪宮坐落南街，距關門五十公尺，坐東面西，前望丹江河，占地五百平方公尺，現有宮房五座，分前、中、後三宮和耳房。前宮是暖閣，中宮是拜殿，後宮供奉的是楊泗爺。宮門的南北兩側有對稱的鐘鼓二樓，南面為鐘樓，北面為鼓樓。兩樓造型相同，均係正方形，四角攢尖頂，三層，

215

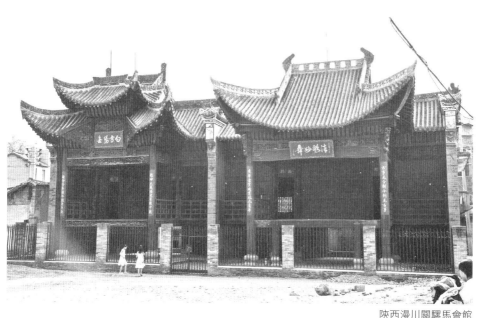

陝西漫川關驟馬會館

重簷疊起，攢尖和簷裝飾著木雕的龍頭，形象逼真，在同類建築中實屬罕見。樓內各有四根大柱和十二根小柱直托樓頂，它們象徵著一年四季十二月風平浪靜、風調雨順。

樓內所用木料多為質地硬韌的檀木和杉木，風剝雨蝕不走原樣。兩樓的木條上是木雕組畫，有「二龍戲珠」、「二馬奔騰」、「嫦娥奔月」、「天地日月」等，還有一些小巧的草木花卉和山水畫幅，都有較高的藝術鑑賞價值。兩樓外側的頂部豎有鐵叉，鐵叉框內嵌有鐵字，鐘樓是「風調」，鼓樓是「雨順」。「風調雨順」，是船工們的美好願望，保佑世人永遠風調雨順，平平安安。

驟馬會館

古代陸路運輸主要靠人挑馬馱，長途販運的驟馬幫為了維護自己的行業利益，往往也會在各商業重鎮建立驟馬會館，特別是陸運、水運交匯點，貨運繁忙，也是驟馬聚集之地，一般驟馬幫把貨物馱到碼頭，有船幫接收，並同時將船上的貨物卸下，經陸路運送到水運無法到達的地方。

現存最典型的驟馬會館有：陝西漫川關的驟馬會館、湖北麻城乘馬會館、陝西丹鳳馬幫會館。

（1）陝西漫川關的驟馬會館位於漫川街中部，建於清光緒十二年（一八八六），為兩個並連的四合院組成，

前面南側三十公尺處是流霞飛彩的雙戲樓。會館的前殿、正殿為硬山頂，木柱高大粗壯，柱礎為覆盆式。梁枋、斗拱、檁椽、門窗、山牆、山尖等均經過精雕細刻，彩繪油漆，一方面體現了古代工匠精湛的技藝，另一方面也顯示了騾幫氣派之大，財源之足。騾幫成員大部分為陝北、晉北人，也有少數渭南、潼關一帶的馱隊。

明、清馱運最盛時，每天進出各有一百餘頭馱騾。民國年間，每天進出各數十頭馱騾。一九五〇年代前期，減少為每天進出十幾頭馱騾。一九五五年以後，由於公路的不斷發展和「統購統銷」政策對流通管道的改變，駝騾隨之絕跡。

（2）湖北麻城乘馬幫會館，位於乘馬岡鎮乘馬岡村。乘馬會館原係佛教廟宇「華祖殿」，始建於清乾隆年間；一九三〇年秋，因戰火被毀壞；一九三一年由當地鄉紳改建為學堂；後因戰火的破壞，再改建為商會會館。該建築坐西向東，東西長二十一公尺，南北寬三十公尺，面積七百五十六平方公尺，為三開間四柱梁硬山結構，一進兩重南北廂房式布局。

（3）陝西丹鳳馬幫會館，位於丹鳳縣龍駒寨。這裡古時為「北通秦晉、南接吳楚、水趨襄漢、陸入關輔」的水陸交通樞紐，幫會會館林立，有記載的十二個，其中保存比較完整的有船幫會館、馬幫會館、鹽幫會館、青瓷器幫會館。馬幫會館位於西街小學院內，現有大殿兩座八間，廂房十間，為磚木結構，硬山頂，梁架式，青磚砌體，屋面覆灰色筒瓦、勾頭、滴水、花脊等，飾有木刻和磚雕各種花紋圖案。

鹽業會館

在人類發展史上，鹽業生產和販運有著舉足輕重的地位，鹽是人類唯一必不可少而又必須長途販運才能獲得的商品，鹽在販運過程中形成的巨大差價使鹽業經營者獲得豐厚利潤，因此中國自漢代起就執行「鹽鐵專賣」制度。明清時期，徽州鹽商、山陝鹽商、四川鹽商都曾是中國最富有的商幫集團。鹽業經營者為炫耀財富，協調矛盾，紛紛在各個鹽產地營造鹽業廟宇或會館，現存最有代表性的是四川自貢西秦會館、羅泉鹽神廟、山西運城池神廟、江蘇鹽城水街鹽宗祠。

在中國眾多的鹽神廟宇或會館中，主要供管仲為鹽神，關羽和火神則作為管仲的輔佐相伴左右。管仲，

四川自貢西秦會館

四川羅泉鹽神廟

名夷吾，字仲，又叫管敬仲，春秋時期潁上（潁水之濱）人，由具有生死之交的鮑叔牙推薦，被齊桓公任命為卿，尊稱「仲父」。鹽業是管仲在齊國力主發展的主要產業之一，他制定了《正鹽筴》，成為了中國鹽政的首部大法。「三代之時，鹽雖入貢，與民共之，未嘗有禁法。自管仲相桓公，始興鹽，以奪民利，自此後鹽禁方開。」（見《續文獻通考》）管仲《正鹽筴》創設了計口授鹽法、專賣制和禁私法。在此後兩千餘年中，各朝各代統治者對鹽業的管理基本上直接或間接取法於《正鹽筴》，利用管仲之術，政府專控食鹽產銷，即實行鹽業專賣專賣制度。因此，鹽神廟多奉管仲為主神，他既受統治者的青睞，又獲鹽商們的擁護，真是當之無愧的「鹽神」。

管仲左側立關羽像，一般認為是為宣揚關羽的忠君思想和尊崇關羽重情講義的精神，以供拜者效仿。其實，更重要的是關羽老家解州位於古代內陸最重要的鹽產地——運城，關羽追隨劉備前就在山西、陝西販鹽，是一個標準的鹽販子，宋以後被追封為神，自然也成為鹽商們供奉的對象。

管仲右側立火神像，其寓意為鹽井下取出的鹵水，只有在火神的保佑下，烈火熊熊燃燒，經過長時間的煎熬，使水汽化，鹽結晶，才能得到井鹽。因此，關羽和火神陪管仲同為鹽神，享受人間煙火，是理所當然的事。

屠夫會館

屠夫會館一般也叫張飛廟、桓侯宮。張飛是三國時期蜀漢大將，在桃園與劉備、關羽結為拜把兄弟，東漢末年隨劉備起兵，官拜車騎大將軍，為劉備三分天下立下汗馬功勞。可惜他「敬君子而不恤小人」，常酒後暴怒，鞭撻下屬，在劉備伐吳前夕被部將所殺。張飛曾當過屠夫，民間屠夫幫為紀念他「忠肝義膽」，祭奉為「始祖」。因後代帝王追謚張飛為桓侯，桓侯宮的名字由此而來，但民間都習慣將桓侯宮叫做「張爺廟」。

例如四川自貢桓侯宮即是自貢本地屠幫商人募資興建的會館。據說始建於清乾隆年間，咸豐末年毀於火，同治年間重修，並在同行中商議「每宰豬一隻，按行規抽錢貳佰文」，經過眾人的錙銖積累，終於在光緒元年（一八七五）落成。桓侯宮內的張飛像，圓目怒瞪，拔劍欲動，威風凜凜，兩邊有對聯一副：「修舊廟出新

四川自貢桓侯宮（屠夫會館）

三、士紳會館

士紳會館主要由寓居京師的官員倡建或捐建，是明清會館的最早形式。隨後的科舉會館、工商會館都是在

麓，離重慶市區三百八十二公里，與雲陽縣城隔江相望，廟前臨江石壁上書有「江上風清」四個大字，字體雄勁秀逸，廟內塑有張飛像，珍藏有漢唐以來的大量詩文碑刻書畫及其他文物數百件。三峽大壩建成以後，此廟被整體搬遷，現為雲陽打造三峽遊的重點項目。

意，回想鳳雛執法，豹頭監訟，文武清廉堪百案；繼桓侯鞭督郵，笑談狼吏喪魂，狗腿斷肢，古今腐敗怕三爺。」桓侯宮面積僅有一千三百餘平方公尺，不過，工匠卻在如此狹小的空間中巧妙地安插了戲台、大殿、鐘鼓樓等眾多建築，毫無擁擠之感；會館門廳立有二十四根立柱，門廳上是戲台，戲台樓沿飾有木雕，雕刻戲劇場景十八幅，單人物就有一百六十四個；台下只有幾把竹椅、幾張木桌，一切平常得如同一個院落一般。當屠宰匠在會館中決議重大事項，欣賞大戲時，他們的滿足感顯然已經超越了那些二擲千金的富商。

雲陽張飛廟位於長江南岸飛鳳山

士紳的直接參與下興建起來的，如最早的安徽蕪湖會館就是士紳會館，起初為官員聚會場所，後轉為服務於科舉，兼具科舉會館的功能。對於寓居京師的官員來說，能集中於會館共敘鄉情，既是封建經濟條件下人們濃郁的鄉土觀念的一種本能的驅使，也便於同籍官員在政治上相互扶植，共謀發展。同時，由士紳首先倡建會館，也有其現實的可能性。

首先，興建會館需要一定的資金，絕非普通百姓所能支付，而士紳則可因地制宜，根據財力多少，或出資新建，或捐宅為館，也可利用自己的影響力和威望在同鄉中籌措資金。其次，居京官員也可運用自己的政治地位和聲望為同鄉人提供庇護，實施管理，並保證本鄉會館免受外人干涉。無論財力還是政治影響力，都是會館存在和發展的前提。於是，京師各地域性士紳會館紛起頻出，蔚成風氣。但隨著各地流寓北京人口的增多，流寓人群的成分亦複雜多樣，出於為同鄉謀福利的目的，士紳會館隨後已不再是單純的官員聚會場所，而是更多具備了服務於科舉和商業的功能。

四、科舉會館

明清時依然沿用前朝的科舉制度選拔官吏，所以在舉行鄉試的各省省城及會試和殿試的北京聚集了大量科舉士子。尤其是每逢大比之年，全省或全國參加考試的士子紛紛雲集省城或京師，造成住房緊缺，食宿困難，一些當地人趁機抬高物價。如明清時，北京的一些民戶在臨近考期之時，便出賃單間客房以供赴試舉子食宿。清《天咫偶聞》中記載：「每春秋二試之年，去闈最近諸巷，……家家出賃考寓，謂之『狀元吉寓』。」但是這類「狀元吉寓」租金昂貴，一般貧寒子弟是負擔不起的，他們中不少人在來京的路上省吃儉用，有的甚至被迫乞討，到處受白眼和冷遇，因此，舉子們迫切企盼解決到京後的住宿問題，只好依傍同鄉京官。同時，在京任職的官員，亦非常渴望自己鄉井的子弟科舉及第以便入朝為官，於是開始把會館逐漸轉化為安頓來京應試子弟的理想場所。他們或闢出一室以寓鄉人，或乾脆捐出自己作為公產，專門服務於科舉的會館便應運而生。這種以接待舉子考試為主的會館，有的就叫做「試館」。例如北京花市上頭條的遵化試館，花市上二條的薊州試館

等。如果說起初的士紳會館僅為同籍官僚宴飲娛樂的場所，那麼其後便體現出與科舉結合的優勢。他們不僅出資另建專門的科舉會館，還將原有的士紳會館改造為科舉會館，如其中的一些官員每逢春秋闈時搬出會館，為同鄉應試舉子提供食宿之便利。北京的會館後期幾乎都有服務於科舉的功能。

另外，建於一些省會城市的會館中也有專為科舉服務的建築，有時也兼具科舉會館的功能，如貢院、狀元樓、文昌閣、文廟、孔廟、書院，它們雖然都是古代文人聚集的地方，但形式略有不同。貢院、試館、狀元樓主要功能是服務於科舉考試，為外地人科舉考試提供食宿，因此較偏重科舉會館功能。文昌閣、文廟、孔廟、書院則多為本地讀書人設置，以教書講學為主，食宿為輔，他們的功能跟會館有交集，但不是嚴格意義上的科舉會館。

各類會館之間並無絕對嚴格的界限，從明中葉始興的晉商會館，各類人群在資本上就已經相互滲透，主要服務於科舉的會館有商業資本滲入其中，主要服務於商人的會館有時是由官紳來掌管，在移民區域的會館可以是工商會館，同時兼移民會館。

從根本上說，各類會館間相互交錯的特性與會館的「同鄉會」性質有關，同鄉性是各類會館興建的基礎。

士紳會館也罷，科舉會館也罷，工商會館也罷，都是在同鄉基礎上的分群體的聯合，也是一種縱向聯合。同時，受濃郁鄉土觀念的驅使或是家族裙帶關係下親情的影響，各類會館還會在同鄉性的旗幟統一下實現各群體間的橫向聯合，無論這一「鄉」的概念有多大或是有多小，無論是大到數省，還是小到一鎮，都是人們可接受的「鄉」的概念。正如竇季良先生所說，鄉土從來就沒有絕對的界限。正是基於上述原因，才形成了明清會館間相互聯合、彼此滲透的局面。但從分布到規模以及主要投資群體來講，同鄉會館是絕對的主體。

第五章

傳統園林

中國古代園林體現了中國古人的審美情趣，其建築手法也承載了天人合一、追求自然的意趣。中國園林最能體現中國文人化的建築設計思想，與古典文學、音樂、繪畫、建築技術相互照應。

（明）文徵明〈東園圖〉局部

一、從屬類型

1. 皇家園林

中國古代園林依據不同方法有多種分類，但主要有以下兩種分類方式：按園林性質的從屬關係劃分，主要分為皇家園林、私家園林（宅第園林）、寺廟園林以及風景名勝園林；按地域和園林藝術風格劃分，主要分為北方園林、江南園林和嶺南園林三種。北方園林以北京和承德等地的皇家園林及王府園林為代表，江南園林、嶺南園林以私家園林為代表。另外，江南園林以蘇州、揚州園林為代表，嶺南園林以廣東四大名園為代表。

皇家園林是歷史上帝王營造的離宮別館，專供帝后遊樂、居住、聽政之用，與規模巨大、象徵至高無上皇權的帝王宮殿有著相仿的規制，往往建築龐大、裝飾奢華、色彩絢爛。皇家園林主要分布在古代都城以及都城郊野的自然山水之中，有的也選擇在離都城較遠的風景勝地。

現存的皇家園林主要是明清兩代的遺物，其中以北京頤和園保存最為完整。其他如始建於遼金時代的故宮西苑北海、中南海以及始建於清代康熙年間的承德避暑山莊，都有著相當的規模。最負盛名的「萬園之園」圓明園，是清代經營了一百多年的皇家園林，一八六〇年毀於英法聯軍之手，只剩下了殘基廢址，但未毀以前的宏偉的規模和高超的造園藝術，被記錄在大量的文字和繪圖之中，至今人們仍將圓明園作為皇家園林的典範進行研究。

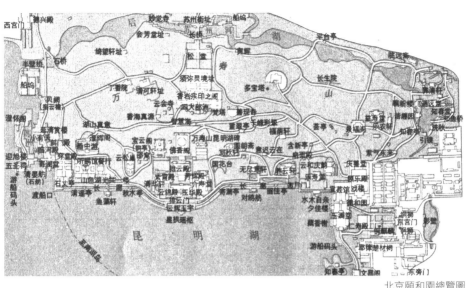

北京頤和園總覽圖

歷史上更為久遠的皇家園林，如唐長安臨潼的華清池，又經過歷代改建，已經不是原來的面貌；還有一些，如秦代的阿房宮、宋代的艮嶽，作為考古遺址、遺跡挖掘搜尋，以歷史文字佐證，能想像復原其原貌。皇家園林的興建是隨著皇權的結束而終止的。頤和園作為中國最後一個封建王朝的晚期作品，至今有百餘年的歷史，集中體現了歷史上皇家園林的造園特點和精華，成為皇家園林中布局完整、建築完好、綠化完美、陳設完備、功能齊全的典型代表。

2. 私家園林

如果說皇家園林是與宮殿建築同步發展的產物，那麼私家園林應該和中國民居有著不可分割的關係。私家園林比起皇家園林來，規模要小得多，一般不能將自然山水圈入園中。但正是在突破這些不利因素的制約過程中，私家園林形成了小中見大、造園手法豐富多樣的特色。

現存的私家園林，多半是明清兩代的作品，年代早的可以追溯至宋元時期，絕大多數則為清中葉以後所興造。私家園林大都為官僚、地主、富商以及文人的宅園，分布地區較為廣泛，以江浙一帶最為集中，嶺南地區也有不少遺存。其中蘇州的滄浪亭、獅子林、拙政園、留園，揚州個園、何園，無錫的寄暢園和廣東順德的清暉園最為著名。一般公認蘇州和揚州的私家園林是這一類園林的代表，藝術成就最高，風格也最為典型。

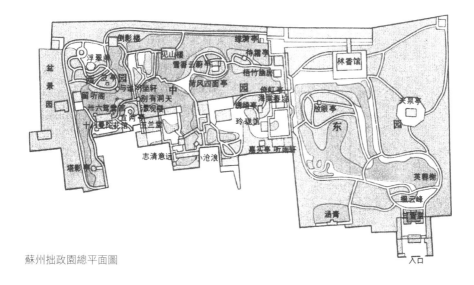

蘇州拙政園總平面圖

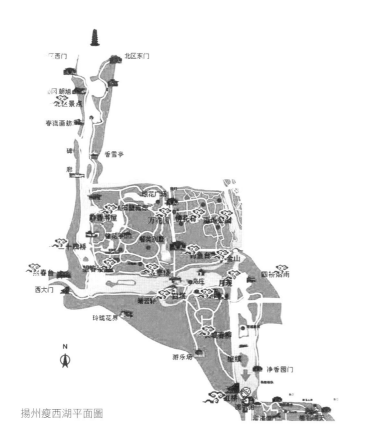

揚州瘦西湖平面圖

3. 自然風景園林

這類園林在古代中國園林中最具開放性。自然風景園林離城市大都不遠，如杭州的西湖、揚州的瘦西湖、濟南的大明湖、蘭州的五泉山等，都可以劃入自然風景園林之中。這類園林是在自然山水中發展起來的，歷代都有興毀，有的幾經興毀

而保留到現在。自然風景園林由於它的公用性和地處交通方便的自然景區裡，與市民生活關係密切，與鄉土文化、民間傳說、地方人物關係源遠流長。有些自然風景園林四方遊客不斷，騷人墨客題詠不絕，容易成為著名的歷史人文景觀。

自然風景園林的內容往往豐富多彩。亭台樓閣自不必說，更有道觀、佛寺置於其中，還有英雄、美人、忠臣、名士的陵墓加以點綴，有的還是前朝皇家棄苑。這種園林大小不一，自然景色各有不同，但是分布最廣，為當地人士所珍愛，尤其是在許多歷史文化名城中，更是不可或缺的組成部分。

4. 寺廟園林

寺廟園林附屬於寺廟，以烘托宗教主體建築的莊嚴、肅穆和神秘為宗旨，有超脫塵俗的精神審美功能。寺廟園林具有一定的公共性，對香客、遊人、信徒開放，不同於皇家園林和私家園林的私有性，是宗教建築與園林相結合的產物。宗教寺廟園林選址多遠離城市，園內主要種植松柏，依據不同地理環境，創造出具有宗教文化內涵的特色園林。

寺廟園林主要有兩種不同風格，一種是以自然為主的寺廟園林，另一種是以建築為主的寺廟園林。自然為主的寺廟園林大多選擇遠離城市的名山大川，環境容量大，融真山真水於一體，將靜穆、樸實的優美環境完全融於自然山水之中。這種嵌綴在自然山水之中的園林往往和風景園林交混存在，成為自然風景園林的組成部分。建築為主的寺廟園林則多位於城市，魏晉南北朝盛行「舍宅為寺」的風氣，貴族、官僚等將自己的住宅捐獻成為佛寺，因此格局與私家園林宅院相似，但寺廟園林比較嚴整，沒有私家園林那麼曲折幽深。

代表性的寺廟園林有北京的潭柘寺、戒台寺，太原晉祠，蘇州西園，杭州西湖靈隱寺，承德外八廟等等。有的從類型上說，古代園林可以劃分為以上四種，但是從風格流派去劃分，至今還沒有一個統一的標準。有的用南方和北方來區分：一般南方園林多指私家園林的小橋流水、玲瓏剔透的娟秀；北方園林多指皇家園林的高閣長廊、富麗堂皇的雄偉。

北京潭柘寺

二、地域關係

1.江南園林

江南園林常是住宅的延伸部分，基地範圍較小，因而必須在有限空間內創造出較多的景色，於是「小中見大」、「以一當十」、「借景對景」等造園手法得到了十分靈活的應用，留下了不少巧妙精緻的佳作。如蘇州網師園殿春簃北側的小院落，十分狹窄地嵌在書齋建築和界牆之間，而造園家別具匠意地在此栽植了青竹、芭蕉、蠟梅和南天竹，還點綴了幾株松皮石筍，這些植物和石峰姿態既佳，又不占地，非常耐看。

2. 嶺南園林

嶺南園林主要指廣東珠江三角洲一帶的古園。現存著名園林有順德清輝園、東莞可園、番禺餘蔭山房及佛山梁園，人稱「嶺南四大名園」。嶺南氣候炎熱，日照充沛，降雨豐富，植物種類繁多。嶺南花園的水池一般較為規整，臨池向南每每建有長廊、出寬廊，各面又繞有遊廊，跨水建廊橋，盡量減少遊賞時的日曬時間。其餘部分的建築也相對比較集中，常常是庭園套庭園，以留出足夠的地方種植花樹。受當地繪畫及工藝美術的影響，嶺南園林建築色彩較為濃麗，建築雕刻圖案豐富多樣。

3. 蜀中園林

四川雖地處西南，但歷史悠久、文化發達，那裡的園林亦源遠流長，富有自己的特色。蜀中園林較注重文化內涵的積澱，一些名園往往與歷史上的名人軼事聯繫在一起。如邛崍城內的文君井，相傳是在西漢司馬相如與卓文君所開酒肆的遺址上修建的，井園占地十餘畝，以琴台、月池、假山等為主景。再如成都杜甫草堂、武侯祠、眉州三蘇祠、江油太白故里等園林，均是以紀念歷史名人為主題的。其次，蜀中園林往往顯現出古樸淳

廣東東莞可園

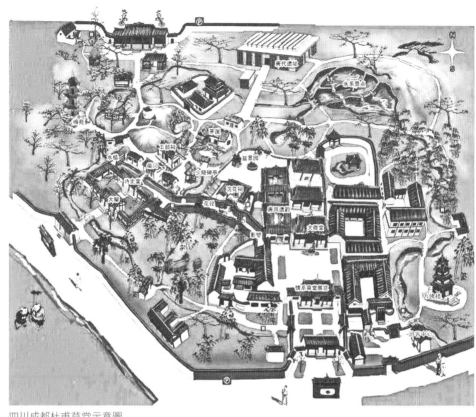

四川成都杜甫草堂示意圖

厚的風貌，常常將田園之景組入到園內。另外，園中的建築也較多地吸取了四川民居的雅樸風格，山牆紋飾、屋面起翹以及井台、燈座等小品，亦是古風猶存。

4. 北方園林

北京是中國北方城市中園林最集中之處，其中大部分是古代皇帝的御園，如圓明園、北海、中南海、頤和園、玉泉山等。這些皇家園林在建造時集中了全國的人力、物力和財力，規模宏大，建造精良，是中國古典園林中的精華。

另外北京還有許多皇親國戚和官僚建造的私家園林，現存較為完好的有恭王府花園、承澤園等。

北方還保留了一些歷史較悠久的古園，如山西新絳原絳州太守衙署的花園（古稱絳守居園池），建於隋開皇十六年（五九六），至今還丘壑殘存，是中國留存最早的園林遺址；山東青州的偶園，建於清康熙年間的大假山，其阜麓

風貌，具有明末清初之際造園世家張南垣家族疊山的典型藝術特徵。再如西安驪山華清池、山東濰坊十笏園和曲阜孔府鐵山園等，亦均是北方園林中的代表作。

一般說來，江南園林比較典雅秀麗，嶺南園林比較絢麗纖巧，蜀中園林則比較樸素淡雅；每一個園林都有自己鮮明的個性和特色。

北京恭王府花園平面圖

山東青州偶園假山阜麓

中國園林是中國經濟發展到一定階段的產物。據考證，殷商時代的甲骨文中已經有了園、圃、囿這些二直沿用至今的園林用詞，但當時的含意與現在不同。園，指種植果樹的地方，即為果園；圃，指培養蔬菜的地方，即為菜圃；囿，則是指放養和繁殖禽獸的地方。

一、商周時期

從迄今發現的最早的文字——殷商甲骨文中發現了有關園林的最初形式——「囿」的論述。據此，有關專家們推測，中國皇家園林始於殷商。據周朝史料《周禮》解釋，當時皇家園林是以囿的形式出現的，多是借助於天然景色，讓自然環境中的草木鳥獸及獵取來的各種動物滋生繁育，加以人工挖池築台，掘沼養魚。當時著名的皇家園林為周文王的「靈囿」。

在商朝末年和周朝初期，不但帝王有囿，奴隸主也有囿，只不過在規模大小上有所區別。從各種史料記載中可以看出商朝的囿範圍寬廣，工程浩大，一般都是方圓幾十里，或上百里，供帝王貴族在其中遊玩、打獵、進行禮儀活動等，同時也是欣賞自然界動物活動的一種審美場所。

二、秦漢時期

秦漢兩代（西元前二二一年至二二〇年），皇家園林是當時造園活動的主流。此時的皇家園林以山水宮苑

的形式出現，即皇家的離宮別館與自然山水環境結合起來，其範圍大到方圓數百里。秦始皇在陝西渭南建阿房宮不僅按天象來布局，而且「彌山跨谷，復道相屬」，在終南山頂建闕，以樊川為宮內之水池，氣勢雄偉、壯觀。他在蘭池宮的水池中築起蓬萊山，表達了對仙境的嚮往，對長生不老的追求。

漢武帝在秦代的基礎上，大興土木，擴建成規模宏偉、功能更多樣的皇家園林——上林苑。上林苑囊括了長安城的東、南、西的廣闊地域，大規模理水、建宮，是中國皇家園林建設的第一個高潮。上林苑中既有皇家住所，欣賞自然美景的去處，也有動物園、植物園、狩獵區，甚至還有跑馬賽狗的場所。最值得一提的是，在上林苑建章宮的太液池中建有蓬萊、方丈和瀛洲三仙山。這三座水中神山的出現，形成了後世皇家園林中被奉為經典、歷代仿效的「一池三山」的皇家模式。上林苑奠定了皇家園林的基本內容和形式，它本身也存在了約一百年左右。然而其規模雖然極其宏大，卻比較粗獷，殿宇台觀只是簡單的鋪陳羅列，並不結合山水的布局。此時的皇家園林尚處在發展成形的初期階段。

漢初商業發達，富商大賈的奢侈生活不下王侯。地主、富商為此也經營園囿，來滿足他們精神享受的需要。據《西京雜記》記載：「茂陵富民袁廣漢，藏鏹巨萬，家童八九百人。於北邙山下築園，東西四里，南北五里，激流水注其中。構石為山，高十餘丈，連延數裡。養白鸚鵡、紫鴛鴦、犛牛等奇獸珍禽，委積其間。積沙為洲嶼，激水為波濤，其中致江鷗海鶴，孕雛產雛，延漫林池；奇樹異草，靡不培植。屋皆徘徊連屬，重閣移扉，行之移晷不能遍也。」

三、魏晉南北朝時期

魏晉南北朝時期（二二○至五八九年），皇家園林的發展處於轉折時期，皇家園林雖然在規模上不如秦漢山水宮苑，但內容上則有所繼承與發展，有著更嚴謹的規制，表現出一種人工建構結合自然山水之美，標誌著皇家園林已昇華到較高的藝術水準。例如，北齊高緯在所建的仙都苑中堆土山象徵五嶽，建「貧兒村」、「買賣街」，體驗民間生活等。

這一時期政治混亂，各種思想也競相出現，受其影響，私家園林大為興盛，寺觀園林也開始出現，從早先的以皇家造園為主流，變成為皇家、私家、寺觀三大園林類型的並行發展。可說是中國古典園林發展史上的一個承先啟後的轉折期。

這個時期出現了許多山水畫大師，他們善於畫峰、泉、丘、壑、岩等。造園師在造園的過程中往往借鑑畫家所提供的構圖、色彩、層次和美好的意境。這時文人士大夫紛紛建造私家園林，把自然式的山水風景縮寫於自家園林之中，為私家園林中山水藝術的發展打下了基礎。

總之，私家園林從漢代的宏大變而為這一時期的小型規模，意味著園林內容從粗放到精緻的躍進。造園的創作方法從單純的寫實，到寫意與寫實相結合的過渡。小園獲得了社會上的廣泛讚賞。私家園林因此而形成它的類型特徵，足以和皇家園林相抗衡。它的藝術成就儘管尚處於比較幼稚的階段，但在中國古典園林的三大類型中卻率先邁出了轉折時期的第一步，為唐、宋私家園林的臻於全盛和成熟奠定了基礎。西晉石崇的「金谷園」和東晉顧闢疆的闢疆園是當時著名的私家園林。

四、隋唐時期

隋唐時期（五八一至九〇七年），是中國封建社會統一鼎盛的黃金時期，中國園林的發展也相應地進入一個全盛時期，而皇家園林的建設更體現出這個時代對美的進一步認識。園林的建造因地制宜，華麗精緻，人為與自然高度和諧統一，已初步具有「雖由人作，宛如天開」的風範。隋代的西苑和唐代的禁苑都是山水構架巧妙、建築結構精美、動植物種類繁多的皇家園林，洛陽西苑和驪山華清宮為此一時期的代表作。唐長安私家園林的藝術性較之隋代又有進一步昇華。唐長安私家園林的山體、水體、植物、動物、建築等景觀要素和諧融匯，園池構築日趨洗練明快。士人將詩情畫意引入園林，使崇尚自然的美學原則充分實現，為後世的寫意山水園林奠定了基礎。此時期園林的特點是：園景與住宅分開，園林單獨存在，專供官僚富豪休息、遊賞或宴會娛樂之用。這種小康式的私家園林，只是私家遊賞。

五、宋金時期

到了宋代（九六○至一二七九年），統治階級沉湎於聲色繁華，北宋東京、南宋臨安都有許多皇家園林建置，規模遠遜於唐代，但其藝術品味和技法的精密程度則有過之。宋徽宗建造的艮嶽位於東京汴梁羅城東北角（酸棗門與封丘門之間），是在平地上以大型人工假山來仿創中華大地山川之優美的範例，也是寫意山水園的代表作。假山的用材與施工技術均達到了很高的水準，成功開創了中國以及世界園林藝術中使用假山的先河。

北宋園林多為寫實的意境，南宋時南遷江南，經濟文化方面給當地人的衝擊很大，大量文人參與設計，把園林從簡單的模仿山林野趣演變成集山水、植物和建築於一體的園林概念。

到了金代（一一一五至一二三四年），皇家營建了西苑、同樂園、太液池、南苑、廣樂園、芳園、北苑等皇家園林，並修建離宮禁苑，其中最大的是萬寧宮，即今天的北海公園地段。並在郊外建玉泉山芙蓉殿、香山行宮、櫻桃溝觀花台、玉淵潭釣魚台等。「燕京八景」之說就起源於金代。

六、元明時期

元明時期（一二七一至一六四四年），元代統治者為游牧民族且統治時期不長，故未大興土木；明初朱元璋屬行節儉之風，明中後期雖奢侈但也未曾大興土木，這一時期皇家造園活動相對處於遲滯局面，除元朝大都御苑太液池明代擴建為西苑外，別無其他建設。

元代園林以萬歲山（今景山）、太液池（北海）為中心向外發展。當時將太液池向南擴，成為北海、中海、南海三海連貫的水域，在三海沿岸和池中島上搭建殿宇，總稱西苑。在宮廷之內有宮後苑（今故宮御花園），宮廷外的四面有東苑、西苑、北果園、南花園、玉熙宮等，近郊有獵場、南海子、上林苑、聚燕台等。

此外，明代還大建祭壇園林，如圜丘壇（現天壇）、方澤壇（現地壇）、日壇、月壇、先農壇、社稷壇等；廟

宇園林也開始盛行。

元代的私家園林主要是繼承和發展唐宋以來的文人園林形式，其中較為著名的有河北保定張柔的蓮花池，蘇州的獅子林，浙江歸安趙孟頫的蓮莊以及元大都西南廉希憲的萬柳園、張九思的遂初堂、宋本的垂綸亭等。有關這些園林詳盡的文字記載較少，但從留至今日的元代繪畫、詩文等與園林風景有關的藝術作品來看，園林已開始成為文人雅士抒寫自己性情的重要藝術手段。由於元代統治者的等級劃分，眾多漢族文人往往在園林中以詩酒為伴，弄月吟風，這對園林審美情趣的提高是大有好處的，也對明清園林有著較大的影響。在元代，蘇浙一帶的園林最終完成了從寫實到寫意的過渡。

七、清朝時期

清朝時期（一六一六至一九一一年），皇家園林的建設趨於成熟，其高潮時期奠定於康熙年間，完成於乾隆年間。由於清朝定都北京後完全沿用明朝的宮殿，建設的重點自然轉向於園林方面。這一時期從海淀鎮到香山，共分布著靜宜園、靜明園、清漪園（頤和園）、圓明園、暢春園、西花園、熙春園、鏡春園、淑春園、鳴鶴園、朗潤園、自得園等皇家園林，連綿二十餘里，蔚為壯觀；此外在北京城外還有許多皇家御苑。其中以圓明園、清漪園（頤和園）、避暑山莊、北海最為有名。

頤和園這一北山南水格局的北方皇家園林在仿創南方西湖、寄暢園和蘇州水鄉風貌的基礎上，以大體量的建築佛香閣及其主軸線控制全園，突出表現了「普天之下莫非王土」的意志。北海是繼承「一池三山」傳統而發展起來的。避暑山莊是利用天然形勝，並以此為基礎改建而成，因此，整個山莊的風格樸素典雅，沒有華麗奪目的色彩，其中山區部分的十多組園林建築當屬因山構室的典範。圓明園是在平地上，利用豐富的水源，挖池堆山，形成的複層山水結構、集錦式的皇家園林。此外，在中國造園史上圓明園還首次引進了西方造園藝術與技術。在修建皇家園林時往往在整個大園林中的某幾處或者某幾十處景點對某些江南袖珍小園的仿製和對佛道寺觀的包容。同時出於整體宏大氣勢的考慮，勢必要求安排一些體量巨大的單體建築和組合豐富的建築

群，這樣也往往將比較明確的軸線關係或主次分明的多條軸線關係帶入到原本強調因山就勢、巧若天成的造園理法中來。

由於經濟繁榮，社會穩定，封建士大夫們為了滿足家居生活的需要，還大量建造以山水為骨幹、饒有山林之趣的宅園，作為日常聚會、遊憩、宴客、居住等需要。封建士大夫的私家園林，多與住宅相連，在不大的面積內，追求空間藝術的變化，風格素雅精巧，達到平中求趣、拙間取華的意境，滿足以欣賞為主的要求。此時期的私家園林幾乎遍布全國各地，其中比較集中的地方有北方的北京，南方的蘇州、揚州、杭州、南京。私家園林面積較小，所以更講究細部的處理和建築的玲瓏精緻，室內普遍陳設有各種字畫、工藝品和精緻的家具。這些工藝品和家具與建築功能相協調，經過精心布置，形成了中國園林建築特有的室內陳設藝術，這種陳設又極大地突出了園林建築的欣賞性。明清江南私家園林的造園意境達到了自然美、建築美、繪畫美和文學藝術的有機統一。

建築小學堂

芙蓉苑／曲江池：位於唐長安城東南角的公園，又名芙蓉苑，不定期向公眾開放。是中國園林中最早的公園。

太液池：位於唐長安城大明宮的北部，地處龍首原坡下的低地上。是唐朝最重要的皇家池苑。

金明池：位於宋東京汴梁羅城外的苑圍。園林中的建築均為水上建築。金明池風光明媚，建築瑰麗。池中可通大船，戰時可為水軍演練場所。

中國古代造園藝術在世界園林藝術史上獨樹一幟，有著自己獨立的體系，形成了多種風格和流派，習慣以北方風格和南方風格來區分。北方園林風格宏偉、雄壯，南方園林風格清秀、婉約，但是無論南方北方，它們所具有的藝術語言和詞彙是同一的，憑著這些豐富的詞彙做出了許多流傳千古的好文章。

一、變化巧妙的造景手法

明代末年的園林專著《園冶》出自於經驗豐富的造園名家計成之手，書中的經驗是從實踐中得來的，很實用。其中總結的造園手法仍是現代園林藝術家所遵循的重要準則。在修繕維護古代園林時，離不開這本書，一些通用於園林藝術中的專用手法大多源於這本書，也有的是經過發展演變而來的。

《園冶》中將造園選址用址的過程，稱為相地。在相地過程中，有許多因素要綜合考慮。如造園的地址，一般來說園林的占地面積有限，環境也受到已經存在的周圍條件的制約；再如室內外的採光，既決定全園的向背，又要照顧廳堂的位置和建築出簷的深淺；綠化植物的生長條件既要考慮光照、水源、風向，又要考慮與周圍環境建築的協調，甚至於造景的寓意也要考慮其中。

在古代園林藝術中，經常用到的造景手法有以下幾種：

對景：即兩個景致相隔一定的空間彼此遙遙相對，可使遊人觀賞到對面景色。這是平面構景的基本方法之一，也是中國古典園林中應用較多的造景手法，幾乎每個園中都能看到，比如萬壽山倒影在昆明湖中，湖心島和萬壽山互為對景。

揚州何園，複廊假山兩相借

借景： 多是立面景觀的構景手法，就是將園外甚至更遠的景觀組合到園內某一方向的立面景觀中，使之景深增加，層次豐富，造成在有限空間看到無限景致的效果。在頤和園中，西邊的玉泉山塔被借景到頤和園景區中，使視覺上加大景深，使遠山古塔和園林相互交融。

添景： 是一種立面景觀的構景手法，在空間比較空曠、景觀比較單調而無景深層次的地方，由於某種景觀的添置而得以改觀。比如昆明湖上沒有十七孔橋，就會顯得過於空曠，添上十七孔橋和湖心島就使得景觀更有層次。

框景： 是用有限的空間框架去採收無限空間的局部畫面的構景手法。在中國古代園林中，多採用建築的門框、窗框或亭、樓、閣外廊的柱與簷構成的方框構景。在頤和園中很多細微處可以看到框景，比如樂壽堂的花窗。

抑景： 「先抑後揚」是抑景手法的指導思想。就是通過某景物對遊人實現暫時的阻擋作用，產生其繞過此物眼前景致豁然開朗的藝術效果。比如頤和園中最經典的就是勤政殿後的山丘，通過小徑，先阻擋視線，穿過假山，看見寬闊的昆明湖，頓覺眼前豁然開朗。

蘇州拙政園，借景北寺塔

北京頤和園昆明湖上十七孔橋

蘇州拙政園一角

漏景：是通過院牆或廊壁上的各種造型的窗或花稜窗，將院內外或廊壁兩側的景致組合在一起，以擴大視野，豐富有限空間景觀內容的構景手法。

障景：在園中起到屏障作用的景觀，為了滿足園林主人各方面的行為需求，在園中難免有不雅致的場所或器物，為使之不影響全園的景致，往往在其前方造一景觀將其遮擋住。

蘇州拙政園中的抑景

蘇州留園一角

二、理水——古代園林的命脈

在《園冶》中記載：「池上理山，園中第一勝也」，把這種山與水相互依存、相互映照的池山排為園林中第一的景致，主要是指水。水是園中必備的景物，有時候因為有水才有園。

古代園林理水之法，一般有三種：一為掩，以建築和綠化將曲折的池岸加以掩映。二為隔，或築堤橫斷於水面，或隔水浮廊可渡，正如計成在《園冶》中所說：「疏水若為無盡，斷處通橋」，如此則可增加景深和空間層次，使水面有幽深之感。三為破，水面很小時，如曲溪絕澗、清泉小池，可用亂石為岸。

在集理水之大成的私家園林中，從觀賞的角度對水的要求有五點：一是水位需恰到好處，和岸邊的建築物高低錯落有致；二是水要活，這樣才有生機的感覺，即便是死水也要用山石堆疊遮擋，做出一個假的活水源頭；三是要曲，水道要彎轉有度，不能一眼望到頭，這也是障景的手法；四是要寬窄相間，空間上產生變化；五是要區分景區，要求一區一水，區

上海青浦曲水園

244

蘇州虎丘，真山水與人工山水的巧妙結合

上海豫園中的水花牆，似隔非隔水而有源

區有水。

三、疊山——古代園林的獨特創造

中國園林最典型最有特色的造園手法要數創造假山。和理水一樣，疊山也是對自然環境追求的體現，同時假山在造園手法上起了障景、抑景等作用。秦漢的上林苑開創了人工造山的先例。東漢梁冀開創了對自然山水模仿的先例。此後歷朝歷代均在前朝的基礎上對疊山手法的運用有所發展。

假山又可以分為土山、石山、土石結合山三種類型，其中以土山出現最早。最早的工程手法始於秦漢，在平地造園中採用的挖湖堆山，也是最早的土山。後因土山容易造成水土流失，便在山腳用石塊壘砌防護，產生土石假山，後因土石山到一定高度後需占很大地盤，故而出現了石山。

假山的創造使得中國園林將祖國河山縮於庭中，同時也使得山水相應，「山因水而活，水因山而媚」。

北京北海瓊島仙境

蘇州留園冠雲峰

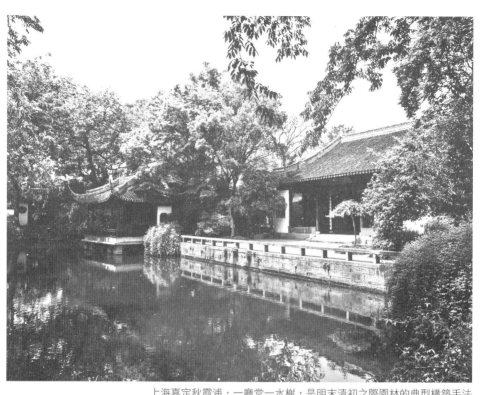

上海嘉定秋霞浦，一廳堂一水榭，是明末清初之際園林的典型構築手法

四、園林建築

榭 建於水邊或花畔，藉以成景。平常為長方形，一般多開敞或設窗扇，水榭則要三面臨水。著名的榭有揚州的水閣涼亭和鼃莊西岸的水榭。

軒 小巧玲瓏、高敞精緻的建築物，室內簡潔雅致，室外或可臨水觀魚，或可品評花木。

舫 是仿照舟船造型的建築，常建於水際或池中。著名的舫有北京頤和園的海晏舫、南京煦園的不繫舟等。

亭 一種開敞的小型建築物，主要供人休憩觀景。著名的亭有紹興的蘭亭、安徽滁州的醉翁亭、湖南嶽麓山的愛晚亭等。

廊 「一步一景，景隨步移」，多半是在廊中的感覺。造園師總是用這種建築將園內各個散落的景點串聯起來。廊不僅有交通的功能，更重要是有觀賞的作用，其自身也是景，是中國園林中最富可塑性與靈活性的建築。最著名的廊當屬北京頤和園中的長廊。

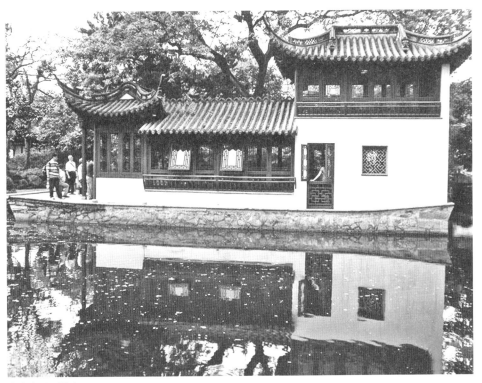

南京煦園不繫舟

北京北海瓊島上
的皇家殿宇亭台

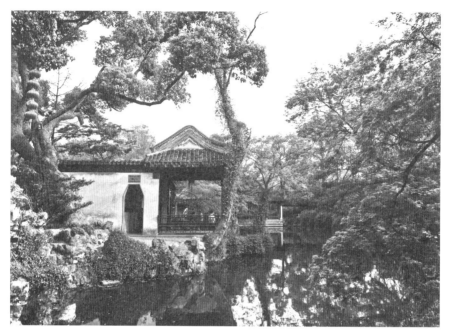

無錫寄暢園水如濠濮亭

北京北海靜心齋爬山廊

揚州何園複廊與小瀛舟相連的曲橋

橋　一般採用拱橋、平橋、廊橋、曲橋等，不但有增添景色的作用，而且用以隔景，在視覺上產生擴大空間的作用。著名的橋有杭州西湖的蘇堤六橋和仿建北京昆明湖的西堤六橋。

北京昆明湖玉帶橋

蘇州拙政園「小飛虹」廊橋

五、園林花木

中國古代園林稟承「雖由人作，宛如天開」的理念，園林著意表現自然美，園中若沒有植物進行不間斷的新陳代謝，只能是一座死園。園林對花木的選擇標準，一講姿美，二講色美，三講味香。不

北京北海古松

揚州瘦西湖兩岸堤柳盡依水

同的園林對植物的選擇也不相同，但是有一些植物品種是所有園林都偏愛的，如「歲寒三友」松、竹、梅。

園林中的松，尤其是以古松最為珍貴，皇家園林中更是以松樹為造景。松以古為貴，而竹則是以新為妙，江南園林中用竹比比皆是，且有許多園林、景點也都是直接用竹來命名，如個園。另外，楓楊也是江南園林中常見的樹木，無錫寄暢園、蘇州留園皆有以楓楊為主景的景點。另外，梅花也因為其盛開季節獨特而成為了中國園林特別青睞的植物。

園林中常見的春季花卉是牡丹、芍藥、玉蘭、迎春、木香；夏季常見花卉是廣玉蘭、荷花、睡蓮、石榴花、梔子花、茉莉花；秋季常見花卉是菊花、桂花、木芙蓉；冬季常見花卉是蠟梅、水仙。

中國傳統建築的
特徵與詳部演變

北宋喻浩所撰《木經》曰：「凡屋有三分：自梁以上為上分，地以上為中分，階為下分。」意思是說，大凡房屋都有三個部分：從梁以上為上分，地面以上為中分，台階為下分，也就是所謂傳統建築的「三段式」。本章試從傳統建築台基、木構架、屋頂及裝飾等來說明傳統建築的特色。

（宋）李誡《營造法式》飛仙彩畫

台基是中國建築的重要組成部分，無論是宮殿、壇廟、寺院等大型建築還是民居鄉土建築，大多都有台基，其作用一是解決建築地面的潮濕問題，二是使建築顯得沉穩、高大。台基從高到矮、從簡單到複雜對應不同的建築等級。在清代，建築基座的大小高低就是根據主人的身分地位而有不同的規定：公侯以下、三品以上者所居房屋的台基高二尺；四品以下和普通士民所居房屋的台基高一尺。當然，在實際建造中，建築台基高低大小的確定還與諸多因素有關，如屋間架結構、平面布局、簷柱高度、出簷深淺等，因此建造時並不完全按規定而制，常常根據實際情況而有所變化。

台基分普通台基和須彌座台基兩種，其構造形式並不複雜，平面由上部建築的平面而定，一般為長方形，四面磚石圍合，中間按柱網分布砌築磉墩和攔土，磉墩為柱子的基礎，攔土將台基內分為若干方格，若有檻牆時則作為承接檻牆的基礎，方格內填土，上面由磚石鋪砌而成。普通台基多用於普通房屋，而須彌座台基是宮殿、壇廟等的重要建築台基的常見形式。

一、普通台基

普通台基的外形相對比較簡單，通常為一個長方體的台子，裝飾相對較少，甚至是沒有。主要由土襯石、角柱石、陡板石、階條石、分心石、檻墊石、柱頂石等石構件組成。同時，若台基較高，還設有上下台基的石踏跺，踏跺的石構件又包括有踏跺石、如意石、燕窩石、象眼石、垂帶石等。

土襯石位於石基座的最下面，即在台基露明部分的下面墊一層平的石板，其上皮一般高出地面一兩寸，外

邊比台基寬出兩三寸，它是進一步增加建築防潮性的石件，或者說是直接保護石基座本身的底層石件。

角柱石是基座的拐角處立置的石構件。宋代時的角柱石上面還置有角石，清代時的角柱石則直接放置在階條石下面，不用角石。

階條石是基座頂面四周沿著台邊平鋪的石件，一般為長方形。階條石主要是依其形狀而命名，而依其位置命名又叫做「壓面石」，因為它是壓在台基邊緣表面上的石件。

陡板石也稱為「斗板石」。它是位於石基座的土襯石之上，階條石之下，下端裝在土襯石槽內，上端作榫裝入階條石下面的榫窩內，兩端與角柱連接。陡板石一般來說都是用石料砌築，但有些建築中不用陡板石而以磚砌築台幫，在高台建築中磚砌台幫也稱泊岸。

檻墊石就是墊在門檻下面的條石，它的上皮與地面平行。檻墊石有時可以用磚代替。

分心石是一塊長形石板，主要用在大型、禮儀性建築的基座中，它放置在階條石和檻墊石之間的正中線上。

柱頂石也就是「柱礎」，是建築物所用柱子下面墊的石墩。柱頂石的作用是承載與傳遞上部的負荷，並防止地面潮濕對柱的侵蝕。柱頂石有隱於地下與凸出於地面兩部分，與基座是緊密相連的，所以它也算是石基座中的一個重要石質構件。凸出地面的柱頂石部分，常加工成各種優美的樣式，

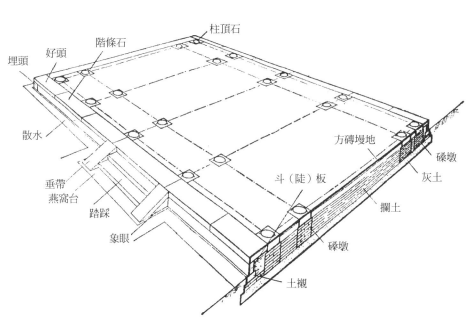

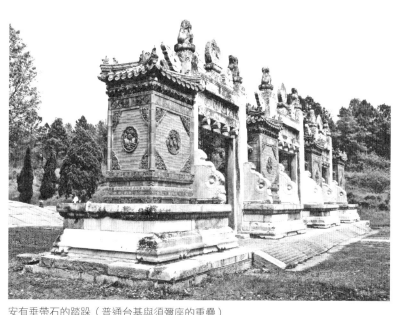

安有垂帶石的踏跺（普通台基與須彌座的重疊）

並且上面大多裝飾有雕刻圖案，在功能性之外又起到一定的裝飾作用。

建築下部只要有基座，都會有一定的高度，因此，為了上下方便，常常依著基座前後或是前後左右設有台階。踏跺就是台階中間砌置的一級一級的階石，因為是人腳登階時踩踏的地方，所以也稱「踏道」。

根據具體砌築形式的不同，踏跺又有如意踏跺和垂帶踏跺之別。垂帶踏跺就是台階兩邊安有垂帶石的踏跺，其形象主要是區別於不設垂帶石的如意踏跺。如意踏跺就是踏跺的兩側沒有垂帶石，從台階兩側可以直接看到踏跺的退齒形狀。有的如意踏跺不僅從側面看層層退縮，而且從正面看，石階也是從下往上逐步減短。此外，用天然石塊砌成不規則形狀的台階，也叫如意踏跺。

垂帶石是位於踏跺兩側的斜面石構，多由一塊規整的、表面平滑的長形石板砌成。台階中踏跺的最上一級為上基石，中間為中基石，最下一級為燕窩石，也稱下基石。燕窩石比地面高出約一到兩寸，與台基下的土襯石齊平。

象眼是台階側面的三角形部分。宋代時的象眼是層層凹入的形式。清代時的象眼大多是陡直的，有些表面平整，有些表面飾有雕刻或鑲嵌圖案。

二、須彌座式台基

皇家宮殿或寺廟等的主要殿堂，其石基座大多做成須彌座形式，以顯示其不凡氣勢。

須彌座之稱由佛教傳說中的須彌山而來。須彌座中的「須彌」即指須彌山，它是印度佛教傳說中的世界中心，最初以須彌山的形象作為佛教造像底座，以顯示佛教的偉大。須彌座傳入中國以後，不但用作佛教造像的底座，也常用來承托較為尊貴的建築，如宮殿、壇廟。（《中國古建築語言》）

須彌座由圭角、下枋、下梟、束腰、上梟、上枋等幾部分組成。其中，處於須彌座最中間的縮進去的部分，就是束腰，就像是將須彌座的腰部紮束起來一般。這也是須彌座外觀形象最顯著的一個標誌。

須彌座作為建築基座，與一般的基座做法沒有太多不同，只是因須彌座本身具有的層次而形成分層構造的形式。

因為須彌座的體量更為高大，等級也不一般，所以，其踏跺的整體形象與構件也更為複雜一些，裝飾性更強一些。或者說，我們已不能僅僅稱它為「踏跺」，踏跺成了須彌座式基座台階中的一部分。須彌座式基座的台階，除了一般的石階之外，在石階的中間往往還設有一塊雕刻精美的陛石。故宮太和殿前、保和殿後都有這樣的陛石，雕龍鳳、刻祥雲。

為了增加殿堂的氣勢，須彌座式基座的前方多突出一塊，即前伸的月台。月台的邊緣，或是整個基座的邊緣，又設置有欄杆、望柱、龍頭

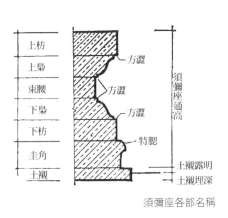

須彌座各部名稱

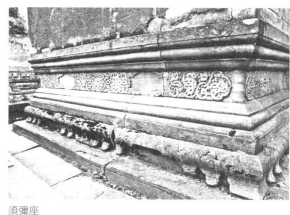

須彌座

帶龍頭的須彌座

等。一般來說，宮殿建築的基座欄杆與望柱，大多是漢白玉石雕製而成，因為漢白玉石適於雕刻，材質也不錯，色澤潔淨，風格雅致。除此之外，在重要的宮殿建築中，基座常由普通台基和須彌座台基組合而成，或做成雙層須彌座；對於極重要的宮殿建築甚至做成三層須彌座，俗稱「三台須彌座」。

須彌座除了用於台基之外，還可以用於基座類的砌體，如月台、平台、祭壇、陳設座以及牆體的下鹼牆等部位。

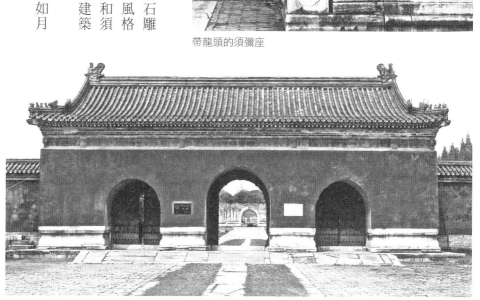

須彌座下鹼牆

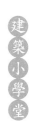

建築小學堂

疊澀：古建中利用磚、石層層向外出跳的做法，多用於塔身、台基、出檐等。

圭角：清式須彌座的最下層部分，整個高度分五十一份，圭角高度為十份。

踏跺：呈階級形的踏步，高寬比一般為一比二，特殊情況下可一比一。

礓礤：以磚石露稜側砌的斜坡道，可以防滑，一般用於室外。

慢道：長坡道。《營造法式》規定：城門慢道高與長之比為一比五，廳堂慢道為一比四。

辇道／御路：坡度較平緩的一種慢道，用以行車，常與踏跺組合在一起。後主要起裝飾作用，在其上雕刻雲龍水浪。

龍尾道：當坡度較長時，可將坡道做成平、坡相間的形式，而這種長長的逐步上升的坡道，形如微微起伏的龍尾，故稱龍尾道。

大木作

縱觀中國千百年來的傳統建築，除有特殊功能的石塔、陵墓等外，用於人類居住的建築幾乎全部都是由木材為主要材料建造而成，與西方以石材為主要建築材料的古代建築有著很大區別，嚮往循環往復、生生不息，信奉「天人合一」的宇宙觀。古代人們認為木是生命之源，發自春天，代表著一種溫存，象徵著生長發育、繁榮茂盛，而石、磚是土，主收斂，適合修建陵墓；這與西方建築以石象徵永恆不滅的建築理念有很大區別；同時，與石材相比，木材的加工、採伐都要方便靈活許多，因此，中國傳統建築多以木結構為主體，這也是中國傳統建築最主要的特徵之一。

木結構有很多優點，首先，中國傳統建築木結構體系主要由立柱、橫梁、斗拱等構件組成，荷載由屋面到梁架再由斗拱到立柱層層傳遞，構件之間以榫卯連接，而榫卯又有若干伸縮餘地，從而使建築穩固而富有彈性，遇地震時不易發生危險。其次，中國傳統建築有「牆倒屋不塌」的諺語，這主要是說建築由梁柱體系承重，而隔板、牆體只起到分割和圍護作用，因而對於隔板和牆體的布置有很大的靈活性。

關於木架結構形式的記錄最早是在宋代《營造法式》中，上面記述了三種結構形式，即殿堂結構和簇角梁結構，到了清代《工程做法則例》中則分為大式和小式。然而這些結構做法主要用於宮廷、壇廟、衙署、大府第等官式建築的設計結構，其針對性較強，因而並不全面。單從梁架做法上看，中國傳統建築結構形式主要分為抬梁式、穿斗式和井幹式三種。

一、抬梁式

抬梁式結構在中國傳統建築中應用範圍較廣，在傳統建築的發展中具有極為重要的地位，其主要做法為沿房屋進深方向立柱，柱上架梁，梁上再立瓜柱，其上再施梁，如此疊加數層，每層梁逐步收短，最上層梁上立脊瓜柱，各層梁頭和脊瓜柱上安置檁條，從而使屋面荷載由檁到梁再到柱，逐層傳遞；在平行的梁架之間又有若干橫向的枋聯繫，形成一個整體；兩組木構架之間形成的空間即為「間」，一座建築的間數通常不受限制，各層架梁柱的組合方式、數量也可以不同。

宋代《營造法式》中所記錄的殿堂結構和廳堂結構均為抬梁式。殿堂結構主要特點為整個屋架分為三層，由內柱和外柱柱頭高度相同的柱網為底層，再上為斗拱、梁等構成的鋪作層，其上為屋架層，廳堂結構與殿堂結構主要區別在於屋內柱子的長短都隨著舉勢的高低來定，每個屋架由若干

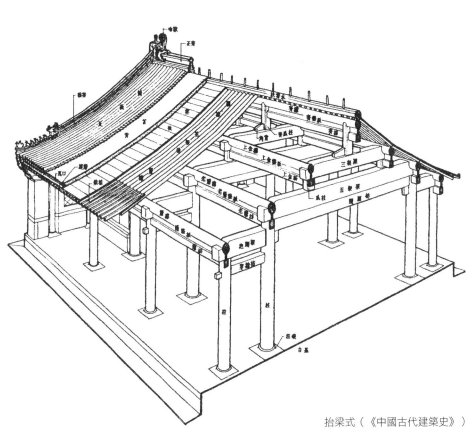

抬梁式（《中國古代建築史》）

太和殿（殿堂結構）抬梁式（《中國古代建築史》）

1 簷柱	5 小額枋	9 平身科	13 正心枋	17 五架梁	21 步柱	25 脊桁	29 中金桁	33 簷椽
2 老簷柱	6 由額墊板	10 墊拱板	14 拽枋	18 三架梁	22 雷公柱	26 脊墊板	30 下金桁	34 飛椽
3 金柱	7 平板枋	11 挑簷枋	15 井口枋	19 雙步梁	23 角背	27 脊枋	31 金桁	35 連金斗栱
4 大額枋	8 橫梁	12 挑簷桁	16	20 單步梁	24 枋木	28 上金桁	32 隔架科	36 井口天花

個長短不同的柱子組合而成，其中內柱比簷柱高出一、兩步架，並且只在外簷柱上使用鋪作。另外，《營造法式》中記錄的簇角梁結構的木構架也就是攢尖，即每個柱頭上的角梁與位於中心的雷公柱相交，組成平面為圓形或正多邊形平面的建築中，特別是應用在亭、榭等小型單體建築的屋頂，更顯活潑、靈動。

在明清時期的官式建築中，殿堂結構的構架僅存表面形式，實際均為抬梁式結構，這種稱「大木大式」；普遍應用的柱梁作，則稱為「大木小式」。

抬梁式構架結構複雜，要求加工細緻，但結實牢固，經久耐用。抬梁式構架內部有較大的使用空間，並且這種結構能產生宏偉的氣勢，還可做出各種美觀的造型。用抬梁式結構建造小規模的房屋，比如一般住宅、廊屋等，不施用斗拱、柱上承梁檁等，相當於清代的「小式」建築，被稱為柱梁作，多用於懸山頂。

二、穿斗式

穿斗式構架是用柱子直接承檁，不用梁。每根

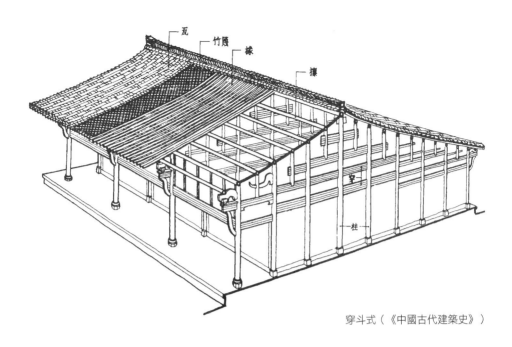

瓦　竹篾　椽　檩

柱

穿斗式（《中國古代建築史》）

柱子上面頂一根檩條，柱與柱之間用木串接，連成一個整體。其特點是支撐重量的柱子可以不必用較粗的，但柱子排列較密。這種構架優點是用較小的材料可以建造較大的房屋，而且網狀的構造也十分牢固；缺點是因柱和枋較多，室內不能形成較大的連通空間。中國長江流域和東南、西南地區的建築習慣採用穿斗式構架，用柱子直接承檩條，柱間穿枋僅作為連通構件。

干欄式木構架屋面梁架形式與穿斗式相似，不同的是干欄式先用柱子在底層做一高台，台上放梁、鋪板等，再於其上建造房屋。這種結構的房屋高出地面，可以避免建築物受地面潮氣的侵害。

三、井幹式

井幹式構架出現較早，最早見於商代墓槨，目前所見最早的井幹式房屋的形象和文獻都屬漢代。其做法是以圓木或矩形、六角形木料平行向上層層疊置，在轉角處木料端部交叉咬合，形成房屋四壁，形如古代井上的木圍欄，再在左右兩側壁上立矮柱承脊檩構成房屋。

井幹式結構需用大量木材，在絕對尺度和開設門窗上都受很大限制，因此通用程度不如抬梁式構架和穿斗式構架。中國目前只在東北林區、西南山區尚有個別使用這種

結構建造的房屋。雲南南華井幹式結構民居是井幹式結構房屋的實例。它有平房和二層樓兩種，平面都是長方形，面闊兩間，上覆懸山屋頂。屋頂做法是左右側壁頂部正中立短柱承脊檁，椽子搭在脊檁和前後簷牆頂的井幹木上，房屋進深只有二椽。

四、斗拱

斗拱是中國傳統建築特有的一種結構做法，最早可見於漢代石闕、陶樓等，斗拱在大木結構中起著極為重要的作用，位於柱頭和梁枋之間，承上啟下，傳遞屋面梁架荷載；「斗」與「拱」之間以榫卯可以連接，結合緊密，層層疊疊，遇到地震時榫卯可以伸縮，具有一定的彈性，從而保證建築物的安全，同時斗拱向外跳，使屋簷加長，從而保證主體結構免受雨水的侵襲，同時也使建築造形更加優美、壯觀。

斗拱從大到小，從簡單到複雜，從承重功能到裝飾功能，經歷了漫長的演變過程。

斗拱在漢代以前便已出現，但缺乏實物，因此很難判定其形式，對於早期斗拱的形式只能從

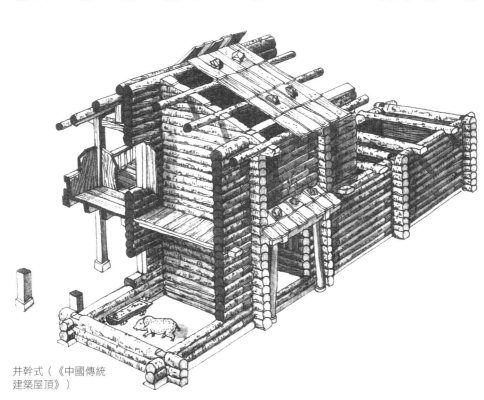

井幹式（《中國傳統建築屋頂》）

兩城山畫像石

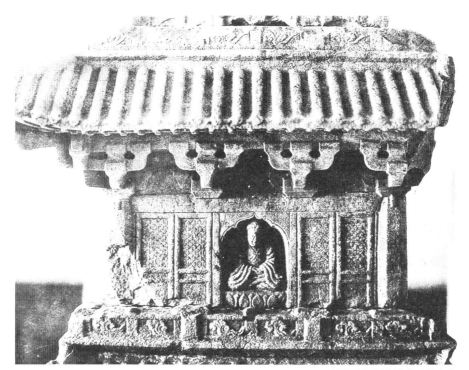

龍門古陽洞北壁佛殿形小龕

馮煥、沈府君、高頤石闕斗拱

補間鋪作

雲岡石窟柱頭鋪作

漢代留存的少數崖墓、畫像石、石闕、明器上進行了解，漢代斗拱構件較大且結構比後來簡單。

從漢代陶製明器中看，漢代斗拱形式多為牆壁出華拱，或斜撐，或挑梁，承托櫨斗，其上施拱，再托平座和屋簷。後期以「一斗三升」頗為常見。至魏晉南北朝時期，進一步完善了漢斗拱的不足，但仍沒有標準化，多為「一斗三升」的基本形式，與漢崖墓石闕見到的相比，拱心小塊已經演進為齊心斗。龍門古陽洞北壁佛殿形小龕，其斗拱在柱頭用泥道單拱承素枋，單抄華拱出跳；轉角出斜四十五度華拱，後來稱「轉角鋪作」，此為最古的一例。補間鋪作出現的人字形斗拱，是漢代所沒有的。人字形斗拱的人字斜邊，魏時是直線，齊時為曲線。

唐代建築已有實物留存，五臺山佛光寺東大殿和五臺山南禪寺大殿即為典型代表。唐代到元代，斗拱已發展成熟，形成標準化，形式也趨於複雜。這一時期，斗拱體積碩大，以材、絜、分為模數，用材較大，常用三、四、五等材的材料，高度接近柱高一半，形式由最初的一跳到兩跳，乃至七跳；補間斗拱數量較少，一般一二朵；斗拱的作用得到延伸，除了挑簷外，柱頭所承托的梁多插入斗拱結構中，荷載由斗拱傳遞到柱子，斗拱成為各交叉點處的加強節點；屋頂出簷深遠，達三四公尺；色彩簡潔明快，風格莊重樸實。

明清時期，由於木材逐漸短缺，很多建築都以各種額枋作

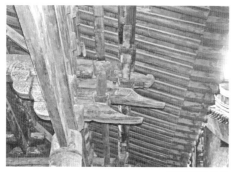

宋聖母殿斗拱

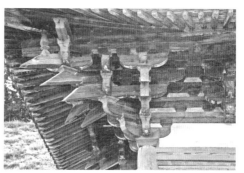

唐佛光寺斗拱

遼佛宮寺釋迦塔斗拱

遼善化寺普賢閣斗拱

北京先農壇斗拱（明始建，清大修）

為承重連接構件，斗拱的作用逐漸下降，只有柱高幾分之一，以斗口為模數，脫離了宋材、栔、分的模數，常用六、七、八等材的材料；補間斗拱數量增多，多達四至八朵，不承重，闌額因斗拱增多而逐漸加大；翹、昂等構件做法也隨著其功能的消失而改變；屋頂出簷較短，大約一公尺；色彩繁複華麗，富麗堂皇，作用由承重向裝飾轉變。

270

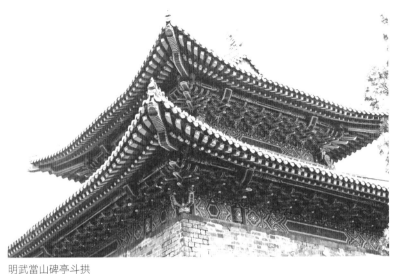

明武當山碑亭斗拱

大木作：古建築物中主要木構架的總稱，主要包括柱、梁、枋、檁等。同時又是木建築比例尺度和形體外觀的重要決定因素。清式大木作分大木大式、大木小式兩類。

瓜柱：兩層梁架之間或梁檁之間的短柱，其高度超過直徑，叫做瓜柱。宋時瓜柱叫侏儒柱或蜀柱，明以後稱瓜柱、童柱。

闌額：柱上聯絡與承重的水平構件，宋稱闌額、清稱額枋。

材：高寬比為十五比十的矩形斷面尺寸，宋代衡量建築尺度的標準，按建築等級分為八等。

栔：高寬比為六比四的矩形斷面尺寸，宋代建築單位。

昂：斗拱中斜置的構件，起槓桿作用。有上昂、下昂之分。

跳／三跴：宋代《營造法式》中翹、昂的長短，以支出的遠近而定，每支出一層，在裡面和外面各加一排拱，叫跴。正心一跴，裡外各出一跴稱為三跴。

出抄：宋代《營造法式》中，把斗拱中的華拱出跳稱為出抄。出一跳華拱稱為「一抄」，出二跳華拱稱為「雙抄」。

升：宋《營造法式》中構件名稱，在拱與翹相交處、拱與拱上下兩層之間，位於拱的兩端的斗形的立方塊叫做升。因其位置不同而名稱各異，如三才升、槽升子等。

屋頂

屋頂是中國傳統建築中最鮮明、最突出的構成元素，在傳統建築中占據著極為重要的位置，具有沉穩大方而又精巧秀美的形態特徵。同時屋頂的形式、體量、色彩、裝飾等又體現出建築的等級和風格，不同的屋頂形式對應著不同的建築等級及建築功能。傳統建築屋頂大致可以分為廡殿頂、歇山頂、懸山頂、硬山頂、卷棚頂和攢尖頂等，但實際應用中又因實際需要、氣候環境等靈活多變，按其造型中又有穹窿頂、萬字頂、扇面頂、盝頂、平頂等特殊的形式，按其組合形式又有丁字脊、十字脊、勾連搭、重簷等。

一、廡殿頂

廡殿頂又稱四阿頂，由一條正脊和四條垂脊組成，又叫五脊頂，前後兩坡相交處為正脊，左右兩坡有四條垂脊。廡殿頂出現較早，在商代的甲骨

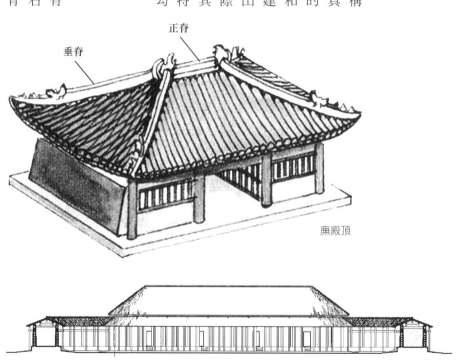

正脊

垂脊

廡殿頂

盤龍城遺址復原圖

山西五臺山佛光寺東大殿

文、周代銅器中均有反映，據《周禮・考工記》載：「商人四阿重屋」，即早在商朝，已有四阿屋頂，但只是四坡水的茅草房而已。自從西周時代屋頂使用瓦件之後，人們對瓦當與屋脊逐漸重視，因為屋面兩坡相交的地方必須把屋脊搭蓋好，才不致漏雨，故該建築形式逐漸形成。

廡殿頂在傳統建築中屬於最高等級的建築屋頂，只有在宮殿、廟宇等尊貴的建築中才能使用。據歷史文獻記載及遺址發掘推測，廡殿頂早在殷商時代便已出現，但已無實物例證，現存實物以漢代闕樓和唐代佛光寺大殿為早，這裡以佛光寺東大殿、北京故宮太和殿為例。

山西五臺山佛光寺東大殿

現存的山西五臺山佛光寺東大殿，是唐大中十一年（八五七）所建。此殿坐東朝西，北、東、南三面環山。建築面闊七間，進深四間，八架椽，屋頂是單簷廡殿頂。屋頂的正脊、鴟尾和殿身各間的比例和諧。屋簷向外挑出近四公尺，殿身內外柱頭上和柱與柱之間均設較大的斗拱，撐托著深遠挑出的屋簷。東大殿屋面平緩，正脊較短，正脊兩端有兩個造型遒勁的鴟尾。由東大殿建築的屋頂我們可以看出唐代單體

273

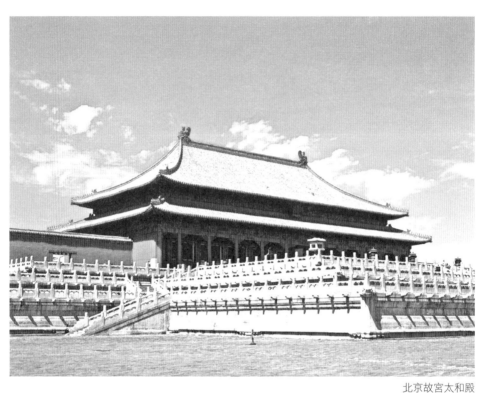

北京故宮太和殿

北京故宮太和殿

太和殿始建於明永樂十八年（一四二〇），稱奉天殿。今殿為清康熙三十四年（一六九五）重建，是用來舉行各種典禮的場所，其建築形制、體量均為紫禁城之最，建築面闊十一間，進深五間，高三十五．〇五公尺，東西長六十三公尺，南北長三十五公尺，面積約兩千三百八十多平方公尺。廡殿頂，五脊四坡，正脊的兩端各有琉璃吻獸，垂脊簷角有十個走獸，脊獸造型優美、吉祥威嚴。

二、歇山頂

歇山頂是等級僅次於廡殿頂的屋頂形式，也是中國古建築中最為常見的一種屋頂形式。

與廡殿頂相比，除一條正脊及四條垂脊外，歇山頂四角另有四條戧脊，共有九條屋脊，所以在宋代的時候也稱為「九脊頂」。

建築的屋頂坡度平緩，出簷比較深遠，斗拱比例大，柱子粗壯，體現了唐代建築穩健、樸實、美觀大方的風格。

所謂戧脊，指的是由垂脊下端向四個屋角方向延伸的脊。這樣的屋頂很好辨認，從側面看，向下的兩條垂脊好像是在半路上歇了一下就改變了方向，折向另一個方向延伸出去了，所以側面的上半部形成了一個類似三角形的形狀。山花部位一般都有裝飾，或採用雕刻，或彩繪，或開小窗等，有的還在山花上設有博風板和懸魚裝飾，形式比較靈活精巧，使整個建築的屋頂不僅有雄渾的氣勢，還有細部的玲瓏雅致風格。

歇山式屋頂從形式上看可以說是由雙坡屋頂加設圍廊組成，整個屋面造型上部是人字形、雙坡面，在雙坡面的下面是四個坡面。四個坡面前後與雙坡面自然連接，四條戧脊垂到簷口時向上起翹，左右與山花呈折線狀連接，其簷口與屋面簷口處在同一水平線上自然連接。歇山式屋脊有曲有直，曲直有致，變化生動，九條屋脊在不同的方向，產生豐富的變化，有輕盈靈動之感。

歇山頂的出現晚於廡殿頂，最早在漢闕石刻、漢代明器中可以看到。現存最早的歇山式建築是五臺山南禪寺大殿。

山西五臺山南禪寺大殿

現存南禪寺大殿為唐德宗建中三年（七八二）重建，歇山頂，面闊三間，總面闊十一‧六二公尺，總進深九‧九公尺。建築四角各柱柱頭微向內傾，使建築重心向內，增加了建築的整體穩定性，同時四根角柱稍高，與層層疊架、層層伸出的斗拱構成

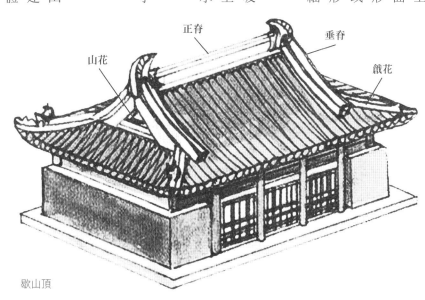

歇山頂

正脊

垂脊

山花

戧花

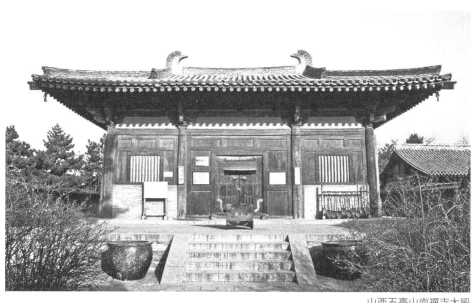

山西五臺山南禪寺大殿

「起翹」，使整個大殿形成有收有放、有抑有揚、樸實莊重、典雅大方的風格。

三、懸山頂

懸山頂由一條正脊和四條垂脊組成人字坡的形式，與硬山頂類似，但山面屋面的襯頭在山牆處沒有停下來，而是又向外挑出了一段，這也是它和硬山式屋頂最大的區別之處。由於山牆兩邊屋面的挑出，所以懸山也稱為「挑山」或「出山」，也就是說懸山頂不僅前後有出簷，在左右兩側山牆面上也有出簷，從而形成一種懸空的狀態，這也是懸山頂得名的原因。

懸山頂是兩面坡屋頂的早期做法，這種屋頂形式從視覺上看有懸空的感覺，比起硬山頂來說豐富一些。最初主要是為了對兩側山面牆體及木構架起到保護的作用，使之免遭雨水侵襲，隨著中國磚牆的廣泛應用，這種採用挑出簷保護木構件的作用逐漸減弱，懸山頂逐漸被硬山頂所取代。懸山式屋頂除了用於南北方民居建築中，還較多出現在園林中的某些建築上。

山西平遙雙林寺

雙林寺始建年代較早，寺中碑文有「武平二年」

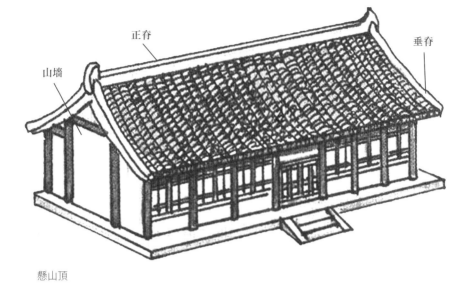

正脊　　　　　　　　　　垂脊

山墻

懸山頂

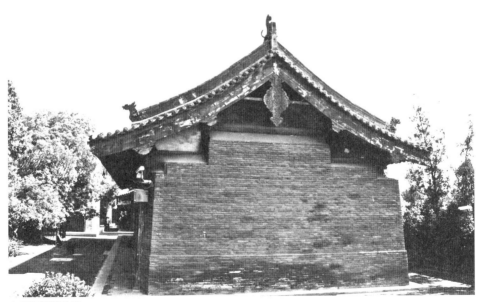

山西平遙雙林寺

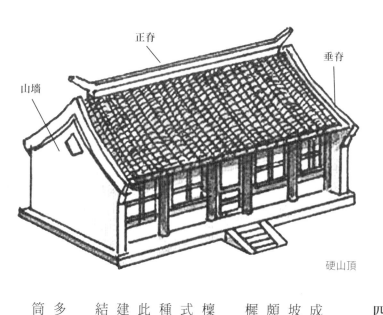

正脊

垂脊

山墙

硬山頂

（五七一）的記載，其創建年代應早於此，但寺中建築曾經明清兩代大規模重修或重建，現均為明清建築。寺內建築多為懸山式，圖中為「天王殿」，面闊五間，進深三間，懸山式屋面，建築兩端出簷，風格質樸簡潔；屋脊正中琉璃寶頂上有明「弘治十二年八月二十六日」題記，為明代重修時所置。

四、硬山頂

硬山式屋頂形式比較簡單、樸素，是由一條正脊和四條垂脊組成。硬山頂屬於人字形屋頂的一種形式，它的特點是只有前後兩面坡，而且兩側的垂脊與山牆面平齊或略高出山牆面，使山牆的形象頗為突出。山牆的兩側有時候用方磚疊砌博風板，靠近屋角處做成樨頭花飾。

硬山頂最突出的特點是，從側面看山牆一直封砌到屋頂，不露檁頭。這種屋頂形式大約是在明代之後開始流行。宋代的《營造法式》一書中還沒有對硬山頂的記載，現存宋代的實物中也沒見過這種頂式，推想在宋代時候應不存在硬山式的屋頂。明清時期以及在此以後，硬山頂被廣泛應用於中國南北方的住宅建築中。那一時期建築中開始大量使用磚，磚牆代替了土牆，屋頂漸漸失去了保護木結構屋身的功能，屋簷的防水作用也不那麼重要了。

硬山式屋頂屬於等級較低的頂式，在民間住宅建築中應用得較多，其不能使用琉璃瓦，大多使用青瓦，並且多用板瓦，較少使用筒瓦。

無明顯正脊

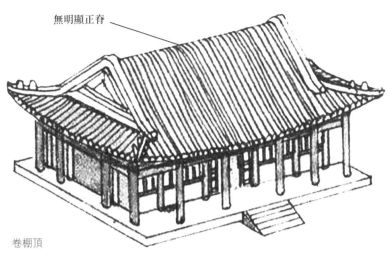

卷棚頂

五、卷棚頂

卷棚頂又稱為元寶脊，這種屋頂形式的特點是：屋面前後兩坡相交的地方不設正脊，而是用柔和的弧線形曲面相連，用筒瓦鋪頂，直接卷過屋面，像個羅鍋，所以也叫「羅鍋脊」。區別和辨認卷棚頂最有效的方法就是看它有沒有正脊，這是卷棚頂與其他屋頂形式最明顯的不同點。卷棚頂的屋頂構架多用兩根脊瓜柱承托脊檁，並在脊檁上使用向上的彎椽。

卷棚頂大多與歇山頂和硬山頂兩者的變形，也就是把歇山頂和硬山頂相結合運用，可以說它是歇山頂和硬山頂上的正脊做成圓弧形，這時稱為「歇山式卷棚頂」或者「硬山式卷棚頂」，這些都屬於無正脊的一種大屋脊形式。

由於卷棚頂這種平緩柔美的曲線，使建築聳立感較弱，呈現出溫和柔緩的感覺，這種柔和的性格比較容易和環境和諧融合，這就決定了這種屋頂形式在園林中運用比較廣泛。無論是在北方的皇家園林還是在南方的一些私家園林，卷棚歇山頂的建築都比較常見。

六、攢尖頂

攢尖頂的基本造型是沒有正脊，只有垂脊，而且數條垂脊交合於頂部，上覆寶頂。它的尖頂高高聳立，呈尖錐形，看上去像一把撐開的傘。攢尖頂與其他屋頂形式相比顯得較為輕巧，其屋面

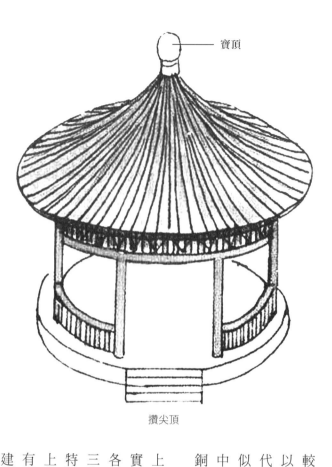

寶頂

攢尖頂

體形與其他類型建築相比顯得輕巧靈動。

中國傳統建築以木結構為主要結構體系，木構架可以較自由地穿插疊加，從而創造出靈活多變的屋形式，塑造不同的建築風格；因此，在傳統建築的設計建造中，屋頂的處理顯得尤為重要。傳統建築屋頂除了廡殿式、歇山式、懸山式、硬山式、卷棚式、攢尖式這六種基本的屋頂形制外，在實踐中隨著人們審美觀點的提高，技術能力的進步以及氣候環境、實際需求的變化，人們在這六種基本形制的基礎上又加以引申、穿插和組合，形成複雜多變的屋頂形式，如丁字脊、十字脊、勾連搭、重簷等多種組合形式。這些極富變化、瑰麗多姿的屋頂形式，不僅為中國古建築增加了不少神韻，而且對建築物風格的定位也起著十分重要的作用。反過來講，

較陡，各條垂脊向上交合於頂部，上面再覆以寶頂、寶瓶和仙鶴等作為裝飾，因此在宋代也稱之為「斗尖頂」。寶頂就是圓形或近似圓形之類的裝飾，在一些等級較高的建築中，尤其是皇家建築中，寶頂大多都是鎏金銅質材料製成的，光彩奪目。

攢尖頂建築最早出現在北魏石窟的石刻上，在宋代繪畫中也常見，尤其是明清時期實例居多。攢尖頂根據建築的需要可以做成各種不同的平面形式，主要有圓形、方形、三角形、六角形、八角形等。攢尖式屋頂的特點比較突出歡愉的審美氣質，在這種頂式上往往能體現出靈巧中有種端莊、活潑中帶有清秀的風格特徵。因此攢尖頂多用於園林建築，尤其是亭、榭、閣、塔等小型建築，

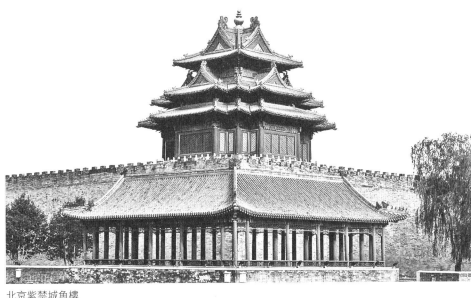

北京紫禁城角樓

在不同類型建築的屋頂中，我們既看到了中國傳統建築屋頂千變萬化的藝術之美，還能從建築屋頂上了解到一些地方的社會經濟、宗教倫理、生產技術、環境氣候、民俗習慣等。

建築小學堂

舉架：清代建築大屋頂的構架做法，其舉高通過步架求得。從最下一架起，先用比較緩和的坡度，向上逐架增加斜坡的陡峭度。

舉折：宋代建築確定屋面曲度的一種方法，以利於屋面排水和簷下採光。舉是屋架的高度，常按建築進深與屋面材料而定。折是計算屋架舉高時，由於各槫（檁）升高的幅度不一致，求得屋面橫斷面的坡度不是一根直線，而是若干折線組成。

推山：廡殿建築處理屋頂的一種特殊手法，宋代《營造法式》中已有規定，但在清代才成為定規。具體做法為：正脊向兩端推出，四條垂脊由四十五度直線變為柔和曲線，並使屋頂正面和山面的坡度與步架距離都不一致。

收山：歇山頂兩側山花自山面簷柱中線向內收進的做法，其目的是為了使屋頂不過於龐大，但會引起結構

上的變化（增加順梁、扒梁和踩步金梁）。

博風板：歇山和懸山屋頂，桁都是沿著屋頂的斜坡伸出山牆之外，為了保護這些桁頭而釘在它上面的木板，稱博風板。

懸魚：歇山或懸山屋頂山面的裝飾構件，用木板雕成，安於博風板的正中。早期多為魚形，後有各種變形。

挑山／出山：古建築中屋簷兩端懸伸在山牆以外稱為挑山，又稱出山。

實頂：位於攢尖頂頂部的圓形裝飾，多為金色。

發戧／起翹：古建築中屋角向上翹起的做法，南方有水戧發戧和嫩戧發戧兩種做法。

筒瓦：橫斷面成半圓形的瓦。

瓦當／勾頭：古建築屋頂筒瓦每壠最下端以圓盤為頭的瓦。

滴水：古建築屋頂壠溝最下端有如意形舌片下垂的板瓦。

正吻：是建築屋頂的正脊兩端的裝飾構件，為龍頭形。漢到隋稱鴟尾，唐到明稱鴟吻，明以後稱正吻或大吻。

一、雕刻

雕刻與彩繪為建築裝飾的重要部分，在做法講究的傳統建築中，尤其是宮殿、寺廟等大式建築中，從建築台基到屋頂脊飾，無不雕刻，同時又色彩鮮明，極具特色，因而中國傳統建築有「雕梁畫棟」之譽。雕刻和彩畫在建築中的應用極大地提升了傳統建築的觀賞性，同時，不同時期的雕刻和彩畫又各有不同；如雕刻紋飾，殷商時期以饕餮紋、龍鳳紋等紋飾為主，魏晉時期以蓮花等紋飾較為普遍，隋唐時期流行各種纏枝花紋，到了明清時期，雕刻紋飾圖案極大地豐富起來，可謂數不勝數；這些豐富的雕刻和彩繪的題材內容，為我們了解不同時期的傳統文化、倫理思想及民風民俗等提供了重要的實物依據。

傳統建築雕刻就是通過不同的技法，對建築材料予以加工，一步步減去廢料，逐漸形成特定的形態，達到美化建築的目的。中國傳統建築雕刻按材料可分為木雕、磚雕、石雕等，石雕多用於建築台基、石欄杆、柱礎等部位；木雕的應用相對廣泛，從建築的門、窗、雀替、掛落、屏、桌椅等到柱、梁、枋等都可以進行雕刻；磚雕多用於照壁、磚雕窗花、門樓等部位。

中國傳統建築以木結構為主要材料，因此木雕的應用最為常見，一般選用質地細密堅韌、不易變形的樹種如楠木、紫檀、樟木、柏木等材料，根據其質感進行雕刻加工；木雕的雕刻手法較多，主要包括浮雕、線雕、透雕、圓雕等。

浮雕是雕刻中最常見的一種做法，又稱突雕和鏟花，就是在所需要雕刻的材料上按所需要的圖案進行鏟

山西平遙喬家大院門樓雕刻

山西平遙喬家大院的雕刻

鑿，線條由淺至深逐步加深，從而形成凸起的畫面；按其雕刻深淺的程度又分為淺浮雕和深浮雕。淺浮雕雕刻出的圖案突出較小，對圖案形體的壓縮較大，平面感較強；深浮雕圖案紋樣突出程度較大，立體感較強，實際應用中往往根據表現物件的功能、環境等因素進行選擇，從而達到更好的視覺效果。

線雕又稱線刻、陰刻，是一種近似平面的雕刻手法，是雕刻史上出現最早、較為簡單的一種雕刻手法。

透雕是介於浮雕和圓雕之間的一種雕刻形式，即在浮雕的基礎上，將背景鏤空；透雕立體感較強，一般是

湖北明代藩王博物館中的雕刻

先在木料上繪出圖案，再按圖案上的紋路以各種雕刻工具逐步雕琢，待有了大體的輪廓形體之後再進行打磨，精細加工。

圓雕又稱立體雕，多見於建築撐拱、望柱等部位，是一種完全立體的雕刻形式，需要從上、下、左、右、前、後全方位地進行雕刻，雕刻手法通常為浮雕和透雕相結合。

石雕起源較早，目前所知最早的石雕見於河南安陽出土的石雕件，石材質地堅硬耐磨，不易損壞，因而在建築中多用於台基、欄杆、柱頂石、門楣等部位，除此之外，石雕牌坊、欞星門等石質建築在傳統建築中較為常見；石雕的雕刻手法與木雕基本相同，也主要包括浮雕、線雕、透雕、圓雕等幾種。

南北朝為石雕發展極為突出的階段，這一時期由於佛教的興盛出現了大量以石雕為表現形式的佛教類建築，如佛塔、經幢等建築，同時全國各地興起石窟寺的鑿建與雕刻，如大同雲岡石窟、洛陽龍門石窟等，都是極具代表性、雕刻技藝極為高超的石窟。

宋元時期，石雕繼續發展。到了明清時期，木雕與磚雕的興盛出現了大量以石雕為表現形式的佛教類建築，石雕工藝也趨於簡化。

得到了更為廣泛的應用，石雕因為材料加工方面的相對複雜性而沒有得到更大的發展，但明清石雕在雕刻技術上的成熟仍然是前代無法比擬的，在雕刻手法的多樣上也是前代所不及的。

磚雕亦出現較早，中國磚的應用早在殷商時期便已出現，但發展相對緩慢，隨著選土和燒製的技術進一步發展，到宋代才趨於成熟，後經元明清的發展，日趨興盛，明清時甚至因其斫事漸繁而另作分工，從而出現了

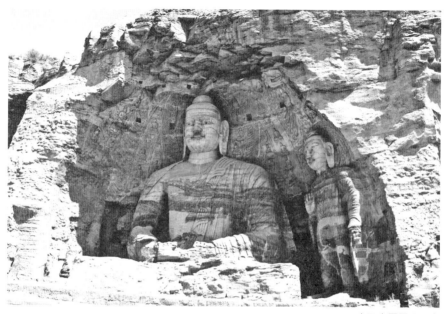

山西大同雲岡石窟

山西平遙喬家大院照壁

山西五臺山佛光寺經幢

湖北武當山治世玄嶽牌坊

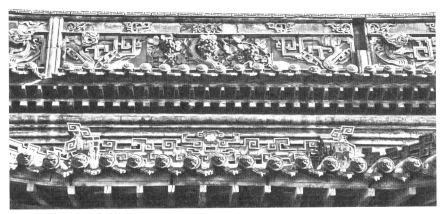

山西平遙喬家大院磚雕脊飾

「鑿花匠」之職業。

明清時的磚雕非常繁複而又精美，工藝也極精湛。

磚雕類似於石雕，是以磚作為雕刻物件的一種雕飾，磚相比石而言，更加經濟且易於加工，因而應用較為廣泛。磚雕常見於建築的門樓、照壁、脊飾等處，表現風格較為活潑。雕刻手法上與木雕、石雕基本相同，主要包括浮雕、線雕、透雕、圓雕等幾種。

磚雕既有石雕的剛毅質感，又有木雕的精緻柔潤與平滑，呈現出剛柔並濟而又質樸清秀的風格。

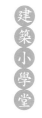

建築小學堂

小木作：宋代對室內裝修的稱法。

烏頭門：宋代《營造法式》中門的一種類型，也稱烏頭大門、表褐、閥閱、褐燙、綽楔，俗稱櫺星門。其形式為：在兩立柱之中橫一枋，柱端安瓦，柱出頭染成黑色，枋上書名，柱間裝門扇。是古代用以旌表的建築。

單：多用於室內，是用硬木浮雕或透雕成幾何圖案或纏交的動植物、神話故事等，在室內起著隔斷空間和裝飾的作用。

直櫺窗：一種用直櫺木條豎向排列的窗。

漏窗：應用於住宅、園林中的亭、廊、圍牆等處。窗孔形狀有方、圓、六角、八角、扇面等多種形式，再以瓦、薄磚、木竹片和泥灰等製造出幾何圖案或動植物形象的窗櫺。

天花：建築物內上部，用木條縱橫相交為方格，上鋪板，以遮蔽梁以上的部分。

藻井：是一種高級的天花，一般用在殿堂明間的正中，如帝王御座之上或神佛像座之上，形式有方形、矩形、八角形、圓形、斗四、斗八等。

二、彩畫

中國對彩畫的應用較早，最初的色彩因加工技術的限制，顏色比較單調，也沒有明確的貴賤等級，只是為了使木材得到保護，減少潮濕、風雨對木材的影響。同時，利用油漆具有一定毒性的特徵，避免木材受到蟲蟻的侵害。隨著人們在生產、生活過程中各種工藝水準的進步以及對色彩顏料認識的加深，色彩的應用逐漸豐富起來，趨於多樣化，進而成為建築裝飾的重要內容，並受統治階級的意識形態所左右，產生貴賤等級，如西周時規定青、黃、白、赤、黑為正色，淡赤、紫、縹、硫黃、紺等為間色，正色為皇家建築或天子衣飾所用，身分低的人則只能使用間色；到了明清時期，皇家宮殿多使用明亮、華麗的純色，以明黃色、朱紅色為主所用，尤其是黃色，平民不得使用。

彩繪技藝和內容的發展與顏料的發展一樣，都經歷了由簡入繁的過程，《南朝佛寺志》引許嵩《建康實錄》，有「朱及青綠所成，遠望眼常如凹凸，就視即平」的記載，即彩繪中出現「暈」的畫法，使圖案具有立體效果，為彩畫發展的重要一步；南北朝之後，又在暈的基礎上發展出疊暈，增加了色調的深淺變化，更加突出了圖案的立體感，提高了彩畫的裝飾性，彩畫的形象自然就更為豐富美麗起來。疊暈的產生並不是因為審美需要而實現的，而是因為顏料工藝和色彩分層技術的發展。

到了宋代，彩畫技藝進一步提高，畫法也趨於規範，這一時期主要有五彩遍裝法、碾玉裝、青綠疊暈棱間裝、解綠裝等，均以青綠色為主調，使建築整體趨於淡雅；宋代彩畫在梁、闌額兩端使用藻頭，改變了過去用同樣花紋作通常構圖的格局，形成以箍頭、藻頭和枋心為主要形式的「三段式」構圖，箍頭和藻頭較短，少於彩繪長度的四分之一。

明清時期彩繪形式在宋代彩畫的基礎上進一步發展，製作工藝更加精緻，彩畫圖案趨於定型化與標準化。明代以旋子彩畫為主，花瓣層次較少，造型較簡潔，枋心長度逐漸縮短；清代以和璽彩畫、旋子彩畫、蘇式彩畫等為主，旋子彩畫花瓣層次相比明代更為豐富，枋心進一步縮短，只占彩繪長度的三分之一；清代彩畫是目

前保存最多的一類，這一時期彩畫形式、使用等級更為規範，做法要求也更為嚴格，趨於標準化，如貼金的多少、色彩的多少等。

和璽彩畫，按其繪畫內容主要分為金龍和璽、金鳳和璽、龍鳳和璽、龍草和璽和蘇畫和璽等五種。金龍和璽即全部圖案為龍，用於宮殿中主要的建築上，如故宮三大殿；金鳳和璽用於次一級建築之上，如地壇、月壇等；龍鳳和璽用於皇帝與皇后皇妃們居住的寢宮建築上；龍草和璽主要用於皇帝敕建的寺廟建築上；蘇畫和璽則多用於皇家園林中，圖案以山水人物為主。

和璽彩畫構圖以人字形曲線貫穿，主要由箍頭、枋心、藻頭（找頭）三部分組成，藻頭為橫「Ｍ」形，主要色彩是青和綠配金色為主，顯得高貴典雅，再配以黃色琉璃瓦及紅色廊柱，從而使整個建築

和璽、旋子、蘇式彩畫

290

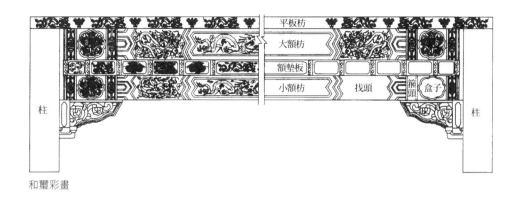

平板枋
大額枋
額墊板
小額枋　找頭　箍頭　盒子
柱　　　　　　　　　　　　柱

和璽彩畫

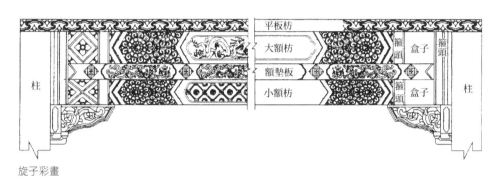

平板枋
大額枋　箍頭　盒子
額墊板
小額枋　箍頭　盒子
柱　　　　　　　　　　柱

旋子彩畫

顯得富麗堂皇，恢宏而不失精美。

旋子彩畫俗稱「學子」、「蜈蚣圈」，在等級上僅次於和璽彩畫，一般多用在次要的宮殿、配殿或其他建築上，其構圖形式與和璽彩畫相同，主要由箍頭、藻頭、枋心三部分組成。

旋子彩畫與和璽彩畫最重要的區別在於，其藻頭部分繪的是一種旋子圖案。旋子圖案實際上是一種以圓形切線為基本線條所組成的有規則的幾何圖案，其外形是漩渦狀的「花瓣」，中心為「花心」，也稱「旋眼」，所以旋子圖案乍一看起來就像是一朵花，非常漂亮，但又自有一種簡潔之意。

旋子彩畫出現於元代，明代基本定型，清代進一步規範化。旋子彩畫根據用金量的多少和花色的不同，也有明顯的等級區分，主要分為金琢墨石碾玉、煙琢墨石碾玉、金線大點金、墨線大點金、墨線小點金、雅伍墨、雄黃玉等幾類。

蘇式彩畫形式相對較為自由，題材也極為豐富，圖案以山水風景、人物故事、花鳥草蟲等為主，等級相對較低，不能繪入「龍」、「鳳」和「旋子」等圖案，主要應用於園林建築中。

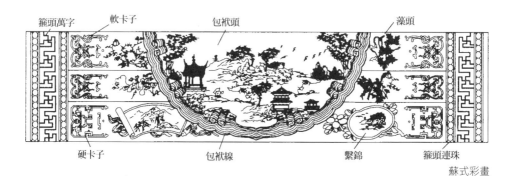

箍頭萬字　軟卡子　　　　包袱頭　　　　　　　　藻頭

硬卡子　　　　包袱線　　　　　　繫錦　　　箍頭連珠

蘇式彩畫

建築小學堂

箍頭：梁頭彩畫兩端部分。

藻頭：彩畫箍頭與枋心間的部分。

七朱八白：在簷額、闌額的側面，將額中心五分之一至七分之一的寬度，依額的長度均分為八格，每格畫一長方形的白塊，格之間用朱隔開，這樣就有七條朱色，八塊白色，稱七朱八白。

披麻捉灰：清代繪製彩畫的方法，用油灰、麻絲與麻布層層包裹，在建築構件外形成一個厚殼。從最少的一麻三灰到三麻二布七灰，共十餘種。

五彩遍裝：宋代《營造法式》中建築彩畫制度之一，彩畫中最華麗的一種，用於等級最高的建築物上。其特點是把建築的木構件從頭到腳都用彩繪的圖案花紋來裝飾，以達到五彩繽紛、華麗高貴的效果。

附錄：古建結構部件名稱簡表

一、統稱

宋式稱謂	清式稱謂	香山幫稱謂	說　明
地盤	平面	地面	建築物所占的地面
面闊	開間	開間	建築物平面之長度
	通面闊	總開間	建築物之總長度
進深	進深	進深	建築物由前到後的深度
通進深	共進深	共進深	建築物之總深度
間	間	間	房屋寬、深之面積，為計算房屋的長度和進深的單位
當心間	明間	正間	房屋正中之一間
次間	次間	次間	房屋正間兩旁之間
次間	再次間	再次間	房屋次間兩旁之間
梢間	盡間	落翼（邊間）	房屋兩端之間。香山幫稱廡殿、歇山造之建築最邊上一間為落翼
		腮肩（左腮右肩）	如面闊三至五間的正房，前兩側置廂房，使後面正房的兩邊房屋大部分受廂房側面所遮，餘者外露處稱腮肩

副階	廊子	界	建築物之狹而長用以通行者，分有「明廊」、「內廊」、「走廊、外廊、一廊」、「曲廊」、「通廊」等，蘇地稱「一界」
副階周匝	周圍廊	圍廊	殿身、塔底層四周外圍，外有回廊構成重簷之下層簷屋，以供通行
		騎廊和騎廊軒	樓廳上簷柱之下端，架於樓下簷柱間之梁上，屋架形的稱騎廊，做成軒形的為騎廊軒
月台	平台、露台	露台	殿堂建築前之四方形平台，低於台階
	下簷出	台口	台基四周在柱中線以外的部分
	（似）倒座	對照廳	前後兩進房屋之間不設界牆分隔，兩屋正面相對之廳
	後側屋	拉腳平房	正房後附屬之平房
挾屋	（似）耳房	側殿（房）或配殿（側室）	殿堂左右兩側置有較小的殿堂，與主體殿堂不相連，單獨成立之殿堂，而府第中多相連，僅小於主體建築
	弄	備弄、弄、更道	次要的交通要道
	五架殿	內四界	金柱之間深五架，兩柱上所乘的木梁的簡稱，等於清式的五梁殿
金廂斗底槽			由兩組矩形列柱套框組成的平面布置
前後槽	顯三間		前後兩金柱分化為大小不等的前後兩部分的平面布置
分心槽			置中柱等分前後兩部分的平面布置
干闌	干闌	閣闌	地上立短柱，上部蓋造屋宇，底下空著的懸架建築

廳屋、屋堂	廳堂		廳屋比普通平房構造複雜而華麗，按蘇地構造材料用扁方者稱為扁作廳，用圓料者則稱為圓堂。因其地位性質等不同而稱大廳、正廳、茶廳、對照廳、女廳、轎廳、門廳、船廳等
平座	平台	陽台	樓閣、塔等多層建築的二層以上的外廊

二、基礎

宋式稱謂	清式稱謂	香山幫稱謂	說明
築基（屋基）	地腳（地基）	基礎	房屋建築的地下部分，把房屋本身及其他一切荷重傳給土層基礎上的部分
開基（址）	刨槽（基槽、土槽）	開腳	房屋基礎掘土築槽
布土	填箱	填土	房屋基礎內的填土
	欄土	棟土	在台基之下，柱的礎墩間的短牆。棟土按位置分，有剮砌棟土、金棟土、簷棟土等稱謂
	豆渣石、糙石	領夯石	基礎最下層的三角石，為夯實的基石，其上砌塊石，蘇地稱「一領二疊石、一領三疊石」
	豆渣石	紋腳石	疊石以上亂絞砌的塊條石，又稱「亂紋絞腳石」
地丁	春丁	椿	用木打入土內以增加土的載荷量，木徑大者稱「椿」，木徑小而短者稱「丁」
	斗（陡）板石、埋頭陡板	糙塘石	條石，露出台身的，蘇地稱「側躺石」，砌在地下基礎之內的稱「糙塘石」

土襯石	土襯	土襯石	基礎部分之一，糙塘石以上露出地面之石
	平頭土襯	托泥	糙塘石上之石坊子
	金邊	放腳	土襯石的外邊比上面台基（塘石）放出一至二寸寬度，其放出處稱金邊
壓棟石、地面石、子口石	階條	沿階石、鎖殼石	台基四周外緣路面之石條
柱礎（石碇）	柱頂石、礎石	礎石	礎位分有步礎、半礎、前後廊礎、半邊遊礎等
	碮墩	碮碇	石鼓礎下所填方形石，與階簷石平，來承托柱子之石，蘇地按
覆盆			柱下之石礎形式之一，形如倒覆之盆故名覆盆
	古（鼓）鏡	提燈礎	柱下之石礎形式之一，圓形柱，四面加工成混線線形
檻與鼓	石鼓	石鼓墩或木墩	柱下石或木礎之一種
踏道	踏跺	踏步	由一高度達另一高度之階級，正面及左右皆可升降之踏跺，清式稱「如意踏跺」，殿堂左右各做一踏道，宋式稱「東西階」
	如意石（燕窩石）	副階石	踏跺之最下一級，較地面微高一至三寸之石
促面	踢	影身	階級之豎立部分
慢道	馬道	碾碣	用斜面做成鋸齒形之升降道
副子	垂帶石	垂帶石	踏跺兩旁由台基至地上斜置之石
陛	御路	御道	宮殿台基前，踏跺之中，不作台階而雕龍鳳等花紋斜鋪之石
	抱鼓石	砷石	垂帶欄杆下端多用抱鼓或類似的石構件將柱扶住

宋式稱謂	清式稱謂	香山幫稱謂	說明
象眼	象眼	菱角石	清式對建築物上直角三角形部分之統稱。如踏跺垂帶石下三角部分

三、台階

宋式稱謂	清式稱謂	香山幫稱謂	說　明
角柱	角柱石	角柱	台基角上或墀頭上半立置之石
台、階基	台明、台基	階台	磚、石砌成平台上之建築物
須彌座	須彌座	金剛座、細眉、露台	露台上下均有凹凸線腳的台基，或檀座。蘇地在內簷裝修罩下之座稱「細眉座」
地栿（圭角）	圭角（繩腳）	地坪枋	須彌座最下層枋子。四角鐫有三角形紋飾，稱圭角
下罨牙砧	（似）下枋	托泥部分或仰渾（下荷花瓣）	須彌座下枋以上部分。多以荷花瓣為裝飾
束腰	束腰	宿腰	須彌座上下泚線腳之間部分
上罨牙砧	（似）上梟	托渾（上荷花瓣）	上梟位於須彌座束腰以上之枋
角柱	（似）八達馬	荷花柱	須彌座轉角處雕有紋樣的短柱
合蓮砧（通渾或下帶覆蓮）	（似）下梟或瓣	托渾（上荷花瓣）	須彌座束腰以下之枋

宋式稱謂	清式稱謂	香山幫稱謂	說　明
方枕平砧	上枋或地栿		
欄杆	台口、台口石	階台口之石	
台周圍	見欄杆、踏跺條		

四、柱腳

宋式稱謂	清式稱謂	香山幫稱謂	說　明
副階柱、簷柱	簷柱	廊柱	位於廊下或副階前列，承支屋簷，在閣樓中有上下簷柱之分
內柱	金柱、通柱	步柱、金柱、通柱	在簷柱（廊柱）一周以內，即廊柱後一步之柱，樓房柱可直通上層，為上層的簷柱，稱「通柱」。按柱位不同分有上、前、中、後、內、外金柱
	廊柱	軒步柱	廊柱與金柱間因增加界數，作翻軒而加的立柱
永定柱		通天柱	(1)樓房內通上下兩層的柱子 (2)自地面立柱架托平台、平座的柱子
分心柱	中柱、山柱	中柱、脊柱	在建築物縱軸中線上的內部之柱
平柱	直柱	直柱	不生高之柱，是與其他平列柱比較而言
侏儒柱、蜀柱	上金交瓜柱、矮柱	童柱	跨置於橫梁上之短柱，按位置不同，名稱也不一，在上金順、扒梁上，正面及山面上金桁相交之瓜柱，稱「上金交瓜柱」，在金桁下的稱「金瓜柱」，在脊桁下稱「脊瓜柱」等
角柱	角柱	角柱	在建築物角上之柱

名稱	別名一	別名二	說明
草架柱子	草架柱腳		歇山山花之內立於榻腳木支托挑出桁頭之柱
杵柱	雷公柱	燈心木	廡殿推山太平梁上，承托桁頭並正吻之柱，斗尖亭榭正中之懸柱
梭柱	稜柱		有收分之柱，可分兩種。柱分三段，一種上段有收殺（收分），中下為直柱；另一種上、下兩段做有收殺，中段為直柱，形成「梭子」形直柱
瓜楞柱（花瓣柱）	花瓣柱		平面為半圓拼合成花瓣形的柱
倚柱	間柱	漏柱	依附在壁體凸出半爿方形的立柱
合柱	拼柱	段柱	由二至四根小料拼合成一大料的柱
側腳	側腳		外簷柱上端在正面和背面向內傾斜
生起	升起		簷柱的高度由當心間逐漸向兩端升起，形成緩和曲線，因此，
擎簷柱	撐簷角柱		樓閣式間柱，外簷下四角以支遠挑簷角之柱
垂蓮柱	垂蓮花柱、荷蓮柱		牆門上枋子之兩端做垂蓮懸掛之短柱
		攢金、金童落地	內四界梁（五架梁）金瓜柱下再置柱子落地的稱「金童落地」
滿堂柱	滿堂柱		在柱網各縱橫交點上都置柱的平面布置，今稱為「滿堂柱」
移柱法	移柱		若干內柱移到柱網交點上以外的位置，今稱為「移柱」
減柱法	減柱		在柱網縱橫交點上，減少一些柱點的布置，今稱為「減柱」

五、梁架

宋式稱謂	清式稱謂	香山幫稱謂	說　　明
間縫	縫（品）	貼式（正貼、邊貼）	建築物之構架，蘇地稱明間的梁架為「正貼」，次間的稱「邊貼」
架椽木或椽	步架（步）	界	梁架上檁與檁之水平總距離
徹上明造	梁架	梁架	殿堂內無天花，梁架暴露在外，構件經表面加工後的稱呼
草架	草架	草架	宋式殿堂內安平棊（天花）者，其天花以上的梁架稱「草架」，梁稱「草栿」，蘇地在天花以上的構件名稱上都加一個「草」字
明栿	梁	梁	天花以下的、表面加工較細的梁稱「明栿」
椽栿	栿梁、疊梁、梁架	梁架	架於兩柱上之橫木，上用短柱、短墩加較短的梁，再上支重疊的木架，最下一根梁稱「大栿」，其上較短之梁稱「二栿」，再上之梁稱「三栿」
	栿頭	栿頭	栿梁外端懸擱於簷柱外之梁頭
		金上起脊	廳堂做草架，天花之上草脊適對五架梁之金桁上
月梁琴面	月梁、頂梁	荷包梁、駱駝梁	月梁為形如弧虹狀的梁，梁兩面向外側微膨稱「琴面」。清式和蘇地將卷棚結構頂屋的梁也稱「月梁」，與宋代月梁形制略有不同
斜項、項首		剝腮（拔亥）	月梁之兩端將梁厚度兩側各剝去五分之一，稱「斜三角」；使梁端減薄易於架置坐斗或柱身，兩者厚薄交接處成斜線，稱「斜項」；三角形夾頭稱「腮嘴」，宋式稱「項首」

平梁（栿）	三架梁、太平梁	山界梁、二界梁	兩步架上共承三桁之梁。廡殿兩側位於「山尖」的三架梁清式稱「太平梁」
三椽栿	三步梁（三穿梁）	三界梁、三界軒梁	深三步架，一端梁頭上有桁，另一端無桁而安在柱上之梁，或用於卷棚頂月梁下的梁
四椽栿	四架梁（四步梁）	四界大梁（內界大梁）	深四步架之梁
五椽栿	五架梁（五步梁）	五界梁	深五步架之梁
六椽栿	六架梁（六步梁）	六界梁	深六步架之梁
七椽栿	七架梁（七步梁）	七界梁	深七步架之梁
八椽栿	九架梁（八步梁）	八界梁	深八步架之梁
剳牽	單步梁（抱步梁）	單步梁、廊川、短川、眉形，深約一步	位於簷柱與金柱之間的乳栿（雙步梁）以上，一般做成月亮
乳栿	雙步梁	雙步梁（雙步、二界梁）	梁首放在外簷鋪作上，梁尾一般插入內柱柱身，其長兩椽
	挑尖梁、抱頭梁	廊川、川	大式大木，柱頭科上與金柱間聯繫之梁。小式中稱「抱頭梁」，由梁頭出跳做成耍頭和撐頭形稱「挑尖梁」
		軒梁	在軒二柱間底部的橫梁
丁栿梁	順扒梁、順爬梁、順梁	順梁	與主梁架平行之梁，兩端或一端放在桁或梁上，而非直接放於柱上之梁

闌頭栿	采步金	簡支梁	歇山大木，在梢間順樑上，與其他梁架平行，與第二層梁同高，以承歇山部分結構之梁，做假桁頭與下金桁交叉放置在金墩上
抹角梁（栿）（金）	抹角梁	搭角梁	在建築物轉角處，內角與斜角線成正角之梁。宋無此梁，金代、元代才開始應用
遞角栿	遞角梁	山界梁、門限	由角簷柱上至角金柱上之梁
角梁、大角梁、楊馬	角梁、老角梁	角梁、老戧	正側屋架斜度相交處，最下一架在斜角線上伸出角柱以外之骨幹構架
子角梁	仔角梁、小角梁	嫩戧	仔角梁置於老角梁以上，其斷面方向與老角梁同
續角梁	由戧	擔簷角梁	廡殿正側面屋架斜坡相交處之骨幹結構
隱角梁	後半段	角梁	仔角梁以上，續角梁之間的角梁
	（似）小角梁	梁身	由「原木」和用料的不同而分為獨木、實疊、虛疊三種
簇角梁	六角或八角亭上之由戧	角梁	用於亭上屋架，按位置分上、中、下折簇梁三種，下折簇梁似蘇式嫩戧、老戧間之斜曲目「菱角木」和「扁擔木獨」
		猢猻面	嫩戧頭作斜面，形似猢猻面孔而得名
翼角升起	翼角起翹	發戧	房屋於轉角處配設老角梁、仔角梁，使屋角翹起之結構
簷角生出	翼角斜出	放叉	翼角出簷較正面出簷挑出，成曲線形，向外叉出之部分
順栿串	隨梁枋	隨梁枋（台梁枋）	貫穿前後兩內柱間的起聯絡作用的木枋

襻間枋	相當於老簷枋、金枋	四平枋或水平枋	是內柱間與各架槫平行以聯繫各縫梁架相交關係之長條
	金枋	步枋	步柱上之枋，金枋按位置分上、中、下金枋
	老簷枋	廊枋	位於老簷桁下金柱柱頭間，與建築物外簷平行之聯絡枋材
	脊枋、門頭枋	過脊枋	脊桁之下，與之平行，兩端在脊瓜柱上之枋，過脊枋功能不一，用於門廳分心柱正中最上之枋
普柏枋	平板枋	斗盤枋	在額枋上承托斗拱之枋
闌枋	大額枋、簷枋	廊枋或步枋	大式大額枋又稱「簷枋」，是簷柱間的聯絡枋材，並承平身科斗
由額	小額枋	由額	柱頭間大額枋下平行輔助材
柱頭枋	正心枋（正心桁）	廊桁	斗拱左右中線上正心拱以上之枋或桁
羅漢枋	拽枋（桁）	牌條	裡外萬拱之上的枋
撩簷枋	挑簷檁（挑簷枋）	仔桁（托簷枋）	斗拱外拽廂拱之上枋或檁
平棋枋	井口枋與機枋	牌條	裡拽廂拱之上，承托天花之枋，和廂拱所承之枋稱「機枋」
壓槽枋		水平枋	用於大型殿堂斗拱之上以承屋蓋
叉手		斜撐木	在平梁上順著梁身的蜀柱，不讓它向前或向後傾斜
托腳		托腳	支撐平槫的斜撐
採步金枋		輔助枋	採步金下與之平行的木枋和採步梁下的輔助木枋

			說明
承椽枋	承椽枋	承椽枋（半月桁條）	重簷，上簷之小額枋，但上有孔以承下簷之椽尾
承船串		燕尾枋	相當於額枋位置承受副階椽子的枋子
承椽枋		燕尾枋	懸山伸出桁頭下之輔材
		軟硬挑頭	以梁式承重之一端挑出，承上層陽台或雨搭，下撐斜撐承挑出之構件為「軟挑頭」；其中以短材連於柱上，下撐斜撐承挑出之構件為「硬挑頭」
		雀縮簷	承屋面，附於樓房者稱「雀縮簷」
	承重	大承重	承托樓板重量之衡量
鋪版枋	楞木（龍骨木）	攔柵	承托樓板的房子
	博脊枋	博脊枋	樓房下簷博脊所倚之枋
柱腳枋	柱腳枋	柱腳枋	高層建築「纏柱造」中上層簷柱間下段橫木
搭頭木	搭頭木	搭頭木	平座永定柱間的闌額
繳背	（似）拼梁	疊軒料	凡梁的材料小，不夠應用的高度，可以在梁上面緊貼著加一條木料
	伏脊木	幫脊木	脊桁上通長木條。與桁平行，以助桁之負重
	脊樁		扶脊木上豎立之木樁傳入正脊之內，以防止脊移動
生頭木	枕頭木、襯頭木	餿山木	屋角簷桁上，將椽子墊托，使椽高與角梁背相平之三角形木材
		平水	梁頭在桁以下，簷枋以上之高度
	交金墩	交金墩	下金順扒梁上，正面側面下金桁下之柁、墩

駝峰與侏儒柱、矮柱、蜀柱	柁墩與瓜柱	童柱		在梁或順梁上將上一層墊起使達到需要的高度的木塊，其本身高度小於本身之長，寬者為「柁墩」，大於本身之長、寬者為「瓜柱」，「蜀柱」是矮柱的通稱
角替	雀替（角替）	雀替		置於闌額之下與柱相交處，是柱中伸出承托闌額的構造，用以加強與柱的接觸點
綽幕枋	替木	連機		位於枋下的輔助木枋，相等於通長替木
替木	替木	機		位於桁與斗拱聯繫處之短木枋，蘇地稱「機」，按部位形狀分，有短機、金機、川膽機、分水浪機、蝠雲機、花機、滾機，等長木條者又稱「連機」
合摺	角背	角背	棹木	支撐童柱下端兩側的木構件
				架於大梁底兩旁蒲鞋頭（無跳拱）上之雕花木板，微傾斜，似「抱梁雲」，俗稱「紗帽」，位於外簷斗拱上的稱「風拱」
小連簷	大連簷	眠簷		飛椽頭上之聯絡材，其上安瓦口，蘇地有的不安裡口木，改用遮雨板
大連簷	小連簷	裡口木		位於出簷椽與飛簷間之空隙者，椽頭者名「高裡口木」，椽頭上之聯絡材稱「連簷」
菱頜版	瓦扣板	瓦口		在飛簷椽頭上挖成瓦弧形，以安瓦隴的木板
非魁	閘擋板	勒望		釘於界椽上，以防望磚下滑之通長木條，形同眠簷
雁翅板	滴珠板	護拱		樓閣上平台四周保護斗拱之板
博風板	博縫版	博縫板		懸山、歇山屋頂兩山沿屋頂斜坡釘在桁頭上之板
照壁版	走馬板	墊板		大門上檻或博脊枋以下，中檻以上的板

宋式稱謂	清式稱謂	香山幫稱謂	說明
襄理			每界（步）之間用木板分隔之稱
山花和惹草	山花、山花板	山花、山花板	歇山兩山頂三角形部分稱山花，山尖外釘之板稱山花板
垂魚和惹草	垂魚	垂魚	歇山兩山博縫板上之裝飾
地面板	樓板	樓地板	樓層之地面木板
皿板		斗墊板	斗拱大斗下的墊木
	楣板	夾堂板	川或雙步與夾底間所鑲之木板
	墊板	墊板	桁與枋間之板，按位置分有脊墊板，老簷墊板，上、中、下金墊板，由額墊板等
平棋板	天花板、承塵	天花板	屋內上部用木條交叉為方格，放木板，板下設彩繪或彩紙
	摘風板	滴簷板、遮雨板	簷口瓦下釘於飛椽上之木板
	椽擋板	椽穩板與閘椽、閘擋板	椽與桁間隙處所釘之通長木板稱椽穩板，間斷的木板稱「閘椽」、「閘擋板」

六、檁椽

宋式稱謂	清式稱謂	香山幫稱謂	說明
博	桁碗與椽碗	開刻	斗拱撐頭木之上承托桁檩之木稱「桁碗」，桁上置木開口承椽，謂「椽碗」
榑	檩（桁）	桁條	置於梁端或柱端，承載屋面荷重的重要構件，清式大式稱「桁」，小式稱「檩」

宋式名稱	清式名稱	說明
上、中、下 平榑	上、中、下金 平榑（桁） 上、中、下金	置在金柱上的榑子，因上、下位置不同分上、中、下三種
平榑	老簷桁、上廊桁	桁位於重簷之廊柱上者
搭角榑	搭角桁、叉角桁	角梁後端架於正側二桁直角交接處之桁
牛脊枋（榑）	（似）正心桁	置於柱頭枋中心上的桁
	廊桁、籽桁	挑出廊柱中心處，位於斗拱跳頭上的桁條
	草架桁條	位於天花板以上成草架的桁或榑
挑山榑	兩山金桁、兩山步桁	懸山、歇山大木兩山伸出至山牆或排山之外的榑
軒桁	軒桁	卷棚（軒）月梁（荷包梁）上的桁
假榑頭	桁頭	在歇山兩山採步金上皮與下金桁上皮之間，兩頭與桁底做成桁的樣子
橡	花架橡	兩端皆由金桁承托之橡，清式花架橡有上、中、下之分
橡	出簷橡	最下出跳之橡，樓閣上層稱「上出簷橡」
啞巴橡	回頂橡	歇山大木在採步金以外、榻腳以內之橡
螻蟈橡（頂橡）	頂橡、彎橡	卷棚頂用各式彎橡，蘇地分有鶴脛三彎橡、菱角、船篷、弓形、茶壺檔、貢字、一枝香橡等多種，軒的形式，按此而得名
（似）支條	峻腳橡 複水橡	副階（廊）的下部一架橡向外跳出為簷，上端由額承托，這上一架橡稱「峻腳」。室內起天花作用，做成斜度假橡子，稱「複水橡」

宋式稱謂	清式稱謂	香山幫稱謂	說　　明
飛子	飛簷椽	飛椽	出簷椽之上，椽端伸出，稍翹起，以增加屋簷伸出之長度
轉角布椽	翼角簷椽（角椽翹椽）	捲網椽（餓椽）	出簷及飛椽，至翼角處，其上端以步柱為中心，下端依次分布，逐根伸長成曲弧與餓端相平者似捲網而得名
簷角生出	翹飛椽	立腳飛椽	在翼角翹起的飛椽稱「翹飛椽」
椽當	椽當	椽豁	兩椽之間之距離

七、牌科（斗拱）

宋式稱謂	清式稱謂	香山幫稱謂	說　　明
鋪作	斗拱	牌科	框架結構中，立柱與橫梁交接處和柱頭上加一層層逐漸跳出的弓形短木，稱作「拱」，兩層拱之間的斗形方木塊稱「斗」，這種拱和斗拼成的綜合構件叫做「斗拱」
鋪作	跴、踩（彩）	參、級	鋪作有兩種意義：⑴指每個斗拱分布在各個部位的名稱；⑵斗拱出跳的次序，即跳數
柱頭鋪作	柱頭科	柱頭牌科	用在柱頭上，前面跳出承屋簷，後面承托梁架的斗拱
補間鋪作	平身科	外簷桁間牌科	用於兩柱之間枋子上的斗拱
轉角鋪作	角科	角拱轉角牌科	用於轉角地方的角柱上的斗拱
襻間鋪作	隔架科	桁間牌科	用於房屋內部的檁、枋、梁架之間，來承托上層檁、枋、梁架
平座鋪作	平座斗科（拱）	陽台牌科	用於樓閣建築，纏腰部分承托跳出「平台」的樓板

名稱一	名稱二	名稱三	說明
出跳（出抄）	出踩（出彩）	出參	斗拱逐層跳出以承屋簷和梁架，在簷柱外的謂「外跳」，清稱「外拽」，蘇地稱「外出參」。向內跳，清式稱「裡拽」，蘇地稱「內出參」
外跳	外拽	外出參	
內跳（裡跳）	裡拽	內出參	
一拽架	一拽架	一級	踩與踩中心線間的水平距離。清代規定每外跳三斗口謂之一拽架
朵	攢	座	斗拱結合成一組之總稱
材、栔、單材	斗口（料頭口份）	斗口	是宋、清木構架基本量度單位，即斗之開口處的距離
足材	單材	拱料（亮拱）實拱、實材料	宋代計算材料時，凡木料斷面為十五×十分為「一材」（拱身的尺度），稱「單材」；上面加高六分、厚四分的栔，謂「足材」，共高二十一分。材按建築等級分為八等。清代的斗口，單材的寬度比為十四比七，足材為二十一比十。也按建築等級分斗口為十一級。蘇地不以斗口計算材料，而用斗高為準數
	外簷斗拱	前簷牌科	用於外簷柱頭之上各部位斗拱的總稱
	內簷斗拱	裡簷牌科	用於內槽金柱之上的各部位斗拱的總稱
計心造與偷心造		「計心造」、「偷心造」	逐跳拱或昂上，每一跳上均置有橫拱的，稱「計心造」。凡有一跳不安橫拱而僅有單方向的拱出跳，稱「偷心造」。二者皆是斗拱的組合方法之一
單拱	一斗三升	斗三升	在大斗或內外跳頭上僅置一層拱

重拱	一斗六升	斗六升	在大斗或內外跳頭上置二層拱。蘇地總稱為「桁間牌科」
把頭交項作	相當於「一斗三升」交蟆蚱頭	相當於「斗三升」正出要頭	梁與「一斗三升」斗拱正交，梁頭穿過大斗但正面不出拱，而改做「耍頭」的斗拱形制
	斗口跳	（似）斗三升	大斗正中置一層拱，正前出華拱一跳，拱頭承枋子的形制
卷頭造	卷頭造	挑梓桁	出跳木做昂，僅用華拱的斗拱形制
四鋪作	三踩（彩）	三出參	華拱（清稱翹）或昂自大斗出一跳（蘇地三至十一出參均以裡外各出同等數而定稱）
五鋪作	五踩（彩）	五出參	華拱（翹）或昂自大斗出二跳
六鋪作	七踩（彩）	七出參	華拱（翹）或昂自大斗出三跳
七鋪作	九踩（彩）	九出參	華拱（翹）或昂自大斗出四跳
八鋪作	十一踩（彩）	十一出參	華拱（翹）或昂自大斗出五跳
四鋪作外插昂	三踩單昂	丁字牌科	斗拱之一種形制，僅一面出跳，又稱「丁字科」
單斗只替	單頭只替	單頭只替	柱頂大斗前後出跳不作拱，而僅安「替木」，又稱「替木」
	溜金斗拱	琵琶科	後尾起挑杆之斗拱，又稱「溜金斗」
	如意斗拱	網形科	除互成正角之翹昂與拱外，在其角內四十五度線上另加翹昂

			說明
品字斗拱	十字科		斗拱之一種，其內外出跳相同，不用昂只用翹，多用於殿裡柱頭上，其兩側可以承天花，在老簷柱或金柱上，又稱「步十字科」或「金十字科」，因仰視小斗如「品」字，因而得名
縫	中心線	中線	一般多用於垂直向的中線
子蔭	槽（淺槽）	槽口	插相交斗拱構件的淺槽
隱出	槽口	隱出	線刻或挑出很少的意思
相閃		位移	指位置相隔交差
坐斗（大斗）	櫨斗、圓櫨	斗、訛角斗	斗拱最下之斗，為全攢斗拱重量集中之點。宋代圓櫨斗稱「圓櫨斗」，「方形櫨斗四隅做小圓形的訛角斗」。蘇式斗拱以坐斗的寬、高定各部件比例，如「五、七」式，即斗高五寸、寬七寸，斗底寬也為五寸，另有「四、六」式和「雙四六」式兩種
交互斗	十八斗	升	斗拱翹頭或昂頭上承上一層拱與翹或昂的形似斗之小方木
齊心斗		升	斗拱中心拱上的斗
柱頭枋上之散斗和齊心斗	槽升子	升	正心拱縫上的升
連珠斗	斗	連升	兩升重疊
平盤斗	貼升耳、平盤斗	無腰斗、無腰升	無斗耳的斗或升

斗耳	耳	上斗腰	斗分耳、平、歙三段，斗耳是斗上面突出的部分。蘇地也將上斗腰、下斗腰合稱「斗腰」。升也同樣，分上升腰、下升腰和升底
斗平	腰、升腰	下斗腰	斗、升之中部
斗欹、斗底	底、升底	斗底	斗、升之下部
歙幽		幽	斗、升之歙凹入的曲線，清式無幽為直線
包耳		五分膽、留膽	包耳又有「隔口包耳」之稱。在大斗開口裡邊留高寬寸餘之木枳而與拱下面鑿去寸餘的卯口相吻合，使其不致移動
開口	卯口	缺口	斗、升上開挖槽口鑲納，縱橫的拱材，按位不同分有順、橫、斜、十字、丁字、開口等名稱
泥道拱	正心瓜拱	斗三升拱	坐斗左右位於枋上的第一層橫拱
慢拱	正心萬拱	斗六升拱	坐斗左右位於枋上的第二層橫拱
瓜子拱	裡（外）拽瓜（單材瓜拱）	斗三升拱（簡稱長拱）	位於翹頭或昂頭上第一層橫拱
華拱或卷頭	翹	十字拱	坐斗上內外出跳之拱
重抄	重翹	十字拱二級	斗拱出跳用兩層華拱謂重抄（翹）
令拱	廂拱	桁向拱	位於翹頭或昂頭上最外出之拱
斜拱	斜拱	斜拱（綱形斜拱）	由坐斗上內外出跳三十五度或四十五度的華拱

丁華抹頦拱、丁華抹額拱		丁頭拱	脊檁下與叉手纏交，形似「耍頭」狀的拱
鴛鴦交手拱	把臂廂拱	鴛鴦拱	左右相連的拱
翼形拱		翼拱	做成翼形的拱頭，拱頭不加小斗，以代橫向拱
丁頭拱	半截拱、丁頭拱	實拱、蒲鞋頭	不用大斗，由拱身直接出跳半截華拱來承托梁枋
角華拱	斜頭翹	斜拱	斜置在轉角位置成四十五度出跳的華拱
	搭角鬧翹把臂拱或搭角鬧二翹	斜拱	角科上由正面伸出至側面之翹與昂
護壁拱		壁拱	正心瓜拱，萬拱與壁體附貼一起的單層或雙層拱
		楓拱（風潭）	南方特有之拱，為長方形木板，其形一端稍高，向外傾斜，板身雕鑴各種紋樣，以代橫向拱
		寒稍拱	梁端置梁墊不作縫頭，另一端做拱以承梁端，有一斗三升及一斗六升之分
		亮拱、鞋麻板	拱背與升底相平，兩拱相疊或與連機相疊，中成空隙者，稱亮拱。該處嵌木板稱鞋麻板
拱眼	拱眼	拱眼	拱上部三才升分位與十八斗之間彎下之部分
拱眼壁板	拱墊板	墊拱板	正心枋以下、平板枋上兩攢斗拱間之板

名稱			說明
瓣	瓣	板	拱翹頭為求曲線而斫成之短面。宋式規定令拱卷殺五瓣，其他均四瓣；清式規定萬拱三瓣翹，瓜拱四瓣翹，廂拱五瓣翹
昂	昂	昂	斗拱中斜置的構件，起斜撐或槓桿作用，有「上昂、下昂」之分，兩層昂稱「重昂」
上昂	昂	昂	用於殿堂內昂身杆向上斜跳來承托天花梁
插昂		假昂	不起斜撐作用，單作裝飾的昂，故又稱假昂
象鼻昂		象鼻昂、風頭	純為裝飾性的昂，形如象鼻向上卷
角昂	角昂（斜昂）	斜昂	位於轉角底四十五度斜置的昂
由昂	由昂	上層斜昂	在角四十五度斜線上架在角昂之上的昂
琴面昂	昂	靴角昂	昂嘴背面凹作琴面
批竹昂		斜線昂	昂嘴背面作斜直線
昂身	昂身	昂根	昂嘴以上均稱「昂身」
昂尖	昂嘴	昂尖	昂之斜垂向下伸出之尖形部分
鵲台	鳳凰台	鵲台	昂嘴上一部分
耍頭	螞蚱頭、耍頭	耍頭	翹、昂頭上雕刻成折角形的裝飾法之一種
華頭子	菊花頭	華頭子	斗拱中、下層出跳材與上層昂底斜面下的填托構件
靴楔		眉插子	昂杆後尾雕飾法之一種
襯枋頭（切几頭）	撐頭木（撐頭）	水平枋	斗拱前後中線耍頭以上桁碗以下之木枋。襯枋頭在轉角上稱「切几頭」

宋式稱謂	清式稱謂	香山幫稱謂	說　明
三伏雲（三福雲）	山霧雲		斗拱出跳、跳頭不架橫向拱，改作刻有雲霧裝飾的構件
六分頭	雲頭		木材頭飾之一種
麻葉頭			
博縫頭	昂頭		翹、昂後尾雕飾法之一種
椿頭	（似）霸王拳		
角神	相當於寶瓶	寶瓶	斗拱由昂之上承托老角梁下之構件，宋代多做「力士」，後期改置瓶形或木塊墊托
遮椽木	蓋斗板	蓋板	斗拱上部每拽間似天花作用之板

八、屋頂

宋式稱謂	清式稱謂	香山幫稱謂	說　明
瓦	瓦頂	瓦面	屋頂蓋瓦形式，有灰頂、仰瓦頂、棋盤心、仰瓦灰梗等
	灰頂	灰泥頂	青灰塗墁之屋頂
青灰瓦	布瓦、青瓦、陽合瓦	蝴蝶瓦、小青	灰色無釉之瓦、又稱「片瓦」
瓦	板瓦	板瓦	橫斷面作小於半圓的彎凹狀之弧形瓦
瓦	筒瓦	筒瓦	斷面作半圓之瓦，有上釉和不上釉二種
合瓦	合瓦、蓋瓦	蓋瓦（複瓦）	俯置之瓦多於兩片
仰瓦	仰瓦	底瓦	瓦之仰置、疊連成溝的瓦隴

類別	名稱（一）	名稱（二）	說明
	羅鍋筒瓦	黃瓜環瓦	蓋於回頂建築，無正脊及卷棚頂上之脊瓦
隴	溝	豁	兩楞瓦之距離填於底瓦
	隴	楞	屋面蓋瓦一排稱「楞」
	當溝	溝中	正脊之下瓦隴之間稱正當溝，吻座下稱「吻下當溝」，在戧脊之下瓦隴間稱「斜當溝」
剪邊	剪邊	鑲邊	圍屋面四周或左右兩側鋪筒瓦、青瓦，也有用兩種色的琉璃瓦
正脊	正脊	清水脊	屋頂前後兩斜坡相交而成之脊，有磚瓦重砌，有用預製的，形式很多。蘇地有「清水脊」，兩端做有甘蔗、雌毛、紋頭、哺雞、哺龍等脊形
	疊瓦脊	遊脊	兩瓦頂合角處，以瓦斜平鋪，為簡陋之正脊
		亮花筒	屋脊中部用磚瓦疊砌各種鏤空紋樣
戧脊	戧脊	戧、水戧	用於歇山頂，與垂脊在平面上成四十五度的脊
垂脊	垂脊	豎帶、豎帶戧	自正脊處沿屋面下垂之脊
	戧脊、岔脊	戧	重簷之副簷（腰簷）四角屋頂上成四十五度的脊
	角脊	博脊、起宕脊	一面斜坡之屋頂與建築物垂直之部分相交處之脊
	花邊瓦	花邊	小式瓦隴最下翻起有邊之瓦，瓦邊做曲折花紋
華頭瓦	勾頭	鈎頭瓦	勾頭與滴水通稱「簷邊之瓦」
		鈎頭獅	殿堂建築水戧尖端連於鈎頭筒上之飾物

重唇瓦與垂頭華頭瓦	滴水	滴水（花邊）	簷端之滴水瓦
滴當火珠	排山勾滴	排山	硬山、懸山的兩山博縫上之勾頭與滴水
柴棧（版棧）	釘帽	搭人、帽釘、釘帽子	屋面出簷頭的蓋瓦，上有瓦人或其他裝飾
	占背	大簾	葦、竹編席做屋面墊層，由葦箔、膠泥、灰泥、煤渣做成
鴟尾	正吻	正吻	吻正脊兩端具龍頭形翹起的雕飾，蘇地有魚龍、龍吻之分
	合角吻	合角吻	重簷下簷正面、側面博脊相交處之吻
獸頭	垂獸（角獸）	人物（天王、廣漢）	垂脊下端之獸頭形的雕飾
	餞獸	餞獸（吞頭）	餞脊（水餞）端之獸頭形雕飾
蹲獸	走獸	走獅或坐獅	垂脊下端上的雕飾，清式走獸順序：龍、鳳、獅、麒麟、天馬、海馬、魚、獬、犼、猴十種
	仙人	仙人	放在餞脊端的裝飾
嬪伽	套獸	套獸	仔角梁梁頭上之瓦質雕飾
套獸	背獸	獸頭	正吻背上獸頭形之雕飾
	吻座	吻座	正吻背下之承托物
廡殿、吳殿、四阿頂	廡殿、五脊殿	四合舍	是四面五脊之頂，為古建築殿堂中最尊貴的屋頂形式

曹殿、九脊殿、廈兩頭造	歇山	歇山	為一道正脊、四道垂脊和四道戧脊組成，故為九脊頂（殿）
不廈兩頭造	懸山、挑山	懸山	前後兩坡人字頂，桁頭伸出至兩盡間之外，以支撐懸出的屋簷
	硬山	硬山	山牆直上至屋頂，屋面前後兩坡之結構
撮尖（斗尖）	攢尖	攢尖（尖頂）	幾道垂脊交合於頂部，上覆寶頂
抱廈（屋）、龜頭屋	（似）雨搭	外坡屋或帶廊	殿、堂出入口正中前方附加的似「門廳」式的凸出於正殿堂外的建築物
	勾連搭	釵連搭	為了擴大建築物的進深，遂將兩座以上的屋架直接聯繫在一起的結構形式
	卷棚頂、元寶頂、過隴脊	回頂	屋頂做圓弧不起脊的屋頂形式
腰簷	重簷、三簷	重簷、雙滴水、三滴水	多層建築上下層有外廊，複以複簷（腰簷）成上下數層簷，按建築層數，分複簷、重簷、三重簷等（蘇地稱三滴水）
	簷、廊簷	複簷、廊簷	
簷出	出簷	出簷	簷頂伸出至建築之外牆或外柱以外
	副簷	複簷、廊簷	屋前簷下的部分
出際、華廈	支出部分	邊貼挑出	房屋兩山屋簷懸挑部分
	山尖	山尖	房屋山面的上部的三角形部位
	推山	推山	廡殿正脊加長向兩山推出的做法
屋山	排山	排山	硬山、懸山或歇山山部之骨幹構架

收山	收山		歇山山頂在兩山的正心桁中線上向裡退回一桁徑，即縮短正脊的長距

九、天花

宋式稱謂	清式稱謂	香山幫稱謂	說　明
平棋	天花、頂棚承塵	天花、棋盤頂	屋內上部用木條交叉為方格，放木板，板下施彩繪或彩紙，稱天花，亦有稱「藻井」的
平暗	天花	天花	天花之一種，作密而小的透空的方格
藻井與斗八	藻井	雞籠頂	將天花做成複雜且華麗的層疊式，成穹隆狀或八邊形（稱斗八、斗八又有大、小之分）、方形的頂棚
背版	天花板	天花板	建築物內上部，用木條交叉為方格，稱「井」，井內鋪板為「天花板」，以遮蔽梁以上之部分
難子（獲縫）與程	板條	支條	貼在天花空隙處的木條，用來遮蔽小木條，用於四邊較寬厚的木條稱「程」
貼	（似）貼梁	貼木	貼在程身上安天花板之木料
偪	（似）穿帶	腳手木	為天花板背上的半圓形木檔
明栿	天花梁	天花梁	在大梁及隨梁枋之下，前後金柱間安放天花之梁
	天花枋	天花梁	在左右金柱間，老簷枋之下，與天花梁同高，放天花之枋
	天花墊板	枋或串	老簷枋之下，天花枋之上，兩枋間之墊板
	井口枋		裡拽廂拱之上，承托天花之枋
	帽几梁		天花井支條之上，安於左右梁架上以掛天花之圓木

分類	名稱	說明
方井	方井	天花支條按面闊進深列成方格，每個方格稱「井」，方形稱「方井」，八角形稱「八角井」。井內裝天花板，並繪彩畫。
井與井口（井口天花）	明鏡	其最外一周部分稱「井口」，又稱「井口天花」或「明鏡」
方井	角華	天花梁抹角部分的三角形裝飾
	明鏡	藻井正中的圓形或多邊形的頂
	隨瓣方	斗八藻井中位於壓廈版上四十五度抹角之枋子，上承斗拱
	壓廈版	八角井之斜形蓋頂
	斗槽版	在算桯枋斗拱朵與朵間之木板
	背版	陽馬間之頂板
	陽馬	藻井轉角處弧形彎形木枋
軒（卷棚）	軒、卷棚、回頂	軒為廳堂裡外廊，其屋頂架重椽（天花）作假屋面，使內部對稱，因位置不同分有樓下軒、騎廊軒、副簷軒、滿軒等，其形式見「彎椽」項
	磕頭軒	軒之形式之一，軒梁之底低於五架大梁底者
	抬頭軒	軒之形式之一，軒梁之底與五架大梁底相平的組合形式
	半抬頭軒	軒之形式之一，五架大梁比軒梁高，而二者不在同一斜線的屋面上稱半抬頭軒
	副簷軒	樓房之下層，廊柱與金柱之間作翻軒，上覆屋面

十、牆體

宋式稱謂	清式稱謂	香山幫稱謂	說　明
牆垣	牆（牆壁）	牆垣	中國古建中的牆，主要是圍護與分隔室內外空間，通常不起承重作用。它的名稱隨地位、功能、用材、時間的不同而異，大體分三類：城壁（清式稱城牆）、露牆（清式稱轉圍院牆），包括圍牆、院牆、影壁、屋牆（似抽紙牆）、山牆、簷牆、檻牆、扇面牆、隔斷牆等
土牆（版築）	夯土牆（版築）	土牆	用木版做模，其中置土，以杵分層搗實的牆，故名「版築」
土墼	土坯	土坯	「椿土」牆，將泥和稻草或麥稭置模中壓實，曬乾成矩形土塊，用它疊砌的牆稱土坯牆
版壁	木牆壁或原木牆	板壁	用木板分隔室內空間的牆稱「板壁」，用原木實疊之牆為「原木牆」，通常用於「井幹式」結構的外牆
隔截編道	竹夾泥牆（編條夾泥牆）	竹筋泥牆	用竹為橫直主筋，內外塗刷灰泥之牆，多用於屋內作間隔牆
拱眼壁	拱眼壁	填拱壁	用於二朵正心縫頭拱間空隙之壁
露牆	圍牆（院牆）	圍牆	房屋外圍分割空間的牆，在住宅園林中往往在牆身中做透空的漏窗或花牆。圍牆是宋式露牆之一種
（似）抽紙牆	山牆	山尖牆（屏風牆）	房屋左右兩山之牆。其超出屋面起防火和裝飾作用的有五花、花山牆（蘇地稱三山、五山屏風牆）、觀音兜等
	簷牆（露簷牆、封簷牆）	出簷牆或包簷牆、塞口牆	牆位於簷柱出簷處，高及枋底，其橡頭挑出牆外的稱「出簷牆」；牆頂封護橡頭的稱「包簷牆」，或「塞口牆」

名稱	別名	說明
大枋子	拋枋	牆頂部曲線條的「壺細口」和托渾凸出牆面的枋子稱拋枋
檻牆	半牆或月兔牆	檻窗下的矮牆，將軍門下檻之下的半牆
露牆	護嶮牆	
露牆	牆墩（丁頭牆）	城牆牆身附支牆
扇面牆	隔牆	室內左右金柱間的牆
花牆	花牆	花牆多數應用在園林中，牆上疊砌各種透空紋樣的牆
影壁（蕭牆）	照壁、照牆	位於大門正前的單立牆，有八字照牆、過河照牆等
群肩、下肩	勒腳	地面以上，牆的下部稱「群肩」，清式多用石磚疊砌而成，轉角有角柱石，肩面用腰線石與壓磚板，以上再砌牆身（牆的中部）
上身	牆身	山牆身，群肩之上的壁體
牆肩（簽尖）	山尖	牆身頂部向上斜收做成坡形叫做「牆肩」
犀頭	垛頭	山牆伸出屋簷柱外之部分，犀頭由挑簷石梢子、荷葉墩、博縫、盤頭、餞簷磚等組合而成
封護簷	包簷	牆不出屋面而且保住屋架、梁、檁、椽，用「撥簷博縫」來出跳，其形式有冰盤、抽屜、菱角、圓珠混等
菱角牙與板、簷砧	菱角、菱角（齒形砧）和飛砧	用磚疊澀出跳方法之一。採用一層平鋪另一層斜鋪，上下重疊，斜鋪再在出跳外露成鋸齒形或菱角牙，另一層即板簷砧
門券石	券石、拱券石	加工成摺扇扇面形的石塊

宋式稱謂	清式稱謂	香山幫稱謂	說　明
券拱	石券（圈）	石拱券	由若干塊摺扇扇面形的拱石拼合而成圓弧拱。其砌置方法有兩種：一是並列砌置，二是縱聯砌置

十一、裝修

宋式稱謂	清式稱謂	香山幫稱謂	說　明
			裝修是小木作的總稱。外簷裝修就是露在房屋外面的間隔物。
小木作	外簷裝修	裝折	在外簷柱之間的，清代稱「簷裡安裝」，在廊子裡面金柱之間的稱「金裡安裝」
小木作	內簷裝修	裝折	是建築物內部的間隔物，如隔斷等
版門	板門	木板門	用木材作框鑲釘木板之門，分為棋盤門、框檔門、魚腮門
斷砌門	斷砌門（大門）	將軍門	用高門限（檻）可以自由啟落並能通過車馬之門屋
	垂花門	門樓	通常作中門使用，椽檁下不做立柱，而改置倒掛的蓮花垂柱。其屋頂前為「清水脊」，後為「元寶脊」
	大門、門罩、門樓	牆門、庫門、門樓	門頭上施數重磚砌枋木結構，有枋、斗拱等裝飾，上覆屋面，其高度低於牆者稱「庫門」，高於牆者稱「門樓」
		門景	凡門戶框宕之邊，滿嵌清水磚壁都稱「門景」
烏頭門、欞星門	欞星門	欞星門	二立柱、一橫枋，上面不加屋頂，柱頭上露在門上

名稱			說明
軟門	拼門		四邊作門框，中用橫斜（腰串），框與腰串間均裝木板的門
	屏門	屏門	門形體類同格門，在框架上裝置木板門，表面平光如鏡，裝於大門後、簷柱之間。蘇地在殿堂裡金柱間置一排似隔扇式的門也稱「屏門」
	柵欄門	木柵門	安裝於祠廟、府第的最外層的門
	圓洞門、月亮	圓洞門	一般用於寺廟、宅第中分隔院落，做正圓磚砌外框門，一般不裝門，也有裝兩扇格門或板門的
	（似）風門	矮撻	為矮框門之一種，其上部鏤空以木條鑲配花紋櫳子
	框檻、檻框（門框）	宕子（門宕）	柱之間安置上下橫枋、左右立枋成木框，其內安裝門窗，安門者稱框檻（門宕子），安窗者稱窗框（窗宕子）。有的柱間面寬大，需於抱框以內再加「門框」
額或腰串	上檻（替椿）	上檻（門額）	額又稱「楣、衡」，是門框上之橫木
門楣（門額）	中檻（掛空檻）（門頭枋）	中檻（額枋）	一般用於大門上，因下檻距離太大，需中間加一橫木枋為中檻
立頰（博立頰）	立頰（抱柱枋）	抱柱（門當戶對）	門框下邊之橫木，古代稱「帳」，蘇地在將軍門上稱「門當戶對」
博肘（肘）	轉軸	搖梗	門窗的轉軸
門關（臥關）	橫關	門閂	關門之通長橫門木
立掭（門關）	栓杆	豎門	關閉門的豎立門

名稱	別名一	別名二	說明
手栓（付兔）	插關	閂	短木做的門閂
桯	大邊（邊梃）	邊梃	門左右之豎木枋，用於窗上稱「窗梃」
	腰枋	門檔	門框與抱框的橫木
門簪	門簪	閥閱	大門中檻上，將連楹固定於檻上之材
肘板	門板	門板	門間之木板，通常實拼，板門很厚，上下做出門軸，稱上下全
身口版	門心板	門板	實拼板門中間之板或框門形式的大邊與抹頭內之板纂，外邊那塊叫「副肘板」
幌子	穿帶	光子	大門左右大邊間之次要橫材。蘇地對木板隔斷，在木板的中間釘橫料者均稱光子
夾門柱		夾門柱	用於烏頭門，兩邊立柱，柱下端插入地下，上施烏頭帽
門砧	門枕、荷葉墩	門臼、地方	承大門之轉軸的構件，蘇地有用鐵製的稱「地方」
	抱鼓石	砷石	門前所置的一對石鼓，亦用於牌坊及欄杆、望柱前。有的前為鼓石，後為門枕，二者合一。也有的前石改做「上馬石」
立柣	金剛腿		在門下檻兩端做榫以裝卸下檻（門檻）。蘇地做靴腿狀的帶榫木塊
泥道板	餘塞板	墊板	大門門框腰枋間用來遮空檔的木板
障日板	走馬板、門頭板	高墊板	大門中檻與上檻之間用來遮住空檔的木板
鋪首	門鈸、獸面	門環	具有裝飾性的金屬拉門，清式有「鉛鈒獸面」之稱

錶	仰月千年錦	門環	具有裝飾性的金屬拉門環
	角葉	角飾板	門窗縱橫框相接處起加固作用並帶裝飾性的金屬件，以防扇角、門角鬆脫或歪斜，帶鉤花、鈕頭、圈子、「梭葉」、「人字葉」等
雞棲木	連楹（門楹）	連楹	大門中檻上安放轉軸，枋前由門簪繫連之橫材
	栓斗	栓頭	格扇門上安放轉軸的木料，有的作荷葉形，稱荷葉栓斗
格子門	隔扇、格門（隔扇）	雨撻板	障水版與腰串上下相接處之縫上加一條起防風作用之木，宋代稱「牙頭護縫」
兩明格子	夾實紗（夾堂）	紗隔（紗窗）	形與長窗相似，但內心仔釘以青紗或書畫裝於內部，作為分隔內外之用。宋式上下全部做成雙層，而清式僅格心做雙層，其他皆單層
桯、腰串	抹頭	橫頭料	門窗木框之橫木，在外稱「桯」，在裡稱「腰串」
雙腰串	四抹頭、三抹頭	橫頭料	按抹頭用數，一般分三至六根，宋式單腰串等於清代三抹頭，宋式雙腰串等於清式四抹頭
單腰串		橫頭料	
上桯（串）	上抹頭	橫頭料	門窗木框上部之橫料
下桯（串）	下抹頭	橫頭料	門窗木框下部之橫料
子桯（難子）	仔邊（仔替）	邊條	隔扇門內櫺子邊木
條縧（櫺子）	櫺子（條）	心仔	隔扇門內櫺子邊條

宋式稱謂	清式稱謂	香山幫稱謂	說明
格眼	隔心（花心）	內心仔	格扇上部中心，用木條搭交成各種形式的空檔以供採光
腰華版	縧環板	夾堂板	隔扇下部之細條形心板，明代稱「束腰」
障水版	裙板	裙板	隔扇下部主要之心板，明代稱「平板」
難子	引條	檻條（隱條）	門窗裙板四周的虛隙處釘一小木條使其堅固
毯文	碗花或菱花	窗格花	門窗格子做法之一種，清式分有雙交四碗、菱花、三交六碗、三交滿天星等，宋式有桃白毯文等
櫺窗 直櫺窗與破子櫺窗、臥櫺	柵櫺窗	直窗	木斷面為三角形的直窗柵稱「破子櫺窗」，四方形斷面的稱「直櫺窗」，但二者習慣上統稱「直櫺窗」。櫺條橫置者稱「臥櫺窗」
板櫺窗	（似）一碼三箭或馬蜂式	木柵窗	用條板作屏藩，但板與板間有空隙，仍通光線，明代稱「柳條式」

十二、欄杆

宋式稱謂	清式稱謂	香山幫稱謂	說明
鉤欄	欄杆	欄杆	台禪，樓或廊邊上防人與物下墜之障礙物，宋式分「重台欄」與「單鉤欄」二類
鵝頸椅	靠背欄杆（鵝項椅）	吳王靠（美人靠）	可以坐的半欄，在外緣附加曲形靠背
	朝天欄杆	欄杆	臨街商店門面平頂上之欄杆
	坐等欄杆	坐欄	用木、石、磚做墩子，擱橫料的低欄，也可供坐凳之用

宋式稱謂	清式稱謂	香山幫稱謂	說　明
臥櫺	橫欄杆		用橫向木料分隔作欄板的形式
拒馬叉子	鐵子欄杆	木柵	只有望柱、立柱不圈欄板，僅用橫木與地栿的欄杆
華版（大小華版）	欄板	杆欄板	位於地栿、扶手間的版狀構件，有木、石、磚三種，鐫刻花紋的稱華版
尋杖	扶手、尋杖	扶手（木）	欄杆及扶梯上供人上下時扶用的通長材料
撮項	嬰項	花瓶撐	石欄杆中部鑿空，存留花瓶狀之撐頭
雲拱（嬰項）	淨瓶荷葉雲子	花瓶撐或三伏	石欄杆中部鑿空，存留花瓶狀一部分
盆唇	地栿	欄杆	壓欄板之橫枋
地栿	地栿	托泥	臨地面最下一層木或石枋子
	平頭土襯	平頭塗襯	踏步象眼之下，與土襯石相平之石

十三、扶梯

宋式稱謂	清式稱謂	香山幫稱謂	說　明
胡梯	樓梯	樓梯	用踏步供垂直上下的構件
望柱	扶梯柱	樓梯柱	安扶手的短立柱
促踏板	踏步	踏步	樓梯的台階
踏板	踏步	拔布	樓梯階梯之水平面部分

宋式稱謂	清式稱謂	香山幫稱謂	說　明
腳板（起步）	起步（曬板）	腳板	樓梯階級垂直之部分
頰	大料	梯大料	安梯檔擱促踏板的通長大料
幌子	橫料、光子		樓梯級板邊上鑲貼之橫木
盤兩、三盤			樓梯級板邊上鑲貼之橫木
告	折	二折、三折	梯中置平座（平台），轉二至三折而上的扶梯

十四、彩畫

宋式稱謂	清式稱謂	香山幫稱謂	說　明
大式（殿式）	官式		清宮式建築彩畫
蘇式	彩畫		江南地方彩畫
地底	底色		彩畫背底的顏色
枋心	枋心		梁枋彩畫之中心部分
箍頭	箍頭		彩畫兩端部分，有狗撕咬、一整兩破、整二破加一路、二路喜
藻頭	找頭		彩畫箍頭與枋心之間部分
搭袱子	相逢等		將簽桁、墊板、簽枋心聯合成半圓形部分
和璽			最高等級彩畫，以「m」線劃分為幾部分，內繪金龍之彩畫
旋子（學子、蜈蚣圈）			梁枋上以切線圓形為主題之彩畫，它分為七種，有金、煙琢墨，石碾玉，金線大、小點金、雅烏墨等箍頭

宋式稱謂	清式稱謂	香山幫稱謂	說　明
盒子			彩畫箍頭內略似方形之部分
花心			旋子彩畫之中心
空心枋			枋心之內無畫題之彩畫
退暈	包栿		彩畫內同顏色逐漸加深或逐漸減淺之畫法
瀝粉貼金	瀝粉貼金		用膠、灰土等組成膏狀可塑物，黏出紋樣來突出彩畫輪廓線，再貼金
			在木構件的表面用油灰與麻布層疊包裹，由一麻三灰到三麻二布七灰共十幾種的油漆或彩繪打底方法，又稱「地杖」
			用於梁、斗拱上，用青綠「疊暈」，輪廓線內為五彩花紋的彩畫
			以青綠「疊暈」，稜間裝以青綠為主的彩畫
			以刷土朱暖色為主的彩畫，包括解綠結華裝和丹粉刷飾
			將兩種彩畫交錯配置，如「五彩間碾玉」、「青綠三暈間碾玉」等」
			在枋子淺刻矩形塊，再塗朱、白色，為土朱刷飾之

十五、石刻

宋式稱謂	清式稱謂	香山幫稱謂	說　明
壺門		歡門	門首做梟混弧線的門，以示尊貴
疊汀	疊汀	跳出	用磚、石層層向內外出跳的結構

宋式稱謂	清式稱謂	香山幫稱謂	說明
螭獸	螭獸	角首	須彌座轉角和望柱外橡下，鑴成龍獸形做出水用的裝飾
混出	梟混	梟混	上凸下凹之嵌線。「梟」是凸面嵌線，「渾」是凹面嵌線，圓角的稱「混稜」，方折角的稱「稜」
列地起突	（似）混雕	突地（底）面起	石、木雕鑴中高浮雕去地（底）
壓地隱起	（似）半混雕	鑴地起陽	石、木雕鑴中低浮雕去地（底）
減地平鈒	線雕	線紋	石、木雕鑴中線刻
素平	素平	素平（光平）	石、木雕鑴中天花紋
混作	混雕（全雕）	圓作	石作雕鑴中圓雕方法，清式又稱「全雕」
平鈒	（似）影（隱）雕	起陰紋花飾	石作雕鑴中不去地（底）的線刻
實雕	實雕	陽紋雕刻	石作雕鑴中去地（底）的高或低浮雕
	採鑴地雕	採鑴地雕	在表面及地部雕有花飾來突出主題的一種雕法

十六、牌坊

宋式稱謂	清式稱謂	香山幫稱謂	說　明
牌坊	牌坊	牌坊	用華表（清稱沖天柱）加橫梁（額枋），其上不起樓，不用斗拱及屋簷，下可通行之紀念性建築物
牌樓	牌坊	帶樓牌坊	柱間橫梁上有斗拱，托屋脊並起翹，下可通行之紀念性建築物，也有用沖天柱的

烏頭	牌坊門	門樓	牌坊上安門扇的大門，古稱「衡門」
	毗盧帽	僧帽	烏頭門的沖天柱出頭處鐫刻的雕飾
	雲罐	雲冠	烏頭門的沖天柱出頭處的雕飾
	火焰珠	火焰	石牌坊上柱正中上置似火焰狀之裝飾
	管腳榫	管腳柱	柱下凸出以防柱腳移動之榫
	日月牌	日月牌版	石牌坊額之兩端鐫刻日、月的裝飾物
	花版	矮柱、抱柱	仿木牌樓枋柱的做法
	梓框	夾堂	石牌坊上枋與下枋間墊板上雕出透空的花飾
	明樓（正樓）	中樓	牌樓明間之樓
	次樓	下樓	三間或五間牌樓，在次間上之樓
	邊樓		牌樓上兩邊之樓
	夾樓		牌樓主樓左右各安一樓，稱夾樓
	摺柱	短柱	上、下枋或花枋間的短支柱
	龍門枋	定盤枋	正間有樓的橫枋為龍門枋，次間為「大額枋」，上層橫枋為「單額枋」
	小額枋	下枋	龍門枋或大額枋下的橫枋
	單額枋	上枋	枋柱頭與簷柱頭之間無小額枋及由額之額枋

十七、塔幢

宋式稱謂	清式稱謂	香山幫稱謂	說　明
佛塔	塔	塔	塔原是佛教的建築物,起源於印度,故釋名斯突帕、窣堵婆、浮圖、塔婆、兜婆等,按性質分佛塔、舍利塔、墓塔。按形制分單層塔、樓閣式塔、密簷塔、喇嘛塔、金剛寶座塔、花塔等
舍利	舍利	舍利	埋藏佛的骨灰稱舍利,也稱生身舍利;埋藏佛教徒紀念物稱法身舍利
	塔廟	塔身	以塔、廟連稱的佛教建築
	塔身	塔身構件	塔本身部分,如樓閣式塔,包括平座、腰簷、穿廊、內廊、塔室、塔壁等
	塔基	塔台基	塔台基,也可以包括地面以下的建築物
	塔室	塔室	塔內正間的空間,平面有多角形、圓形、矩形三種
	迴廊	內走廊	塔內繞塔心之走廊
	塔頂	塔頂	塔屋蓋,包括梁架、屋面、瓦飾等
	塔壁	塔體	塔磚砌牆體,規模較大之塔分內、外壁二部分
	天地宮	天地宮	塔基下的暗室為埋藏「舍利」等珍貴文物而建,又稱龍宮、海眼、地宮,在塔身上做暗室者稱「天宮」
剎	塔剎	剎（塔頂）	塔屋頂正中套有層層金屬構件,單體稱「剎件」
	剎木杆		

分類	名稱	別名	說明
相輪（全盤）	刹座	塔頂座	位於塔頂屋面正中，承載刹件最下覆缽的台座
	覆缽	合缸	金屬刹件之一，形如倒置之缽而得名，名覆蓮、荷蓋頂等
	相輪	蒸籠圈	金屬刹件之一，相輪一般為奇數，五至九個串套在木刹杆上
	套筒	漆褲通	金屬刹件之一，刹件串套在木刹杆上的套管
	仰蓮	蓮蓬缸	金屬刹件之一，缽形大口向上，四面刻有蓮花的刹件
	火焰	火焰	金屬刹件之一，做成火焰的裝飾品
	露盤	露盤	金屬刹件之一
	寶蓋	風蓋	金屬刹件之一，形如鏤空傘骨覆蓋在相輪上
	寶珠（寶球）	球珠	金屬刹件之一，圓球形的構件
	圓光與仰月	天王版	金屬刹件之一，版面鑄有各種鏤空紋樣，有圓形的稱「圓光」，有天王武士的稱「天王版」
	葫蘆（寶瓶）	上頂球葫蘆	金屬刹件之一，做成葫蘆形的刹件
	垂鏈	旺鏈	金屬刹件之一，上由寶蓋周邊的鳳行頭開始，下垂至屋頂戧脊
鐸	鐸	簷上之鈴	掛於屋角外緣的金屬鐘
大柁	承重	千斤承重大料	承擱塔心木的橫木
副階周匝	外廊	塔衣	圍繞塔身底層的外廊
	山華蕉葉	蕉葉	塔刹刹件之一，覆缽上植物葉形的裝飾品

（續前表）

類別	宋式稱謂	清式稱謂	香山幫稱謂	說　明
幢	塔肚子	塔身		喇嘛塔之實心塔身
	十三天	相輪		喇嘛塔的剎件之一，即「相輪」
	流蘇	流蘇		喇嘛塔寶蓋周的裝飾品
	塔脖子	幢		喇嘛塔寶蓋塔肚子與寶蓋間部分
	陀羅尼經幢	幢		佛教刻經的石建築
	道德經經幢	幢		道教刻經的石建築
	屋蓋	幢頂		幢身的蓋頂
	土觀石	幢礎		幢的基石

十八、做法

宋式稱謂	清式稱謂	香山幫稱謂	說　明
纏柱造	又柱造	插柱造	將上層柱底插在下層的斗拱中
纏柱造	合角造	合角造	平面上加一根四十五度梯角梁，上層之柱置於此梁上
大木作	大木殿式（大式）	大式殿庭	有斗拱或帶紀念性之建築形式
大木作	小式大木	大式殿庭	無斗拱或不帶紀念性之建築形式
小木作	小木作	小木作	做裝飾的木工種總稱小木作
大木作	抬梁	抬梁式	用兩柱架過梁，梁普通長六至七架，其下不加用立柱支撐的結構形式

	穿斗	穿斗式（穿逗式）	每檁下置立柱落地，柱間只用枋（川）不用梁的結構
方木（材梁）	敦木、方木、收料	扁作	用短形木料做房屋的稱「扁作」
圓木	圓木	圓料	房屋構造木材，有加工的圓木，未加工的圓木，用料又有獨木、實疊、虛拼三種
舉折	架舉	提棧側樣	舉折是取得屋蓋斜坡曲線的方法，「舉」是脊檁比簷檁舉高的程度，「折」是各步架升高的比例不同，求得屋面坡度不在一條直線，而是若干折線組成曲線
打剝	（似）做粗	雙細	造石次序之一，石胚加雕琢去其稜角
博粗	（似）做粗	市雙細	造石次序之一，石料經剁鑿再加鑿平，使石料表面大致平坦
細塵	（似）做細	鑿細	造石次序之一，經雙細後再加鑿平，使其平面均勻密整之工作
編稜	（似）鑿編	勒口	造石次序之一，石料經做細後在表面邊緣斫出輪廓線的光口
斫作	（似）占斧	督細	造石次序之一，石經勒口等，再加鑿，使表面進一步平整
磨礱	編光	打磨	造石次序之一，石表補面和雕物經最後加工磨砂，使其光滑
抹角	小圓角	底側轉角（折角處）	底側轉角（折角處）做成小圓形或小斜面
		潑水	構件上部向外傾斜所成之斜度
海棠紋		木角線	構件轉角，鑿成或刨成兩小圓相連之凹線
券石		拱券石	見「城牆」項

附錄二 中國古代部分重要建築及其設計師表

朝代	都城	規劃師	宮殿	設計師	園林	設計師	寺塔	設計師	民居	設計師	工程	工程師	理論
西周	周洛邑	姬旦、彌牟											
秦			阿房宮	嬴政							長城	蒙恬	《考工記》
漢	漢長安	蕭何、楊城延	未央宮	蕭何、楊城延									
			建章宮	劉徹			徐州木塔	笮融					
			昭陽殿	丁援、李菊									
			王莽九廟	仇延、杜林等									
魏晉南北朝	魏鄴城	曹操	晉太極殿	謝萬、毛安之	北齊仙都苑	崔士順	洛陽永寧寺	綦母懷文					
	北魏洛陽	穆亮、李沖等					永寧寺塔	郭安興					

朝代	都城	規劃師	宮殿	設計師	園林	設計師	寺塔	設計師	民居	設計師	工程	工程師	理論
隋	東晉建康	桓溫					荊州長沙寺	曇翼	潯陽南里草堂	陶淵明			
隋	大興	高穎、宇文愷、劉龍等	仁壽宮	楊素、宇文愷			廬山西林寺	慧達			運河	宇文愷	
隋	洛陽	楊素、楊達、宇文愷	顯仁宮	宇文愷			揚州白塔寺、						
			臨朔宮	閻毗			江都常樂寺塔	住力			行殿	何稠	
			迷樓	項昇									
唐	長安	沿隋	紫微、玉華宮	閻立德			慈恩寺大雁塔	玄奘					
	洛陽	沿隋	乾元殿	前：田仁旺 後：康鵽素			大理千尋塔	恭韜、微義	盧山草堂	白居易	真定安濟橋	李春	
後周	汴梁（今開封）	韓通、王樸	明堂	薛懷義			望仙樓	裴延陵	輞川草堂	王維			

北宋				遼	金
汴梁（今開封）		洛陽		中京	上京
沿後周		沿唐			盧彥倫
大內宮殿及燕用　李懷義	皇城東北隅　韓忠斌	洛陽宮　焦繼勳等		清風、天祥、蕭皇后及菩薩八方三哥殿	
杭州西湖　蘇軾	汴京民岳　梁師成等	洛陽獨樂園　司馬光	蘇州滄浪亭　蘇舜欽		
玉清昭應宮　丁謂等	景靈宮　鄧守恩等	開寶寺塔　喻浩		大同華嚴寺（金）修復　同悟、大慈慧法師	薊縣獨樂寺　談（譚）真大師
黃岡竹樓　王禹	台亭、林特、鄧守恩樓				
喻浩《木經》　李誡《營造法式》					

鄧守恩

朝代		元	南宋	西夏		
都城	大都	上都	臨安	興慶府	汴京	中都
規劃師	劉秉忠及郭守敬	劉秉忠		賀承珍	張浩、敬嗣暉	張浩
宮殿	大內宮殿				太寧宮	宮殿
設計師	也黑迭兒、張柔等				張僅言	張浩、蘇保衡、孔彥周
園林						
設計師						
寺塔	北京東嶽廟	妙應寺白塔				大同善化寺
設計師	張留孫與吳全節	阿尼哥				圓滿法師
民居		麗澤書院	白鷺洲書院	白鹿洞書院		
設計師		呂祖謙	江萬里	朱熹		
工程		登封觀星台				
工程師		郭守敬及王恂				
理論						

				明		
			北京	南京		
			朱棣、吳中、蒯祥、阮安等	朱元璋及張寧等		
		奉天等三大殿修造	紫禁城宮殿	皇城、宮城等		
		雷禮、徐杲	吳中、蒯祥、阮安等	陸賢、陸祥、單安仁等		
蘇州留園	蘇州拙政園					蘇州獅子林
徐炳卿、周秉忠、劉恕（清）	王獻臣					天如禪師、倪瓚
	青海瞿曇寺	天壇	太廟		泉州清淨寺	杭州真教寺
曲阜孔廟　盧學禮及王億	三羅喇嘛、班丹藏布	朱厚熜、徐杲、雷禮、蔣瑤	王順、胡亮		阿哈瑪特	阿老丁
	浙江東陽盧宅					
	盧溶					
		盧溝橋				
		雷禮、徐杲				
《三才圖會》王圻、王思義	《園冶》計成					

朝代	清
都城 規劃師	北京 沿明
宮殿 設計師	大內太和等三大殿重修　梁九、雷發達 正陽門樓重修　陳璧 修
園林 設計師	上海豫園　張南陽 無錫寄暢園　秦耀 暢春園　葉洸 玉泉山靜明園　張然 圓明園　雷金玉、雷家璽、雷家瑋、雷思起、雷景修、雷家四代等 圓明園大水法等　郎世寧 萬壽山　雷家璽與雷昌廷等
寺塔 設計師	武當紫霄宮等　郭瑾等
民居 設計師	
工程 工程師	
理論	牟蓉《魯班經》 李漁《一家言》

無錫秦園　張拭與秦德藻父子	蘇州環秀山莊　戈裕良	北京半畝園　李漁	熱河避暑山莊　等　雷家璽
	廣州陳家書院　黎巨川	武昌黃鶴樓（楊玉山　同治年重修）等	武昌黃鶴樓（康熙年修理）黃攀龍
			姚承祖《營造法原》

一本就通：中國建築

2015年9月初版
2021年5月初版第三刷
有著作權・翻印必究
Printed in Taiwan.

定價：新臺幣360元

著 者	丁 援、萬 謙	
	趙 逵、李 杰	
	鄧 蘊 奇 等	
編 者	丁 援	
叢 書 主 編	梅 心 怡	
校 對	吳 淑 芳	
封 面 設 計	沈 佳 德	
內 文 排 版	翁 國 鈞	

出 版 者　聯經出版事業股份有限公司
地　　址　新北市汐止區大同路一段369號1樓
叢書主編電話　(02)86925588轉5305
台北聯經書房　台北市新生南路三段94號
電　　話　(02)23620308
台中分公司　台中市北區崇德路一段198號
暨門市電話　(04)22312023
郵政劃撥帳戶第0100559-3號
郵 撥 電 話　(02)23620308
印 刷 者　文聯彩色製版印刷有限公司
總 經 銷　聯合發行股份有限公司
發 行 所　新北市新店區寶橋路235巷6弄6號2F
電　　話　(02)29178022

副 總 編 輯　陳 逸 華
總 編 輯　涂 豐 恩
總 經 理　陳 芝 宇
社 長　羅 國 俊
發 行 人　林 載 爵

行政院新聞局出版事業登記證局版臺業字第0130號

本書如有缺頁，破損，倒裝請寄回台北聯經書房更換。
聯經網址 http://www.linkingbooks.com.tw
電子信箱 e-mail:linking@udngroup.com

ISBN 978-957-08-4620-1 (平裝)

本書中文繁體字版由中華書局（北京）授權出版

國家圖書館出版品預行編目資料

一本就通：中國建築 / 丁援等著 .
丁援編 . 初版 . 新北市 . 聯經 . 2015.09 .
344面；17×23公分 .
ISBN 978-957-08-4620-1（平裝）
[2021年5月初版第三刷]

1.建築史　2.中國

922.09　　　　　　　　　104017757